STAYING ALIVE

우리 시대
웹툰작가들의
생존기

STAYING ALIVE
우리 시대 웹툰작가들의 생존기

2017년 4월 25일 초판 1쇄 발행
2020년 5월 30일 초판 3쇄 발행

지 은 이 박인찬
펴 낸 이 김영애
편 집 윤수미
마 케 팅 이문정
디 자 인 최혜인
펴 낸 곳 SniFactory (에스앤아이팩토리)

등 록 제 2013-00163호(2013년 6월 3일)
주 소 서울시 강남구 삼성로 96길 6 엘지트윈텔1차 1402호
 www.snifactory.com / dahal@dahal.co.kr
 전화 02-517-9385 / 팩스 02-517-9386

ISBN 979-11-86306-65-9

ⓒ 2017, 박인찬

값 18,000원

한국출판문화산업진흥원의 출판콘텐츠 창작자금을 지원받아 제작되었습니다.

다올미디어는 SniFactory (에스앤아이팩토리)의 출판브랜드입니다.

STAYING ALIVE

우리 시대
웹툰작가들의
생존기

박인찬 지음

다흘미디어

웹툰은 이제 예술의 한 부분이다

본 도서는 필자가 직접 만나 이야기를 나눈 웹툰작가들의 뒷이야기 또는 그들의 일상을 조금 더 자세하게 설명한 인터뷰한 글이다. 아직도 지망생의 생활을 하는 사람도 있고 대학을 갓 졸업한 작가, 출판 만화의 경력을 가진 베테랑 작가, 그림과는 다른 세계에 살았던 작가, 꿈을 이루기 위해 멀리 해외의 생활을 접고 온 작가, 사회복지사를 꿈꾸었던 작가, 별자리 인문학을 공부한 작가, 일본에서 꿈을 이룬 작가 등등….
다양한 인생을 걸어온 사람들이 웹툰작가가 되고자, 또는 작가로 활약하는 이야기를 담고 있다. 웹툰작가를 희망하는 지망생에게 아주 조금은 도움이 될 만한 길라잡이 역할을 할 수 있길 바라며, 작가로서 유·무명을 떠나 만화에 관한 이야기와 삶을 간단하고 쉽게 전달하고자 한다.

"내가 정말 갖은 고생을 하면서 유명한 작가가 되고, 나의 웹툰을 세상 많은 사람이 즐기는 유명인이 되었어." "나도 이렇게만 하면 스타 작가가 될 수 있어."

이런 이야기를 들려주고 싶은 마음은 없다. 웹툰작가가 되기 위해 힘든 나날을 보냈고, 어찌 보면 작가가 되어서도 또 다른 고민거리와 마주치는 여러 상황, 예를 들어 내부적으론 차기작에 대한 고민, 먹고 사는 문제, 작품에 관한 평가가 있을 수 있고 겉으로는 건강에 관련한 문제도 발생할 수 있다. 웹툰 업계에 일반인이 알만한 스타 작가는 극소수에 불과하다. 그러나 많은 작가가 작가 지망생에서 갓 벗어난 경우가 점점 증가하고 있다. 그래서 그들의 이야기가 지망생에게 쉽게 이해되고 피부로 느껴지지 않을까 하는 생각이 들었다. 물론 베테랑 작가가 걸어온 이야기라면 그들에겐 더더욱 피가 되고 살이 되리라.

최근의 웹툰 하면 제일 먼저 떠오르는 단어는 만화, 작가, 윤태호, 이말년, 조석, 기안 84, 김풍, 이종범 등으로 최근 TV 프로그램에 모습을 자주 드러내고 이제는 우리의 귀와 눈에 익숙한 이름과 친숙한 얼굴이다. 그만큼 웹툰을 만드는 작가들의 사회적 위치도 예전에 비해 좋은 이미지를 만들어 내고 있는 느낌이다. 필자가 어릴 적 봤던 그 유명한 만화 작가들이 받았던 사회적 인지도와 비교한다면 지금의 만화 웹툰작가들은 다양한 방식, 매체를 통해 알려지거나 자기 PR로 독자들에게 사랑받고 있으며, 팬들 또한 생겨나고 있다.

그다음으로 떠오르는 단어는 재미, 모바일, 웹툰을 기반으로 한 드라마 또는 영화, 게임, 스낵컬처라는 단어다. 이미 웹툰을 모태로 한 드라마 〈미생〉, 〈치즈인더트랩〉, 〈송곳〉, 〈닥터 프로스트〉, 〈동네변호사 조들호〉, 〈내부자들〉 등등 웹툰의 인기를 넘어서 다른 영역으로 퍼지고 있다. 그리고 스낵컬처의 대표적인 사례로 웹툰을 보는 비율은 일상적으로 사람들이 음악을 듣는 시간보다 더 길다는 조사가 있다. 간편하게 문화생활을 즐길 수 있는 라이프스타일 또는 문화 트랜드라는 뜻에서 웹툰이 쉽게 만들어지는 창작물이라고 가볍게 생각할지 모르겠지만, 이런 예술 작품을 만들어 내기 위한 작가들의 고통, 인내, 노력, 연구, 시간이 훌륭한 결과물을 나오게 하는 요소로 작용한다는 것을 알려주고 싶다. 또한, 그냥 애들이나 볼 유치하고 저급한 유해물질이라 말하는 일부 시각으로부터 타 예술과 비교해 절대 떨어지지 않는 문화적 예술적 정당성을 보여주려고 한다.

웹툰은 스낵컬처다. 그래서 심심풀이 땅콩과 같다. 잠깐의 지루함을 달래는 물건에 불과하다. 이제 이런 논리는 웹툰으로 인해 파생되는 2차 창작물만 보더라도 그렇다. 그리고 재밌다. 즐겁다. 파워가 있다. 그래서 '웹툰은 이미 예술의 한 부분이다.'로 바꾸어야 하지 않을까? 저녁 먹고 소파에 앉아 TV 뉴스를 보는 것이 보통의 일상적인 필자의 하루다. 요즘 세태가 세태인만큼 저절로 뉴스 채널로 고정되어 있다. TV는 TV대로 떠들고 있

고, 오늘도 내 머릿속은 내일 또는 다음에 만날 작가에게 어떤 걸 물어볼까? 몇 번이고 되새김하며….

 일반적으로 사람들은 만화가라 하면 TV에 나온 만화가 이외는 모르는 것이 당연하다. 본 도서를 읽는 독자도 '이 만화가가 누구지?'라는 반응을 보이는 사람이 아마도 많으리라 예상한다. 지금 웹툰이 좋은 분위기를 만들어가고 있는 것은 기정사실이지만, 많은 사람이 그 많은 웹툰작가를 알 길은 없다. 지속적인 관심을 가지고 있다면 모를까.

 2016년 대한민국의 웹툰 업계에서 활동하는 작가만 해도 5,000여 명, 작품 수만 해도 1,580개가 넘는다는 이야기가 여러 조사에서 드러나고 있고, TV 연예 프로그램에도 심심치 않게 출연하고 있다. 2016년은 특히 유명 웹툰작가들이 TV에 모습을 보이면서 일반인에게도 인지도를 쌓는 한 해가 되었다. TV에 출연하지 않은 정말 유명한 작가들도 많다는 것을, 만화 또는 웹툰을 좋아하지 않는 사람들에게 조금은 알려주는 기회가 되지 않을까 생각한다.

만화를 좋아하지 않는 지인에게 필자가 만나는 작가의 이름을 아무리 외쳐봐도 돌아오는 대답은 마찬가지다. 이런 반응은 필자의 지인뿐만 아니라 많은 사람도 그러하리라 짐작된다. 옆 나라 일본만 보더라도 동네 조그마한 식당이나 24시 편의점을 가도 만화책은 누구나 쉽게 볼 수 있는 환경이라 만화책을 읽는 사람들의 모습은 결코 낯선 풍경이 아니다. 그래서 일본이 만화 강국으로 발전할 수 있었는지는 확언할 수 없지만, 많은 장소에서 사람들의 손이 타 닳고 닳은 만화책을 볼 수 있다는 것은 그만큼 만화 소비가 많이 이루어지고 있다는 증거이다. 이것이 필자가 23년 전 일본에 있을 때의 광경이다.

2016년 6월 『나도 웹툰작가가 될 수 있다』를 출간하며 필자에게 이미지를 제공한 작가에게 고마움의 답례로 책을 전달하며 웹툰작가의 삶을 조금 알게 된 계기가 되었다. 필자의 직업은 2D 애니메이션 회사에서 중간 관리자의 자리에 있다. 애니메이션 업계는 이미 누구나 알 사람은 알 만큼 국내에선 그렇게 좋은 상황이 아니다. 웹툰처럼 작가가 많아 그들의 이야기를 들어볼 만큼의 작가나 감독이 있지 않은 것이 현실이다. 그런데 웹툰은 아니었다. 이 작고 좁은 나라에서 웹툰작가 인터뷰를 시작한 지 벌써 6개월이 지난 시점. 30명에 달하는 작가와 만나 그들의 다양하고 다채로운 이야기를 들을 수 있었다. 웹툰 업계에 뛰어드는 새로운 신인 작가나 기존의 출판 만화에서 활약했던 실력자들의 등장은 날로 속도가 빨라

지는 느낌을 받는다.

웹툰작가 지망생의 규모가 이미 수십만을 넘었다는 이야기는 여러 플랫폼의 조
사에서 나타나고 있다. 이르면 초등학생부터 시작해 다양한 연령층에서 웹툰작
가가 되고자 자신들의 그림과 만화를 플랫폼의 도전 코너에 업로드하거나 블로
그에 올리고 있다. 중학생을 둔 학부모가 웹툰작가를 찾아가 아이들의 진로를
상담했다는 이야기만 보더라도 웹툰작가는 자녀를 가진 부모에게는 친숙하고
발전 가능성 있는 직업으로 인정받는 느낌이다.

이미 국가 지원사업과 민간 기업에서 웹툰을 위한 정책과 지원금이 늘어나고 있
는 것을 보면 웹툰은 지금 핫하다. 일본의 '망가(マンガ)'가 글로벌한 대명사가
되었듯이 우리의 '웹툰(WEBTOON)'이라는 단어도 전 세계에 대명사로 만들려
는 움직임도 시작됐다. 꺼져가는 출판 만화 시장의 불씨를 웹툰이 이어받아 새
로운 시장을 만들고 창출해내고 있다. 한편에선 이미 포화상태의 국내 웹툰 시
장이라 주장하는 의견도 나오고 있어 해외로 진출을 모색하는 플랫폼도 점차 늘
어가고 있다는 뉴스를 접할 수 있다. 여러 우려의 목소리도 나오고 있다는 것은

그만큼 웹툰 업계가 활발하게 움직이고 있다는 증거가 아닐까 생각한다. 작가들이 웰메이드 작품을 쏟아낼 수 있는 환경과 시스템만 갖추어진다면 우려의 목소리는 점차 줄어들 수 있다고 본다.

여러 작가를 만나 이야기를 들어보면 아직은 작가들이 자신들의 작품을 위해 정열을 쏟을 만큼의 시스템은 아닌 듯하다. 너무나도 빡빡한 스케줄에 건강이 나빠지는 사례가 많이 늘어나 어쩔 수 없이 휴재를 알리는 공지를 보게 된다. 이 휴재는 매주 자신의 만화를 기다리는 독자에게 보여주지 못하는 미안한 감정이 자신의 몸 상태보다도 앞선다는 것을 말한다. 몇몇 플랫폼에서 작가들의 건강을 위해 건강검진 서비스를 제공하는 곳도 있다는 이야기는 작가를 위해 많은 부분 신경을 쓴다는 느낌이다. 하지만 반대로 생각해보면 지금의 웹툰 제작 환경이 쌩쌩했던 작가들의 건강을 해치고 있다는 반증이 아닐까 하는 생각이 든다. 웰메이드 작품이 많아지기 위해서는 작가의 수입과 휴가도 빼놓을 수 없는 부분이라 주장하는 목소리도 있다. 일부 잘 나가는 작가를 제외하고는 대다수 작가가 고료만으로는 생활하기 어려운 프리직이라는 점이 작가에게는 불안한 요소로 작용한다. 작품 하나가 끝나면 바로 다음 작품이 이어진다는 보장은 스타 작가라도 예외는 없다. 고정적인 수입원이 있어야 쉬어도 편하게 쉴 수 있을 텐데 그러지 못하는 구조. 오로지 작가가 떠안아야 하는 몫으로 남아 있다.

이런 여러가지 풀어야 할 숙제를 가지고 있는 웹툰 업계에 많은 작가가 힘들어
하는 것도 사실이지만, 또 한편으론 어떤 스타 작가라도 연재에 관련한 신인들
과 무한 경쟁을 해야 하는 구조, 유명세를 무기로 특혜가 주어지지 않는 구조,
평등한 경쟁이 가능한 구조 등은 작가 생활은 좀 힘들고 어려워도 헤쳐 나갈 수
있는 원동력이라 말하기도 한다. 여러 만화가협회가 생겨나고 이런 협회를 통
해 만화가의 권익을 보호하는 움직임이 시작되어 만화를 제작하는 환경과 시
스템은 점차 좋은 방향으로 나갈 것으로 보인다.

2017년 4월

저자 박인찬

Part.1

드라마
DRAMA

행복감을 주는 만화가 좋아!

·강태진·
조국과 민족
애욕의 개구리 장갑

제목에서부터 무언가 메시지를 던져주는 느낌을 받는 만화가 있다. 강태진 작가의 〈조국과 민족〉은 필자와 같이 나이 40을 넘긴 사람들에게 정말 즐길만한 오락거리를 제공해준다. 어떤 만화는 사랑의 감성으로 사랑받는가 하면 또 어떤 만화는 일명 '병맛'이라 불리며 요즘 젊은이들에게 사랑받으며, 또 어떤 작품은 판타지, 개그, 일상, 학원물, 성인물 등등 다양한 장르로 많은 사람들에게 감동을 주며, 그들의 마음속에 여운을 남겨준다. 웹툰 주요 독자층이 10~20대 젊은 세대가 많아 나와 같은 나이대의 사람들이 즐길만한 작품은 그리 쉽게 만나기 힘들다. 물론 나이가 들었다고 해서 지금의 젊은이들이 좋아하고 선호하는 작품이 재미없다는 이야기는 아니다. 그런데 나의 어린 시절에 살았던 이야깃거리를 만나게 되면 너무너무 반갑다. 마치 어릴 적 친구를 몇십 년 만에 만난 느낌이라고나 할까.

이 책에는 필자가 어렸을 때 헤아릴 수 없이 많이 들어온 단어, 반공 · 간첩 · 국민학교 · 똘이장군 등등 80년대를 회상할 수 있는 대사와 장면이 책의 초입부터 펼쳐진다. 지금의 청춘들에겐 국민학교라는 단어도 생소하게 들릴지 모르지만, 필자에겐 이런 단어가 정감있게 다가온다. 하늘에서 떨어진 삐라를 길

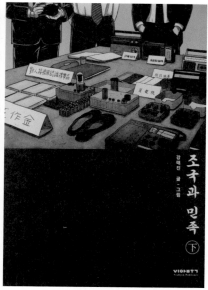

『조국과 민족』단행본 상하권 표지

거리에서 쉽게 주워 모았던 시절의 이야기다. 누구 하나 간첩으로 쉽게 만들어
조작할 수 있었던 시절, 조국과 민족이라는 명분으로 아무 죄 없는 사람을 잡
아다 고문이 자행되던 시기의, 어떤 누군가에게는 억울하고 크나큰 아픈 상처
로 얼룩진 불과 30년 전의 근 현대사를 바탕으로 만들어진 이야기다.

당시 어느 누구보다도 막강한 권력을 가진 정보기관 공작원인 주인공 박도훈
이 간첩에게 꾀임을 당하는 설정이 흥미롭게 다가온다. 실세인 장 실장의 지시
로 수많은 사람을 고문하고 간첩으로 만들었던 인물이 오히려 간첩과 내통하
는 과정에서 어두웠던 그 시절의 역사를 다시 한번 상기시켜 준다. 지금의 국
사 교과서에는 오래 전의 역사만 설명되어 있어 7, 80년대의 인권이 무너진 시
기의 역사는 젊은 세대들은 알 기회가 적다.

강태진 작가의 〈조국과 민족〉은 조국과 민족을 위해 자행되던 무자비했던
권력층의 잘못된 애국심 속에는 진정 사람은 생각하지 않는 삐뚤어진 애국심

강태진 | 조국과 민족, 애욕의 개구리 장갑 **17**

을 비판하려는 이야기를 담아내고 있다. 또한, 흑백 톤으로 그려낸 그림에서 어두웠던 그 시기와 어울리는 느낌을 주며 이야기 구성도 어느 한 곳 엉성한 곳 없이 진행되어 단지 두 작품만 만들어 낸 만화가로서의 짧은 경력이 무색할 정도의 탄탄함을 엿볼 수 있다. 강태진 작가의 작품을 보면 마치 오랜 시간 만화 작가로 활약한 작가가 아닐까? 라는 착각을 불러일으킨다.

오늘은 레진코믹스에서 〈조국과 민족〉, 〈애욕의 개구리 장갑〉을 연재한 강태진 작가를 만나게 되었다. 작가들과 만남 장소를 정하다 보니 사당역이 벌써 3번째 방문이다. 오늘은 4번 출구 바로 앞에 크리스피 크림 도넛의 2층이 좋아 보인다. 손님도 없고 조용하니 이쪽으로 정하고 작가와 만나 2층에 자리를 잡았다. 작가는 전 약속에서 커피를 마시고 왔다고 물만 주문하고 나는 항상 그렇듯 아메리카노를 주문했다.

작가는 자리에 앉자마자 가방에서 책 두 권을 꺼내어 나에게 내밀었다. 따끈따끈한 『조국과 민족』 상하로 만들어진 단행본이었다. 나에게 주려고 가져왔다고. 아! 너무 뜻밖의 선물이라 놀랐다는 표현이 옳을 것 같다. 안 그래도 레진코믹스에서 연재한 것을 전부 읽었던 터라 단행본이 나오면 한 권 사야지 하고 마음을 먹고 있었는데, 예상외로 이런 자리에서 선물을 받으니 감동, 감동이다. 내가 좋아하는 작가의 사인이 담긴 책을 받는다는 즐거움은 받아 본 사람만 그 느낌을 알 수 있지 않을까?

허스키한 목소리에 경상도의 억양이 묻어있는 작가와 나는 동갑내기여서 아저씨 작가로서의 동질감을 느꼈다. 레진코믹스 작가 모임에서도 대부분이 20대 작가라고 한다. "뭐 내 나이가 어때서?", "뭣이 중헌디"라는 유행어가 있듯 난 아저씨가 좋다. 다른 곳에서도 인터뷰 해서 내용이 별반 다르지 않을 거라는 걱정스러운 이야기를 한다. 이런 얘기를 들으니 필자 또한 걱정이 앞선다. 먼

저 인터뷰와는 최대한 다른 이야기를 하고 싶다는 욕구가 생겨난다.

작가와의 만남도 순탄치 않았다. 작가의 메일 주소를 찾기 위해 네이버, 구글을 돌아다니다 트위터와 작가의 블로그에서 이메일을 찾아내어 연결할 수 있는 끈을 알아냈다는 것 하나만으로도 기쁜 감정이 일어났다. 트위터로 댓글을 달기도 하고 메일로 인터뷰 요청 글을 보내기도 했다. 그러나 역시 답장은 없었다. 그리고 시간이 흘러 다시 한번 메일로 보냈을 때 답장이 왔다. 예쓰! 예쓰! 좋아쓰! 이렇게 승낙의 메일을 받으면 기분이 좋다. 오늘 작가를 만나 이야기를 들어보니 너무 바빠서 신경을 쓰지 못해 잊고 있었고, 여느 언론매체의 소속이 아니고 개인의 인터뷰 요청 메일이다 보니 눈에 띄지 않았다고 했다. 충분히 이해한다. 그래서 이런 만남이 나에겐 더 소중하게 다가온다.

작가들의 로망, 단행본 출판

Q 처음부터 단행본을 생각하고 작업을 진행하나요? 어떤 작가는 세로 스크롤 형태로 작업해서 나중에 단행본 출판 때 애를 먹는다고 하는데….

A 네. 단행본을 생각해 컷으로 작업했어요. 〈조국과 민족〉 주제는 충분히 책으로 출판될 수 있을 거라는 생각이 들었어요. 그런데 〈애욕의 개구리 장갑〉은 메일도 많이 보냈는데 아무도 답장이 없어 힘들게 출간하게 되었습니다.

Q 단행본 출판도 작가님 혼자서 진행하셨나요?

A 아니요. 비아북이란 출판사에서 제안이 들어와 같이 진행했습니다.

Q 작가님에게 단행본은 어떤 의미인가요? 보통 로망이라고 하던데요.

A 그럼요. 웹디자인은 열심히 해봤자 1~2개월 있다가 그냥 사라지고 좀 허망하더군요. 제 컴퓨터에만 있는 것 같고…. 인터넷에 떠 있는 것과 제 손에 쥐어지는 것은 전혀 다른 것 같아요.

Q 〈조국과 민족〉의 자료 조사는 어떤 방식으로 진행했나요? 인터뷰 또는 관련 서적 등의 자료 조사요.

A 관련 서적도 찾아보고 기사도 찾아보고 했지만 인터뷰는 하지 않았어요. 국회도서관에서 옛날 기사를 많이 봤습니다. 정말 자료가 많이 있더군요. 인터넷에도 없는 자료, 절판된 책, 월간지, 주간지 등등 참 많더라고요.

Q 다른 작가들은 취재를 많이 못 해 아쉽다고 말하는데 어떤가요?

A 저는 취재보다는 자료조사 위주로 작업했습니다. 만약에 제가 고문 피해자를 만나 인터뷰를 했다고 생각하면 제가 더 부담스러웠을 것 같아요. 책 나오고 출판사에서 자리를 마련해 인권 운동가, 실제 고문 피해자, 탈북자(조작간첩)들에게 저의 책을 사인해주고 나눠드리는 자리를 가졌어요. 제 만화를 드린다는 것이 너무 부끄러운 생각이 들었고 정말 드려도 되는 건지? 저는 단지 책이나 기사를 보고 재미나게 꾸민 책인데 많이 부담스럽더군요.

Q 그분들 반응은 어땠나요?

A 그분들은 책 보기 전이고요. 정말로 그 당시 고문받았던 분을 인터뷰했더라면 이런 아픈 이야기를 넣어야 하는데 이렇게 가볍게 넣어도 되나? 많은 생각에 고민이 되었을 거 같아요. 오히려 인터뷰하지 않고 한 것이 좋았던 것 같아요. 주제가 주제이다 보니. 뭐 주제가 카페 사장의 하루라면 인터뷰해서 진행하는 것이 좋겠지만, 이 만화는 인터뷰하지 않은 것이 다행이라 생각해요.

Q 그 자리에 나갈 때 느낌은 어땠나요?

A 나갈 때는 아무 생각 없었어요. 실제로 나가서 그분들 이야기를 들어보니 정말 충격이었어요.

Q 작가가 되기 전에는 주로 어떤 일을 하셨나요?

A 웹디자인과 플래시 모션그래픽 분야에서 18년간(1998~2015) 일했고, 2006년까지 웹 에이전시 회사에 다니고 그다음부터는 프리랜서로 일했습니다. 〈조국과 민족〉 연재 끝나고 1달 정도 동영상 편집 작업을 했습니다. 짧은

것이 2분 30초 정도 분량에 3D로 캐릭터도 만들고 촬영장에 가서 촬영도 하고 전부 혼자 작업한 영상입니다.

자신의 아이폰에서 직접 만든 것을 보여주었다. 퀄리티는 절대로 감각 떨어지는 아저씨의 작품은 아니라는 것을 얘기해주고 싶다.

Q 이렇게 잘하시는데 왜 그만뒀나요?

A 이제 좀 하기 싫었어요. 나이도 있고 40대 중반 되니까 새로운 클라이언트를 만나게 되잖아요. 저는 프리랜서이다 보니까 갑·을·병에서 병도 안 되는 정의 위치에서 사람들과 만나게 돼요. 일이라는 게 하청에 하청에 하청으로 들어오다 보니까 새로 만난 사람들이 40대라면 구닥다리라고 생각을 해요. 전화 목소리만 들어도 나이 들었다는 티가 나니까. 그냥 얼굴 보지 않은 상태라면 감각도 있고 해서 괜찮은데, 이 업계 디자이너의 연령이 낮은 편이라. 그리고 일이 좀 질렸고요. 하대당하는 것도 지쳤고…. 〈애욕의 개구리 장갑〉도 일하면서 그렸거든요. 너무 힘들게 그렸어요. 운 좋게 레진코믹스하고 연결돼서 대충 통밥을 굴려보니까 지금처럼 수입은 많지 않겠지만 먹고 살 수 있겠다는 생각이 들었어요. 딱 끊고 바로 〈애욕의 개구리 장갑〉 시나리오 작업하고 그림 들어가면서 일을 그만뒀어요.

Q 원래 전공이 그림 쪽이었나요?

A 아니요. 건축과 나왔어요. 관심은 그림 쪽에 있었어요.

Q 집안에 그림 잘 그리는 사람이 있었나요?

A 외사촌 형님이 그림을 그리려고 했었다는 말은 들었는데 아무도 그림 실력이 있는 사람은 없는 것 같아요.

Q 작가님 아이들은 어떤가요?

A 4살짜리는 잘 모르겠고 8살 아이는 다른 애들보다는 잘 그리는 편이에요.

천재적으로 잘 그리는 건 아니라서 재능이 있는지는 아직 잘 모르겠어요. 가끔씩 아이들한테 그림을 가르쳐 주기도 합니다. 어떻게 그리라고는 안 해요. 손가락은 다섯 개 다 그려라. 손톱도 그릴 수 있으면 그려라. 식물이나 동물은 책을 보고 그려라. 그렇게 하면 더 잘 그릴 수 있으니까. 잘한다 잘한다 하는 거죠.

작가 데뷔

Q　늦은 나이에 웹툰작가로 데뷔했는데 두려움은 없었나요?

A　애니메이션 회사에 들어갈 기회가 생겨 다니던 회사를 그만두었는데, 프로젝트 취소로 하는 수없이 웹에이전시로 돌아오게 됐어요. 저는 이상하게 뭔가 하려고 하면 연결이 안 됐어요. 웹툰작가를 하려고 그전에 했던 분야의 사람들에게 더는 일 주지 말라는 얘기도 했으니까요. ㅎㅎㅎ 불안하긴 한데 큰 걱정은 없었던 것 같아요.

Q　와이프의 반응은 어땠나요?

A　이런 문제에 관련해 관대한 편이에요. 알아서 해라. 저의 계획을 하나씩 설명했지요. 이러이러해서 한 달 수입은 어느 정도 예상되고 지금 하는 일보다는 앞으로 웹툰 쪽 작가 생활이 더 낫다는 등등….

Q　애니메이션을 만드는 사람들도 어떻게 보면 웹툰과 가까운 직업군인데 연령대가 높다 보니 쉽게 직업을 바꾸는 것은 정말 힘든 일입니다. 작가님의 그런 결단이 대단해 보입니다.

A　딸내미 둘 키워야 하고 집 대출금도 갚아야 하는데, ㅎㅎㅎ 뭐 걱정입니다.

Q　〈애욕의 개구리 장갑〉은 레진코믹스와 어떻게 연결되었나요?

A　제가 먼저 메일을 보냈습니다. 그때만 해도 레진코믹스 초창기라서 오픈하고 거의 동시에 들어갔어요. 처음부터 레진코믹스를 목표로 쓴 작품은 아니

었고요. 처음 시작했을 때는 레진코믹스는 없었거든요. 다음, 네이버의 '도전만화' 코너는 성인물이라서 올리지 못하고. 안되면 'DC 인사이드' 이런 쪽에 그냥 뿌리려고 했었어요. 그런데 마침 레진코믹스가 생겨서 갑자기 데뷔가 된 거죠.

Q 〈애욕의 개구리 장갑〉 기획은 언제부터인가요?

A 상당히 오래됐죠. 결혼하고 애 낳기 전이니까요. 큰아이가 8살이니까요. 2008년도였던 것 같아요. 혼자서 시나리오 쓰고 콘티까지 끝난 상태에서 연재 시작했어요. 콘티가 끝난 상태에서 아는 동생에게 보여줬더니 잘 아는 시나리오 작가를 소개해줬어요. 당시만 해도 이야기 구조도 하나도 모르던 시기였어요. 그냥 막 써나갔죠. 그분이 많은 도움을 주셨죠.

Q 만화 전공이 아니라서 처음에 콘티를 그리는 데 어려움은 없었나요?

A 어려웠죠. 지금도 그렇고 항상 어려워요. 이야기 구성을 어떻게 하는 것인지, 캐릭터의 개념 자체도 없었어요. 그때는 그분 얘기 듣고 아! 뭔가 느낌이

강태진 작가의 데뷔작 〈애욕의 개구리장갑〉

오더라고요. 그냥 처음이라서 아무 부담 없이 작업했던 것 같아요

Q 레진에서 정식 데뷔했을 때 심정은 어땠나요?

A 갑자기 작가님! 작가님 이런 말이 들려오니까 기분 좋았어요. 전에 했던 직업은 명함에 실장이라고 새겨 넣고 다녀도 프리랜서라는 신분이라 그냥 이름만 막 부르고 했었는데… 참 다르더군요. ㅎㅎㅎ 좋았어요.

Q 웹툰으로 전향한 것이 잘했다는 생각이 드나요?

A 마음은 완전 편하죠. 혼자서 작업만 하면 되니까요. 그런데 먹고 살기는 조금 힘든 것도 사실입니다.

Q 수입으로 보면 영상 쪽과 비교해서 어떤가요?

A 연재 중의 수입은 그전과 비교해서 반 정도네요. 지금은 연재가 끝난 상태라 더 없죠. ㅎㅎㅎ 〈애욕의 개구리 장갑〉이 그나마 조금씩 들어오고는 있는데, 레진의 독자층과 제 만화가 좀 맞지 않는 것 같아요. 결재로 이어지는 것은 주로 20대 초반의 여성이거나 아니면 성인물을 선호하는 2~30대 남자 정도라고 들었어요. 그런데 단행본 출시하고 조금 상황이 좋아진 것 같아요. 시사를 좋아하는, 연령대가 좀 있는 사람들에게 호응이 오는 것 같아요.

Q 작품의 퀄리티를 보면 수입이 많을 거라 예상했는데 의외네요.

A 코인 수익이 레진에서 주는 최소 보장금액을 넘어본 적이 없어요. 딱 반 정도에 머물렀어요. 책 출시하고 수익이 2~3일 정도는 올라갔는데 딱 그 정도였어요.

조국과 민족

Q 〈조국과 민족〉에서 가장 마음에 드는 장면은 어떤 건가요?

A 위에 얘기했던 처음 시작도 괜찮고 아빠하고 딸 간첩이 잡히는 장면, 마지막에 M16 들고 나타나는 장면(좀 많이 힘을 주려고 했는데) 등이지요.

Q 후반부에 깡패, 깍두기, 부하는 다른 인물과는 디자인이 전혀 달라요. 뭘 참고하셨나요?

A 앨리스 영화 보면 쌍둥이가 나오는데 거기서 떠올랐던 것 같아요. 비중 있는 캐릭터는 아니라서 크게 신경 쓰지는 않았어요.

Q 캐릭터의 특징은 어떻게 잡아내나요? 얼굴 생김새나 성격 등등…

A 시나리오를 쓰다 보면 대충 떠올라요. 김판구 회장의 경우 덩치 좋고 건장한 체격이어야지 예전에 칼로 사람 목을 베었을 거고, 그 아들도 피를 물려받아 좀 크고… 이런 형태로 잡아나가요. 장 실장 같은 경우는 좀 달라요. 실제 장세동의 모습도 있어야 하지만 둥글둥글하고 귀여운 상이 못된 짓을 하면 더 캐릭터가 이중적이며 재밌잖아요.

Q 인물 묘사는 참고하는 것이 있나요? 표정도 리얼하던데.

A 특별히 참고하거나 그러지는 않았어요. 그냥 평이한 표정들은 딱히 거울을 보지 않아도 그릴 수는 있어요. 개그 장르라면 저도 거울을 보면서 표정을 봐야 하는 수도 있겠지만….

Q 캐릭터 디자인은 초안이 유지되나요? 점점 바뀌어 가나요?

A 도훈이 얼굴이 많이 변했어요. 제가 프롤로그, 그리고 레진코믹스 공모전에 냈다가 떨어졌어요. 그래도 연재는 시작되었지요. 프롤로그, 그리고 약간의 갭이 있어요. 그 사이에 모습이 조금 변했습니다.

Q 캐릭터 중 가장 어려웠던 인물은?

A 청부살인업자도 조금 더 세게 표현하고 싶었는데 좀 아쉬워요. 시놉시스 단계부터 확실한 설정

주인공 박도훈

을 했기 때문에 주요 인물들은 쉬운 편이었는데 주변 인물들이 더 힘들었어요. 주변 인물들이 뭔가 해줘야 하는데 못해서 뺀 것도 있고요.

Q 캐릭터의 성격을 부여할 때 대략 몇 가지 정도를 설정하나요?

A 저는 그렇게 몇 가지를 정해놓지는 않았어요. 도훈이는 어릴 때의 상처로 권력에 붙어 악착같이 살아야겠다. 대한이는 고지식하고 꽉 막힌 그런 인물인데, 더 쉬웠어요. 장 실장은 나쁜 짓은 하지만, 신사적이고 아랫사람한테 하대하지 않고, (실제로 장세동이 감옥에서도 간수들한테 반말 한번 한 적이 없다고 하더라고요. 사람들한테 막 대하지도 않고) 아들을 두들겨 패지만, 아들을 위해서는 못할 짓이 없고, 바른 게 몸에 배어있는…. 그런 면에서 장 실장이 좀 어려웠습니다.

Q 하루 작업 시간은 어느 정도? 오랜 시간 노동으로 힘들지 않나요?

A 잠자고 밥 먹는 거 빼고는 전부 작업시간입니다. 〈조국과 민족〉 하면서 시간 관리를 잘 못 해서 좀 힘들었어요. 앞으로 시간 관리만 잘하면 나아질 것 같아요. 베테랑 작가들은 딱딱 시간 정해서 작업한다는데 저는 그게 좀 안됐어요. 저는 그냥 그릴 때까지 그리고 일이 끝나면 들어가서 자고…, 이 생활이 영상 작업할 때부터 몸에 배서, 납품 시간을 맞춰야 하는 생활을 해왔기 때문에 저 스스로 관리를 하지 못했던 것 같아요.

한국에서 웹툰작가란?

Q 한국에서 웹툰작가, 만화 작가가 되는 것은 쉬운 일은 아닌 것 같아요. 부모님의 반대가 많더군요.

A 저도 건축과를 간 이유가 부모님이 미술 공부를 시켜주지 않았어요. 그냥 어영부영하다가 남자는 공대에 가야 밥벌이를 할 수 있다고 주변에서 말하기도 하고, 그나마 건축공학과 뭐 이런 게 있다고 해서. 그래도 지금은 최근 1, 2

년 사이에 웹툰이 확 뜨면서 상황이 많이 바뀌었을 거예요. 만화를 잘 모르는 나이 많은 어르신들은 만화 그린다면 이상한 시선으로 볼 수도 있지만 그래도 많이 좋아진 것 같아요. 저는 제 딸이 만화 작가가 된다고 하면 무조건 밀어줄 거예요. 행복감이 제일 중요하다고 생각해요. 너무 힘든데 돈만 보고 달리는 직업은 부모로서 권하고 싶진 않아요. 만화는 제 기준으로 행복감을 주거든요.

Q 각 플랫폼에 연재하는 작가가 대략 4,500명이라는 조사가 있습니다. 작가가 계속 늘어나는 것은 어떻게 보나요?

A 늘어나는 건 일단 좋은 일이죠. 덩어리가 커지니까요. 일선에서는 작가가 모자란다는 이야기도 나옵니다. 물론 숫자로 보면 4,500명이지만, 어느 정도의 작품 퀄리티를 유지하는 작가는 부족하다는 거죠. 플랫폼마다 좋은 작가를 찾는 것이 힘들다는 이야기를 들었습니다. 플랫폼이 많아진다는 것은 그만큼 수요층이 있다는 증거잖아요.

Q 작가가 많아지면 경쟁이 심화되고 수입 면으로도 영향을 받지 않을까요?

A 어떤 잘하는 작가가 있으면 라이벌로 생각이 들지는 않아요. 이게 대결 구도는 아니잖아요.

작업 도구

작가는 다양한 툴을 이용해 작업할 수 있는 능력을 갖추고 있다. 애프터이펙트, 3D 맥스, 플래시 등. 다른 작가와 달리 스케치업을 사용하지 않고 3D 맥스를 이용해 손으로 그리기 어려운 장면을 표현하는 데 활용한다고 말한다.

Q 배경은 3D로 작업하나요?

A 배경을 3D로 깔고 선을 땁니다. 자주 나오는 장면들은 3D 맥스로 만듭니다. 예를 들어 장 실장 방, 룸살롱, 도훈이 방 등등. 특히 퍼스펙티브 앵글에는

3D 활용이 많은 장점이 있습니다. 카메라 하나로 광각, 망원 렌즈를 사용할 수 있으니까요. 디테일한 부분까지 3D로 전부 만들지는 않고 대략적인 걸 만들고 그 위에 손으로 추가해서 그려나갑니다. 그것이 더 손맛이 살아나고요. 다방 장면 같은 경우는 3D를 활용하지 않았으면 퍼스펙티브 맞추기 힘들었을 거예요.

Q All 3D 작업 계획은 없나요? 천계영 작가는 이미 그렇게 하고 있잖아요.

A 천계영 작가 작업하는 영상을 봤는데 완전히 고급 유저더군요. 저는 그 정도까지는 아니고 맥스를 모션그래픽용으로 사용하고, 그리고 제가 3D의 딱딱한 느낌을 별로 안 좋아해서요. 손으로 그리는 것을 좋아합니다.

Q 작업 툴은 어떤 걸 사용하나요?

A 클립 스튜디오와 포토샵 사용하는데, 이젠 클립 스튜디오로 전부 작업하는 편입니다. 〈애욕의 개구리 장갑〉은 포토샵으로 밑그림 그린 걸 프린트해서 라이트 박스에 대고 다시 작화를 그리고 스캔 받아서 포토샵으로 채색했습니다. 그때는 신티크가 없어서 다 그렇게 그렸습니다. 지금은 신티크 13인치 하나 사서 쓰고 있고요.

탄탄한 스토리를 위해

Q 스토리 구성을 어떤식으로 하시나요?

A 빨랫줄에 이불을 널 때 빨래집게로 제일 먼저 집어야 하는 부분은 처음과 끝입니다. 그다음에 중간을 잡고 다시 그 중간을 잡고 넘어가죠. 이야기도 마찬가지예요. 이야기의 시작과 끝을 먼저 만들고 중간을 만들어나가는 과정입니다. 처음에 순서는 중요하지 않으니까 무조건 써 보라고 권하고 싶어요. 순서는 나중에 맞추어 나가면 됩니다.

Q 스토리 vs 작화 어느 쪽이 힘드나요?

A 다 힘들죠. 스토리가 더 힘든 것 같아요. 어떤 만화는 작화가 뛰어날 수도

작가의 스토리 작업 노트

있고, 개그가 재미있을 수도 있고 한데, 저는 이야기가 재미있는 걸 좋아해요. 저는 스토리 구성이 전부 끝나야 그림을 시작하는 스타일입니다.

Q 이야기를 만들 때 도움 되는 것들이나, 특히 힘든 점은 어떤게 있을까요?

A 책이나 영화를 봅니다. 유명한 고전 영화, 이야기 위주의 스릴러 영화. 플롯이 좋은 것들. 그런데 자꾸 공부하듯이 보게 되니까 재미가 없어요. 이야기의 결말이 먼저 떠오른 이야기는 중간 과정을 재미있게 만드는 것이 힘들고 중간이 재미있어서 시작한 이야기는 결말을 만들어내는 것이 힘들어요. 중간이 아무리 재미있어도 결말이 흐지부지하면 사람들이 싫어해요. 중간이 조금 재미없더라도 결말이 확실하면 사람들한테 욕을 들을 일은 없어요.

고구려, 백제, 신라, 그리고 고려시대와 조선시대를 배우는 것만이 역사 공부는 아니라는 생각을 해본다. 학교의 역사책은 골치 아픈 연대 외우기와 잘 이해되지도 않는 복잡한 사건들의 나열로, 많은 사람이 싫어하고 꺼리는 것이 사

실이다. 오래전의 역사는 그래도 어렸을 때부터 들어오거나 익혀와서 대략적인 것은 알아도 지금부터 그리 오래되지 않은 근 현대사의 어두웠던 사건을 알기 쉽게 이야기해주는 곳은 많지 않다. 생각해보면 30년 전의 이야기가 사람들의 인식에 역사라는 단어를 떠오르게 하기에는 무리가 따를지 모른다. 하지만, 엄연히 대한민국의 역사이며 그 시대상을 알고 이해할 필요가 있다고 생각한다. 그 시대를 거치며 살아온 사람들은 어느 정도 이해하고 있는 반면, 그 시대를 모르는 많은 젊은 친구들에게는 조금 더 친숙하고 쉽고 재미있게 〈조국과 민족〉을 통해 어두웠던 시대를 알 기회를 잃지 않았으면 좋겠다. 거창하게 오래된 역사만이 우리의 역사는 아니니까. 무거운 소재의 이야기지만, 작가의 탄탄한 스토리 구성력과 연출, 중간중간 보이는 개그 코드, 디테일한 자료 조사로 제목은 묵직한 느낌을 주지만, 서점에서 가볍게 선택할 수 있는 작품이라 생각한다.

차기작을 위해 시나리오를 준비 중인 강태진 작가와 이야기를 나누면서 아! 정말 이 작가는 이야기를 만들어 낼 줄 아는 사람이구나! 라는 생각이 들었다. 무조건 시간이 걸려도 완벽하게 시나리오를 끝내고 작업을 시작한다는 작가의 말 한마디는 그의 다음 작품을 기대하게 만든다.

이제는 너 하고 싶은 거 해라

조금은 우중충한 날. 가로수 길바닥에 쌓인 노란색 낙엽을 의미 없이 그냥 밟고 지나가는 것보다는 발로 한 번이라도 걷어차 낙엽의 '스사삭' 거리는 감촉을 느껴보고 싶은 흐릿한 하늘과 땅바닥의 노란색이 대조를 이루는 날이다.

〈슈퍼리치〉, 슈퍼리치super-rich란 '10억 원 이상의 금융자산을 가진 부유한 사람들을 일컫는 말이다.'라고 국어사전에 나와 있다.
그런데 국어사전도 트랜드를 따라가지 못하는 느낌이다. 빌 게이츠나 마크 저커버그(페이스북 CEO) 같은 사람들은 뭐라 불러야 하나? 초 울트라 슈퍼리치로 불러야 하나? 국어사전아! 세태를 좀 제대로 읽어라!

작품의 주인공 중 하나인 '남지훈'이라면 필자 같은 가난한 평민에게 혹시라도 부자가 될 방법을 알려줄지도 모른다는 실낱같은 희망을 품게 하는 어렵고 힘든 세상이다. 오늘은 가상의 세계에서나마 나를 부자로 만들어 줄 슈퍼리치의 주인공 '신동성' 작가와의 만남이다.

투믹스 연재중인 〈슈퍼리치〉의 주인공들

작가를 닮은 듯한 주인공 한대호

오늘의 약속 장소는 작가가 즐겨 찾는다는 강남역에서 역삼역 방향으로 조금 걸어 올라가면 오른편에 있는 스타벅스다. 작업 스케줄에 밀려 몇 차례 연기된 약속에 미안하다는 답례로 메뉴 중 제일 비싼, 작은 화이트 초콜릿이 크림 위에 깔린 아주 달달한 라떼를 대접받았다. 뭐 이 정도야 김영란법에도 적용되지 않으니 맛있게 홀짝. 오늘 하루는 가장 저렴하고 편한 나의 단짝 친구 '아메리카노'는 잠시 접어두기로 하고 작은 호사를 누리기로 했다.

30년간 부모님의 생각대로 공부만 했다는 작가. 초등학교 시절 드래곤볼을 따라 그리며 만화에 애정을 가졌고 중학교에서도 만화를 잘 그리는 편으로 유명했다고 한다. 그러나, 반에서 상위권을 드는 성적 덕분에 공부하기 원하시는 부모님의 권유로 본인이 원한 애니메이션 고등학교로 진학하지 못한 채, 어머님과 선생님의 비밀 협상에 의해 인문계 고등학교에 들어갔다고 한다. 어느 부모나 자식이 공부를 잘하면 예체능보다는 공부를 시키려 한다는 것은 불 보듯 뻔하다. 제대로 된 그림 공부를 한 적은 없으나 서양화를 그리시던 아버지의 영향으로 그림 그리는 것을 좋아해 초등학교 시절 나간 사생대회에서 입상, 미술학원에 다닐 기회를 상품으로 받은 작가는 학원에 다닌 지 한 달여 만에, 지나치게 모작만 시키는 방식을 받아들이지 못하고 그만두었다고 한다. 이것이 작가의 인생에서 받은 정통 미술교육 전부였다.

고등학교 진학 후에도 상위권인 성적에 아주대학교 경영학과에 입학했지만, 넉넉하지 않은 집안 형편으로 스스로 학비를 마련해야 했다. 아르바이트하면서 학비를 버는 것보다 공부에 집중해서 장학금을 받는 것이 더 나을 것 같다는 판단으로, 그야말로 공부 공부 공부하면서 줄곧 장학금을 놓치지 않는 대학 생활을 이어갔다. 작가는 이때 장학금을 준 미래인재육성재단에 아직도 고마운 마음뿐이라고 한다. 이후 담당 교수의 추천으로 미국 유학의 기회를 얻었지만, 거액이 들어가는 유학비는 집안 형편상 쉽게 선택할 수 없었다고 한다. 이

때 그림 그리는 것을 반대하고 공부만 하라던 부모님께서 미안함의 눈물을 보이셨다고 한다.

A　돈이 들어가지 않기 때문에 공부를 선택했는데, 오히려 더 깊이 있는 공부를 하기 위해서는 더 많은 돈이 필요하다는 것을 알았을 때 정말 회의감이 들었어요. 그때부터 공부하는 것을 포기하고 회사 면접을 보게 되었지요.

처음 합격한 회사는 매출 규모가 1조 원을 넘기는 제조회사였고, 운 좋게 회계 파트에서 첫 직장생활을 시작했습니다. 하지만 지나친 야근 생활과 반복되는 업무에 회의를 느껴 2년 남짓 다니고 퇴사를 하게 되었어요. 하루는 새벽 5시에 퇴근한 적이 있었는데, 그때 제 인생에 대해 다시 돌아보게 되는 큰 전환점이 되었던 것 같아요.

Q　좋은 직장 그만둘 때 부모님의 반응은 어땠나요?

A　"너 하고 싶은 거 해라"라고 하셨어요. 공부 포기하고 어렵게 들어간 회사에서 아들이 밤늦게까지 일하는 모습도 안돼 보이고 미안한 감정이 드셨나 봐요. 저도 1년 정도의 공백은 감수할 수 있다고 생각했지요. 회계 쪽에선 들어갈 곳이 많아서 1년만 해보고 안 되면 관두겠다고 하고 시작했어요.

퇴사 후 여러 가지 고민하다가 퇴직자에게 게임 원화 교육을 국비로 지원해주는 과정이 있어 6개월 코스 강의를 들었어요. 사실 포토샵으로 그림 그리는 법을 배워서 만화를 그리려고 했는데 포토샵은 만화를 그리는 도구가 아니라는 거에요. 지금 생각해보면 강사님이 트랜드를 발 빠르게 따라가기보다는 기본기를 탄탄하게 가르쳐 주시는 유형의 강사님이셨던 것 같아요. 결국, 한 달 다녔어요. 나하고 미술 교육과는 인연이 없는 것 같다는 생각하고 pixiv 사이트에 들어가 독학하면서 배웠습니다. 일본어로 되어 있지만, 대학 때 일본어 선생님이 미인이셔서 열심히 배운 덕택에 어느 정도 일본어는 가능했거든요.

지망생 시절

Q　작가 지망생 시절에 대해 얘기해주세요.

A　〈후원자〉 작품으로 네이버 도전 만화 4주 만에 베스트 도전으로 올라가서 1회 조회 수가 10만 명이 넘어갔어요. 지망생 시절에는 여기저기 사이트에 많이 올리면서 홀로 분투했습니다. 뽐뿌, 보배드림에도 올렸으니까요. 제 만화를 전부 다 올렸어요. 보고 재미있으면 '베스트 도전' 링크 한 번만 눌러줬으면 하는 마음이었어요. 어느 정도 효과는 본 것 같아요. 보배드림 운영자에게 업로드 거절 연락이 왔는데 운 좋게 잘 이야기해서 '베스트 도전' 링크만 올리지 않고 만화만 업로드 하는 것으로 허락받았어요. '베스트 도전'에도 업로드에 최적의 시간이 있다는 이야기를 듣고 레진에서 연재하고 있던 작가에게 베스트 도전에 언제 업로드하면 좋은지 물어봤어요. '금요일 새벽 5시'가 제일 좋다고 하더군요. 직장인의 긴장이 제일 많이 풀리는 요일과 시간대이고 아침에 등교하는 학생들이 보기에도 좋은 시간대라고 하더군요. 제 주변 작가들도 그 시간을 기다려서 업로드하고 그랬으니까요.

Q　지망생 시절 수입은 어땠나요?

A　'베스트 도전' 올라가고 한 달에 몇만 원 들어왔어요. ㅎㅎㅎ 거의 수입이 없다고 봐야죠. 그런데 요즘은 그래도 좋아졌다고 하더라고요. 저에게 지망생 시절은 투자라고 생각했어요. 다른 자영업을 해도 많은 돈이 들어가는 데 이건 전혀 돈이 들어가지는 않으니까요. 태블릿 사서 내 시간만 투자하면 되니까 수입이 없어도 괜찮겠다는 생각이 들었어요. 다행히 4, 5개월 하고 계약돼서 예전의 회계 일로 돌아가지 않아도 되었던 거죠.

Q　다른 작가에 비해 데뷔가 빨리 된 가장 큰 이유는 뭔가요? 지망생 4개월 만에 데뷔하신 거로 알고 있는데.

A　자존심을 버리고 뒤를 보지 않는 살기 급급했던 마음이요. 체면치레 없

이 만화를 그려서·사람들이 볼 수 있는 곳이라면 어디든지 올리려고 했던 것이 사실 어떻게 보면 뻔뻔한 일일 수도 있다고 생각했어요. 하지만 체면보다 중요한 것은 망하지 않고 살아남는 것으로 생각했습니다. 이게 저의 최선이었다고 생각해요. 최선을 다했는데 안 되는 것 보다, 최선을 다하지 않고 망하는 것. 그것이 정말 자존심이 상하는 일이 아닌가 생각합니다.

Q 작가님처럼 다른 업종에 있다 그만두고 만화를 시작하겠다는 친구가 상담한다면 어떤 이야기를 해줄 수 있나요?

A 남자의 경우, 결혼할 생각이 없다면 하라고 할거에요. 초반부터 돈 벌 생각으로 들어온다면 말리고 싶고. 오로지 데뷔만을 목적으로 둔다면 힘들어요. 제가 시작할 때는 앞으로 연애랑 결혼은 접는다는 생각으로 들어왔어요. 진입장벽이 낮아서 누구나 도전할 수 있지만, 결코 쉽게 생각해서는 안 됩니다. 돈에 쪼들리기 시작하면 몸도 정신도 망가지기 쉽습니다. 헝그리 정신으로 버틸 수 있는 것도 한계가 옵니다.

작가 데뷔

Q 〈후원자〉는 어떻게 시작했나요?

A '방사'(네이버 그림 카페)에서 만난 스토리 작가님에게서 콘티를 받아봤어요. 딱 보는 순간 재미가 있다고 생각했고, 루리웹에서도 활동하시는 분이셨는데 루리웹을 통해 콘티의 전편을 보고는 제가 한번 그려보고 싶다고 연락을 드렸어요.

Q 〈후원자〉는 애니툰 아닌가요?

A 원래는 웹툰이었어요. 스토리 작가님이 곰툰에서 연재하자고 권해서 제가 전부 레이어로 분리해주고 곰툰에서 애니툰으로 만들었어요. 곰툰에선 제대로 서비스를 하지 못하고, 지금 코미카에서 연재하고 있습니다.

작가의 데뷔작 〈후원자〉, 코미카에서 애니툰으로 연재

Q 팬이 생긴다는 건 어떤 의미가 있나요?

A 〈후원자〉 그릴 때 모니터를 팔려고 내놨어요. 구매자가 집으로 와서 모니터에 떠 있는 〈후원자〉 그림을 보고 이 만화 팬이라고 하더군요. 깜짝 놀랐습니다. 재밌다는 댓글도 달리긴 했지만, 이렇게 직접 좋아한다는 말을 듣게 되니까 그동안 공부만 하고 회사만 다니던 인간이 팬이 한 명 생기는 순간 마약을 맞는 느낌이었어요. 그리고 협박 편지도 받아봤어요. 개가 죽는 장면이 있는데 함부로 죽이지 말라는 내용이었어요. 당시는 되게 많이 흔들리고 걱정됐어요. 스토리 작가님이 이쪽에 경험이 많은 분이셔서 작가는 이런 작은 것들에 흔들려서는 안 된다고 이야기해주셨어요. 생각해보니 작품을 만들어나가는 데에 있어 외부적인 요인에 크게 흔들린다는 것은 작가로서 자존심이 상하는 일일 수도 있다는 생각을 하게 되었고, 이후에는 묵묵하게 작품을 만들어나갔습니다.

Q 지금은 어때요? 댓글에 영향받나요?

A 지금은 영향받는 건 안 그리려고 하죠. 댓글 달리는 게 즐거웠어요. 독자와 소통하는 느낌이 좋았고. 지금은 댓글이 없는 플랫폼이라 심적으로 안정되는 것도 있어요. 제가 못하고 약한 부분이 있는데, 이걸 찌르고 들어오는 사람이 있다면 많이 흔들릴 것 같은데 다행히도 댓글이 없네요.

Q 지금 가장 걱정되는 부분은 뭔가요? 그림?

A 네, 그림이죠. 스토리도 아직 매우 어렵지만 그림 실력이 향상하는 부분에서 더 만족을 느끼는 것 같아요. 그게 걱정되기도 하지만, 그림에 대한 만족감이라는 게 쉽게 해결될 수 있는 부분이 아니라고 주변의 작가님들이 이야기합니다. 끊임없이 그려나가는 수밖에 없다고 생각하고 있어요.

Q 웹툰이 좋은 이유는 뭔가요?

A 네이버 웹툰 시스템을 보고 오로지 자신의 실력으로 인정받고 평가받는 것이 좋았어요. 신인, 경력 작가, 구분 없이 경쟁하는 구조가 좋습니다. 코미코 재팬도 비슷한 구조라 들었습니다. 〈시마과장〉의 저자 '히로카네 켄시'도 도전만화를 거쳐 들어갔다고 하더군요. 작가는 프리랜서라서 같은 출발점에서 시작하고 누군가에게 특혜가 없는 구조가 제가 바라는 구조에요.

Q 다른 작가와의 교류는 어떤가요?

A 선후배 동료 작가들 만나면 여러 가지 정보도 접할 수 있어서 좋은 것 같아요. 작가도 사회성이 필요하다고 생각해요. 제가 아무런 정보 없이 도전만화만 했다면 타 플랫폼의 좋은 정보가 없기 때문에 그만큼 선택폭이 좁아질 것 같아요. 이런 다양한 교류를 통해 좀 더 쉽게 가는 법을 알게 되는 것 같아요.

Q 작가의 스케줄이 다양한 교류를 힘들게 하지 않나요?

A 그래도 마감하고 하루나 이틀 정도는 쉴 수 있으니까 마감하고 초췌한 모습으로 만나는 경우도 있어요. 시간이 맞지 않으면 6개월 동안 보지 못하기도 하지만.

Q 전 직장과 지금의 웹툰작가 어느 쪽이 더 좋은가요?

A 지금이 행복하고 좋아요. 회사에 다니는 것은 재미없었는데 회계 자체는 좋아해요. 내가 하고 싶은 일 하면서 돈도 버는 게 좋습니다. 회계는 직장 그만두면 남는 게 없는데 만화는 그림이 남잖아요. 이런 것이 의미가 있는 것 같아요.

연재 플랫폼

Q 투믹스 연재는 어떻게 시작되었나요?

A 2015년도에 이런저런 이유로 연재하지 못하고 있었어요. 아주 많이 힘들었는데 이때 투믹스에서 연재하는 것을 추천해주신 작가님이 계셨어요. 저에겐 스승님이자 선배이신 작가님이십니다. 막상 회의하고 나니 대표님부터 피디님까지 너무 편하게 대해주셔서 투믹스에서 연재를 하면서 함께 성장해나가고 싶다는 생각을 하게 되었습니다.

Q 투믹스에서 연재하는 작가들이 한결같이 투믹스가 좋다는 얘기를 합니다. 어떤가요?

A 제가 놀랍고 좋았던 것은 연재 시작한다고 페이스북에 글을 올렸더니 투믹스 대표님께서 "잘 부탁합니다"라고 댓글을 달아주셔서 너무 고마웠습니다. 만화 시작한 경력도 짧은데다 아직 실력이 많이 부족한 저에게도 일일이 신경써주시는 것이 저로서는 아주 좋았어요. 만화가의 날에도 손잡아주시면서 고맙다는 말씀을 하시고, 무엇보다 고료도 괜찮다는 생각입니다. 최근에 예전 직장에서 받는 월급을 뛰어넘었거든요. 원고료 순위가 올라가면 협상할 수 있는 여건은 되는 것 같아요. 단, 계약이 갱신되어야 해서 재협상할 때? 저도 아직 재협상을 해보지는 못했지만 이건 보통 어느 플랫폼이나 같죠.

슈퍼리치

Q 〈슈퍼리치〉는 우여곡절이 많은 작품이라는데….

A 사실 이전에 이종규 작가님과 레진코믹스에서 연재하기로 진행하고 있던 작품이었어요. 당시 여러 이유로 제가 연재를 포기했던지라 이종규 작가님과 레진코믹스에 죄송한 마음을 가지고 있습니다. 2015년에는 정말 하나의 작

품도 연재하지 못한 힘든 1년이었고 계속 작품을 할 수 있을지 고민하던 중에 이종규 작가님이 다른 작품을 하는 것보다 빨리 이 작품을 각색해서 단독으로 진행해보는 것도 좋겠다고 허락을 해주셔서 제가 용기를 갖고 시작하게 되었습니다. 처음 설정은 주인공이 몇십억을 버는 정도의 수준이었는데, 지금은 제목인 슈퍼리치라는 어감에 어울리게 최소 몇백억에서 몇천억까지 벌게 하려는 스토리 라인을 생각하고 있습니다. 이종규 작가님께 많은 조언을 구하면서 진행하고 있고, 많은 도움을 주신 작가님을 존경하는 마음으로 타이틀마다 원작자인 이종규 작가님의 성함을 넣고 있습니다. 리스펙트!

Q 주식 관련 이야기도 나오는데 취재를 하시나요?

A 제 전공이 경영이지만 회계를 위주로 공부했던지라 주식은 한 번도 안 해봤어요. 근무했던 회사가 상장회사여서 전자공시를 하거나 하는 것을 가까이서 보곤 했지만 그래도 지식이 많다고 할 수는 없습니다. 시즌 2에서 나올 회계적인 로직을 이용하는 부분이 실제 전공이다 보니. 그래도 얕은 지식으로 만화를 그리고 싶지는 않아서 이 작품 시작하면서 학교 후배들에게 조언을 듣기도 하고 실제로 소액이지만 주식공부를 한다고 생각하고 투자도 해봤습니다. 하다 모르는 부분들은 키움증권 콜센터 직원분께 전화해서 주식에 관한 기초지식을 배우기도 했어요. 생각보다 배울 수 있는 것이 많습니다. 한 가지 팁은 리액션이 좋으면 더 자세하게 설명해주신다는 거예요.

Q 작업 중 스토리 vs 그림 어느 쪽이 더 어렵나요?

A 아우~ 다 힘들어요. 스토리는 처음이라서 힘들고 그림은 만족되지 않아서 힘들고요. 그래도 〈후원자〉 때보다 그림은 좋아진 것 같아요. 한 컷 구도잡는 데 두 시간 걸린 적도 있어요.

Q 주인공 한대호의 얼굴이 작가님과 닮아 보입니다.

A 요즘 살이 많이 쪘어요. 만화 작가의 길로 들어온 후, 15kg 나 살이 붙어서 자존감이 많이 떨어져 있어요. (탄식의 웃음) 제 얼굴을 보고 주인공을 그

리지는 않아요. 운동해서 살이 빠지면 그림이 안 그려져요. 운동해서 살이 빠지면 감성이 사라지고 이성이 생기더라고요. 운동하면 계산은 잘 되는데 스토리나 그림 선이 잘 나오지 않아요.

Q 등장인물이나 대사를 특정 인물을 참고해서 표현하기도 하나요?

A 싸우는 장면은 중학 시절 친구들의 모습을 아주 살짝 떠올리며 그리기도 했어요. 근래에는 격투기 선수분께 허락을 구하고 격투 동영상을 참고로 하기 시작했습니다. 사실 허락만 받고 아직 그린 부분은 없지만요. 그리고 대사는 좀 더 수위를 높여 쓰고 싶지만, 심의라는 게 있기 때문에 알아서 많이 걸러냅니다. 사실 현실에서는 버스만 타도 중고생들의 입에서 나오는 욕이 더 심할때도 있잖아요. 주인공 한대호가 다정하게 말하면 재미없을 것 같아요. 실감나게 쌍욕도 써보고 싶은 마음은 있습니다만 많이 순화하고 있습니다.

Q 〈슈퍼리치〉는 어떤 의미가 있나요?

A 이것 때문에 많이 힘들기도 했는데 지금은 아주 고마워요. 앞으로도 만화를 할 수 있겠다는 자신감을 주는 작품이고, 작업하면서도 되게 신나는 작품이고요. 지금은 시작 단계라서 연재가 끝나봐야 어떤 의미였는지 확정될 것 같아요. 지금은 독자를 실망시키지 않기 위해 최선을 다해야 하는 작품, 아마추어에서 프로의 단계에 들어오게 한 작품이라고밖에 말할 수 없네요.

작품의 반응

Q 투믹스에서 〈슈퍼리치〉 순위는 어떻게 되나요?

A 성인물을 제외하면 3위입니다. 지난주에는 2위까지 갔는데 1위는 전혀 생각 없습니다. 그 이후 1위도 며칠 찍기는 했어요. 요즘은 〈귀귀〉 작가님 작품이나 〈전설의 주먹〉 같은 네임벨류 있는 작품들이 투믹스에서 시작되면서 낙수효과를 보고 있다고 생각해요. 〈슈퍼리치〉가 조금 먼저 시작했는데 새

로 들어오는 작품들이 퀄리티가 좋아서인지 독자 유입이 증가해 저도 덩달아 반응이 더 좋아지고 있어요. 사이트가 커지고 활성화되기 위해서 저보다 더 높은 순위에 있는 좋은 작품들이 많이 들어와도 좋다고 생각합니다. 이 정도 순위만 지속되어도 저는 매번 감사하지요.

Q 끝날 때까지 상위권 순위를 유지할 수 있는 자신이 있나요?

A 아유 저는 그런 기대 안 해요. 신작이 많이 밀려들어오면 금방 순위가 밀릴 수도 있어요. 재미없는 작품을 클릭하는 것보다 아직 모르는 작품을 클릭하는 사람들이 더 많거든요. 지금 제가 만화에 관련해 모자란 것도 많고 더 공부해야 하는 부분이 많아서 독자에게 많은 사랑을 달라고 하는 것은 예의가 아닌 것 같아요.

Q 이종규 작가님은 지금의 〈슈퍼리치〉 인기에 어떤 코멘트나 칭찬을 해주시나요?

A 별다른 코멘트보다는 몇몇 작가들이 모이는 모임이 있는데 즐겁게 맥주 마시고 떠들고 하면서 조언을 해주시는 편이세요. 저도 따로 표현하지는 않지만, 항상 많은 도움을 받고 있다고 생각합니다. 정말 후배 작가들 많이 신경 써주시고 사람을 중요하게 생각하시는 좋은 선배작가님이시라고 생각합니다.

작업 스케치

Q 작가가 되기 전 만화는 많이 봤나요?

A 대학교 들어가기 전까지는 일본만화는 조금 봤는데 대학 들어가서는 거의 안 봤어요. 웹툰도 많이 보지 않아서 작가들 만나서 이야기하면 미안할 때가 많아요. 〈송곳〉이라는 작품을 보고 여러 만화를 봐야겠다는 생각이 들었어요. 그래도 여전히 웹툰을 많이 보는 편은 아닙니다. 특히 액션에서 많이 드러나는데, 그 작가가 사용하는 구도가 될 수도 있고… 제가 그리는 작품에 영

향을 줄 수 있을 것 같아서 조심조심 보고 있어요. 고생되더라도 제가 만들어 나가려고 노력합니다. 때로는 플레이스테이션 4에 녹화 기능이 있어서 UFC 경기를 녹화해서 참고하기도 하고요.

Q 작업 툴은 어떤 걸 사용하나요?

A 클립스튜디오, 포토샵 사용합니다. 대사와 말풍선은 포토샵으로 하고 있어요. 선 느낌은 사이툴이 좋은데 강한 만화 그릴 때는 클립스튜디오를 사용합니다. 배경은 스케치업. 에이전시 스토리숲에서 소속 작가에게 스케치업 배경 모델을 제공하는데 그쪽 대표님이 선배님이라서 저도 많이 도움받고 있습니다. 기본 파일을 받아서 제가 수정해서 사용하고 있어요. 제가 만든 스케치업 파일을 판매한 적도 있고 다시 스토리숲 작가들이 사용할 수 있게 공유하기도 합니다.

Q 작업 프로세스에 스케치업이 없으면 어떻게 되나요?

A 작업하지 못했을 거예요. 스케치업이 배경만 하는 것이 아니라 구도까지 잡아주거든요. 보통 작업 배분은 3~4일은 스토리 콘티의 선을 작업합니다. 그리고 5일 차에 어시에게 라인 전달하고 배경 시작합니다. 어시(어시스턴트)는

스케치업을 활용한 배경작업

스케치업을 활용한 배경작업

〈슈퍼리치〉콘티 작업

채색과 1차 명암까지 작업해주고 저한테 건네줍니다. 1회 분량은 70~90컷 사이이고, 작업시간은 일주일에 주6일 근무하되, 하루 최소 12시간 작업합니다.

Q 마감 후는 어떤가요?

A 마감하고도 편하게 잠을 자지는 못해요. 오늘도 3시간 자고 나왔어요. 세이브가 부족하면 불안한 감정이 계속 있어요. 4회분 세이브를 두고 시작했는데 작업하다 보면 자꾸 줄어들어요. 이런저런 생각하지도 못한 일이 생기면 세이브가 줄어서 마감이 끝나도 편하게 쉬지 못합니다. 특히 휴재는 되도록 하고 싶지 않다는 방침이기 때문에 시즌이 넘어가지 않는 한에는 되도록 정시 연재를 지켜나가고 싶거든요.

Q 작품이 진행되면서 스스로 발전하는 것을 느끼나요?

A 지금은 잘 모르겠어요. 작품이 끝나면 좀 느낄 수 있을 것 같아요.

Q 앞으로 웹툰작가로 계속 가나요?

A 아직 확신할 수는 없을 것 같아요. 만화가 잘 돼서 앞으로도 연재할 수 있다면 당연히 계속 만화를 그리겠지만, 다음 작품도 어딘가에서 연재를 할 수 있을지의 여부는 저 혼자 정할 수 없는 문제니까요. 회계 쪽으로 다시 돌아가는 것은 올해가 마지노선이었다고 생각합니다. 사실 먹고 살자면 이런저런 할 일은 많다고 생각해요. 그래도 가능하다면 계속해서 만화를 그려나가고 싶은 마음입니다. 일이 즐겁거든요. 나중에 기회가 되면 소외된 아동이나 어려운 가정의 아이들에게 만화를 가르치고 싶어요. 그림으로도 상처가 치료될 수 있으니까요. 저도 가난하게 자라서 장학금으로 학교에 다녔기 때문에 웹툰작가가 되면서 목표가 생겼어요. 내가 받은 걸 다시 사회에 돌려주고 인재를 만들어낼 수 있게 힘쓰고 싶어요.

Q 좋아하는 웹툰 추천한다면?

A 주로 보는 작품은 〈노블레스〉, 〈고수〉, 〈테러맨〉입니다. 거기에 요즘은 〈독고〉를 인상 깊게 봐서 롤 모델로 생각하는 작품에 추가했습니다!

작가와 수다를 떨며 정말 재미있는 것은, 작가의 길로 들어서기 전 전혀 다른 세계의 삶을 살다 만화로 전향해 새로운 삶을 살아가는 과정이, 용기가 없어 오로지 하나의 인생만 살아온 필자에겐 하나의 충격이자 신비롭게 다가온다.

신동성 작가는 웹툰작가가 천직이라는 느낌을 받았다. 어릴 적 유일한 취미가 그림과 낙서라 스트레스를 낙서로 풀었다는 작가. 일주일이라는 빡빡한 시간의 압박 속에 힘들고 지친 생활을 하고 있지만, 그림을 그리면서 스트레스를 푼다는 한 마디는 충분히 천직이라는 느낌을 전해준다.

"그래도 행복합니다."라는 한 마디는 작품의 퀄리티와도 연결된다고 생각한다. 행복감을 느끼는 작가의 작업에서 독자 또한 작가의 만화를 보면서 행복감을 얻을 수 있으니까.

목소리는 정우성!

·이상록·
영원한 빛
사라세니아

작가 인터뷰를 하거나 작가들이 추천하는 웹툰 중 종종 이런 이야기가 나온다.
"이상록 작가님 작품 좋아합니다. 작업에 많은 도움이 되기도 하고요."
웹툰작가들이 추천하는 작품이라 꼭 봐야 할 웹툰 중 하나로 머릿속에 새겨두
고 있었다. 한동안 잊고 지내다 다음(Daum) '만화 속 세상'에서 검색해 〈영
원한 빛〉 1부를 읽어 내려갔다.

정돈되지 않고 거친 느낌의 연필로 스케치한 후 채색한 듯한 화풍은 찌질하고
정말 쓰레기 같은 주인공 종희의 분위기와도 어울린다. 나이 서른이 넘도록
엄마에게 용돈을 타 쓰는 백수. 열등감과 허세로 가득 찬 인물에 머릿속엔 오
로지 엄마가 운영하는 상점의 아르바이트생인 윤주를 향한 욕정만 가득 차 있
는 그야말로 한심한 인물의 대표다. 연말 드라마 시상식에 못난 놈, 찌질이 부
문이 있다면 트로피를 주고 싶을 정도의, 어느 웹툰에서도 찾아보지 못한 때
려주고 싶은 마음이 들 정도의 찌질이다. 이것이 〈영원한 빛〉의 초반부에
느낀 주인공의 캐릭터다.

이 작품의 초반은 시간 간격의 차이가 크다. 200년을 뛰어넘어 환생한 죠니(종
희)의 세계와 2013년 종희의 세계가 교차하는 이야기, 정체불명의 푸른 거인

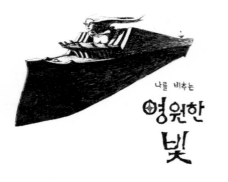

나를 비추는

영원한 빛

ETERNAL LIGHT

(네피)의 등장은 극 초반 독자에게 갸우뚱하는 느낌을 준다. 하지만, 1화 1화 읽어나가면서 작가의 의도를 충분히 전달받을 수 있으며 방대한 세계관에 또 한 번 놀라게 된다. 왜? 작가가 이렇게 그려냈는지 치밀한 구성이 하나 둘 씩 나타나기 시작한다.

목소리 완전 정우성이야!

오늘 밤은 죽전역이다. 역에서 만난 이상록 작가는 훤칠한 큰 키와 미국 영화 배우 스티븐 시갈의 뒷머리 묶은 모습(포니테일)으로 나타났다. 그렇다고 올 백은 아니다. 작가가 쓴 2부 후기의 거북이 등껍질의 헝클어진 머리의 모습과 는 너무나도 다른 깔끔한 이미지다. 거북이로 그려낸 이미지는 아마도 작가의 조금은 느린 말투가 그러지 않을까 생각해본다.

죽전역이 처음인 필자도, 8년 만에 찾은 작가도 죽전 카페촌을 찾아가는 밤길 은 순탄치만은 않다. 건널목이 없는 차도를 지나 3m 정도의 비탈진 계단 없는 개울가를 미끄러지듯이 내려가 다다른 곳은 아저씨 둘이 가기엔 너무나도 어 울리지 않는 분위기 좋게 조성된 카페 거리였다.

크리스마스 2부에 연인끼리 오면 아주 좋을 것 같은 예쁜 카페와 음식점에서 나오는 불빛은 영원한 빛은 아니지만, 밤길을 환하게 우리에게 비추는 그 순간

만큼은 화려하면서도 포근한 느낌이다. 적당한 카페에 자리 잡고 따뜻한 아메리카노와 밀크티를 주문해 마시면서 이야기는 시작됐다. 성우 같은 작가의 목소리를 들려주고 싶지만, 이런 글로써는 전하지 못하는 것이 아쉽다. 배우 정우성이 앞에 앉아 이야기하는 듯한 느낌의 조금은 느리지만 차분한 어투는 누구라도 선호하는 목소리가 아닐까 생각이 든다. 오랜 시간 비염으로 고생한 작가는 인터뷰 내내 콜록 콜록거리며 힘들어하면서도 즐겁게 얘기해주는 것이 고맙다. 필자도 비염이 있어 그 고통을 알기에 더더욱.

돈보다는 내가 끌리는 곳으로

Q 필자도 웹툰을 보기 시작한 지 얼마 되지 않았습니다. 작가님은 어떤가요?

A 저도 잘 보지 않습니다. 다만, 가끔가다 눈에 팍 들어오는 것들이 있습니다. 순수하게 독자 입장에서 보는 거죠. 작업자 입장이 아니라. 그렇다고 제가 눈이 높다는 얘기는 아니에요. 그냥 평상시에 보는 거는 독자 입장과 똑같다고 봅니다. 그런 관점에서 보게 됩니다. 저라는 독자의 취향에 맞는 작품을 보는 거죠.

Q 작가님 취향은 어떤가요?

A 다음(Daum)에서는 '홍작가'님의 작품이 맞는 것 같아요. 예전부터 좋아했어요. 제가 〈스타워즈〉 팬인데 마침 스타워즈 작품을 하셔서 더 재밌게 잘 봤습니다.

Q 작업은 주로 집에서 혼자 하시나요?

A 네. 혼자 생활한 지는 8년 됐습니다. 저는 집안일을 잘해서 힘든지 모르고 삽니다. 음식도 좀 하는 편이라 친구들이 자주 놀러 오고요.

Q 인터뷰를 하면 자신이 그리는 작품의 모델과 많이 닮은 작가의 모습이 보입니다. 작가님은 어떤가요?

A 저도 제가 모델입니다. 종희가 완벽하게 똑같진 않지만, 저를 쥐어짜서 나쁜 것만 떼어내 불을 지른 거죠. 누구한테나 악마성은 있잖아요. 저만 가지고 있는 건 아니라고 생각해요. ㅎㅎㅎ

Q 작품성과 돈은 별개인가요? 어떠세요?

A 아직 그런 것에 관한 명확한 정리가 되어 있지 않아요. 어떻게 정리해야 하나? 그런 생각도 들고 제가 성격이 즉흥적이라 피가 끌리는 대로 하는 것 같아요. 돈을 많이 벌어야겠다는 마음은 당연히 있죠. 열망을 쫓는다고 해야 하나? 이상주의적인 느낌도 있지만, 그거에만 빠져있지는 않아요. 그런데 주위에서는 그렇게 보는 시선도 있습니다. "저놈은 이 세상 사람이 아니야"라는…. 저는 제가 이상하게 느껴진 적은 한 번도 없거든요. 제가 오히려 이상하게 느껴지는 사람들은 있어도.

Q 어떤 부류의 사람들이 이상하다 느껴지나요?

A 〈영원한 빛〉의 큰 뼈대이기도 해요. 남자는 몇 살이 되면 직장을 가져야 하고, 대학은 어디 나와야 하고, 몇 살에 차가 있어야 하고, 몇 살에 결혼해서 어떤 배우자를 얻어야 하고, 정해진 틀에 따라 움직이는 사람들. 그런데 세상은 그런 룰을 따라 움직이잖아요. 사람이 원래 유별나야 하는 거 아닌가요? 제 착각일 수도 있어요. 제가 일부만 보고 대류에 휩쓸려 간다고 생각할 수도 있어요.

나를 컨트롤 해줘!

Q 데뷔 전에는 어떤 일을 하셨나요?

A 만화 입시학원 강사를 10년 정도 했어요. 1년만 하려고 했는데 10년이 후딱 가더군요. 그때 가르친 학생 중 지금 웹툰작가가 된 친구로 레진코믹스 공모전에서 〈딜리셔스〉로 최우수상 받은 김민소 작가가 있습니다. 제 첫 제자였어요.

Q 학원 강사 하면서 작품도 만들었나요?

A 그냥 재미 삼아 노트에 개그만화 같은 거 그렸고요. 본격적으로 구상한거는 2009년쯤이에요. 그걸 공모전에 내서 데뷔하게 된 거예요. 그게 〈사라세니아〉였어요. 입상은 못 했지만, 10 작품 안에 들어 다음(Daum)에 연재할 기회는 얻었어요. 상금을 받았어야 했는데 아쉽지요.

Q 많은 작가가 예전에 경제적으로 힘들었다고 이야기합니다. 작가님은 어떤가요?

A 지금도 힘들지요. 통장에 60원 찍혀있던 시절도 있습니다. 연재하면서 배달도 한 적이 있어요. 안 할 때도 했었고요. 초상화 그리기 같이 돈이 빨리 되는 일도 했었습니다. 어디 얽매여서 일하고 싶지는 않았어요. 강사를 다시 하고 싶지도 않았구요.

Q 만화입시학원 강사를 오랜 기간 했는데 그만 둔 이유는 무언가요?

A 자꾸 안주하게 되더라고요. 항상 작품을 하고 싶은 마음이 있었어요. 일이 너무 편하고 돈도 쉽게 벌리고…. 물론 많이 벌지는 못 합니다. 다른 일에 비해 비교적 편했고 적성에 맞았는데, 지금 작가 생활은 적성에 안 맞는 거 같아요.

Q 웹툰작가 생활이 적성에 안 맞는다고요? 의외인데요.

A 일단 모든 걸 제가 다 컨트롤 해야하잖아요. 일정이나 생활 모든 것. 제가

사장이자 직원이고. 이게 너무 힘든 것 같아요. 저는 약간 노예 스타일이라 위에서 "이거 한 번 해봅시다." 하면 "예" 하고 하는 스타일이거든요.

작업 스케치

Q 일주일 작업 시간은 어떻게 되나요?

A 목요일에 마감하고 쉬고, 금요일부터 디테일한 시나리오 작업을 합니다. 토요일까지 콘티를 끝내는데 안 풀리면 일요일까지 가는 경우도 있어요. 보통 회당 작업은 60컷 정도 합니다. 1부는 100컷 정도였어요. 2부는 좀 짧았지요. 그리고 콘티 수정을 많이 하는 편이에요. 1부 할 때는 초입에서 매회 10번 정도 고친 것 같아요. 욕심이 너무 컸는지 지금은 욕심 하나도 없지만. 늦으면 일요일 밤부터 작화에 들어가요. 작화에 순수하게 쏟을 수 있는 시간이 많으면 4일. 3일에 끝내는 날도 있고 어떨 때는 이틀에 치는 날도 있어요. 제가 딴짓만 안 하면 괜찮은데… 계속 작업만 할 수 없잖아요. 장난감 갖고 놀기도 하고 졸리면 자고, 친구들 놀러 오면 커피 한잔하는데 2시간은 후딱 가고… 친구들 오는 건 좋아요. 여러 가지 도움도 되고 영감을 주거든요.

Q 작가님 그림 스타일이 한국적이지 않고 서양 유럽풍의 느낌이 납니다.

A 그런 얘기는 많이 들었어요. 의도적으로 서양 사람처럼 그린 건 전혀 없습니다. 저도 일본 만화 보면서 자랐고 지금 웹툰 시장의 일본 만화체도 좋아합니다. 만화책을 본다면 그런 걸 볼 것 같아요. 일단 친숙하니까 눈도 편하고. 제가 순수하게 독자라면 제 만화 스타일은 안 볼 것 같아요. 제 그림은 눈이 좀 편하지 않을 것 같아요.

Q 저는 오히려 작가님의 그림 스타일이 좋았습니다. 기존의 것과 다르고 이런 스타일의 그림을 만나면 즐겁습니다.

A 결론적으로 말씀드리면 의도적으로 그린 적은 없고요. 제가 쭉 해오던 대

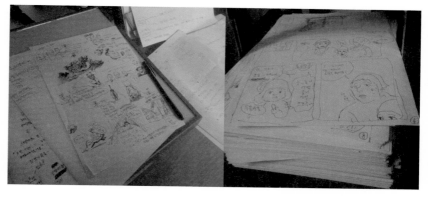

스케치 노트

모두 연필로 작업한 〈영원한 빛〉 원고

작가의 작업실 벽은 미술관

책꽂이에 수북이 쌓인 원고

작가의 단행본 같은 원고

로 편한 느낌으로 그리고 있습니다. 한때는 의도적으로 어떤 스타일을 만들어서 이대로 한번 나가봐야겠다고 생각한 적도 있었는데 너무 힘들더라고요. 한 두 개 그리는 것도 아니고 계속 의도한 대로 그리려니까 너무 힘들고 그냥 자연스럽게 아무 생각 안 해도 나오는 내거. 왜 서양스러운거지? 라고 생각해보니 미대입시 교육할 때 석고상이 전부 서양 사람이잖아요. 그래서 그런 것 같기도 합니다. 가끔은 스타일도 바꾸고 싶을 때가 있어요. 작업하다가 "왜 이렇게 힘들게 그리고 있지?" 더 쉽게 하는 스타일이 있는데…. 아마 다음 작품은 간결한 그림이 되지 않을까? 생각합니다. 그리고 작화방식은 종이에 연필로 그리고, 채색은 포토샵으로 하고 있어요. 미래 이야기는 거의 흑백이라서 펜으로 그립니다.

자신에겐 독하게!

Q 굳이 어렵게 아날로그 방식으로 하는 이유가 있나요?

A 그냥 그게 좋아요. 좀 게을러서 저 자신을 일부러 더 힘들게 하는 것도 있어요. 아주 힘들지만, 더 몰아붙이고 귀찮게 하는 거예요. 아마도 앞으로 이런 방식으로 하지 않을까 생각합니다. 지금까지 했던 원고가 책꽂이에 있습니다. 그걸 보는 게 좋고 힘이 나요.

Q 웹툰의 세로 스크롤은 어떤가요?

A 세로 스크롤 형식에 대해서는 낯섦이 있어요. 저는 작업자로서 이렇게 세로로 작업하는 것이 일이니까 하고 있는데 유저 입장에서 다른 작품을 스크롤한다는 것이…. 평생을 책장을 넘기며 봐와서 좀 친숙하지 않게 다가오는 것 같아요. 만화책은 잘 보는 편이에요. 그냥 그림을 따라가는 거니까. 그림에 눈이 머무는 시간이 짧아지는 것 같아요. 체공시간(滯空時間)이 짧아진다고 해야 하나?

Q　〈영원한 빛〉을 전부 컷으로 편집한 이유도 의도적인가요?

A　네. 다른 만화에 비해서 컷도 좀 작아요. 답답한 느낌이 없지 않은데 의도적으로 한 부분도 있습니다. 요즘 들어서 컷의 크기를 약간 키우고 있습니다.

나를 비추는 〈영원한 빛〉

A　2010년 〈사라세니아〉 데뷔작 이후 공백기간이 5년이 있었어요. 5년 동안 계속 불행이 왔어요. ㅎㅎㅎ 〈사라세니아〉 끝나고 거의 동시에 〈영원한 빛〉 구상이 시작되었어요. 시간적으로는 8, 9년 됐는데 전력투구를 한 건 아니라서 압축하면 1년 정도 한 것 같아요.

Q　〈영원한 빛〉은 어떻게 출발했나요?

A　서른 초반 넘으니까 궁금한 것이 많이 생기더라고요. 막연하게 궁금한데 구체적으로 뭐가 궁금한지 모르는 것이요. 사람들을 마주할 때마다 "어! 저 사람은 왜 저러지?" 그런 느낌입니다. 왜 분노하지? 내가 무슨 잘못을 했나? 개개의 인간에게 이런 걸 느끼다가 어느 순간 집단, 시스템이 된 거예요. 그 시스템과 저와의 사이에서 뭔가 이상한 게 느껴지는 거예요. 각자의 우주가 있는데 저는 그 사람의 우주를 못 보고, 그 사람은 저의 우주를 못 보고. 왜 각자의 우주가 있을까? 뭐 이런 말도 안 되는 생각들이 있었어요.

Q　〈영원한 빛〉 초반부는 이해하기 힘든 부분이 있습니다. 시간 타임라인이 너무 차이가 나다 보니 조금은 어려웠습니다. 원래 작가님 연출 스타일인가요?

A　저도 다시 보니 그렇더군요. 그런데 의도적으로 그렇게 한 것은 아니었어요. 제가 원했던 것은 초반부에 딱 휘어잡아서 몰입할 수 있게… 다들 그런 걸 바라죠. 이야기 전체의 결말까지 제 머릿속에 있는 상황에서 무엇부터 꺼내야 전체를 잘 표현할 수 있을까? 가장 어울리는 도입부가 뭘까? 생각하다가 나온 것이 그거였어요. 늘 아쉬운 게 남아요. 종희가 떨어지는 장면 연출이 제일 인

상이 깊습니다. 자살하는 것이 좋다는 이야기는 아니고요. 그것도 상업주의에 입각해서 초반부에 강한 것을 심어야 몰입감이 온다고 하잖아요. 영화도 그렇고. 그래서 저도 도입부에 임팩트를 주고 싶었어요. 투신 자살은 정말 나쁜 거지만, 댓글에도 있었어요. "왜 자살을 미화 하냐"고. 저는 자살을 전혀 미화할 의도가 없어요. 결말까지 보면 알겠지만 자살은 절대 해서는 안 된다는 것을 알려 주기 위해 그것을 도입부에 넣었어요.

Q 〈영원한 빛〉은 읽는 내내 여러 가지를 생각하게 합니다. 작품이 주는 메시지가 남다른 것 같아요. 개그 만화는 간단하게 읽고 넘어가는데 이건 무게감이 전해집니다.

A 아우! 그런 걸 만들어야 하는데 ㅎㅎㅎ (작가의 아쉬운 탄성)

캐릭터 분석

Q 주인공 종희를 처음 구상할 때부터 작가님을 모델로 잡았나요?

A 처음부터는 아니고요. 일단 그냥 못난 사람을 그리고 싶었어요. 그런데 이 인물에 감정이입을 해야겠더라고요. 그래야 캐릭터가 살아난다고 해야 하나? 저를 안 넣으면 생동감이 없어서 나중에 넣게 되었어요. 원래 디자인도 달랐어요. 좀 더 잘생기고 멋있었는데 이러면 혐오스럽지도 않고, 또 너무 혐오스럽게 하면 현실감이 떨어져서 약간 평범한 듯하면서도 경계를 왔다 갔다 하는 것이 쎄지 않을까 생각했어요.

Q 종희의 성격 중 작가님과 가장 비슷한 부분은 뭔가요?

A 그냥 골고루 비슷해요. ㅎㅎㅎ 찌질한 부분. 남자들이 다 그런 것 같아요. 제 친구들도 다 멋있어 보이고 강해 보여도 그 이면에는 다 찌질한 모습이 있잖아요. 숨기고 있을 뿐인 것 같아요. 저도 엄청 찌질해요. ㅎㅎㅎ 아마 어떤 부

분에서는 종희보다 더 심할 수도 있을 거예요. 그런
모습을 다 집어넣은 거죠.

주인공 종희

Q 종희를 왜 이렇게 찌질하고 나쁘게 그렸나요?
원래 나빠야 하는 건가요?

A 그렇죠. 그런데 법적으로 나쁜 캐릭터는 아니
잖아요. 그냥 찌질해서 주변의 똑바른 사람들과 대
조가 되고, 그 사람들에게 폐를 끼치는 현실적인 악
당이라고 해야 할까? 우리 주변에 있는 천하의 악당 조폭, 이런 거는 피부에 와
닿지 않잖아요. 우리가 실생활에서 볼 수 있는 진짜 악당은 종희 같은 사람이
아닐까? 생각했어요. 그런 사람을 주인공이자 악역으로 하면 뭔가 와 닿지 않
을까? 했어요.

Q 종희가 조금씩 착하게 변하는 것 같던데 많이 변화가 일어나나요?

A 3부에서 많이 변할 거예요. 종희는 모든 사람이 다 싫어하는 인물이잖아
요. 죠니는 모든 사람이 좋아하는 캐릭터가 될 거예요. 4부 초반까지는 모든
사람이 우러러보고 좋아하는 사람이 돼요. 내면은 종희인데 내적으로 성장하
는 거지요. 거울 보면 멋있는 자기가 있고 다른 사람들보다 월등한 능력이 있
으며, 다른 사람에게 인정받고, 특수한 상황으로, 주변 사람들도 다 착하고, 자
본주의도 없고 그런 상황이라면 변하지 않을까요? 21세기에서는 찌질이였는
데 23세기에서는 좋은 환경으로 바뀐다면 변화될 것 같아요.

Q 영화배우들은 거지 배역을 맡으면 실제 거지 같은 생활을 하면서 그 캐릭
터에 푹 빠져서 감정이입을 하는 데 작가들의 경우는 어떤가요?

A 이런 얘기는 안 해봐서 잘 모르겠지만, 저도 이렇게 감정이입을 해본 건
얼마 되지 않았어요. 데뷔 작품 〈사라세니아〉의 경우는 내가 그 인물한테 녹
아들어야 하나? 생각도 못 했어요. 그때는 철저한 작법에 따라서 굴린다고 생
각했는데 그러면 안 되겠다는 생각이 갑자기 들더군요. 내가 만든 캐릭터에 몰

입을 못 하면 독자들도 당연히 몰입할 수 없겠지? 당연한 것 같아요.

Q 실제 생활이 나태해지거나 그런가요?

A 아! 가끔 흉내를 내 볼 때도 있어요. ㅎㅎㅎ 단편적인 예로 갑자기 음담 패설을 하는데 아가씨가 지나가면 예전 같으면 막 수치스러웠을 텐데 요즘 같은 경우는 그렇지는 않은 것 같아요. 매번 그러지는 않고요. 메모를 하기도 해요. 그런데 의도치 않게 실생활에서 불행한 일이 오면 자동으로 그렇게 되는 것 같아요. 우울한 느낌, 절망적인 느낌이 있을 때도 가끔은 생각했었어요. 아! 이런 상황에서 이런 느낌이구나! 예전엔 드라마에서나 보던 건데. 내가 관찰자로만 볼 땐 몰랐는데 당사자가 되니까 이런 느낌이구나!
가끔 미쳤나? 이런 생각이 들 때도 있어요. ㅎㅎㅎ 네피에게도 감정이입을 해 봤어요. 이 기준을 가지려면 모든 사람을 내 아래로 봐야 하는 거예요. 오만해져야 하고. 심지어는 제 친구들에게도 몇 개월간 오만한 태도로 대하니까 병원 가라는 말까지 나왔으니까요.

Q 작품 진행하면서 감정이입 때문에 힘들거나 하진 않나요? 종희에게 빠져 있다 보면 우울해지거나 그러잖아요.

A 이 작품 하기 전에 안 좋은 일이 많아서 많이 우울해 봤기 때문에 이제는 괜찮아요. 거의 폐인에 가까웠어요.

Q 작품에서 감정이입 시킨 캐릭터는 종희, 네피 또 있나요?

A 코지도 그렇습니다. 앞으로는 코지가 거의 주역이라 보시면 될 겁니다.

Q 종희 친구 사정후도 작가님 친구인가요?

A 사정후는 제 제자 김민소 작가 친구입니다. 제 모든 만화에 그 친구가 나와요. 외모도 비슷하게 생겼는데 지금은 달라요. 격투기 선수 느낌인데 뭔가 여성스러움이 있어요. ㅎㅎㅎ

Q 쓰레기 같은 종희를 사정후는 정말 잘 대해

네피

코지

종희의 친구 사정후

줍니다. 친구라서 그런가요?

A 네. 아직 쓰레기가 되기 전 대학교 때 친구 설정이라 그렇습니다. 어렸을 때 제 친구가 주위로부터 지탄을 받는 상황에 처했었어요. 지탄을 받건 안 받건 그래도 제 친구인 거죠.

Q 네피는 외계인으로 봐야 하나요? 비주얼만 보면 외계인 일 거라는 예상이 드는데.

A 보는 사람의 자유에요. 약간 무책임할 수도 있는데. 땅속에서 나오기도 하고 하늘에서 떨어지기도 하고 네피의 정체는 완벽하게 밝혀지지는 않아요. 전

체 이야기에서 주역은 아니기 때문에. 등장해서 인간에게 어떤 존재였나? 딱 그 의미 정도입니다. 독자들은 더 궁금해할 것 같아요. 이 존재가 외계인인지? 지구에 살고 있던 존재인지?

Q 네피가 사람을 죽이는 기준은 무언가요?

A 그것도 약간은 표현이 됐지만, 완전히 표현되지는 않았어요. 좀 아쉬운 부분이기도 하고 다행스러운 부분이기도 해요. 제가 약간 이성을 잃고 네피의 존재를 너무 많이 보여준 부분도 있고요. 살짝 숨기고 더 보여주지 말았어야 할 부분도 있어요. 이게 2부에서 제일 아쉬운 부분입니다. 어쨌건 나쁜 놈들을 죽이는데 그 기준이 인간의 기준은 아닙니다. 나쁘다는 판단이 인간의 기준이 아니라는 것만 이해하면 될 것 같아요. 인간이 아닌 다른 존재가 있다면 도덕의 기준도 다르지 않을까? 인간은 아마 그 기준을 상상하지 못하겠죠. 동물에게도 어떠한 기준은 있어도 인간이 가지고 있는 기준은 이해하지 못하잖아요. 저도 인간이기 때문에 인간을 초월한 존재를 완벽하게 설정할 수 없다고 봐요.

Q 코지의 짝눈은 어떤 의미가 있나요? 코지는 종희 엄마?

A 가벼운 기형 인자를 가지고 있습니다. 관상학적으로 짝눈이 심하면 안 좋다는 말도 있고요. 종희 엄마가 죽을 때 한쪽 눈이 덜 감기게 하여 자연스럽게 코지와 연결하려는 의도도 있었습니다. 그리고 겉과 속이 다른 인물을 표현하려고 했습니다. 이 만화 전체에서 거울로 자기 얼굴을 보는 사람은 이 둘밖에 없습니다. 세수하는 캐릭터도 앞으로 더 없어요.

Q 앞으로의 진행은 어떻게 되나요?

A 지금 50화 정도 왔고요. 100화까지 계획하고 있습니다. 우주의 한 토막이 남았다고 보면 됩니다. 종희가 환생해 죠니가 되잖아요. 죠니는 어른이 돼도 잘생겼어요. 그때 독자들이 어떻게 판단할 건지? 예전의 혐오스럽던 종희가 외모도 잘생긴 죠니로 변했지만, 여전히 마음속은 종희인 거죠.

난독증

Q 〈영원한 빛〉의 내용을 보면 작가가 많은 공부를 했겠다는 생각을 했습니다. 환생이라는 추상적인 단어, 그리고 환생의 과정을 비주얼적으로 잘 표현했다는 느낌으로 다가왔습니다.

A 많이 공부하지는 못했어요. 20대부터 난독증이 심해졌어요. 여기저기서 들은 이야기나 종교인의 말씀을 토대로 이야기가 맞아야 하니까 논리적으로 구성한거죠. 그걸 잘 끼워 맞춘 것 같아요. 종희가 환생하는 시스템은 〈사라세니아〉 연재할 때 갑자기 생각났어요. 밥 먹다가 갑자기 생각나서 종이에 써 나갔어요.

Q 난독증은 작가 활동에 장점인가요? 단점인가요?

A 굉장히 단점 같아요. 만화책을 같이 보면서 저한테 난독증이 있다는 것을 알았어요. 친구들은 15분이면 한 권을 보는 데 저는 2시간 걸리는 거예요. 작품을 만들 때 소설식으로 쓰는데 독서량이 적다 보니 문장력이 달리는 것을 느낍니다.

Q 작가님의 작품에선 대사나 문장력이 떨어진다는 걸 느끼지 못했습니다.

A 그래요? 저는 좀 그렇게 느끼고 있어요. 원고를 보내기 전까지 계속 고치거든요. 초안은 정말 말이 안 될 정도예요.

댓글 반응 & 독자층

Q 댓글에 안 좋은 반응도 있어서 힘들지 않았나요? 욕설 관련해 19금으로 해라! 라는.

A 아니요. 전혀 그렇지 않아요. 멘탈이 강하다기보다는 남한테 관심이 없다는 것이 맞을 거 같아요. 저는 지적하는 댓글이 더 기분 좋아요. 제 작품에

애착이 있으니까 그러시는 거라 생각이 들고 저한테 도움이 많이 됩니다.

Q 댓글은 전부 읽어보나요?

A 네. 전부 봐요. 저는 그게 너무 재밌어요. 박장대소를 하고 웃은 적도 있어요. 쌍욕이 달려도 아주 재밌어요. 밑도 끝도 없이 "작가 누구누구야! 떼려쳐!"라는 댓글을 보는 순간 하하하! 너무 재밌게 웃었어요. 많은 악플이 붙는다면 모를까 이런 정도는 아주 재미있습니다. 댓글이 없는 플랫폼은 없는 대로 재미가 있을 거 같고, 있으면 욕이 달리는 즐거움도 있습니다. ㅎㅎㅎ

Q 댓글 때문에 머뭇거리거나 스토리가 변경되기도 하나요?

A 저는 그런 거는 없어요. 개인주의가 강해서 그런지? 너는 너고 나는 나다. 작품의 책임은 독자한테 있는 것이 아니라 작가한테 있는 거라서 책임 관계가 아주 명확하기 때문에 그런 거에 영향받지 않습니다.

Q 처음에 독자층은 어떻게 설정하셨나요?

A 좀 나이가 많은 편인 것 같아요. 계획은 어린이부터 아우르는 것이었는데… <아톰>처럼 남녀노소 즐길 수 있는 것을 하고 싶었는데 참패한 것 같아요. 아쉬움이 남지만, 어차피 물은 엎질러졌기 때문에, 이 테두리 안에서 잘 어울려 지금의 독자들이 재밌게 즐길 수 있도록 만들어나갈 예정입니다. 앞으로 남은 이야기는 단순해요. 시대가 왔다 갔다 하지 않고 스트레이트로 쭉 가는 거예요. 이제부터는 어린이도 볼 수 있지 않을까 생각합니다. 3부나 4부부터 봐도 심심풀이로 쉽게 볼 수 있게 많은 노력을 하고 있습니다.

Q 처음엔 조금 어렵지만, 다시 보게 되고 아아! 그래서 작가가 이렇게 연출했구나! 그렇게 느끼는 부분이 많습니다.

A 계속 보시는 독자들은 그렇게 생각할 수도 있을 텐데 그렇지 않은 독자들은 이탈하기도 해요. 연령이 낮은 독자들은 이해하기 어려울 수도 있지만, 연령이 있는 독자들은 잘 즐기는 것 같아요.

Q <영원한 빛>이 평도 좋아 수입도 괜찮지 않나요? 작품이 좋으면 수입도

비례하지 않나요?

A 작품이 별로 많지를 않아서요. 작품이 끝날 때마다 인상이 되긴 하는데 이번에는 좀 힘들지 않을까 생각해요. 제 스스로도 이번 시즌은 만족스럽지 못했어요. 일정이 너무 촉박해서 세이브 원고도 없이 진행되어 빠트리는 부분도 많았고 계획을 바꾼 부분도 있었고. 더 보여주고 싶은 부분도 있었는데…, 하지 못한 것이 아쉽네요.

Q 차기작은 이미 구상이 끝났나요?

A 네. 생각하고 있는 것이 있어요. 그런데 이번 작품은 좀 버거울 것 같아요. 경험도 많지도 않은데 큰 덩어리의 이야기라서 좀 더 나중에 할 걸 그랬나 이런 생각도 들고, 더 노련해진 다음에 했으면 더 잘하지 않았을까? 하는… 정식으로 발표한 작품이 이번까지 세 작품인데 너무 섣불리 큰 덩어리를 만지지 않았나….

Q 2부까지 끝난 〈영원한 빛〉에서 작가가 생각하는 가장 멋있는 회심의 일격은 무언가요?

A 지금 50화 정도 진행됐는데 나중에 90화 넘어서 이 만화를 하나의 문장으로 아우를 수 있는 하나의 대사가 나옵니다. 이걸 하고 싶어서 지금 달려가고 있습니다.

Q 스토리를 만들어나가는 구조는 어떤가요? 자의든 타의든 주위의 반응 때문에 스토리 라인이 바뀌거나 하는 경우도 있다고 들었습니다.

A 저는 확실한 결말을 정해놓고 갑니다. 진행하는 중에 바꾸는 사람도 있겠지만, 정해진 결말을 절대 바꾸지 않아요. 생각해보면 확실한 결말이 없다면 저도 많이 흔들릴 것 같아요.

Q 휴재할 때 작가들이 가장 많이 힘들어하고 죄인 모드인 걸 많이 느낍니다. 어떤가요?

A 저 자신에게 죄책감이 들죠. 제 만화를 좋아해서 일부러 들어와 보는 독

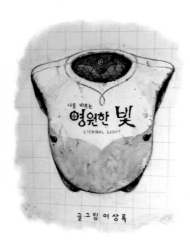

자들에게 미안한 마음. 딱 거기까지입니다.

Q 오랜 시간 한국 만화는 일본 만화와 비교 당하면서 질적으로 떨어진다는 이야기를 들어온 것도 사실입니다. 요즘 웹툰이 발전하면서 한국의 만화가 많이 발전했다는 느낌을 받습니다.

A 네. 저도 그렇게 느낍니다. 웹툰 시장이 발전하면서 만화가 다양해지고 플랫폼에서 기존의 출판 만화의 편집부에서 요구했던 까다로운 요구사항들이 많이 없어진 것 같아요. 작가들에게 자유를 많이 부여하는 것이 여러 가지 재미난 만화가 나온다고 생각해요. 지금 제 담당 PD도 그러시고.

Q 인터뷰 제의가 들어오면 어떤가요?

A 처음 했을 때는 신기했죠. 두 번, 세 번 하니까 조금 그런 기분이 줄어들고 이번이 네 번째입니다. 이제는 좀 편안해진 것 같아요. 작품 내적인 부분을 이야기하는 것이 좀 어려워요. 그걸 말로 묘사한다는 것이. 내 머릿속에는 다 알고 있는데 상대방에게 잘 전달하고 있는걸까? 라는 우려가 있죠.

Q 좋아하는 웹툰작가가 있나요?

A 윤필 작가 좋아합니다. 그림이 간결하고 어떻게 보면 낙서한 듯해 보이지만 그림이 너무 좋아요. 저와는 너무 반대쪽에 있는 느낌이라서….

〈영원한 빛〉의 3, 4부 재미난 결말을 듣기 위해 근처의 시끌시끌한 음식점으로 옮겨 맥주와 간단한 멕시코 음식을 곁들이며 앞으로 죠니와 코지의 여정은 어떻게 될 것인가? 흥미진진한 이야기의 끝을 들을 수 있었다.
1년에 4개월은 꽃가루 알레르기 비염으로 고생해 술까지 끊었다는 작가는 맥

주 한 잔을 같이 마시는 무리를 하면서도
필자에게 보조를 맞춰주었다. 인터뷰 내
내 콜록콜록하면서도 진심으로 이야기하
는 모습이 독자에게도 실망을 안겨주지 않
고 최선을 다해 즐거움을 주리라는 확신을
얻을 수 있었다. 폭넓은 팬층을 가지고 있
지 않아 아쉬운 면도 있지만, 지금의 팬들
이 잘만 따라와 준다면 앞으로 남은 이야
기는 더 재미있고 더 많은 연령층에서 즐
길 수 있게 만들어보겠다는 다짐도 빠트리
지 않았다.

마지막으로 작가의 녹음된 목소리를 필자
의 아내한테 들려주니 "정우성 아니야?"
란다.

전문직업의 세계를 개척하는 조들호

·해츨링·
동네변호사 조들호

올겨울 처음으로 장롱에서 제일 두꺼운 오리털 파카를 꺼내게 만드는 날, 남영역으로 갔다. 이곳은 필자의 고등학교 시절이 묻어있는 동네. 숙대입구역을 빠져나와 보니 내가 다닌 학교가 어디로 가야 하는지 방향감각이 무뎌진다. 26년 만에 다시 찾은 곳이라 어리둥절한 것도 당연하다. 기억을 더듬어 한 바퀴 돌아보니 금성극장이 있던 자리엔 신발 샵이, 조금 더 내려가 남영역으로 꺾어지기 전 왼편에 있던 성남극장은 이미 사라졌다. 그래도 금성극장 뒤편에 있던 볼링장은 근처로 옮겨 명맥을 유지하는 듯 보인다. 아마도 다른 볼링장일 수도 있겠지만, 예전의 모습은 아니어도 왠지 반갑다. 딱 한군데 남영역 입구는 여전히 변함없이 후줄근함을 뽐내며 80년대를 느끼게 하여 준다.

이종격투기로 다져진 몸매!

오늘 만날 작가가 사는 곳은 신이문이라 얘기했는데 남영역으로 약속 장소를 잡은 걸 보니 오늘 이곳에 취재가 있을 것으로 예상했다. 만화 내용을 보면 작가가 많은 취재를 하고 있다는 것을 알기에 충분히 짐작할 수 있다.

남영역에서 만난 작가는 건강한 체구에 근육으로 뭉쳐, 단단하고 튼실하게 보이는 허벅지가 뭔가 운동선수의 느낌이다. 다시 운동을 시작했는데 이종격투기라 말한다. 작가 지망생 시절부터 죽 해왔고 건강관리와 원활한 작업을 위해 최근에 일주일에 3번 정도 체육관에 나가 스파링도 한다며 팔을 걷어붙여 훈련의 결과인 상처를 보여준다. 작가의 튼실한 허벅지의 정체는 '이종격투기'였다. 그래도 일주일 중 이틀은 쉬며 운동으로 건강을 유지하고 만화를 만들어나가는 자기만의 사이클을 갖추고 있는 작가는 지금의 웹툰 업계의 정착된 시스템에서 최적의 환경을 만들어나간다는 것이 느껴진다. 자신의 모든 정신과 온 힘을 쏟아 만화만을 그리는 데 쓰고 싶지 않다는 말도 빠트리지 않는다.

세상이 어떻게 돌아가는지? 이제는 TV 뉴스가 아니더라도 다양한 매체를 통해 사회 곳곳에서 벌어지는 소식을 접할 수 있다. 즐거운 뉴스가 있다면 슬픈 뉴스도 있고 사람들의 가슴을 망치로 때리는 억울한 뉴스도 있다. 아무 잘못 없이 억울하고 탄압받는 사람들의 울분을 토하는 뉴스는 TV 뉴스에 잠깐 소개되고 사람들의 뇌리에 금방 사라지고 만다. 이 억울하고 답답함을 풀어주는 〈동네변호사 조들호〉, 요즘 같은 세상에 조들호 같은 인물이 많았으면 좋겠다는 생각은 이 만화를 보면서 더더욱 깊어진다.

내가 당한 억울함을 누군가는 들어주고 해소해줘야 하는데 현실에서 그런 사람을 만나기란 참으로 드라마 같은 일이다. 그래서 조들호가 바로 내 옆에 있었으면 좋겠고, 하물며 만화 안에서도 국회의원이 조들호를 자기 사람으로 만들고 싶어 할 만큼 이 '조들호'라는

〈동네변호사 조들호〉

인물은 매력적이고 따뜻하다.

작가도 이미 조들호는 본인이 컨트롤할 수 있는 범위를 떠났다는 이야기를 한다. 작가가 만든 가공의 인물이고 말 안 듣는 자식을 함부로 할 수 없는 것처럼 조들호가 살아가는 인생을 지켜볼 뿐이란다. 이런 상황에서 조들호라면 이렇게 생각하고 행동하겠지? 또 저런 상황에선 분명히 저렇게 행동할 거야! 이처럼 조들호에게 질문을 던져 답변을 받아내는 관계이자 자기 자식과 같은 존재라 말한다.

Q　필명 '해츨링' 너무 궁금했습니다. 도대체 뭔 뜻인가요?

A　〈생활의 참견〉 김양수 작가님과 이름이 같아요. 네이버에서 시작할 당시는 동명이인 작가는 안 된다는 방침이 있었어요. 제 이름으로 하고 싶었는데 빨리 정해야 해서 제가 좋아하는 판타지 소설에 나오는 드래곤 이름이 해츨링이었어요. 어른이 되지 못한 용. 게임 아이디로 쓰고 있던건데 급해서 그냥 쓰기로 했어요. 그런데 기억하기 너무 어렵다는 반응이었어요. 지망생에게 한 마디!? 꼭 필명은 쉬운 거로 해라! ㅎㅎㅎ 좀 어렵게 만든 게 아쉽네요. 그렇다고 지금에 와서 바꿀 수도 없고 이제 내년 3월이면 작가 생활 4년째 접어듭니다.

작가데뷔

Q　조들호를 처음 기획할 때부터 사회에 관련된 문제를 만화로 만들려고 했나요?

A　지망생 시절에 교복 차림의 주인공이 갑자기 판타지 세계로 간다든지 남자 주인공이 일진과 싸우는 형태의 만화가 너무 많았어요. 이런 이야기와는 분명히 다른 이야기의 수요층이 있을 것으로 생각했어요. 메디컬 만화와 법조계 만화 중 어떤 것을 할까 고민하다가 메디컬 만화는 영어가 너무 많고 주변에 아는 의사가 있는 것도 아니어서 포기하고 그나마 국어로 된 법조계 만화를 하

는 것이 낫겠다는 생각이 들었어요. 사실은 작가 데뷔를 목적으로 무조건 시작했습니다.

Q 작가데뷔도 전략이 필요한가요?

A 작가가 되는 방법은 두 가지가 있습니다. 압도적인 작화와 스토리로 치열한 경쟁에서 이기는 것과 저처럼 남들이 경쟁하지 않는 곳을 먼저 선점해서 경쟁하지 않고 데뷔하는 방법. 저는 그림 실력이 뛰어나지 않다고 생각해서 보편적인 주제로는 경쟁할 자신감이 없었어요. '체크포인트'나 '투명한 동거'처럼 스토리를 아주 잘 쓸 자신도 없었고요.

그래서 다른 사람들이 하지 않는 법조계 만화를 선택했습니다. 그래도 "내가 하고 싶은 만화를 만들거야"라고 말하는 작가들도 있지만, 플랫폼은 비슷한 구조나 장르의 작품 연재 경쟁률은 날로 높아가고 있습니다.

예전에 판타지 커뮤니티에서 해츨링 아이디로 활동해서 판타지물도 하고 싶었어요. 법이라는 딱딱하고 지루한 주제를 선택한 것은 전략적으로 좀 더 쉬운 데뷔를 하려고 계획했던 것 같아요. 데뷔가 목적인 지망생은 개척정신을 가지고 남들이 하지 않은 장르를 선택하면 조금은 더 쉽게 데뷔를 할 수 있다고 생각해요.

Q 동네변호사 조들호가 첫 작품인가요?

A 직접적인 수익이 생긴 건 조들호가 처음인데 그 전에 어떤 게임 사이트에 〈던전앤파이터〉 같은 그림을 그리고 상품권을 받았어요. 그게 6, 7년 전이니까요.

Q 조들호를 처음 만들었을 때 이렇게 오래 가리라 예상했나요?

A 아니요. 전혀요. 30화까지만 안 잘리고 연재하는 것이 목표였어요.

Q 조들호 업로드하고 몇 화부터 반응이 오기 시작했나요?

A 도전 만화에 올린 게 10월이고 베스트 도전으로 올라간 것이 12월, 다음 해 3월에 정식으로 연재 시작했어요.

Q 작품의 소재는 주로 어디서 찾나요? 신문?

A 뉴스나 신문을 주로 봅니다. 제일 중요한 것은 조들호가 어떻게 흘러가야 하나? 제가 조들호의 인생을 100% 컨트롤하기는 어려워요. 'Art and Fear'라는 책에서 '예술의 즐거움은 금방 식을 수 있다.' 총을 쏘면 그 총알의 궤적을 수정할 수 없잖아요. 그것처럼 조들호라는 인물을 제가 놓아버렸기 때문에 조들호의 인생을 컨트롤하는 것이 아니라 관찰하고 전달해주는 역할을 하고 있다고 생각해요.

지망생이여 개척하라!

Q 작가 지망생 시절은 어느 정도 하셨나요?

A 제 나이 32살에 데뷔해서 지금은(2017) 36살이 됐네요. 만화를 그리기 위해 대학교 시각디자인과를 갔습니다. 길게 본다면 초등학교 6학년부터 지망생 시절이었어요. 그때부터 만화가를 목표로 했으니까요. 대학 졸업하고 계속 지망생 생활이었어요.

Q 지망생 시절을 어떻게 버텼나요?

A 쪼들린 생활이 힘들어 대학 때 기독교 동아리로 활동한 적이 있어 목사가 되려고 진지하게 생각도 했어요. 의미가 있는 직업을 갖고 싶었어요. 만화가 아니면 목사. 지망생은 역시 생활이 힘들어서 고민했었죠. 그래도 지금 생각해보면 목사가 안 된 것이 다행이라 생각해요. 저는 조직 생활은 절대 할 수 없는 성격이라서요.

Q 부모님이 만화가를 허락하셨나요?

A 반대하셨죠. 그냥 포기하셨어요. 32살에 작가 데뷔를 못 했으면 고향 내려가서 아는 형님 사과 농장에서 월급 받고 농사지으려고 했어요. (사과는 겨울에 시작하거든요)

Q 박진희 변호사는(조들호 법률 자문) 어떻게 만나게 되었나요?

A 정식 작가가 되기 전 도전 만화에 올리지도 않고 준비만 했던 시절이었어요. 생각 끝에 다음 아고라에 글을 올렸어요. 만화가 데뷔를 하려고 하는데 돈도 없고 비용을 줄 형편이 못 되니 혹시 도와주실 변호사님이 있으면 도와달라고 글을 올렸어요. 지금까지 제 만화 감수해주시는 '박진희' 변호사님이 그때 답장을 주신 아주 고마운 분입니다. 그분은 특이하고 재밌겠다는 생각이 들어서 도움을 주셨다고 해요.

Q 변호사님한테 자문받아서 나온 이야기는 언제부터인가요?

A 1~10화까지는 법대 대학원 다니던 기독교 동아리 후배인 '조채진'한테 도움 받았어요. 그 후배도 모르는 부분은 구글링하면서 진행했는데 너무 힘들었어요. 그 이후 쭉 변호사님에게 자문받습니다. 제가 생각한 부분이 법리적으로 맞는 것인지.

Q 변호사님한테 이야기 소재를 얻기도 하나요.

A 아니요. 소재는 제가 결정해요. 제가 선택한 소재가 법리적으로 가능한 건지 아닌지에 대해서 자문을 먼저 받지요.

동네변호사 조들호

Q 조들호 내용상 취재가 상당히 힘들어 보여요. 취재의 시작은 어땠나요?

A 지방법원 근처에 무료로 법률 상담해주는 법률 관리공단에 가서 물어보다가 쫓겨나기도 했어요. 만화를 준비하고 있는데 이러 이러한 게 법리적으로 맞는 건지? 문의하면 장난하느냐고 많이 거절당했어요.

Q 실제 사건 관련 취재는 어떻게 이루어지나요?

A 피해자나 제보자를 만나서 취재합니다. 피해자분들은 자신들의 억울한 심정을 더 알리기 위해 인터뷰에 잘 응해주세요. 자신들의 목소리를 낼 수 있

는 창구는 다 이용하시죠.

Q 만나본 피해자 중 기억에 남는 분이 있나요?

A 피해자는 아니고 내부고발자인데 '내부고발자'라는 명칭은 틀린 명칭이고 '공익신고자'가 바른 표현이라고 합니다. 내부고발자는 배신자라는 느낌이 들기 때문에 사용하지 않는다고 합니다. 참여연대에서 공익신고자들만 담당하시는 분이었어요. 여러 피해 사례를 들을 수 있었어요.

Q 취재 중 억울한 이야기를 들으면 어떤가요?

A 정말 열 받죠. 그런데 그런 억울한 사례를 독자들도 같이 공유하고 인간 보편적인 감정들을 같이 느낄 수 있게 하는 것이 저의 일이라 생각해요.

Q 매번 피해자나 실제 사건들을 취재하는 데 어려운 점은 없나요?

A 시간이 오래 걸리죠. 제 머릿속에 있는 것이 아니라 실제 사건이나 법리적인 문제라서 법을 모르는 제 처지에서 그 상황에 맞는 법리를 따져봐야 합니다. 그래서 제 경우엔 스토리 구성에 시간이 많이 필요하고 애를 먹습니다.

Q 취재하는 시간은 어느 정도 차지하나요?

A 대략 꼬박 하루 정도 하는 것 같아요. 작업 중에도 갑자기 변호사님 만나러 가기도 하고 필요하면 취재하러 나갑니다.

Q 취재로 만난 제보자 중 특히나 억울한 사연을 가진 사람이 있나요?

A 녹사평역 근처에서 카페를 하셨던 '테이크아웃 드로잉'의 주인이요. 본점은 한남역 근처에 있었어요. 가수 S 씨가 건물을 사서 카페 주인을 쫓아낸 사건이에요. 용역 깡패를 불러서 창문 깨부수고. 한밤중에 창문 깨고 들어오면 안 되니까 지역 주민들이나 다큐멘터리 만드시는 분들이 불침번을 서기도 했어요. 저도 하룻밤같이 불침번 섰고요. 결국, 쫓겨났어요. 저는 법 자체가 잘못된 거로 생각해요. 용역 깡패가 집기를 들고 오는 것이 합법이고 경찰들도 카페 주인을 보호해 줄 수 없다고 합니다. 이런 게 우리나라에선 합법이라고 합니다.

Q 당시 심정으로 글을 쓰면 울분이 쏟아졌겠어요.

A 정말 화가 나죠. 그런데 잘 갈무리해야죠. 상대방에게 잘 전달하기 위해서는 말하는 스피커는 냉정하고 객관적으로 생각해야 합니다. 화나지만 독자들이 쉽게 이해할 수 있게 정리하는 것이 제 임무이자 역할이라 생각해요. 그래도 작품이 나오면 피해자나 제보자가 보고는 많이 해소됐다는 이야기도 하세요. 다행이죠.

Q 드라마를 본 느낌은 어떤가요?

A 전부 봤어요. 드라마 나름의 스토리가 있어 그것에 맞게 잘 만들어 주셨어요. 만화와는 약간 다르게 진행되고 등장인물도 더 많이 나옵니다. 작가님과 PD님 전부 실력 있는 분이라서, 배우는 말할 필요도 없고요.

Q 드라마화하기로 결정 났을 때 주인공이 어떤 배우라면 좋겠다는 생각이 있었나요?

A 아니 전혀 없었어요. 제 만화가 드라마화될 거라고 생각도 못 했어요. 이미 배우가 다 결정된 후 제안이 들어왔어요. 철저하게 그 사람들의 영역이라 제가 이래라저래라할 것은 아닙니다.

Q 조들호 시즌 2도 드라마로 나오나요?

A 네. 드라마로 나온다고 발표했으니까요.

Q 드라마가 진행되면 작가님도 같이 참여하나요?

A 아니요. 드라마 극작가님과는 자주 통화했지만, 제가 현장을 가거나 하지 않아요. 참고로 제가 도움을 주는 정도이고 직접 참여해서 주도하지 않습니다. 또 그렇게 해서도 안 되고요. 가끔 작가가 모든 걸 제어하려는 생각이 있는 사람도 있을 수 있지만, 지망생에게 이것과 관련해 얘기해주고 싶은 것은 절대 모든 권리를 가지려고 하지 말라는 거예요. 드라마나 영화로 넘어가면 그쪽 사람들의 영역이라는 것. 각자의 선을 잘 지키는 것이 중요하죠.

박수를 원하면 슈퍼스타K로!

Q 시즌 2 어느 시점부터 별점이 떨어지더군요. 개인적으로는 이렇게 낮은 점수가 이해되지 않습니다.

A 작가 지망생들은 이런 점수에 연연하지 않았으면 좋겠어요. 냉정하게 독자가 평가한 거잖아요. 독자들이 제 만화를 보고 6, 7점밖에 되지 않는 만화라고 한다면 겸허하게 받아들이고 제가 할 수 있는 것은 점수를 올리기 위해서 만화적인 재미나 요소를 끌어올리는 것이라 할 수 있어요. 독자에게 이래야해, 저래야 해, 하는 것은 작가가 자기 분수를 모르는 게 아닐까 생각해요. 제가 더 열심히 해야 할 문제지 점수가 낮다고 불평할 일은 아니에요.

Q 독자의 점수가 낮아서 심적으로 타격받거나 힘들지 않나요?

A 전혀요. 예를 들어 농구장에서 선수가 경기할 때 관중의 응원에 힘을 받아서 경기가 잘됐다고 얘기할 수도 있겠지만, 실제는 그 선수의 실력이 경기를 좌지우지한다고 봐요. 물론 팬들의 응원은 힘이 되기도 하지만 그런 함성소리에 쏠릴 필요는 없다고 생각해요. 사람들에게 박수를 받고 명성을 즐기기 위해 만화를 그리지 않았으면 좋겠어요. 박수받고 싶으면 차라리 슈퍼스타K를 나가는 것이 좋아요.

Q 댓글에 상처받거나 흔들리지 않나요?

A 흔들릴 수도 있겠지만, 좌지우지되지는 않아요. 대나무도 흔들릴 수는 있지만, 뿌리째 뽑히지는 않잖아요.

Q 댓글에서 특정 사회문제에 관련해 다뤄달라는 요구가 있는 것 같아요. 그런 요구를 듣는 편인가요?

A 참고는 하는 편인데 이야기로 만들지는 않아요. 작가가 주도권을 쥐고 만들어 나가기 때문에. 특히 아직 종결되지 않은 사건을 다루는 것은 어려워요.

Q 다루는 주제가 사회문제라서 협박받은 적은 없나요?

A 그런 적은 없지만, "네가 뭘 안다고 그러느냐?" 식의 반응은 있었어요.

캐릭터에 대해

Q 조들호의 실제 나이는 몇인가요?

A 저보다 나이가 많습니다. 시작할 때 나이가 37~38이었어요. 지금은 40대 초반이네요. 나이를 일부러 정확하게 설정하지는 않았어요. 너무 시대상에 매이고 싶진 않았어요.

Q 조들호 이름이 일반적인 작명은 아닌 것 같아요. 어떻게 만들게 되었나요?

A 하일권 작가님이 제목이나 주인공 이름을 만들 때 최대한 임펙트 있게 만들라는 이야기를 팟캐스트에서 들었어요. 제게 도움 준 기독교 동아리 후배 이름이 조채진이었는데 별명이 조배드로 였어요. 줄여서 조드로라고 했죠. 제 고향이 경상북도 구미에서도 아주 시골이라서 촌스럽게 만든다고 해서 '조들호' 라고 짓게 되었어요.

Q 주인공 이름을 조들호로 지었을 때 주위 반응은 어땠나요?

A 이름이 어렵다는 이야기를 많이 들었어요. 왜 이렇게 촌스럽냐고. 그때는 무조건 작가가 되고 싶어서 주변 사람 얘기보다는 하일권 작가님의 말을 따랐어요.

Q 조들호 캐릭터의 디자인이 변화된 것 같아요. 시즌 1보다는 좀 얼굴이 길어졌다고 해야 할까.

A 사람들도 나이를 먹으면 하관이 늘어나고 인중이 늘어나잖아요. 마찬가지 조들호도 시즌 1에 비해 나이가 들어서 40대 초반의 느낌으로 변화를 주었어요.

Q 조들호는 단벌신사로 계속 가나요? 조들호에게 다른 옷을 입혀줄 생각은 없나요?

A　조들호의 아이덴티티를 위해서 그럽니다. 배트맨의 역사도 70년이 넘은 걸로 알고 있습니다. 슈퍼맨은 100년이 넘었고요. 누가 그려도 배트맨이나 슈퍼맨이라는 것을 알 수 있는 것은 그 캐릭터의 아이덴티티라고 생각해요. 일부러 빨간색 넥타이에 후줄근한 갈색 양복, 부스스한 머리, 콧수염, 점이 조들호 캐릭터의 아이덴티티를 유지한다고 생각해요.

Q　조들호라는 무거운 소재의 이야기를 황이라 캐릭터가 작품에 많은 재미를 더해줍니다.

A　재미란 무엇이냐? 라는 주제로 주호민 작가님이 하신 이야기 중에 작가는 웃기고 즐거움만 제공하는 것이 아니라 때로는 독자를 화나게 할 줄 알아야 한다고 했어요. 독자에게 희로애락의 감정을 주는 것이 작가가 궁극적으로 해야 할 일이라고 생각해요. 희로애락을 주기에는 조들호 혼자서는 부족하다는 생각이었어요. 조들호가 현실을 얘기하면 황이라는 이상을 얘기하고 균형을 잡아 나가는 거죠.

Q　조들호 캐릭터 디자인은 어떤 걸 참고해서 그렸나요?

A　아니요. 이 만화의 성격이 이러하니 캐릭터도 이런 느낌이면 좋겠다는 생각으로 그리게 되었어요.

Q　황이라 캐릭터의 설정과 이름엔 어떤 의미가 있나요?

A　히어로 만화에는 그 히어로를 돕는 사이드킥(조수)이라고 히어로를 돕는 캐릭터가 나옵니다. 때로는 조수가 히어로를 구하기도 해요. 저는 시민 운동가 중 '김진숙' 씨(2010년 한진중공업이 경영 악화를 이유로 근로자 400명을 희망 퇴직시킨 사건에 반발하여 1년 가까이 크레인에 올라 고공 농성)를 존경합니다. 많은 사람이 김진숙 씨를 영웅이라 말하죠. 그런데 김진숙 씨를 옆에서 보조하고 챙겨준 사람이 '황이라' 씨입니다. 김진숙 씨 식사와 대소변 등 많은 일을 해주셨어요.

오로지 즐거움 보다는 희로애락

Q 일주일 작업 시간은 어떻게 되나요?

A 주말은 쉬지만, 나머지 5일은 작업만 합니다. 예전엔 시간을 정해서 쉬면서 작업했는데 요즘은 그게 잘 안 돼요. 최근엔 다시 운동도 시작해서 내 생활을 찾아보려고 합니다.

〈송곳〉의 최규석 작가님이 불필요한 공정을 줄여 작업시간을 단축한다고 얘기 했어요. 일본의 만화는 공정도 세분되어 있고 오로지 만화에만 힘을 쏟아부어 그리지만, 한국의 웹툰은 일본처럼 그리지 않아도 독자가 받아드릴 준비가 되어 있어서 작가들이 이런 부분을 잘 조절하면 쉴 수 있는 시간이 좀 더 늘어날 거로 생각해요. 어떤 작가는 정말 생명줄을 쥐어짜서 그리는 분도 계시지만, 저는 그러지 않아요. 작가 생활을 지속하기 위해서는 작업 공정도 생각해볼 필요가 있는 것 같아요. 저도 차기작은 좀 간단하게 하고 싶어요.

Q 어떤 운동을 하시나요?

A 이종격투기. 남들 안 하는 거 좋아해서요. 일주일 5일 수업인데 적어도 3번 이상은 나가려고 해요.

Q 작업 툴은 어떤 걸 사용하나요?

A 페인터. 2000년도 말쯤에 석가(석정현)의 페인터가 유명했어요. 만화가는 전부 페인터 사용하는 줄 알고 사용했는데 이게 실수에요. 페인터가 무겁고 자주 먹통이 됩니다. 일러스트에는 아주 좋은 툴인데 많은 그림을 그려야 하는 만화에서는 좀 부족한 것 같아요.

Q 툴을 바꿀 생각은 안 했나요?

A 바꿀 시간이 없었어요. 지금 스케치업도 배워야 하는데….

Q 매회 만화 스타일에 다른 컷이 보입니다. 무언가 강조하기 위한 목적인가요?

해츨링 작가의 작업책상 (CinticQ 컴패니언)

A 　그게 원래 제 그림 스타일입니다. 데생하듯이 거친 선으로 임펙트가 필요한 컷은 그렇게 그리고 있어요. 데뷔할 때 많은 정보가 없어서 그런 스타일로 그리면 편집부에서 좋아하지 않을 것 같다는 생각이 들었어요. 소재도 무겁고 어두운데 그림까지 거칠면 안 될 것 같았어요.

Q 　조수(어시스턴트)가 있나요?

A 　네. 아주 잘 도와주고 있습니다. 하루 정도면 끝날 분량의 간단한 작업만 부탁합니다.

Q 　에이전시와 계약하는 이유는 뭔가요?

A 　2차 창작물을 제작하는 데 있어서 유리한 점이 많아요. 작품으로 계약하는 경우가 있고 전속 계약하는 경우가 있어요. 에이전시에서 장기적으로 이 작가와 활동하고 싶으면 전속 계약의 형태로 이어집니다. 저는 재담미디어와 계약이 되어 있어요. 가령 드라마 판권 계약을 했을 때 전문 지식이 없다 보니 제가 실수할 수 있는 부분이 많을 텐데 소속사가 나서서 관리해주니 좋습니다.

Q 조들호는 앞으로 언제까지 연재하나요?

A 모르겠습니다. 큰 줄기는 있는데 언제까지 갈지는 예상이 안 됩니다. 세상이 어떻게 돌아갈지 모르기 때문에 이것도 하나의 요인입니다.

Q 조들호 작품 이외에 다른 작품도 하고 싶은가요?

A 네. 사실 조들호는 독자 입장에서 불만으로 시작한 작품입니다. 왜 한국에는 이런 만화가 없지? 지망생들도 이런 불만으로 시작하면 좋을 것 같아요.

Q 앞으로도 전문적인 소재의 작품을 만들 계획인가요?

A 네. 사람의 상상력도 한계가 있고 우리가 모르는 전문적인 직업의 세계를 깊게 파고 들어가면 그 속에 판타지도 보입니다. 저는 호기심이 많아 그냥 가게에서 일하는 사람들도 어떤 사연이 있어 저런 일을 할까? 궁금합니다.

Q 지금 작가님이 생각하는, 아무도 하지 않는 이야기나 장르에는 어떤 것이 있을까요?

A 직업이 있죠. 우리나라에 소방관 만화가 있나요? 일본 만화는 있어요. 해양 구조대 만화. 메디컬 만화도 제 기억으로는 3개 정도 있지만, 사람의 생명을 다루는 본격 메디컬 만화는 없는 것 같아요. 반려동물 만화도 대부분 생활툰으로 나오고는 있지만, 동물을 훈련하거나 관리하는 사람들에 관한 이야기는 없잖아요. 이런 수요는 충분히 있을 거로 생각해요. 한국 만화는 30대 남자가 볼만한 것이 없어서 화도 났어요. 출판 만화도 전문 지식을 소재로 다룬만화는 없었잖아요. 일본에 비해서 이런 부류의 만화가 없다는 것이 좀 슬픈현실이죠.

Q 웹툰작가가 돼서 행복한가요?

A 네. 행복해요.

Q 수익은 고료만 나오나요? 미리보기도 있던데요.

A 네. 수익은 괜찮은 편입니다. 미리보기는 제가 세이브가 없어서 지금은 못 하고 있습니다. 제 작품은 미리보기 수익이 많은 편은 아니었어요. 네이버

에선 미리보기를 권하는데 형편이 안 돼서 못하고 있습니다.

Q 그래도 최근에 새로운 소재의 웹툰이 증가하고 있는 것 같아요.

A 다음(Daum)에서 '동네의사 닥터쿡'이 이런 종류의 만화죠.

Q 다른 웹툰은 보는 편인가요? 추천할 만한 작품이 있나요?

A 네이버의 〈체크포인트〉와 선우훈 작가님의 〈데미지 오버타임〉. '이 만화는 이 작가밖에 그릴 수 없어. 이런 만화를 보려면 이 작가를 찾아야 해' 이런 스타일의 만화를 좋아합니다.

만화는 논리가 중요하다. 모든 일에는 인과관계가 중요하듯 만화의 스토리도 인과관계가 중요하다.

"조들호라면 이렇게 갈 거 같은데 나는 왜 못 보고 있지?"

생뚱맞은 이야기가 나오지 않는 글을 써나가기 위해서는 내 몸에 용암을 퍼붓는 느낌의 고통을 느끼며 작품을 만들고 있다는 해즐링 작가의 이야기에 나도 모르게 '으으으'하는 탄성이 절로 나온다. 약자라서 당하는 서러움과 분노를 후줄근한 동네 변호사 조들호의 입을 통해 조금이나마 사이다 같은 느낌을 받게 한다. 살면서 억울하고 나쁜 일을 당했을 때 우리 주변 가까이에 조들호 같은 사람이 있어 주길 바라는 마음이 판타지는 아니었으면 하는 생각이 자꾸만 든다. 질소로 가득 찬 과자 봉지에 우리는 많은 실망을 한다. 겉만 화려한 포장지보다는 포장지를 뜯고 알맹이가 가득 찬 상자 안의 내용물을 확인할 때 대부분의 사람은 기쁨과 만족감을 얻게 된다. 내용물이 허술한 만화가 아닌, 속이 꽉 찬 '동네변호사 조들호'를 만들어나가고 싶다고….

이야기를 할 줄 아는 남자

·이종범·
닥터 프로스트

내가 처음 이종범이라는 작가를 알게 된 것은 서점에 진열된 내책 <나도 웹툰 작가가 될 수 있다>을 확인하려고 갔다가 우연히 <웹툰 스케치업 마스터>라는, 스케치업을 웹툰에 활용하는 책의 앞표지를 보게 되었다. 작가 이름이 '이종범' 대한민국의 스포츠를 좋아하는 사람이라면 당연히 들어봤을 만한 세 글자(우리 와이프도 알 정도니) '이.종.범'. 일단 책의 내용은 차치하고라도 이름 세 글자의 임펙트가 굳이 애써 외우려 하지 않아도 내 뇌 속에 각인되었다. 당시는 무심코 지나쳤지만, 나중에 웹툰작가라는 것을 알게 되었다.

미드를 보는 느낌, 닥터 프로스트

바로 검색 시작해서 네이버에서 연재 중이던 <닥터 프로스트> 시즌 3부터 보기 시작했다. 그런데, 이건 뭔가? 내가 지금껏 봐 왔던 웹툰과는 성격이 다르다고 할까? 심리학을 주제로 한 이야기를 꾸려나가는 방식에 너무나도 전문적인 지식이 담긴…
한마디로 한국의 의사 가운을 입고 사랑을 나누는 비전문적인 의학드라마를

닥터 프로스트
Dr. Frost

보다가 미드의 의학 매디컬드라마를 보는듯한 느낌이었다. 이 작가는 어떻게 이렇게 전문적인 내용을 쉽게 풀어나가지? 이때부터 이종범이라는 작가를 만나봐야겠다는 생각이 강렬하게 끓어 올랐다. 또 한가지 이유는 연재 중간에 기존의 스토리를 갈아엎고 '세월호' 문제를 다뤘던 것이 이 작가에게 끌리는 이유가 됐다. 연재중에 자신이 기획했던 스토리를 변경한다는 것은 작가에겐 뼈를 깎는 고통일 수도 있을 텐데 아티스트로서 사회의 아픈부분을 어루만져 주는…. 어떻게 보면 아티스트이기 때문에 가능할지도 모른다고 쉽게 생각할 수 있지만, 이종범이라는 사람이 어떤 사람인지를 단적으로 보여주는 장면이 아닐까 생각한다. 국내 웹툰 업계에서 전문 소재를 바탕으로 만들어진 작품은 〈동네 변호사 조들호〉, 〈리얼터〉 정도의 소수에 불과한 시장에서 〈닥터 프로스트〉는 정말로 귀중한 작품이라 생각되었다.

어떻게 도와드리면 될까요?

취재의 첫 접근은 역시나 힘든 부분이다. 아무런 연락처가 없는 상태에서 인터넷 검색을 시작해서, 잘 걸리면 어렵지 않게 작가의 메일을 찾을 수 있다. 때로는 메일조차 없어서 연락을 못 하는 경우도 많다. 일단, 큰 기대는 하지 않고 작가에게 웹툰 지망생들을 위한 현업에서 활동하는 작가의 이야기를 소개하기 위해 만나서 이야기 나누고 싶다는 메일을 보냈다. 그런데 꼭 한 가지 알아둬야 할 것은 연재 중인 작가들에게 답 메일을 받는 건 정말 힘들다는 사실이다. 그러나 답장 메일이 오지 않는다고 해서 실망할 필요가 없다. 그들은 지금 독자들을 위해서 사투를 벌이고 있다는 사실! 이렇듯 언제나처럼 메일을 보내고 하루에도 몇 번씩 메일 확인에 들어간다. 혹시나 답장이 왔을까 싶어…. 메일 확인 버튼 클릭! 클릭! 또 클릭! 그리고 또 클릭!
드디어 답장 메일이 왔다.

"회신이 늦었습니다. 미안합니다."
"어떻게 도와드리면 될까요?"
"제 연락처는 010-xxxx-xxxx 입니다."

이 단출한 세 문장이 나의 가슴을 뛰게 한다. 이미 웹툰 업계에 유명한 작가로서 자리매김하고 있는 작가에겐 흔한 인터뷰 요청일 수도 있어 그냥 무시하고 지나칠 수도 있었을 텐데 "어떻게 도와드리면 될까요?" 이 한 문장에서 작가의 얼굴을 본 적은 없지만, 그 작가가 사람을 대하는 태도에서 겸손이라는 글자가 떠오른다. 하물며 이렇게 알려지지도 않은 개인 블로그에서 인터뷰 요청을 했는데도 말이다.
2016년 8월, 오리역 3번 출구 앞 길거리는 맑은 하늘 아래 우산과 양산이 걸어다니는 풍경이 보인다. 비가 내리면 좋겠지만, 날달걀이 익을 정도의 뜨거운

날씨에 달걀 후라이가 되지 않으려고 길거리에 우산과 양산을 쓰고 다니는 사람들이 쉽게 눈에 보인다.

작가를 만나러 가기 전 〈닥터 프로스트〉 작품으로 작가에 대한 느낌은 살짝 알 수 있었고, '아이즈 웹' 매거진 사이트에서 웹툰작가의 삶에 대한 에세이를 연재하는 작가의 글을 읽게 되었다. 총 70편이 넘는 작가의 이야기를 담아놓은 글에 불현듯 이런 생각이 든다. '정작 만나서 어떤 걸 물어봐야 할까?'

이 아이즈 사이트에 연재된 에세이에는 이종범 작가의 어린 시절부터 만화, 덕후, 대학, 음악, 연애, 여행, 작가 지망생, 작가 데뷔, 동료 작가 이야기 등등 웹툰작가가 되기 위해 걸어온 작가의 소중한 이야기가 담겨있다. 그뿐만 아니라 작품 연재가 완료되면 반드시 여행을 떠나는 작가만의 힐링 포인트도 엿볼 수 있다는 것. 웹툰작가를 지망하는 학생을 비롯해 자신의 인생 설계에 도움을 받고 싶다면 꼭! 꼭! 이 사이트의 작가의 에세이를 읽어볼 것을 권한다.

내가 궁금했던 작가의 이야기가 전부 나와 있으니 참 난감하다. 일반적으로 작가의 작품을 읽고 작가와 이야기를 나누는 편인데, 이 작가는 작품보다는 에세이를 더 중점적으로 읽게 되었다. 이미 궁금한 사항이 다 해결된 느낌. 이미 인터뷰를 끝낸 느낌. '고민이다.' '뭘 물어보지?' 이런 마음으로 작가를 만나게 되었다. 멀리까지 왔다며 작가가 커피를 사겠다고 한다. 그런데 이 작가도 훈남 스타일이다. 겉모습에서 엄친아의 느낌이 전달된다. 취재를 많이 하는 작가라서 그런가 아니면 학생을 가르치는 교수라서 그런가? 목소리에도 자신감이 묻어나는 억양이다. 카페 중앙 테이블에 자리를 잡고서 이번엔 작가의 이야기를 녹음하고 싶어 양해를 구하고 녹음을 시작했다. 작가가 쓴 에세이를 읽은 터라 왠지 작가의 한 마디 한 마디를 놓치고 싶지 않다는 욕심이 생겨났다. 그런데 작가가 옆자리로 옮기자는 말을 한다.

"저기보다 먼 감이 있어서요…", "인터뷰를 하게 되면 편안하게…."

"멀면 녹음이 퍼지더라고요" 조금 더 조용한 자리로 옮기자는 작가의 자그만

배려가 너무나도 고맙다. 이것도 취재를 중시하는 작가만의 노하우인가? 라는 생각을 해본다. "자! 무엇부터 얘기할까요?" 작가의 오픈 마인드가 이 한 마디에 묻어난다.

작가는 잊혀지는 존재

Q 닥터 프로스트 작품을 근래에 알게 되었습니다.

A 지금은 연재 안 하고 있기도 하고 연재를 안 하고 있을 때는 빨리 잊혀지는 경향이 있는 직군이라…. 워낙 많은 작품이 빨리 올라오고, 예전에 출판 때 같이 장기 연재하는 작품은 소수고, 보통은 굳이 나누자면 중편 정도에서 끝나는 작품이 많다 보니까 독자 입장에서 좋지요. 연재가 끝나도 빨리빨리 다른 게 나오니까 작가 입장에서는 잊혀지는 것에 대한 불안함이 있어요. 많이들 모르세요.

Q 잊혀지는 불안감이 큰가요?

A 작가마다 다른 거 같은데요. 그냥 무던하게 받아들이거나 인정하시는 분들도 계시고, 그것에 대한 불안감이 커서 쉬지 못하고 계속 작업하는 작가들도 계시고, 작가의 성향에 따라 다를 것 같지만, 전반적으로 느끼고 있는 것 같아요, 다들.

Q 작가님은 어떠신가요?

A 저는 좀 무던한 편이에요. 독자로 살아온 시간이 데뷔한 이후의 시간보다 훨씬 길잖아요. 아무래도 어렸을 때부터 쭉 봐왔으니까 볼 만화가 많다는 것이 독자로서도 즐거운 일이고 잊혀지는 거에 대한 불안함이 없진 않은데, 휘둘리거나 하지는 않는 것 같아요. 준비 오래 해서 또 좋은 거 그려야지 하는 이런 생각도 들고.

Q 연재하는 에세이에 다른 작가의 작품에 대한 언급이 나오는 것 같은데,

웹툰을 많이 보는 편이신 것 같은데, 왜 보는 거지요?

A 보죠. 많이 보죠. 재미있잖아요. 재밌어서 작가라는 직업이랑 무관하게 독자라는 정체성은 진짜 오래됐고, 이게 더 즐겁죠.

Q 다른 작가들은 많이들 안 본다고 하던데요?

A 많이들 그러세요. 그건 이해할 수 있어요. 실제로 많이들 안 보시고…. 독자 입장에서 그게 이해가 안 됐어요. 정말 재밌는데… 왜 안볼까? 생각보다 많이 안 보세요. 여러 가지 이유가 있을 거 같은데, 이야기를 나눠보면 더는 순수한 독자의 마인드로 보기 힘들어져서, 즐거움이 예전 같지 않다는 분들도 계시고요. 실제로 객관적인 시간 자체가 부족해져서…, 연재하면 그런 분도 계시고, 그런 거 같아요. 여러 가지로 지치게 된 부분이 있는 거 같아요. 그래서 안 보는 분이 계시고, 그리고 또 어떤 분은 자기를 즐겁게 할 만한 좋은 작품이 별로 없는 것 같다고 말씀하시는, 정말 높은 기준의 작가분들도 계시는 거 같고… 저는 아직 재밌고요. 너무 좋은 작품이 많고 어렸을 때부터 만화가 좋았다는 작가들이 많은데, 정작 작가가 돼서는 만화를 잘 안 본다는 것이 좀 이상하게 느껴집니다. 그건 자연스럽게 느껴지는 것 같아요. 저한테는요. 왜냐면 만화가 재밌었다는 것은 동기의 시작은 되는 것 같아요. 만화가가 되는 경로에 초입부는 만화가 재밌어서라는 이유로 충분한 것 같은데, 작가가 되고 작가로 사는 과정을 길게 보면 만화가 좋아서라는 단계가 넘어서는 부분이 분명히 오고, 오히려 거기에 머물러 있으면 작가가 되기 어려운 것 같아요. 만화가 재밌다는 거에 머물러 있으면 데뷔 준비 몇 개월, 몇 년 하다 보면 지치잖아요. 더 재밌는 게 세상엔 많거든요. 만화가 재밌다는 이유 하나로 못 버티죠. 단지 그 이유 하나만으로는. 만화가 좋고 재밌다를 떠나서 뭔가 더 이유가 있기 때문에 만화가를 할 수 있는 것 같아요. 반대로 또 그 이유를 찾지 못한채, 작가가 되시는 분들은 오래가지 못하는 것 같아요.

Q 준비하는 기간은 보통 몇 년인가요?

A 다 다르죠. 안 쉬는 분들은 연재 끝나고 한 달 후에 바로 들어가기도 하고요. 쉬는 분들도 1, 2년 정도 쉬는 분들도 많이 봤는데, 3년 넘어가면서부터는 좀 길어지죠. 그런 경우는 잘 모르겠지만 거절당하고 안 풀리고 그래서 3, 4년 넘어가면 그때부터 너무 힘이 빠지는 거 같고요. 작가 by 작가라서.

Q 작가님은 얼마나 쉬나요?

A 저는 시즌제라 아직 끝난 게 아니라서 모르겠어요. 데뷔작 끝나고 나서는 안 쉬고, 바로 준비 들어갔고요. 1년 정도 거절당하다가 연재 들어갔고요. 시즌 사이는 짧게는 1년에서 1년 반 쉬었고요. 완전히 완결되면 얼마나 쉴지는 모르겠어요. 몇 년 걸릴 거 같아요. 취재도 하려면…. (작가는 연재가 끝나면 가능한 여행을 떠난다고 한다.)

Q 연재 중엔 여유 시간이 있으신가요? 많은 작가가 폐인 생활을 한다는데.

A 저도 연재 중엔 누굴 만나는 게 부담스러워요. 만나야 되는 건가? 고민하게 돼요. 시간도 없고 지치고.

Q 일주일 내내 작업을 하나요?

A 그럼요! 쉬는 날이 거의 없죠. 연재할 때는. 오래 하시는 분들 같은 경우에는 다 알아요. 그런 식으로 일해서는 안 된다는 거 다 아시고, 그게 개을러져서도 아니고 자기 관리적인 면에서 길게 가기 위해서는 그래서는 안 된다는 결론은 다 공유하고 있어요. 그러다 보니까 데뷔하고 신인 3년~5년까지 안 쉬고 막 달리죠. 정말 안 쉬고. 그 이상을 넘어가면 어떤 식으로든 방법을 강구해요. 협업을 꾀하거나 화실을 꾸려보거나 출판 때처럼, 아니면 그림체를 바꿔보거나, 세이브 원고를 늘려보거나 여러 가지 방법을 강구해보지요.

우리는 스타트업!

Q 차기작에 대한 부담감이나 스트레스가 있나요?

A 그럼요. 일종의 스타트업인데요, 이직인걸요. 스트레스가 아주 커요. 아주! 매우 크고, 우울증 걸리고 이런 거는 일상이죠. 저 같은 경우는 완전히 완결된 것이 아니라 항상 다음 연재도 가능해요. 준비만 되면 다음 시즌 들어갈 수 있어요. 작품이 완전히 끝났다고 하면 요즘 워낙 매체가 늘어났다 해도 기존에 연재하던 매체를 이어서 하고 싶다 했을 때 가능하다고는 볼 수 없어요. 그러다 보니까 누구나 알만한 유명한 스타 작가들 경우도 여러 번 거절당하게 되고요. 그러므로 독자들도 계속 수준이 올라가고, 그래서 부담감이 만만치 않죠. 우울증 걸리게 되는 작가도 있어요.

Q 우울증 걸리게 되면 작가를 그만두기도 하나요? 그리고 작업 중 우울증까지는 아니더라도 힘든 경우가 생기면 어떻게 하나요?

A 중증 우울증이라 말하기는 애매하고요. 그냥 가벼운 일상적인 우울증 정도. 그래도 걸리면 힘이 없어지죠. 부담감은 큽니다. 연재 중에는 그냥 하는 거죠 머. 그냥…. 딱히 해소라 할 만한 건 없어요. 그냥 그때그때….

딱 두 가지인 것 같아요. 지쳐서 힘들 때는 쉬어야 하니까 그냥 쉬는 거밖에 없어요. 지쳐서 쉬는 거 말고, 왜 하는지 모르겠다 싶을 때가 와요. 그때는 답이 없죠. 왜? 하는지 스스로 이유를 찾지 않으면.

Q 그런 경우가 많이 오나요? 그때가 슬럼프라 봐야 하나요?

A 자주는 아니고 간간히 옵니다. 제가 보기엔 슬럼프란 말의 다른 뜻은 왜? 하고 있는지 모르고 있는 상태, 이유를 잃어버린 상태라고 봐요. 그냥 지쳐서 오는 슬럼프는 쉬면 되거든요. 재충전하면 되고. 그런 경우는 자주 오죠. 누구나 오죠. 연재하니까. 마감 때문에 오는 사람도 있구요.

Q 왜 하고 있는지 모르는 상태는 어디서 오나요? 스토리 전개가 잘되지 않아서?

A 아니요, 이 직업 자체를 내가 왜 하고 있나 납득할 만한 이유를 찾지 못하니까. 모든 직업이 마찬가지 아닐까요? 회사에 다니는 사람도 먹고살려고 하

는 것에 머물러 있다 보면 매일 일이 슬럼프잖아요. 일하기도 싫고, 왜 하는지 모르고, 10대 시절 공부할 때도 똑같죠. 하기 싫고 힘들고 재충전도 해야 하고 해결되지 않는 부분은 항상 있잖아요. 만화가도 마찬가지예요. 왜 하는지 모르는 상황이 오죠.

Q 웹툰작가가 천직이라고 하는데, 어떤가요?

A 저도 그런 거 같아요. 저는 뭐 진정한 의미의 천직이란 없는 거 같고. 오래 하면 왜 하는지 모르는 순간이 오고 나름대로 답을 찾는 사람은 계속하는 거고, 그렇지 못한 사람들은 다른 걸 하거나 다른 거 하다가 돌아오거나 관두거나 그중에 하나겠죠. 진정한 의미의 천직이란 게 있을까 싶어요.

Q 계속 답을 구하나요? 자기한테 물어보나요?

A 그러는 거 같아요. 마감으로 힘든 것보다 더 힘들죠. 왜? 하는지 모르는 거. 찾기 어려우니까 다들 그냥 하는 거라 생각해요. 저도 그런 상황이 많고요. 필요하게 되면 저도 저한테 계속 물어봅니다. 이유를 찾으려고 노력합니다. 그러나 솔직히 답은 없죠. 정해진 게 없어요. 그때그때 다른 것 같아요. 작가 만나서 인터뷰를 만들고 담론을 만들어내는 일을 하는데 그것에 대한 목적은 뭔가요? 호기심으로 출발하셨잖아요. 만나다 보면 호기심이 충족될 텐데…, 그다음은 계속할 수 있을까? 또 이유가 필요하게 될 거 아니에요?

만화라는 매개체로 사람들에게 즐거움을 준다는 공통분모를 가지고 있지만, 저마다 가지고 있는 개성이 다르기 때문에 그런 재미난 이야기를 전달할 수 있는 것이 좋은 거 같다는 생각이 들었다.

A 처음 만화를 그릴 때는 작품마다 다른 재미가 있고요. 똑같은 마감이어도 독자들이 다르게 반응을 하고, 재미가 영원히 있을 것 같고, 뭐 이유가 계속 이어질 것 같은데요. 몇 년 하게 되다 보니까 새로운 이유를 찾아야만 하는 순간

이 오게 되더라고요. 어떤 작가들은 그럴 필요가 없는 분들도 계신 거 같지만, 그런데 저는 아니에요.

이유라는 건 유통기한이 있는 거 같아요. 그다음 진화를 하건 바꾸건 그 이유도 진화가 되는 거 같아요. 단순히 재밌어서 하는 것이 가장 낮은 단계라 보고요. 예를 들면 취미로써는 최고 단계의 이유지만 직업으로써는 낮은 단계의 이유죠. 직업으로 하기에는 취미에 더하기 무언가가 있어야 하는 것 같아요.

수필 쓰는 웹툰작가

Q 지금 쓰는 에세이는 아이즈에 계속 연재를 하시나요?

A 아! 끝났습니다.

Q 일기를 계속 쓰시나요? (아이즈에 연재하는 글이 상당히 재밌고 잘 쓰인 글이라서)

A 일기라고 하기는 뭐하지만, 글을 쓴다는 것은 익숙하죠. 일기 형태가 아니더라도.

Q 언제부터 글을 쓰기 시작했나요?

A 글쓰기에 대한 전문적인 훈련을 받게 된 것은 대학교 들어가면서부터죠. 문과대학교를 들어갔고 인문학을 공부했어요. 그러면 읽어야 하는 텍스트의 양이나 정해진 기간에 써내야 할 텍스트의 양이 많죠. 그 상태로 군대 생활 포함해서 6, 7년 동안을 훈련받기 때문에 어떤 형태의 글이 됐든 간에 써야만 하는 훈련을 받았던 거죠. 우리나라의 인문학 혹은 문과대학에서 주로 하는 것은 읽기와 쓰기에 대한 훈련이니까, 그때 많이 썼죠.

Q 아이즈에 에세이를 연재하게 된 이유는 뭐였죠?

A 책을 내자는 제안을 받아서 고민을 하다가요.

Q 어떤 책이요?

A 에세이요. 수필이죠. 작가로 산다는 것에 대한 전반적인 이야기를 책으로 내자는 제의를 받았는데, 마침 그때 또 아이즈의 기자와 친해서 연재하지 않겠냐는 제안을 받아서. 서로 다른 곳에서 제의가 들어온 거예요. 책을 만드는 것은 여의치 않아서 지금은 보류 상태고요. 그런 이유에서 연재를 시작했습니다. 글 쓰는 걸 좋아하니까…. 만화보다 부담이 좀 덜 되는 연재니까 하는 거예요.

Q 에세이에 '자기의 이해'라는 말을 강조했던데, 특별히 자기에 대한 이해를 강조하는 것을 자세히 얘기해 줄 수 있을까요? 자기를 이해한다는 것은 웹툰작가뿐만 아니라 다른 사람한테도 필요한 부분인데.

A 직업적인 것은 아니고요. 아주 기본적인 행복감에 대한 문제 같은데요. 자기를 이해 못 하는 게 보통이고, 대부분 그 이유로 직업적으로 뭘 잘하거나 연애를 잘하거나 이런 문제를 떠나서, 일상을 좀 원하는 방향으로, 행복한 쪽으로 영유하지 못하는 대부분 이유는 자기에 대해 잘 모르니까, 하는 생각을 항상 하고 있어요. 제가 잘하고 있다고는 할 수 없지만, 그 필요성은 절감하고 있을 정도로 체험은 했고, 그러니까 재밌는 것은 자기에 대해 좀 더 많이 알게 될수록 일상이 즐거워지고 수월해진다는 것을 알게 되면, 일이나 사랑에서 모든 면에서 효과가 크니까 그래서 반복적으로 얘기하는 거죠.

Q 이런 생각을 언제부터 하게 됐나요?

A 잘 모르겠어요. 되게 오래된 것 같은데… 어렸을 때부터인 것 같아요. 10대 때부터…, 운이 좋았던 거죠.

Q 그때부터 다른 친구들보다 더 성숙했다는 이야긴가요?

A 아니에요. 10대 남자애들이 흔히 그렇듯 그냥 시시껄렁하게 시간을 보내고 놀았어요. ㅎㅎㅎ 그런데 운이 좋았다고 볼 수 있죠. 되게 좋은 책을 읽게 되거나 어떤 고전을 읽다가 우연히 마주침을 겪으면, 운 좋게 전혀 계획이나 예정 없이 자신에 대해서 쪼금 엿보게 되는 순간이 있잖아요. 그런 게 시작

이죠. 그런 기회가 찾아오면, "어! 이거 되게 좋다." 괜찮다 하는 최초의 느낌이 들게 되는 거고, 그런 느낌을 간직하고 있으면 20대가 되건 30대가 되어도 사라지진 않는 거 같아요.

Q 자기를 이해해라! 이런 이야기를 친한 동료들에게 이야기 하나요?

A 얘기 안 하죠. 아이 그런 얘기를 어떻게 해요. 그건 너무나 지루한 얘기고 누구나 알고 있는 얘기지만, 안 하는 거예요. 굳이 할 필요도 없고. 글로 쓴다는 건 누군가는 와서 보고 간다는 생각을 하니까 하는 거지.

Q 작가님한테 배우는 학생들에게는 어떤가요?

A 그때는 다르죠. 하죠. 필요하면 합니다. 작가라는 직업에 필요하다고 생각이 들면 조심스럽게 제안을 해보긴 합니다. 근데 작가 수업이라는 자체가 넓은 범위잖아요. 웃기잖아요. 작가를 키울 수 있겠어요? 작가는 스스로 크는 거니까. 일종의 어떤 메시지는 아니고 제안이라는 느낌이에요. 제안! 이렇게 해보니 좋던데, 권해본다는 느낌으로 소개를 하죠. 그것을 상대방이 잘 받아드려서 해보거나 무시하거나 그건 그쪽 자유이니까…. 그런 태도로 소개합니다. 사람들이 맛집 소개하는 것처럼 가벼운 마음으로 소개합니다. 비슷한 맥락에서 나에 대해서 그런 생각을 해보는 것은 얻는 게 많더라. 제안해 보는 거죠.

청강대 교수로서의 작가

Q 〈닥터 프로스트〉 댓글에서 교수님이라는 것을 알게 되었는데, 학생들에게 어떤 걸 가르치나요?

A 웹툰, 만화 주로 스토리쪽을 가르치지만, 전반적으로 가르치고 있어요. 대학교니까 아무래도 전공생들이고.

Q 작가 생활을 하고 있는데 시간이 되나요?

A 사실은 연재랑 동시에 해 본 적은 없어요. 연재를 안 하는 기간에 한 학기

를 해본 거니까. 다음 연재 들어가면 강의와 연재를 하는 첫 번째 시도가 되거든요. 못하겠다면 할 수 없지만, 일단 해보는 거죠.

Q 학생들이 가장 많이 하는 질문은 뭔가요?

A 일단 의미심장한 것은 질문이 잘 없어요. 질문이 많지 않습니다.

Q 왜요?

A 여러 가지 이유가 있겠죠. 저도 모르죠. 질문이 많지 않다는 것은 여러 가지를 의미하는 것 같아요.

Q 저는 아주 많은 질문을 할 것 같은데. 게다가 웹툰을 배우는 학생들인데.

A 막연한 질문들은 많죠. 예를 들면 이런 테크닉은 어떻게 하나요? 등의 기술적인 부분에 대한 질문이나, 스토리를 썼는데 재미가 없어요. 왜일까요? 이런 질문들은 늘 있어요. 늘 있는데, 질문이 많지 않은 이유는 여러 가지가 있을 거 같은데, 질문이라는 것은 좀 고민을 하면 나오잖아요.

Q 고민이 없다는 건가요?

A 뭐 그렇게 추측해보고 있어요.

Q 작가님이 쓰신 글은 학생들이 보나요?

A 모를걸요. 말을 안 해서. 독자들은 알지만, 웹툰을 많이 보는 친구들은 저를 알 테고 독자로 좋아하는 학생도 그중에 있고요. 주로 나오는 질문은 기술적인 질문이라, 그리고 소수의 학생은 질문합니다. 만화가를 왜 하는 겁니까? 어디로 가고 있는 걸까요? 이런 근본적인 질문을 하는 학생들은 소수지만 늘 있기는 있어요. 많이 나오는 질문들은 아니지만….

Q 가르치는 학생 중에 특출난 학생이 있나요?

A 네. 많이 있어요. 청강대학교는 특히 많아요. 학생들이 많고 경쟁을 하니까. 그중에 특출난 학생들이 있지요.

Q 특출난다는 것이 그림인가요? 아니면 스토리인가요?

A 이미 작가를 하고 있죠. 독자한테 뭔가를 얘기하고 있죠. 특출난다는 것

은 종합적인 거잖아요. 작가라는 게 부족한 부분이 없을 순 없는데, 그게 중요하지 않아지는 거죠. 작가로 산다는 게 어느 부분은 부족하다는 게 별로 의미가 없을 정도로, 독자한테 이미 무언가를 전달하고 있다고 저는 보고 있습니다. 그런 맥락에서 완성체 작가라는 게 있을까 싶어요. 없을 것 같고. 특출난 학생은 이미 학생이 아니고 작가죠. 작품으로 보여주고 있고. 그런 친구들은 특출나죠.

Q 그런 친구들을 볼 때 경쟁의식을 느끼나요?

A 경쟁의식이요? 아, 이게 애매한 부분인데 제가 지망생이었을 때는 작가들끼리 경쟁하는 거 많이 있었어요. 뭐 예를 들면 쟤보다 잘 그려야 하고, 순위 싸움이라고 할까? 근데 직업이 되고 몇 년이 지나면 작가들끼리 경쟁을 잘 안 해요. 왜 그러냐면, 어디다 썼던 것 같은데, 경기나 스포츠처럼 취미라 느끼면 더 잘하고 싶은 마음이 들 텐데, 전쟁터 같은 경우라면 제 옆 사람이 총을 더 잘 쏜다고 경쟁하진 않거든요. 같이 있으면 다행이란 생각이 들죠. 특출난 학생이나 작가가 보이면 경쟁의식보다는 안도감이 들어요. 왜냐면 만화판에 거품이 많아서 금방 사라지거나 시장 자체가 위험해지겠다 싶은 생각이 안 드니까요. 이런 친구들이 계속해서 좋은 작품 하고 있으면 매체도 생길 거고, 없어지지 않을 거고, 독자들도 떠나가지 않을 거고, 나도 내 것을 할 수 있겠지 하는 안도감이 드는 거죠. 쟤보다 더 잘해야지 하는 생각은 안 들어요. 저 보다 더 잘하는 학생도 많아요. ㅎㅎㅎ

좋은 교육이 좋은 작가를 만든다

Q 어떤 기준으로 잘한다고 하나요?

A 내가 못하겠는데 싶은 작품을 하는… 딱! 보면 알죠. 저건 못 그리겠다 싶은 작품을 그리는 학생도 있고, 그 학생들도 제 만화를 볼 때 비슷한 걸 느낄

이종범 작가

수도 있겠죠. 이런 건 못하겠다. 그래도 좋은 그림 아닌가요? 다행이죠. 나도 할 수 있겠는데 싶은 것만 있으면 별로잖아요. 재미없죠.

Q 일선에선 너무 무분별하게 웹툰 교육을 하고 있는 것은 아니냐는 우려가 있습니다. 플랫폼은 포화상태이고 시장 규모는 한계가 있는데 웹툰작가만 양성하려 한다는, 작가만 5,000명이라 하는데 살아남을 수 있을까? 라는 우려인 듯합니다.

A 정반대 얘기인 것 같아요. 예를 들면 작가를 하겠다는 학생이 많다면 그 이유는 뭘까요? 좋은 작품이 많아 왔기 때문이겠죠. 시장이 더 커지지 않을 거

라는 비관적인 예측은 가능할 거 같아요. 그래서 작가는 더 늘어났는데 소화를 다 못할 거라는 예측도 가능할 거 같아요. 근데 과연 그게 지금 웹툰 잘나가니까 너네들 웹툰작가나 하라는 의미의 교육 때문일까 싶기도 해요. 그건 아닌 거 같아요. 오히려 제대로 된 웹툰 교육을 못 하는 곳은 그런 식으로 접근하고 있는 것 같아요. 저도 그건 걱정돼요.

그게 아니라 본인들이 이미 좋은 작품을 봐와서 작가가 되고 싶어서 온 사람들이 많다면, 그리고 좋은 작가가 될 수 있는 아이들이 많다면 무분별한 교육이란 말 자체는 어불성설인 것 같아요. 제대로 된 교육을 해서 정말로 작가가 될 아이들한테 도움 될 만한 걸 주고 있다면 좋은 작가가 많이 나오겠죠. 좋은 작가가 많이 존재하는 한 시장 자체의 거품은 안 낄 것 같고요. 그런 측면에서 순서를 좀 잘 봐야 할 것 같아요.

웹툰이 잘되니까 웹툰작가나 하라는 건 적어져야 할 것은 맞는 거 같아요. 그런데 웹툰작가를 희망하는 사람들이 줄지 않는다는 것은 무슨 의미인지 잘 봐야 할 거 같아요. 기존의 작가들이 잘 해왔다는 뜻이고요, 그게 사라지지 않으려면 좋은 작가는 계속 나와줘야 한다고 보고요, 순서가 반대죠. 그런 아이가 많은 이상 제대로 된 교육을 하는 곳이 필요한 거예요. 제대로 된 역량이 안된 사람들이 가르치는 건 문제라고 봐요. 웹툰을 본인이 연구하지 않았거나 웹툰에 대해서 잘 모르고 있는 사람들이 웹툰을 가르치고 있다는 건 큰 문제라고 봐요. 그런 사람들은 오히려 거품을 만들어내어 준비가 안 된 사람들을 웹툰업계로 떠미는 결과를 가져온다고 보고 저는 그게 제일 큰 위험이라고 봐요.

젊고 활력있는 작가층의 확대

Q 작가들 연령층이 낮아진 건 어떻게 생각하나요? 기존의 오랜 시간 고생 고생해서 작가가 된 사람들의 입장에서 볼 때 너무 쉽게 작가가 되는 것은 아닌가?

A 　저도 얼마 안 됐습니다. ㅎㅎㅎ 나이가 어리다는 것에는 아무 생각이 들지 않는데요. 서로 장단점이 있지 않을까요? 예를 들면 저는 더는 제가 스무 살 때 했을 법한 이야기는 못 쓰겠죠. 대신에 지금 쓸 수 있는 걸 쓰잖아요. 어려지면 어려진 연령대에서 나올만한 작품이 많지 않을까요? 그것에 대해선 독자로서 반가울뿐, 이렇게 저렇게 평가하고 싶지 않아요. 예를 들면 어려서 이런 건 못할 거야 이런 말을 들으면. 반대로 난 나이 먹어서 저런 건 못하거든요. 굳이 그것에 대해서 왈가왈부할 만한 자격도 없어서 별생각 안 하는 거 같아요. 신나는 건 좀 있어요. 이런 거 보고 싶었는데, 그리고 그중에 어떤 작가들이 계속 가주길 바라는 건 있죠. 그다음 단계로 나이 먹어 가면서, 변화해가면서, 다른 것을 해주길 바라는 독자의 심리가 있고요. 선배 작가라는 개념이 좀 희박한데요. 선배 작가라는 말 자체를 어색하게 듣는 게 있어요. 확실히 그런 말들, 그런 단어가 약간 안 와닿아요. 먼저 했다는 것이 의미하는 건 없는 거 같아요.

Q 　웹툰작가의 연령대가 낮은 것에 많이 놀랐어요.

A 　물론 걱정되는 건 있죠. 걱정되는 게 없진 않아요. 그런데 의미 없는 걱정이에요. 예를 들면 그런 거죠. 경험량이 적을 수 있겠죠. 그래서 개인적으로 악플에 취약할 수 있다거나, 멘탈이 약하다거나, 소재가 좁다거나, 뭐 그럴 수도 있겠죠. 근데 그거는 제가 걱정할 일은 아닌 것이 자기가 처한 상황에서 자기가 할 수 있는 것을 하는 것이 이 직업의 특징이고, 반대로 저는 고리타분해서 독자가 무얼 원하는지 이해 못 할 수도 있고, 저도 그 비슷한 핸티캡을 안고 가는 거잖아요. 제가 저에 대해 걱정하는 것처럼 걱정하죠. 아이고 어려서 어떡하냐 이런 걱정이 아닌 거죠. 선배로서 내려다보는 걱정이 아니고요, 그런 느낌인 거 같아요.

댓글도 관심이다

Q 악성 댓글은 어떻게 대처하나요?

A 대응 안 하는데요. ㅎㅎㅎ (멘탈갑)

Q 상처받거나 하지 않나요?

A 예전엔 받았었죠. 당연히 안 받을 사람 없죠. 딱히 신경 안 쓰는 거 같아요.

Q 예전에 상처받았는데 지금은 어떤 이유로 그렇지 않은가요?

A 이해하게 되는 거 같아요. 악플을 단다는 행동에 대한, 저를 평가한다는 것이 이 직업에 대한 이해가 깊어진 것도 있어요. 대중 작가는 대중을 만나는 것이 직업이고 누군가에게 평가받는 게 직업의 일부고, 그런 면에서 평가하고 욕하고 하는 것이 인신공격이라 하면 약간 다른 개념이지만, 악플들이나 독자의 평가나 이런 것이 자연스러운 직업의 일부인 것 같아요. 그래서 저에 대한 평가라는 개념으로 많이 안 다가오고요, 하고 싶은 말을 쓰는 거지, 나도 하고 싶은 말을 하고 있으니까, 그런 느낌이라서 존중이 되고요.

Q 인신공격 악플은 어떤가요?

A 그런 건 법적으로 대응하면 되겠죠. 인신공격 같은 법적으로 대응할 만한 수준의 것은 아직 안 당해봤고요. 오면 법적으로 대응하겠죠. 그런 거로 피해받고 싶진 않으니까요. 예전엔 누군가의 평가로 좌지우지되고 그랬었는데, 나이 먹고 익숙해지니까 상관없는 거 같아요.

Q 어느 시점부터 익숙해지기 시작했나요?

A 잘 모르겠어요. 처음에 그냥 조금씩 조금씩… 익숙해져 가는 것에 시점이라는 게 없잖아요. 익숙해진다는 건 그냥 천천히 천천히….

Q 악플을 견뎌내는 멘탈을 키우기 위한 작가만의 팁이 있나요?

A 자기 자신에 대해서 이해를 많이 하는 것. 일관된 이유인 것 같아요. 나에 대해서 이해를 많이 하면 할수록 남들의 평가에 대해서도 받아드리는 방법들

이 개발되는 거 같아요. 나에 대해서 제대로 파악을 못할 수록 남들의 평가에 영향을 많이 받는 것 같아요. 예를 들면 내가 가장 잘하는 게 뭔지 알면 나에 대해 별로 중요하지 않은 것으로, 욕하는 것에 대해 별로 상처를 받지 않거든요. 내가 뭘 잘하는지 잘 모르면 어떤 종류의 욕에도 상처를 받아요. 왜냐면 그 사람이 그렇게 말하면 내가 진짜 그렇게 느껴지니까요. 예를 들어 저는 그림이 훌륭한 작가라고 생각을 안 해요. 취재도 많이 하고 스토리 짤 때 공부도 많이 하는 것이 저의 장점이라 생각해요. 열심히 노력해서 얻은 특정한 능력이라 생각해요. 이렇다 보니까 연출이나 소재로 욕을 하거나 대사로 욕을 하면 이해가 돼요.

"아우! 내가 이 부분이 부족한 게 맞는데 욕을 하는구나."

"제공해주지 못해 미안해."

"하지만, 나는 이걸 잘하니까 요게 좋아서 독자들에게 만족감을 주고 있어."

라는 게 딱 이해가 되거든요. 솔직히 상처 안 받아요. 실제로 내가 그걸 못하는 걸 인정하고 있기 때문에. 근데 그게 인정이 안 되고 그런 경우에 욕을 먹으면 그 사람의 욕 때문에 내가 진짜 병신이야! 난 쓰레기야! 나는 작가로선 못해! 그런 생각을 하잖아요. 나에 대한 이해가 덜 되어 있기 때문에 그런 거 같아요.

취재이야기

Q 스토리의 전문적인 내용에 많이 놀랐습니다. 취재하면서 어려운 점은?

A 취재는 다 힘듭니다. 취재하는 작가들은 저마다 다 힘든 것이 다릅니다. 사람을 대면하는 자체가 힘든 분들은 그것부터가 힘들고요. 그리고 내가 지금 취재하는 것에 대한 이유가 명확하지 않은 사람은 취재의 결과를 취합하는 것 자체가 힘들 거고요. 다 다르겠죠.

Q 취재 비용도 직접 지급했다고 에세이에서 읽었는데, 사실인가요? (아이

즈 에세이에서)

A 취재 비용을 제공하는 것엔 장단점이 명확하게 있습니다. 처음엔 거마비 조로 조금 드리면서 말씀 나누고, 제가 먼저 제안했던 것 같아요. 그러면 이제 그분도 일이 되는 거죠. 이렇게 되면 일이 됐기 때문에 좋은 점과 일이 됐기 때문에 나쁜 점이 나타납니다. 취재원으로 오래 같이 갈 사람들은 돈 대신 다른 걸 주죠. 보람을 주고 선물을 주고 관심을 주고 관계를 주죠. 관계를 맺어요. 명절날 여행도 보내드리고 생일에 선물을 드리기도 하고 항상 취재 때 맛있는 집에 가서 맛있는 음식을 먹기도 하고 비용을 드리는 느낌이 아니라, 고마움의 표시를 하는 것이죠. 반면에 이례적으로 한번, 그 사람이 가진 어떤 특별한 능력에 대해 시간을 써야겠다 싶으면 비용을 지급하고, 일회성으로 끝내기도 하고. 그런데 요즘은 그런 케이스는 많이 없는 거 같아요.

취재는 두 가지 형태인데, 내가 뭘 하고 싶은지 발견하기 위한 취재와 명확히 뭘 하고 싶은지 알 때 그걸 위해서 취재하는 경우. 대충 소재는 잡았는데 어떤 걸 하고 싶은지 모르겠다 싶을 때는 전반적으로 넓은 취재를 하고 흥미로워지는 부분을 발견하기 위해서 넓게 취재하는 경우가 있어요. 그땐 관계가 오래된 취재원과 술 마시고 얘기하고 놀면서 조금씩 들어보는 편이고, 구체적으로 목적이 정해진 경우의 사례에는 깊은 취재를 들어가죠. 아주 얇고 깊게 명확하게 내가 원하는 부분으로 가기 위한 수많은 것들을 쫙 취재하죠. 사람이라는 건 하나의 논문이나 서적처럼 거대한 큰 도서관과 같으니까요. 하나로 쭉 모아가죠.

Q 요즘은 취재가 아주 쉬워졌나요?

A 그렇지도 않아요. 웹툰 안 보시는 분들도 많잖아요. 제가 취재하려는 사람이 웹툰을 본다는 보장도 없고, 기존에 만나왔던 분들과 좋은 관계로 소개를 받기도 하고 수월해진 건 있지만, 여전히 누군가를 처음 만나야만 하는 경우는 쉽지 않아요.

Q 취재로 처음 접근할 때 팁은?

A 거절에 익숙해지는 것이 팁인 거 같아요. 유형의 결과물이 나오기 시작하면 제안을 할 때 근거가 탄탄해지니까 한결 수월해지는 경우는 있습니다. 수상했던 실적, 책 이런 걸 근거 삼아서 당신을 만나서 나눈 이야기의 내용이 이런 방식으로 쓰일 거라는 제시를 뚜렷하게 할 수 있지만, 여전히 거절당할 수 있다는 점도 있습니다.

Q 취재하면서 작업하는 스타일의 작가는 누가 있나요?

A 윤태호 작가님, 강풀 형님도 엄청난 취재를 하는 작가입니다. 취재를 중시하는 작가들은 많아요. 전문소재를 말하면 적습니다. <동네변호사 조들호> 같은 웹툰이 전문 소재 웹툰 중 하나입니다. <리얼터> 같은 부동산 만화도 있고요. 한국의 만화 시장은 전문 소재 만화를 하기엔 유리하지 않아요. 취재 인력을 따로 제공받는 것도 아니고 작가가 다 해야 하니까

Q 에이전시나 매니지먼트 기획사를 활용하는 방법은 없나요?

A 모르겠어요. 제가 어떤 소속도 아니어서… 그런데 있을 것 같기도 한데요. 왠지… 네이버 같은 경우에는 서적 관련은 무조건 받았습니다.

<웹툰 스케치업 마스터> 이야기

Q 스케치업이 웹툰 배경에 트랜드가 된 것 같은데요.

A 제가 좀 일찍 시작한 케이스고 독학으로 맨땅에 헤딩하듯 익혔네요. 저보다 스케치업을 잘하는 사람들은 많지만, 가르치는 거라면 제가 제일 잘한다고 생각합니다.

Q 트랜드가 된 것에 대한 느낌은 어떤가요?

A 항상 새로운 기술이 나왔을 때 우려의 목소리는 있었어요. 배경 작업에서 개성이 없어진다는 것에 대한 우려는 있을 거고요. 저는 특정한 신기술이 나왔

을 때 우려하는 목소리에 대해서는 크게 관심을 두지 않아요. 우려하는 바가 중요하다면 기술은 사장 될 거고 우려하는 바보다 기술이 가진 이점이 더 커지면 트렌드가 될 거고요. 배경을 그려내는 작가 개개인의 개성보다는 이야기나 그런 게 더 중요해진 판이 됐기 때문에 기술적으로 다들 쓰는 거잖아요. 그래서 저는 그냥 이야기를 담기 위해 더 편리해졌다는 생각이 들어서 활용하죠.

이야기 할 줄 아는 남자!

작가와의 만남은 딱! 1시간 만에 끝났다. 스스럼없이 먼저 이야기를 꺼내주는, 이야기할 줄 아는 남자. 이종범이라는 작가에 관한 궁금증을 푸는데 1시간은 너무너무 짧았다. 그가 쓴 에세이 70편에 나오는 이야기 하나 하나 물어보고 싶은 충동이 너무 강렬해 다시 한번 자리를 만들어 이야기를 나누고 싶다는 말을 건넸더니 흔쾌히 좋다는 답변을 해주는 작가.
웹툰작가를 떠나서 다양한 방면으로 자신의 능력을 보여주는 '멀티플레이어' 보험설계사, 음악, 영어 강사, 라디오 DJ, 방송출연, 교수, 수필작가, 여행가 등등…. 그에게 아직 물어보지 못한 재미나고 다양한 이야기를 남겨둔 채….

〈닥터 프로스트〉 새 시즌을 기대합니다.

평론 없는 문화는 오래가지 못한다.

네이버, 화요일, 웹툰의 섬네일 이미지 중 머리에 피도 안 마른 듯한 느낌의 어린 남자아이가 필자를 째려보는 듯한 강렬한 시선에 나의 손가락은 이미 그 시선을 누르고 있었다. 바로 〈신도림〉. 그냥 끌리는 시선에 끌려 들어가 처음에 본 장면은 핵폭탄이라도 맞았는지 붕괴한 신도림역에 2호선 지하철이 거꾸로 꽂혀있는 장면이다. 세상이 무너져 지상 세계는 방사능으로 덮혀 지옥으로 바뀌고 인간은 살려고 지하로 내려가 도시를 만들었다. 신인 작가치고는 엄청난 내공을 쌓은 실력자라 생각했다. 1화를 스크롤하고 댓글을 보니 오세형이라는 작가는 신인이 아니었다. 이미 전작 〈뱀파이어〉에서 많은 호평을 받은 작가였다. 9화가 진행된 시점의 작품 초반에 인터뷰 요청을 하는 것이 고민되었다. 아무래도 심혈을 쏟아야 할 시기가 아닐까 생각했다. 그럼에도 불구하고 이 작가가 궁금해진다. 작화 퀄리티와 새로운 신도림 지하세계를 어떻게 그려나갈지….

오늘은 망원역 2번 출구다. (신도림이었으면 더 좋았을 텐데 ㅎㅎㅎ) 약속 시각보다 일찍 도착해 2번 출구로 나오니 많은 사람들이 바로 오른쪽 코너를 돌

아 간다. 그냥 한번 따라가 봤다. 멀리서 자아! 2천 원, 3천 원, 싸게 팔아요! 시장에서나 들을 수 있는 목소리가 들려온다. 목소리를 따라 걷다 보니 시장 상인들이 보이기 시작하고 망원시장 입구가 나타난다. 깔끔히 정리된 1자 골목으로 길게 이어진 시장이다. TV에서 밴드 장미여관의 육중완이 닭강정을 사 먹은 가게도 보인다. 오세형 작가를 만나러 와서 뜻밖의 즐거움을 만났다. 이런 시장의 분위기를 개인적으로 좋아한다. 작가를 만나러 가는 길의 이런 재미도 쏠쏠하다.

다시 2번 출구로 돌아와 작가를 만나서 시장 근처로 걸어갔다.

"이런 인터뷰 저는 좋습니다" 작가가 한마디 던진다.

작가들의 이야기를 전달하는 곳이 많아졌으면 좋겠다고. 작가의 그런 한 마디에 왠지 마음이 놓인다. 작가를 만나 따라 들어간 곳은 개인이 운영하는 테이블 두 개의 작은 카페. 이곳의 커피가 맛있고 가격도 저렴해서 자주 이용한다고 한다. 맛있는 걸 좋아하는 게 나와 비슷한 것 같다. 멀리까지 왔다며 작가가 커피를 샀다. 좋아 좋아 ㅎㅎㅎ

작가의 길

Q　전작 〈뱀파이어〉가 상당히 인기 있었던 작품으로 알고 있습니다.

A　아아! (탄식) 〈뱀파이어〉는 개인적으로 너무 힘들었던 작품입니다. 인지도를 높이기 위한 작품이었어요. 그런데 인지도 보다는 마니아 팬이 생겨났어요.

Q　〈뱀파이어〉가 첫 작품이었나요?

A　아니요. 그전에 두 작품 더 했어요. 웹툰이 아니라 출판 쪽이었어요. 제 나이(33) 때가 아주 애매한 세대예요. 웹툰도 없고 출판만화 시장은 죽었고 만화과는 있고. 그게 아마 1999년부터 2004, 5년까지 일 거에요. 출판만화 시장

은 죽어있고 대학은 졸업해야 하는데 우리가 뛰어놀 곳이 없는 거예요. 이런 상황에 부닥친 작가들이 많았어요. 그 당시 조석 같은 작가도 있었지만, 속을 파 헤쳐보면 돈이 안 됐어요. 한 달 고료가 4~50만 원이었어요. 그래서 에이전시를 만나 해외 시장에 눈을 돌렸어요. 당시만 해도 환율 영향도 있고 웹툰보다는 수입이 더 좋았습니다.

Q 해외시장이 어디인가요?

A 프랑스입니다. 국가에서 지원도 받아 가며 단행본을 출간했습니다. 제 또래 작가들이 초기에 해외로 진출하는 경우가 있었습니다. 〈헬퍼〉 작가도 그런 경우고요.

Q 프랑스에선 반응이 어땠나요?

A 운도 따랐고 책이 잘 나와서 반응이 좋았습니다. 상도 많이 받았습니다.

Q 작품명이?

A 〈삼천리〉입니다. 지금 그림체와는 아주 다른 스타일에 제가 원하던 건 아니었어요. 프랑스 쪽에 맞춰야 하는 부분이 있어서요. 프랑스는 일본 マンガ (망가)가 인기 있어요. 일본 만화를 많이 접해봤기 때문에 한국적인 스타일을 요구해서 그쪽 요구 사항대로 따라줬습니다. 수묵화 같은 스타일로 작업해서 상당히 힘들었습니다.

Q 프랑스에서 반응이 좋았는데 그쪽에서 자리 잡을 생각은 없었나요?

A 많이 생각해 봤어요. 지금 〈헬퍼〉 연재 중인 친구와 앞으로에 대해서 많은 이야기를 했어요. 경제적으로 웹툰보다는 좋았지만, 팬층이 없는 것이 뭐랄까? 좀 그리웠다는 것이 맞을 듯해요. 그 친구는 네이버 베도에 도전했고 저는 다른 방식으로 국내 시장으로 복귀하려고 다음과 얘기 중이었어요. 그런데, 국내에서 에이전시를 잘못 만나서 1년 동안 작업했던 작품을 연재하지도 못하고 지금까지 그 작품이 묵혀있습니다. 거의 사기나 다름없었어요. 당시에는 작가들을 많이 모아서 정부 지원사업에 많은 투자를 받았던 것 같아요. 어떤 이

유로 회사 문을 닫았는지는 모르겠지만, 다음과 진행했던 일도 무너지고 아주 힘들었어요. 투자금만 받아 챙기지 않았을까 하는 의구심이 들었습니다.

Q 윤태호 작가와의 인연도 있다고 들었는데….

A 당시 국가 지원사업에 윤태호 작가님과 저 딱 단 두 명만 지원받았습니다. 지원받은 금액은 전부 에이전시가 가져가고 저는 1년간 고생고생하며 작업만 했었고요. 윤태호 작가님이 제 상황을 아시고 도와주겠다고 하셨어요. 작가님과 일말의 인연도 없었던 시기였는데도 불구하고 법적인 차원에서 대응한다면 윤태호 작가님이 여러 가지 도움을 주겠다고. 그런데 3~4년이라는 시간이 짧지 않은 시간이고 제가 경제적으로도 힘들었던 시기라 법적인 대응은 하지 못했습니다. 그러던 중 작가님의 도움으로 시작한 것이 〈뱀파이어〉였어요. 정말 윤태호 작가님이 도움 주시지 않았다면 많이 힘들었을 거예요.

Q 지금은 에이전시 소속인가요?

A 네. 그때 윤태호 작가님이 들어오라 해서 누룩미디어로 가게 되었습니다.

Q 지금의 에이전시는 어떤가요?

A 누룩미디어는 좋은 거 같아요. 당시 사기당한 제 작품을 다시 찾아오려고 법적인 대응을 해주고 있고요. 연재가 끝나면 수익이 없는데 누룩미디어를 통해 들어오는 여러 강연을 할 수 있는 기회를 줍니다. 타 에이전시의 경우 고료에서 어느 정도 가져가는 거로 알고 있는데 누룩미디어는 전혀 그렇지 않아요. 이런 부분은 윤태호, 강풀, 주호민 작가님이 있어서 가능한 것 같아요. 작가에게 많은 도움을 주는 부분이 정말 고맙다는 생각을 합니다.

Q 〈뱀파이어〉를 시작하게 된 계기는?

A 제가 에이전시 문제로 어려웠던 시기에 윤태호 작가님이 있는 누룩미디어에 뱀파이어를 소재로 한 웹툰을 만들어 달라는 의뢰가 들어와서 시작하게 되었어요. 영상 판권이 이미 팔린 소재를 웹툰으로 만드는 방식이었습니다. 일반적으로 웹툰을 만든 후에 영상 판권 계약이 이루어지는데 반대의 형태였어요.

〈신도림〉 주인공 천둥

〈신도림〉 표지

오세형 작가의 〈뱀파이어〉

Q 뱀파이어는 혼자 작업하셨나요?

A 처음엔 이지우 작가와 공동작업 하다가 나중엔 저 혼자 하게 되었습니다.

Q 〈신도림〉은 처음에 어떻게 시작되었나요?

A 제가 아키라를 좋아합니다. 아키라 스타일의 색감으로 소년 만화를 그리고 싶었어요. 그래서 시작한 것이 신도림입니다.

Q 〈신도림〉의 댓글에서 야구 방망이를 가지고 신도림역으로 모이자는 이야기가 있었습니다. 정말 신도림에서 야구 방망이를 가지고 인증샷을 찍었던데요. 그때 심정이 어땠나요?

A 정말 좋았어요. ㅎㅎㅎ

표절, 이슈가 되지 못해 아쉬워!

Q 민감한 질문일지 모르겠지만, 초반 러시아의 드미트리 글루코프스키의 〈메트로 2033〉을 표절했다는 이야기가 나왔습니다. 그것에 관해 어떤 생각이 들었나요?

A 저는 사실 이 이슈가 좀 더 커지기를 바랐습니다. 그런데 생각보다 일찍 없어지더라고요. 이런 논란이 폭발되면 오히려 더 인기를 끌 수 있었을 텐데 결과적으로 완전히 다른 스타일의 이야기라서 금방 사그라진 것 같아요.

Q 처음부터 이런 논란이 있을 거라 예상했나요?

A 〈신도림〉을 처음 준비한 것이 5년 전입니다. 재수 작가가 〈파이프시티〉를 다음(Daum)에서 연재했었는데 지금 상황과 똑같이 〈메트로 2033〉을 표절했다는 논란이 있었다고 아마도 네 작품도 같은 논란이 발생할지 모른다는 이야기를 해줬어요. 그래서 이미 당시에 〈메트로 2033〉에 관한 소설을 알게 되었어요. 하지만 그 소설을 읽지는 못했어요. 오히려 읽기가 꺼려지더군요. 그 소설을 바탕으로 나온 게임은 해봤습니다. 그런데 아주 달랐어요.

Q 오히려 그런 댓글을 즐겼다고 보는 것이 맞을까요?

A 많은 작가가 그런 논란이 발생하면 더 좋아하는 것 같아요. 실제로 표절 시비는 많이 신경 쓰지 않습니다.

Q 〈뱀파이어〉와 〈신도림〉 중 어떤 것이 더 애정이 있나요?

A 아무래도 〈신도림〉입니다. 이건 오로지 100% 저의 창작물이라는 것이. 〈신도림〉 기획했을 때는 제가 그리지 않았어요. 그때는 제 그림이 투박하고 촌스럽고 컬러 사용하는 것이 힘들었어요.

Q 저는 오히려 〈신도림〉의 컬러가 팝아트적이고 멋있었습니다.

A 이번에는 정말 맘먹고 썼습니다. "나도 이렇게 컬러 사용할 수 있다."라 는 맘을 먹고 과감하게 사용했습니다. 그런데 가장 중요한 것은 선 맛이나 캐 릭터를 그려내는 비주얼인데 대중적이지 못했어요.

제가 가르치던 대학생에게 많이 배우기도 합니다. 〈열렙전사〉를 그린 '김세 훈'이라는 친구가 있어요. 제가 멘토인데 멘티에게 오히려 배우게 되더군요. 저는 군대 다녀와서 태블릿을 처음 써봤는데 이미 그 친구는 고등학교 때부터 태블릿으로 작업을 해와서 선 쓰는 것도 그렇고 많은 부분 태블릿 작업에 최적 화되어 있다는 느낌을 받았어요. 저는 잘하는 친구가 있으면 많이 배우고 따라 가는 스타일입니다. 저도 그 친구에게 많은 도움을 줬기 때문에 솔직히 얘기했 어요. "내가 너를 가르치지만, 내가 오히려 배워가는 것이 많다. 그렇게 해도 괜찮겠냐?"고 얘기했을 때 그 친구도 흔쾌히 받아들이더군요.

Q 처음부터 〈신도림〉을 그리지 않고 나중에 직접 그리게 된 것은 어떤 이 유인가요?

A 이 친구를 가르치다 보니 제가 그릴 수 있겠다는 자신감이 생겼어요. 제 그림이 대중적이지 못하다고 생각해요.

Q 스토리는 전부 완성된 상태인가요?

A 네. 그런데 많이 바뀌었어요. 작가들과 작업실에 같이 있어 회의도 자주

하게 되고 여러 조언을 듣다 보니 바뀌게 되더군요. 〈신도림〉 3화까지는 전부 다 수정한 케이스예요. 대중의 시선을 잘 알고 있는 작가의 이야기는 안 들을 수가 없어요. 대부분 또 그 이야기가 맞고요.

Q 대중의 시선을 맞추는 것, 나만의 스타일을 만드는 것. 어느 쪽이 좋은가요?

A 저는 신인 작가는 아니지만, 지금은 팬을 만들 시점이라고 생각해요. 만약에 제가 팬이 있다면 저만의 스타일로 그려도 팬은 따라온다고 생각하거든요. 팬들은 이 작가의 작품을 이해하려고 노력하는데 지금은 아직 그 단계는 아닌 것 같아요.

Q 댓글을 보면 이미 작가님의 팬층이 형성되어 있는 것 같은데요.

A 아닐걸요. 저와 같이 있는 동료 작가도 아직은 팬층을 더 확보해야 한다는 이야기를 해줘요.

Q 동료 작가들도 처음엔 팬을 확보하고 나중에 자기만의 스타일을 만들어나가나요?

A 아마도 그럴 겁니다. 그리고 스토리도 마찬가지예요. 어느 정도 이야기가 진행되면 제가 스토리를 짜는 것이 아닌, 캐릭터들이 알아서 이야기를 만들어나가요. 작업하다 보면 캐릭터 성격이 만들어지고 그러면 그 캐릭터가 알아서 끌고 갑니다. 팬들이 따라온다는 것은 그 캐릭터를 따라오는 것인데 어떻게 보면 작가를 따라가는 구조가 되는 거죠.

Q 이것도 어느 정도 내공을 쌓아야 가능한 것 아닌가요?

A 아니에요. 그냥 자연스럽게 그렇게 되는 거 같아요. 30~40화 정도 되면 제가 그 캐릭터 따라서 갈 것 같아요. 오히려 신인 작가의 경우가 더 그렇게 될 거예요.

Q 〈신도림〉 배경 작업이 힘들어 보이는데, 직접 다 그리나요?

A 연재 들어가기 전에 두 달 동안 배경만 그렸습니다. 일반 원고는 A4 사이즈로 그리는데 이 작품은 A3 사이즈 여섯 개 만들어서 작업했어요. 무너진 배

〈신도림〉 캘리그래피

경을 그리기에는 스케치업을 사용할 수도 없었어요. 사진 보면서 무너진 도시 배경을 그려나갔습니다. 한 번에 그리지 않고 광각으로 여러 장 그려서 붙여가는 형태로. 줌인 들어가도 깨지지 않을 정도로 공을 들였습니다. ㅎㅎㅎ 주요 배경 작업은 다 끝나 있습니다. 에피소드마다 나오는 배경은 그때그때 그려나갑니다.

Q 매회 끝부분에 캘리그래피 작가가 나오는데 누군가요?

A 친구입니다. 〈신도림〉의 타이틀도 그 친구가 만들었습니다. 중간중간 나오는 대사도 작업해줬고요. 고등학교 때 같이 만화 그리던 친구인데 지금은 디자인 쪽에 있습니다.

Q 왜 신도림인가요? 다른 역도 많은데…

A 유동인구가 가장 많은 상징적인 곳이라 생각했어요. 당산역이나 강남역도 유동인구 수가 많다고 들었는데 가장 오랜 시간 유동인구 수가 많다는 이야기는 신도림이었던 것 같아요. 유동인구 수가 가장 많은 곳이 수도가 돼야겠다는 생각으로 신도림으로 짓게 되었습니다.

Q 〈뱀파이어〉와 〈신도림〉에서 세로로 긴 연출이 자주 보입니다. 의도적으로 그렇게 연출하나요?

A 아마도 출판 만화를 경험했던 사람이라서 겁이 나서 그런 것 같아요. 출판 만화는 장면 전환할 때 다음 장으로 넘기면서 장면 전환이 되거든요. 장소 이동이나 그런 호흡이 있는데 그 부분을 무시하고 넣기가 무서운 거예요. 시간을 좀 더 주는 거예요. 사실 그렇게 하지 않아도 되는데, 겁도 나고 습관이 되어서, 이렇게 된 것 같아요.

Q 지하도시 상공으로 보이는 빛줄기는 무엇인가요?

A 지하 도시로 들어가는 입구에요. 만화에서는 좀 상징적인 의미라 볼 수 있어요. 처음에 도시를 구상할 때 사람들이 어떻게 이동할까? 되게 많은 선로를 생각했어요. 그런데 그것보다는 하나로 만들어서 지상과 통할 수 있는 곳은 오로지 한 곳. 지상과 막혀 있다는 느낌을 주고 싶었어요.

Q 캐릭터 디자인은 좀 강렬한데.

A 독자층이 확실했어요. 10~20대지만, 10대를 더 많이 생각했어요. 그래서 좀 더 그쪽으로 맞춘 것 같아요. 10대들이 좋아할 만한 스타일을 맞춰보자는 생각으로 기존에 인기있는 만화에서 그려진 주인공의 머리 스타일이나 얼굴 형태에서 크게 벗어나지 않게 했던 것 같아요.

Q 캐릭터 설정은 누가 제일 어려웠나요?

A 지하 도시를 만든 가면 쓴 사람(총리)이 제일 어려웠어요. 제 작품은 지금은 10대에 맞춰져 있지만, 점점 더 연령층이 올라갈 거에요. 정말 샤방샤방한 꽃미남 캐릭터로 그릴까? 고민을 많이 했는데 또 나중을 생각하면 너무 가볍게만 그린다는 것이 어울리지 않아서 그냥 마스크를 씌웠던 것 같아요.

Q 나중에 총리 마스크의 얼굴을 볼 수 있나요?

A 벗겠죠. 주인공이 벗겨야죠.

Q 주인공 설정이 야구 방망이를 쥔 특별한 이유가 있나요?

A 처음엔 야구 설정이 아니었어요. 말도 안되는 계열로 가려고 했어요. 예를 들면 국화빵을 뒤집어 온 장인. 모든 걸 뒤집을 수 있는 장인의 설정이었어요.

그런데 어떤 영화에서 야구방망이를 들고나온 캐릭터의 액션 장면이 너무 멋있는 거예요.

야구방망이를 들고 있는 주인공

나중에 액션의 폭을 넓힐 수 있겠구나 생각했어요. 국화빵은 뒤집는 것밖에 안 되잖아요.

Q 캐릭터 설정이 전부 스포츠 쪽으로 가나요?

A 지금은 스포츠인데 나중엔 다른 설정으로 나올 거예요.

Q 결말은 몇 화로 예정하나요?

A 1부는 80화로 생각하고 있고, 3부까지 갈 예정입니다.

Q 스토리를 길게 가져가는 이유가 있나요? 네이버가 타 플랫폼보다 작품의 길이가 긴 것 같아요.

A 작품 장르에 따라 다른 것 같아요. 소년물의 경우는 주인공의 성장 과정이 중요하기 때문에 그걸 다 보여주려면 그만큼 시간이 필요한 것 같아요. 최근의 네이버는 짧게 가는 작품은 적은 것 같아요.

Q 마감 끝나고 쉬는 날은 어떻게 지내나요?

A 일단 잠을 잡니다. 맛있는 거 먹으러 가는 걸 좋아해서 찾아다니죠. 오늘 이 카페도 가격도 훌륭하고 커피 맛도 좋습니다.

네이버 연재

Q 네이버에서 바로 연재가 되었나요?

A 이 작품은 사연이 좀 많아요. 경쟁이 아주 무서워요. 기존 작가에게 어떠한 가산점도 없습니다. 경쟁률이 500대 1입니다. 기획안을 보내고 한 달을 기다렸습니다. 그런데 담당 PD의 전화는 지금 상태로는 힘들 것 같다고 이야기했어요. 여러 부분 수정해서 OK 사인이 떨어졌다는 연락을 받았어요. 중간에 담당 PD가 바뀌어 다시 알아보니 100% 통과된 것이 아니라고 하더군요. 한 번 거절당하면 통과하기 어려운 것이 일반적이었어요. 동료 작가들 다 모아서 긴급 수술에 들어갔죠. 처음 3화를 전부 다 바꿨습니다. 작가들이 가장 힘들어

하는 부분이 같은 플랫폼에서 다시 연재 들어갈 때 그렇습니다. 보통 1년 준비하는데 저는 거기서 6개월이 더 걸렸습니다.

Q 동료 작가에게 많은 도움을 받는 편인가요?

A 〈신도림〉 같은 경우는 그랬어요. 작가들의 자존심이 있기 때문에 남의 작품에 관해 이야기하지 않아요. 그런데 무조건 먼저 물어봐야 해요. 어느 부분이 이상하고 고쳐야 하는지, 먼저 묻고 해답을 찾는 편이 좋아요. 지금의 네이버는 경쟁률이 더 올라 700대 1까지 간다고 하더군요.

Q 지금 대학 만화과 학생들은 어떤가요? 만화과 대학생들은 이미 전문가의 느낌을 풍기는 것 같아요.

A 정말 잘해요. 제가 오히려 멘티에게 배울 정도예요. 저도 그렇게 느껴요.

Q 〈신도림〉이 네이버에서 채택되지 않았다면 다음 계획은 어떤 방향으로 갔을까요?

다른 작품 준비해서 다시 네이버에 도전했을 거예요. 다른 작가들도 대부분 네이버로 하지 않을까 예상해요.

Q 왜 네이버만 고집하나요?

독자의 뷰 차이가 타 플랫폼과 너무 많은 차이가 납니다. 시장성이 더 커졌어요. 수익적인 부분에서도 차이가 많이 날 거예요.

Q 수익 부분에서 네이버와 타 플랫폼의 차이가 있나요?

A 그럼요. 고료만 봐서는 별 차이는 없는 것 같아요. 고료 이외의 수익이 많이 발생해요. 광고를 비롯해 수익구조가 다섯 개 정도 있는 것 같아요. 타 플랫폼도 여러 수익구조를 작가에게 만들어 주면 좋을 것 같은데 아직은 없는 것 같아요. 레진코믹스가 유료화 정책으로 수익구조를 만들었지만, 네이버나 다음에서 사용하는 '미리보기' 서비스와는 약간 어감이 다른 '유료화'라는 단어에서 오는 느낌이 독자 입장에서 다르게 다가오는 것 같아요. 또 한 가지는 네이버 페이로 결재가 쉽다는 거예요. 모든 쇼핑이 가능하며 특히 만화 보기에 아

주 편한 것 같아요.

Q 한쪽에서는 네이버나 다음과 같은 대형 포털만 바라보지 말고 다른 곳에서 시작하는 편이 좋다는 의견도 있습니다.

A 그것도 맞죠. 빨리 데뷔하는 것이 도움 되는 게 많긴 해요. 마감해본다는 것은 정말 큰 것 같아요.

Q 작가 지망생 시절은 없었나요?

A 대학교 3학년 때 데뷔했어요. 대학 시절이 지망생 시절이었고요. 대학생에게도 여러 질문이 옵니다. "연재 플랫폼을 고르는 기준이 뭔가요?"라고. "어떤 플랫폼이 됐건 먼저 연재하는 것이 좋다."고 말해줍니다. 그런데 딱 한 가지! 댓글이 없는 플랫폼은 가지 말라고 합니다. 피드백을 받을 수 있는 곳에서 연재해야 더 많은 것을 배울 수 있다고 믿기 때문에 댓글이 붙는 연재처로 결정하라고 합니다.

Q 댓글로 힘들어하는 작가들도 많은 것 같은데, 작가님은 어떤가요?

A 저는 댓글을 많이 보는 편은 아니에요. 그것 때문에 상처받지는 않아요. 댓글의 힘은 독자를 끌어모을 수 있는 것 같아요. 독자들도 같이 참여할 수 있는 부분이 있잖아요.

Q 작가의 강한 멘탈은 필요한가요?

A 저는 그냥 무관심한 것 같아요. 제가 재밌는 댓글만 보니까요.

Q 네이버 내에서 반응은 어떤가요?

A 아직 시작한 지 얼마 안 돼서 괜찮은 것 같아요. 두 단계로 나눌 수 있는 것 같아요. 여기서 독자를 더 끌어들일 수 있느냐? 없느냐. 아마도 제가 연재하는 요일에 대형 생활툰이나 개그물 신작이 나오면 순위는 떨어질 수 있을 거로 생각해요. 비슷한 장르의 신작이 나온다면 낙수효과를 기대할 수도 있고요.

Q 생활툰이 강력한가요?

A 제 입장에서는 그렇죠. 저는 10, 20대가 주 독자층인데 생활툰은 폭이 넓

거든요.

Q 매주 매주가 부담감으로 느껴지나요?

A 매주 느끼진 않지만, 작품을 하면서 위기가 느껴질 때가 있어요. 댓글 수가 줄어든다거나 미리보기 성적이 좋지 않을 때는 많이 불안합니다. 독자들이 이미 떨어져 나갔나? 이런 생각도 들고.

Q 댓글이 어느 정도 있어야 안정권으로 보나요?

A 예전에는 3,000~4,000개는 기본으로 달렸는데 작품 수가 많아지니 2,000개만 달려도 감지덕지죠. ㅎㅎㅎ

Q 하루 작업 시간은 어느 정도?

A 금·토·일·월은 꼬박 16시간 일합니다. 마감하고 하루 딱 쉽니다. 적응하니까 그렇게 힘들지는 않아요. 와이프도 삽화 작가라서 여유 없는 생활을 어느 정도는 이해해줘요.

Q 앞으로도 이런 생활의 연속일 텐데. 무섭지 않나요?

A 사실 이렇게 생활하는 건 어렵지 않아요. 스포츠 선수 같다고 해야 할까? 시즌 끝나면 휴식기를 가지고 몸을 만들어서 다시 출전하는 느낌이라. 작품 끝나고 1년, 2년 쉴 때도 너무 좋았어요. 무서운 건 시장이 없어질지 모른다는 거예요. 예전에 출판 만화 시장이 아주 잘 됐지만, 그 시장이 죽고 웹툰으로 넘어왔잖아요. 웹툰도 그러지 않을까? 라는 생각. 새로운 형태로 전환됐을 때 나이가 들어서 적응할 수 있을까? 뭐 이런 생각입니다. 저는 시장이 무너지는 것을 경험한 세대라서 더 그렇게 느끼는 것 같아요. 이 작품 시작하기 전에 동료 작가들과 단편을 자가 출판해서 꽤 성적도 좋았고 괜찮았어요. 그런데 너무 힘들더라고요.

Q 소재가 떨어지거나 그러지 않나요?

A 저는 아직 하고 싶은 이야기가 많아요. 다른 작가들도 비슷할 거예요. 단지 그 이야기가 지금의 트랜드와 어울리지 않으면 그냥 묻어두고 다른 이야기

를 풀어 나갑니다.

작가에게 시간은 금이다!

Q 　자신의 몸을 관리하며 건강하게 하는 것이 더 좋은 작품을 만들 수 있는 토대가 될 텐데 작가가 먼저 나서서 이런 시스템을 바꾸려 한 시도는 없나요?

A 　힘든 것 같아요. 쉬거나 휴재를 하면 독자들이 떠나갈 것 같은 느낌이 들어서 마음대로 쉬지도 못하니, 계속 스케줄과의 싸움이죠. 가장 힘든 건 주당 평균 100컷은 그려야 한다는 거예요. 그 이하로 하면 독자들이 분량이 적다는 소리도 나오니까요. 출판 만화 했을 때는 주당 16~20페이지 정도였는데 웹툰이 훨씬 작업 컷 수가 많습니다.

Q 　네이버에서 작가들의 건강을 위해서 신경 써 주는 부분이 있나요?

A 　네이버는 그래도 많이 신경 써줍니다. 작가에게 건강검진도 제공하고 있습니다.

프로 어시에 대한 코멘트

지금의 웹툰 시스템에서는 작가에게 어시(어시스턴트 줄임말)는 배트맨과 로빈과 같은 관계라 볼 수 있을 것 같다. 특히 극화체 만화를 그리는 작가에게는 더더욱 어시 없이 혼자서 작업을 꾸려나간다는 것은 작가의 건강뿐 아니라 작품의 퀄리티에도 영향을 미치는 것 같다. 작가들은 지인의 소개나 작가 카페를 통해 어시의 도움을 받는 형태로 진행된다고 한다. 개중에는 작가와 잘 맞는 사람도 있고 그렇지 않은 사람도 많다. 작가들에게도 훌륭한 도우미를 만난다는 것은 쉽지 않은 일이라 말한다.

'프로 어시'라는 새로운 직군이 있다는 것을 듣게 되었다. 몇 시간이면 끝내야

할 작업을 며칠이 걸린다면 작가에게는 크나큰 손해가 된다. 그런데 이 '프로 어시'는 단지 몇 시간 만에 작업을 끝내 작가에게 전달해준다. 이렇게 작가들의 작업을 받아서 짧은 시간에 고 퀄리티로 해주는 사람들을 '프로 어시'라 부른다고 한다. 이들은 빠른 시간내에 작업이 가능해 한 달에 여러 작가의 작품을 할 수 있으며 만화에 관해서 잘 이해하는 것이 포인트라 말한다. 어떻게 작업해야 작가 스타일에 맞출 수 있는지 파악하는 것이 관건이라고. 작가가 생각하기에 하루는 족히 걸릴 일을 단 몇 시간 만에 완성한다는 것이 작가에게는 정말 필요한 존재며 새로운 영역의 직업군이라 말할 수 있을 것 같다. 마감은 기적이며 좋은 어시를 구하는 것은 마법이라 말한다.

Q 작업 툴은 어떤 것을 사용하나요?

A 포토샵을 사용합니다. 바꿔 볼 생각도 했는데 저랑 맞지 않더군요. 〈뱀파이어〉 시작하면서 CinticQ를 사용했습니다. 저는 액정 태블릿이 너무 좋았어요. 작가들이 포토샵을 놓지 못하는 이유는 지금까지 쌓아온 액션이 너무 많아서 일 거에요. 그나마 자동화를 만들어 놨는데 다른 툴을 사용하면 다시 또 그 작업을 해야 하는 부담감이 있잖아요.

Q 최근 웹툰작가들이 강연이나 강의를 많이 하는 모습이 보입니다. 좋은 점과 나쁜 점은?

A 학생을 가르치면서 학생들에게 저 또한 많이 배우게 되는 것이 장점이라면, 기관에서 주관하는 강의는 잘 짜인 커리큘럼이 없이 수업하는 게 상당히 힘 들어요. 이것은 단점이라 말할 수 있을 것 같아요. 특강이라면 수월한 편인데 일정 기간 이어지는 수업의 경우는 학생들의 작품을 하나하나 보면서 코치해야 하니 엄청난 에너지가 필요합니다.

Q 학생들에게 작가가 되는 방법에 관련된 문의 메일이 오나요?

A 몇 번 받았어요. 대부분 질문이 비슷해요. 연재하는 곳에 어떻게 들어가는지? 누가 묻건 간에 저의 답변은 똑같습니다.

"원고를 써야 들어갈 수 있다." 많은 학생이 만화에 관해 상상은 많이 하지만, 정작 만들어 보는 친구들은 드물어요. 그린다는 것을 두려워한다고 할까? 그래서 저는 "그냥 만들어 보세요"라고 얘기하는 편이에요.

Q 작가님은 글과 그림 중 어떤 것이 더 어렵나요? 글과 그림 어느 쪽이 중요한가요?

A 둘 다 어려운데, 글 쓰는 게 어려운 것 같아요. 학생들에게도 글과 그림 중 어떤 것이 중요한가에 관한 질문을 많이 받아요. 고등학교 때는 그림이 중요한 줄 알고 그림만 열심히 그렸는데, 나중에 보니까 연출이 중요한 것 같아 연출을 공부했어요. 군대 다녀오고 스토리가 딸리는 것 같아 스토리에 관한 공부를 많이 했어요. 그런데 만화는 그냥 만화인 것 같아요.

영화도 좋은 시나리오, 감독이 있다고 해서 좋은 영화는 아닌 것 같아요. 그냥 명작에는 좋은 시나리오, 감독, 연출이 있는 것 같아요. 명작 안에 그런 요소가 있는 것이지 좋은 글이 있고 좋은 그림이 있다고 해서 좋은 만화는 아닌 것 같아요.

Q 〈신도림〉 작품의 영상화에 관련해 생각해보신 적이 있나요?

A 웹툰의 수익구조가 예전 같으면 드라마나 영화 판권 계약으로 어느 정도 수입이 생길 수는 있지만, 지금은 여러 가지 수익 구조가 있기 때문에 처음부터 영상화를 생각하고 작품을 기획하지는 않았어요. 네이버는 만화 자체만으로도 수익을 낼 수 있는 구조가 된 것 같아요. 타 플랫폼은 어떤지는 모르겠어요.

Q 작가가 늘어나는 것에 관해 어떤가요?

A 예전에는 이런 생각도 있었어요. 작가가 많이 늘어나니 이번 연재 끝나면 어디서 연재를 해야 하나? 지금은 많은 변화가 빨리 일어나고 있어서 어떻게 될지는 확실히 모르겠어요. 예를 들어 SNS를 통해 다른 방식으로 수익을 만들어 내는 작가도 있거든요. 자기 PR도 되고 책도 출간하고 이모티콘과 여러 가지 상품화를 시켜 활동하고 있어요.

Q 웹툰작가로 계속 이어가나요?

A 저는 그럴 거 같아요. 다른 쪽으로 가는 건 어렵고

평론 없는 문화는 오래가지 못한다

Q 작가님 작품에 관한 코멘트는 누가 제일 많이 하나요?

A 와이프는 작품을 보긴 하지만, 연재 중엔 별 얘기 안 해요. 와이프에게 어떤 이야기를 들으면 좀 혼란해져요. 이걸 고쳐야 하나? 될 수 있으면 얘기 안 합니다. 작업실 동료 작가들은 많이 이야기해줘요. 특히 친구인 '헬퍼' 작가가 작품에 관한 이야기보다 응원 메시지를 많이 해주는 편이에요. 다들 작품 들어 가면 작품에 관련한 얘기는 안 하지만, 응원은 합니다.

Q 현재 수입은 얼마인가요?

A 지금 순위에서 나쁘지 않아요. 네이버가 여러 가지 수익 구조를 만들어 주기 때문에 괜찮습니다. 고료는 연재 중에 생활을 버티는 정도라면 그 외적인 광고에서 들어오는 수입은 연재 끝난 상황에도 들어오는 구조입니다.

Q 지금 부러워하는 작가가 있나요?

A 저는 지금 만화 업계로 들어오는 신인 작가들 전부가 부러워요. 지금 웹툰 업계가 아주 좋잖아요. 이런 좋은 시기에 젊은 친구들이 들어올 수 있다는 것이 너무 부럽습니다. 동료 작가들도 처음에 이 업계로 들어와서 많은 고생을 했거든요. 독자층의 변화에 관련해 작가들 사이에 초심을 잡자는 이야기도 있었어요. 초등학생부터 팬을 형성해야 오래 간다는…. 그런데 요즘은 2~30대 층을 겨냥해요. 구매가 가능한 세대가 바로 이 세대거든요. 특히 30대가 〈슬램덩크〉, 〈드래곤볼〉을 보던 세대여서 만화에 관한 편견이 없는 것 같아요. 40대 초반까지는 독자층이 있는데 50대 넘어가면 거의 없더라고요.

Q 타 웹툰을 보는 편인가요? 최근 본 웹툰 중 추천할 만한 작품은?

A 연재 들어가면 안 보고 끝나면 많이 봅니다. 〈고수〉가 최고인 것 같아요.

Q 최근에 웹툰작가 인터뷰를 다루는 곳이 늘어났는데, 이런 이야기를 책으로 출간하면 어떻게 생각하나요?

A 좋죠. 전 좀 더 이런 작가들의 이야기가 많이 소개되었으면 좋겠어요. 작가들도 궁금해하는 작가가 있거든요. 가령 〈고수〉의 작가님처럼 출판 만화 시대에서 디지털로 건너오신 훌륭한 작가가 많잖아요. 평론 없는 문화는 오래 가지 못 할 거로 생각합니다. 이런 이야기들이 책으로 만들어진다면 시장 자체가 더 확대될 것으로 생각하기 때문이에요.

Q 많은 지망생과 타 플랫폼의 기성 작가들도 네이버에서 연재하는 것을 선호한다고 하는데, 작가에게 이로운 네이버만의 장점이 있나요?

A 피드백이 좋습니다. 작품을 올리면 그것에 관한 여러 이야기를 해줘요. 어느 부분은 재미있고 어느 부분은 좀 별로다 등등. 오·탈자 수정도 많이 신경 써 주고 특히 네이버의 빅데이터를 활용해 제 만화가 어느 연령대에서 인기가 있을지 예측도 해줍니다. 작가들의 생리를 이해하려는 노력과 관리에서 많은 부분 도움 되고 있습니다.

현재 포르투갈 축구 대표팀에 호나우두라는 영웅이 있다. 사람들은 이를 일컬어 지금 포르투갈 축구는 황금세대라는 타이틀을 붙여준다. 이 웹툰 업계에도 30대 작가들이 스타 작가로 자리를 잡고 있으며 출판 만화의 경험도 쌓은 세대라 볼 수 있다. 오세형 작가와 같은 연령대의 작가들이 훌륭하고 멋있는 작품을 많이 만들어 독자들은 즐겁다. 어려웠던 시기도 경험하고 새로운 디지털의 시대도 이끌어 나가는 30대 작가들은 웹툰 업계에 그야말로 황금세대가 아닐까 생각한다. 이 황금세대가 젊은 신인 작가를 끌어주고 많은 선배 작가들이 걸어 왔던 길을 배우며 공부한다면 웹툰 업계는 밝은 미래가 올 것으로 생각한다.

신도림의 열차는 역을 출발해 10번째 역을 지나고 있다. 앞으로 종점을 향해 사고 없이 달려가 무사히 종착역에 도달하길 기원한다.

도전 그리고 실패, 그리고 도전…

·기소령·
무직강제수용소

"만화 제목이 뭐 이래?"

이 만화의 첫 느낌이다. 일본에서 흔히 말하는 니트(ニート : 무직자)를 수용소에 가두고 강제 복역시키는 내용인 '무직강제수용소'. 누가 봐도 제목이 참 낯설다. 맞다. 이 만화는 한국에서 출판된 것이 아니라 2016년 11월 일본에서 출간된 만화다.

우연히 페이스북에서 어시(어시스턴트)를 구하는 글을 보고 작가의 블로그에 있는 '무직강제수용소' 그림을 보게 되었다. 뭔가 범상치 않은 분위기가 느껴지는 흑백톤으로 그린 디테일한 터치에 일본어로 대사가 쓰여 있다. 일본 만화인가? 속으로 생각하다 밑으로 내리니 한국 사람이 그린 작품이다. 바로 호기심이 자극되기 시작한다.

한국인이…일본에서…

만화책을…출간한다….

궁금하다….

작가와의 인터뷰는 이런 호기심으로 출발했다.

첫눈, 그리고 촛불

오늘은 신도림역이다. 1번 출구 계단을 올라와 원형 모양 광장을 지나 계단으로 올라가 반대편 신도림역사를 바라보니 네이버에서 연재 중인 오세형 작가의 〈신도림〉첫 장면인 지하철이 거꾸로 박혀있는 붕괴된 신도림역이 머리 위로 그려진다. 신도림 웹툰의 영향인지 한 번은 와보고 싶다는 생각이 들었다. 2016년 첫눈이 내리던 날 가죽점퍼에 노란색으로 염색한 머리의 스타일리시한 차림의 20대로 보이는 젊은 작가의

〈무직강제수용소〉

모습에 약간은 놀랐다. 아무래도 일본에서 출간하는 작가라서 나이가 좀 있겠지? 라는 감 떨어지는 아저씨의 선입견은 여지없이 무너졌다.

카페 창가에 앉아 작가 뒤로 보이는 바깥의 풍경은 첫눈치고는 눈의 사이즈가 크게 보일 정도로 내리고 있다. 첫눈 내리는 카페에서 커피 한 잔과 조각 케이크는 연인 사이라면 최적의 타이밍이건만 남자 둘이 첫 눈 내리는 날 이렇게 아메리카노를 마시고 있다. 특히나 오늘의 이 눈발은 참으로 반갑지 않다. 추운 날에 눈까지 맞아가며 수백 만의 촛불을 들고 있을 사람들을 생각하면….

'기소령' 작가를 만나 26살이라는 나이를 들었을 때 필자의 궁금증은 더 커졌다. 이렇게 어린 나이에 일본에서 만화책을 출간한다는 것. 요즘 젊은 작가 지망생들은 웹툰에 진출하려 많은 노력을 하는데, 국내 웹툰보다는 더 경쟁이 심한 일본 출판 만화 업계에 뛰어든 이야기가 궁금해진다. 물론 김보통 작가도 〈아만자〉로 일본에 단행본이 출간되고, 윤태호 작가의 〈미생〉도 있다. 그

런데 첫 데뷔 작품이 일본 단행본이라는 점이 위에 얘기했던 작가들과의 차이점이라 하겠다.

프로와 경쟁하자!

Q 오늘 인터뷰는 어떤 생각으로 나오셨나요?

A 제가 데뷔한 지 1년이 채 안 돼서 이런 인터뷰를 해도 되는 건지 고민했습니다. 작가라고 떳떳하게 말할 수 있는 사람이 아니라는 생각이 들기도 하고 낯부끄럽기도 했어요.

Q 언제 일본으로 갈 생각을 하게 되었나요?

A 제가 대학 다니던 시기는 웹툰으로 돈을 벌 수 있는 구조가 아니었어요. 한국에서 네이버나 타 플랫폼의 Top 작가들은 그나마 많은 원고료를 받는다는 이야기는 들었지만, 바로 옆 나라인 일본의 경우만 보더라도 오다 에이치로(원피스 작가) 작가가 몇백억 원을 받는다고 들었습니다. 상대적으로 한국의 시장이 협소하게 느껴졌어요. 웹툰으로 많은 수입을 낼 수 없다는 생각을 가지고 있었어요. A대학교 만화과를 다니다가 이대로는 일본 만화를 배울 기회가 없다는 생각에 자퇴했습니다. 일본에서는 중고등학교부터 작가가 되기 위해 준비한다고 들었어요. 20살 가을부터 본격적으로 일본 시장으로 진출하기 위해 준비했습니다.

Q 일본 시장으로 가겠다는 생각을 이른 나이에 할 수 있었던 요인은 뭔가요?

A 학과가 만화창작 과라서 은연중에 서로 간의 그림 경쟁을 하게 되었어요. 저는 그런 것보다는 정말 프로와 경쟁하고 싶다는 생각이 들었어요. 대학교를 아마추어 레벨이라고 한다면, 저는 빨리 프로가 되고 싶은데, 여기 머물러 있으면 안 되겠다는 느낌을 받았어요. 그래서 다른 사람보다 빨리 시작한 것 같아요.

Q 대학 만화 교육이 부족했다는 생각이 들었나요?

A 커리큘럼과 교수님도 너무 잘 가르쳐 주시고 좋았어요. 그러나 저는 단지 거기에 실전을 더 배우고 싶었어요. 학교는 과제와 수업을 쫓아가는 삶이 될 것 같았어요. 학비도 들어가고 조금이라도 빨리 데뷔하는 것이 부모님의 짐을 덜어드리는 것으로 생각했죠.

Q 부모님이 대학교 자퇴를 허락하셨나요?

A 3분 만에 허락하시던데요. ㅎㅎㅎ 배준걸의 '굶어 죽을 각오 없이 일본에서 만화가 되기'에서 군대 전역하고 25살에 무작정 일본에 가서 만화가로 데뷔한 이야기가 나라고 할 수 없겠냐는 생각에 용기를 얻어 3시간 정도 고민 끝에 엄마한테 자퇴하겠다는 전화를 했어요. 처음엔 휴학으로 신청했는데 재신청을 안 해서 학교에서 중퇴로 처리되었어요.

도전 & 실패 & 도전 & 실패… 그리고

작가가 되기 전 준비작품 〈옆집사람〉

Q 그럼 무작정 일본으로 떠났나요?

A 일본어도 모르고 어떻게 일본에 데뷔하는지도 몰랐어요. 처음엔 장편을 만들어 가지고 가면 받아주나? 이런 생각으로 중 장편 하나를 만들었습니다. 일본어 학원에 다니면서 선생님에게 많은 도움을 받아 제가 그린 만화를 일본어로 고쳐주셔서 이 작품으로 일본 스퀘어에닉스 공모전에 출품했습니다. 그러나 깜깜무소식. 6개월을 준비했는데 허사가 되었죠. 그때가 21살이었어요.

그리고 바로 원고를 우편으로 보내는 방식은 좋지 않다는 판단이 서서 직접 찾아가는 거로 결정해 총 10화 분량의 원고를 완성했어요. 1화만 완성하고 나머지는 콘티로. 일본의 3대 출판사 고단샤(講談社), 쇼가쿠간(小學館), 슈에이샤(集永社), 그리고 스퀘어에닉스 총 4곳을 갔습니다. 그런데 전부 똑같은 말을 하더군요. '장편이 아니라 단편을 가져오라고'. 이렇게 또 6개월이 지나갔습니다. 너무 정보가 부족하다 보니 시행착오의 연속이었죠. 그래도 다행인 것은 재능이 있다고 두 곳 담당자에게 명함을 받았어요.

Q 일본 담당자들과 커뮤니케이션은 어떻게 했나요? 말이 통하지 않을 텐데

A 일본 만화와 애니메이션을 좋아하고 많이 봐서 듣는 거는 어느 정도 자신 있었어요. 어차피 만화로 소통하는 거라서 간단하게 의사소통할 수 있었어요.

Q 용기가 정말 대단하시네요.

A 일본 가려고 돈도 모으고 많은 시간 투자해 작품을 그려서 처음 찾아간 스퀘어에닉스의 고작 20분 미팅에서 재미없다는 말을 듣고 좌절도 많이 했어요. 안 좋은 일은 같이 찾아오더군요. '망가깃사(漫画喫茶)'라는 인터넷 카페에서(개인 룸이 있는 PC방) 지갑을 도둑맞는 사건도 벌어져 경찰서까지 갔지만, 도둑맞은 돈은 찾지 못했어요. 그나마 다행인 것은 부모님의 말씀을 듣고 여러 군데 돈을 나누어 두어서

막대한 손실은 막았죠. 다음날 고단샤(講談社)로 갔지만, 그곳도 재미없다는 얘기를 들었어요. 그래도 슈에이샤(集永社)에서 괜찮다는 반응을 보여 담당자의 명함을 받을 수 있었어요.

나중에 이 담당자와 잘해볼 생각으로 다음 작품 준비해서 연락했는데 6개월간 연락이 안 되더군요. 일본 편집자들은 보통 낮과 밤이 바뀐 생활로 저와 타이밍이 맞지 않았던 거죠. 결국, 다시 6개월 동안 작품을 두 개 더 만들어서 일본으로 직접 찾아갔어요.

드디어 고단샤와 슈에이샤 잡지 공모전 월간 부문에 동시에 수상하게 되었어요. 바로 연재하려면 장려상 위에 있는 상을 받아야 하는데 그러지 못해서 연재까지는 힘들다고 하더군요. 앞으로 군대도 가야 하는데 정식 연재까지 얼마나 더 시간이 걸리는지 물어보니 적어도 3년은 더 걸린다는 대답이었어요. 지금까지 준비한 기간이 2년이라서 1년을 더 도전했어요. 하지만, 안 되는 건 안 되더라고요. 어쩔 수 없이 24살에 군대에 가게 되었어요.

Q 군대 제대 후 어떻게 데뷔했나요?

A 2015년 11월에 제대하고 일본에 있는 만화 관련 기자님의 도움으로 〈짱구는 못 말려〉로 유명한 후타바샤(雙葉社)에서 제 포트폴리오와 수상경력이 있어 드디어 〈무직강제수용소〉로 데뷔하게 되었어요. 후타바샤에서 주최한 공모전에서 금상을 받은 원작소설을 제가 그림만 그리고 작업하고 있습니다.

Q 일본에서 작가가 한국 사람이라는 이유로 이상하게 보는 시선은 없었나요?

A 아무래도 비즈니스라서 편협한 사고보다는 일과 관련된 부분만 생각해서 그런 건 없는 것 같아요. 중간에 에이전시가 있어서 그분들의 도움으로 데뷔하는데 수월했습니다.

Q 에이전시 계약은 계약금을 받고 들어가나요?

A 저는 받지 않고 1화 연재 끝나면 원고료 받는 형태로 하고 있습니다.

일본에서 출간하는 거라 에이전시에서 많이 신경 써주세요.

Q 단행본 출판 소식을 들었을 때 기분은?

A 그동안 웹툰 플랫폼에서 들어온 연재 제의를 전부 거절했는데 백수 생활이 너무 길게 이어져 후회도 많이 했습니다. 그냥 웹툰 그릴걸. 그런데 일본 데뷔가 확정되니까 역시 이거야! 당시에는 한국에서 웹툰을 할지, 일본 만화의 기약 없는 시간을 기다릴지, 약간 고민도 했던 시기였어요. 만화의 할리우드로 불리는 일본에서 활동하고 싶은 마음이 컸습니다.

무직강제수용소

Q 〈무직강제수용소〉는 어떤 만화인가요?

A 한국에서는 생소한 주제인데 청년들이 일하기 싫어서 안 하는 것이 아니라 청년 실업률이 높아서 하고 싶은데도 일을 할 수 없잖아요. 그런데 일본은 좀 달라요. 히키코모리나 니트(무직자)를 데려와 강제로 노동시키는 만화입니다. 일본에서는 이것이 자극적인 주제로 다뤄지고 있는 것 같아요.

Q 작가님 개인적으로 이 만화가 재미있나요?

A 처음엔 정서적으로 이해가 되지 않았어요. 여러 계층이 있는데 왜 하필 무직자일까? 딱히 죄가 있는 사람들도 아니고, 이런 사람들을 수용소에 집어넣고 강제노동시키는 것이 무엇이 재밌길래? 그런데 지금은 이런 생각을 했다는 사실이 프로로서 근성이 부족하다는 생각이 들었어요. 내 손에 들어온 이상 내 작품인데 남의 작품이라는 생각으로 시작했구나! 라는 생각? 독자에게 많은 즐거움을 주려고 여러가지 노력합니다. 어떤 캐릭터를 그리거나 연출 방식에 심혈을 기울여 작업하고 있습니다.

Q 〈무직강제수용소〉는 일본에서 지금 몇 권까지 나왔나요? 그리고 반응은?

A 이제 곧 2권이 나옵니다. 2016년 12월 현재 70%는 좋은 반응입니다. 앞

〈무직강제수용소〉 원고작업

으로 더 지켜봐야 하지만 생각보다는 나쁘지 않은 것 같아요. 신인 작가치고는 많은 부수를 찍었다고 하네요.

Q 원작자와 커뮤니케이션하면서 진행하나요?

A 소통은 일절 없어요. 어떤 분인지 잘 모릅니다. 원작만 있어서 좀 힘든 부분은 있지만, 한편으론 자유로워서 좋은 것도 있어요. 편집장님이 소설은 소설이고 만화는 만화라는 말씀을 하세요. 만화는 제가 잘 아니까 저를 믿고 맡기는 편입니다. 일본의 혹독한 편집장의 지도를 받고 싶었는데 아쉽게도 그게 없네요. ㅎㅎㅎ

Q 이 작품은 언제까지 작업 예정인가요?

A 구체적인 건 말씀드리기 어렵고 저의 오리지널 작품을 하고 싶기 때문에 되도록 빨리 작업을 마무리하려고 하드 페이스로 작업하고 있습니다. 내년 말이면 끝나지 않을까 예상해요. 1년에 5권 출간을 목표로 잡고 있습니다. 인기 있으면 더 간다는 말도 하더군요.

Q 작업 시간은 넉넉한가요?

A 권당 3~5개월 정도 작업시간이 걸립니다. 3개월이면 주간 연재하는 것과 비슷한 분량이고 격주간 페이스로 그리고 있습니다. 20일에 30페이지 정도 마감하고 있습니다. 일주일에 3일은 쉬면서 일하는 것 같아요. 좀 여유 있게 그리고 있는 편입니다.

Q 단행본 작업은 주로 펜으로 하나요? 어떤 방식으로 하나요?

A 외부에서는 태블릿이 없으니까 수작업으로 하고 스캔하기도 하고 작업실에서는 CinticQ로 100% 디지털로 그립니다. 소프트웨어가 많이 좋아지고 업그레이드 되어 망가스튜디오, 클립스튜디오, 포토샵을 사용합니다. 저는 G펜이 손에 익지 않아서 처음부터 디지털로 그렸습니다. 5년 전만 해도 디지털을 고집하는 제가 좀 이상하게 보이기도 했을 거예요.

Q 지금 사용하는 툴은?

작가의 CinticQ 24인치 터치

기소령 작가의 작업실

A 망가스튜디오에서 클립스튜디오로 바꿨습니다. 클립스튜디오가 좀 더 어려워서 놔두고 있다가 2권 끝나고 3권 들어가는 시점에 약간 시간이 있어 갈아 탔습니다. 포토샵은 후 보정으로 쓰고 있어요. 주로 스크린톤 보정은 포토샵에서 CinticQ 24인치 터시 사용합니다. 작업 컴퓨터는 윈도7이고요.

일본 만화 시장

Q 일본에서 출간하는 다른 한국 작가가 있나요?

A 박성우 작가의 〈흑신〉, 양경일·윤인환 작가의 〈신암행어사〉, 이외에 히어로즈 잡지에 한국 작가가 8명 있었다고 들었습니다.

Q 작가 지망생에게 일본 출판 만화에 도전해보라고 얘기할 만한가요?

A 사실은 일본 진출을 대부분 추천하지 않아요. 지금 웹툰이 잘되고 있기

〈무직강제수용소〉 중

때문에 무리한 리스크를 안고 일본에 진출할 필요는 없다고 봐요. 저처럼 일본 문화에 익숙하거나 그렇다면 모를까 아무것도 없는 허허벌판에 나가는 것은 말릴 것 같아요. 제일 먼저 떠오르는 것은 언어, 비자, 생계 문제에요. 좋은 점은 일본에서 출간한다면 금전적으로 한국보다는 좋은 것 같아요. 저도 이번에 주택을 구입했기 때문에 대출금은 갚아야 하지만, 내년까지 연재한다면 대출금도 많이 줄어들 것 같아요. 저는 운이 좋았어요.

Q 일본의 스마트폰 웹툰 만화 시장은 어떤가요?

A 최근엔 젊은 층을 중심으로 많이 늘어나고 있어요. 아직은 단행본 시장이 커서 속도는 느리게 변하는 것 같지만. 어떤 플랫폼에서는 1,000만 명 정도 회원 수를 가지고 있다는 이야기도 들었습니다. 출판 시장과 비교해 낮은 수입도 웹툰으로 가는 발목을 잡고 있다는 분석이 있습니다. 개인적으로는 그래도 일본에서의 단행본 시장은 앞으로도 좋은 실적을 유지할 것 같아요. 아날로그적인 감성을 좋아하는 사람들이 아직은 많아 보여요.

Q 일본에선 고료만으로 생활할 수 있나요?

A 사치만 하지 않는다면 저의 경우는 고료만으로도 괜찮아요.

Q 어시스턴트를 쓰고 있나요?

A 최근에 작업 페이스를 올리려고 문하생 한 명을 더 들였습니다. 원래 프로 어시를 구하려고 했는데 적당한 사람이 없어서 열정이 가득한 사람으로 했습니다. 제가 요구하는 사항이 좀 까다로운 편이라서 3개월 동안은 별 도움이 되지 않습니다. 3개월이 서로의 합을 맞추는 기간이죠. 그 기간 만화책 독서량이 부족한 사람은 만화책 읽기부터 시킵니다. 만화가가 되기 위해서는 여러 가지 스킬도 중요하지만, 다양한 만화를 접해봐야 한다는 생각이죠. 콘티를 짜본 적도 없는 사람은 먼저 개인 만화를 그리게 합니다. 제가 놀고 떠드는 걸 즐기는 편이라 같이 있는 것만으로도 좋아요.

Q 지금은 문하생 개념이 많이 사라져, 이런 시스템을 운영하는 곳이 많지

않다고 하는데 문하생을 드리는 이유는 뭔가요?

A　제가 일본 만화에 도전할 때 또는 만화가가 되려 할 때 옆에서 조언을 주는 사람이 없었어요. 물어볼 곳도 없었고요. 만화가를 희망하는 사람에게 조금이나마 도움 줄 수 있겠다는 생각? 일본은 작가보다 실력이 뛰어난 프로 어시가 많지만, 우리나라의 웹툰 환경에서는 프로 어시를 구하기 힘들어 오히려 문하생 쪽으로 작업실을 꾸려나갑니다.

Q　어시 월급은 어느 정도 되나요?

A　구인 광고에는 월 120만 원으로 올렸습니다. 저와 비슷한 속도로 일한다면 200까지도 생각하고 있어요. 제가 하는 분량의 2~30% 정도만 해줘도 고마운 일이지요.

국내 웹툰 진출

Q　국내 웹툰에 진출하기 위한 작품은 진행되고 있나요?

A　시사에 관심이 많아 최대한 민감한 부분은 건드리지 않고 시사만화를 만들어보고 싶어요. 전체 연령층이 즐길 수 있는 풍자만화요.

Q　지금의 단행본 퀄리티를 유지하며 웹툰 주간 연재가 가능할까요?

A　초반 몇 화 정도는 가능하겠지만, 계속 이어가기는 힘들지 않을까 생각해요. 〈고수〉의 문정후 작가님처럼 오랜 경력과 능력이 있지 않아 그 퀄리티를 유지하는 것은 힘들어요.

Q　웹툰의 세로 스크롤 방식 대응은 어떠세요?

A　저는 큰 장벽이라 생각하지 않아요. 출판으로 이어지면 구조가 달라 고생은 하겠지만.

Q　한국 웹툰 업계로 들어오면 스케줄 맞추기 힘들지 않을까요?

A　웹툰은 더 자신 있어요. 지금 작업하는 만화는 전부 흑백이라서 라인 하

나 하나를 정교하게 그리지 않으면 바로 티가 납니다. 웹툰은 컬러로 채색하기 때문에 라인을 아주 정교하게 그릴 필요는 없다고 생각해요. 채색 전문 어시의 도움을 받을 수도 있어서 저는 펜 작업에만 집중할 수 있는 점이 웹툰을 시작하면 더 빨리 작업할 수 있겠다고 생각합니다.

출판 만화는 제가 작업할 분량이 많은데 웹툰을 시작하면 제 부담을 줄일 수 있을 것 같아요. 그래서 더욱 웹툰을 해보고 싶은 생각이 들어요. 나이도 젊기 때문에 한국에서도 정점을 찍어보고 싶어요. '바쿠만'에서 주인공이 '니이즈마'를 꺾어 1위를 하기 위해 경쟁하는 모습에 저도 네이버에서 1위를 해보는 것이 목표입니다. 이런 꿈이 있어야 일본에서도 잘할 수 있겠다는 생각이 들어요.

Q 웹툰작가가 급속도로 증가해 경쟁이 심화하는 것 같습니다. 그 속에서 살아남기 쉽지 않은데 어떤가요?

A 저는 더 경쟁이 심화했으면 좋겠어요. 지금은 웹툰작가가 쉽게 될 수 있고 거품이 끼지 않았나 하는 생각이 들어요. 신생 플랫폼이 생겨나기도 하고 또 많이 사라지고 또 한쪽에서는 작가가 모자란다는 이야기도 나오잖아요. 작품의 질이 하향 평준화되는 게 아닐까 생각합니다.

Q 만화를 그리지 않을 때는 무엇을 하나요?

A 던파 게임만 10년 넘게 하고 있는데 접고 싶어요. 그런데 접어지질 않네요. ㅎㅎㅎ 게임이 시간 낭비라는 걸 아는데… 중독인 거죠. 머릿속에서 계속 떠오르고… 제가 유흥에 빠지면 헤어나올 수 없어서요. 그리고 만화책 보거나 책 읽거나 해요.

Q 즐겨보는 웹툰은 어떤 게 있나요?

A 저도 웹툰을 그려야 하니 주의 깊게 보고 있어요. 설이 작가님 〈뷰티풀 군바리〉 좋아합니다. 네이버에서 유일하게 챙겨보는 작품이 〈뷰티풀 군바리〉와 〈고수〉입니다.

Q 〈무직강제수용소〉는 작가님에게 어떤 의미가 있나요?

A 큰 도약 점이며 저의 가치관을 바꿔준 고마운 작품입니다. 예전엔 오만하고 거만한 성격이었어요. 나는 천재라고 말하면서 증명해 보일 것이라 말했어요. 당연히 증명하려고 채찍질도 많이 했죠. 그런데 그건 정말 작은 세상에서 혼자 큰소리치고 있다는 것을 깨달았어요. 나보다 뛰어난 사람들이 많다는 것을 알았죠.

Q 만화 작가가 된 것이 행복한가요?

A 아아! 여자 친구가 없는 것 빼고는 행복해요. ㅎㅎㅎ

"웹툰 많이 기대해주세요. 정말 재밌게 만들 자신 있습니다."

젊은 작가의 이 한 마디 "자신 있습니다"라는 확고한 자신감은 어디서 오는 걸까? 곰곰이 생각해봤다. 20살의 청년이 오로지 일본에서 만화 작가로 데뷔하기 위해 맨땅에 헤딩하듯이 자신의 발로 직접 뛰어다니며 척박한 세상을 하나씩 알아가며 터득한 기술은 누구도 가르쳐 주지 못하는 것들이다. 그렇게 얻어낸 지식은 작가의 무기가 되며 돈으로 살 수 없는 값진 보물상자가 되어 줄 것이다. 이런 패기와 열정이 그의 입에서 "자신 있습니다"라는 말을 꺼내게 한 듯하다.

젊다고 누구나 용기가 있는 것은 아니다. 자신이 하고자 하는 일에 무조건 한 걸음 내딛는 것이 용기가 아닐까? 절대 나이는 생각지 말고….

먹의 향기가 짙은 남자

·고일권·
칼부림

서화를 그리고 책을 읽기 위하여 서재의 책상 위에 비치하는 기물을 문방구라 칭한다. 지금의 문방구는 아이들의 보물 창고와도 같은 신기하고 아기자기한 예쁜 장난감을 비롯해 오만 잡동사니가 즐비한 만물상과 같은 느낌을 준다면, 필자가 어릴 적 다녔던 문방구는 온갖 불량식품으로 가득 찬 신천지였으며 그것조차 가지지 못한 마음에 안타까웠던 적이 한두 번이 아니다. 그저 바라만 보고 군침을 흘렸던 기억과 친구가 사주면 얻어먹는 것조차 즐겁고 행복했던 장소다. 문방구에 가면 뭔가 신기한 물건이 많았고 즐거웠던 기억이 있는 것처럼 고일권 작가 또한 재미나고 신기한 이야기를 만들어 필자에게 즐거운 행복감을 주니 문방구라 말하고 싶다.

작가 고일권은 문방구(文房具)다

이 작가의 책상은 그야말로 조선시대와 2017년의 현대 세계가 공존하는 서재라고 말할 수 있을 것 같다. 작가의 책상 위에는 여러 자루의 붓, 종이, 먹이 놓여 있다. 아! 벼루는 어디 갔을까? 혹시 벼루도 사용하는지 궁금해서 물어봤더

니 벼루까지는 사용하지 않고 문방구에서 물먹을 사다 쓴다고 말한다. 이렇게 해서 작가의 작업실은 (아니, 서재라고 부르고 싶어진다) 문방삼우(文房三友)가 있는 문방구가 되었다.

작가의 문방삼우 (붓, 먹, 종이)

디지털 시대에 '빨리빨리'를 외쳐대는 수많은 목소리에도 불구하고 나 홀로 붓으로 슬로우 슬로우 고집스럽게 일필휘지하는 작가가 그리는 칼부림이 궁금하다. "분명히 연식이 오래된 작가일 거야!"라는 고정관념이 필자의 머릿속에 파고든다. 칼부림의 세밀한 붓 터치와 인물 묘사, 사람들에겐 고리타분할 수도 있는 역사 이야기를 펼쳐 나가는 것에서 이 작가는 아마도 나이도 있고, 이 방면에 실력자라는 짐작을 하게 된다. 누군가의 문하에서 오랜 시간 경력을 쌓았을 거야 라고….

오늘은 구리역이다. 회사 직원 아이의 돌잔치로 7년 전에 와봐서 그런지 낯설지 않은 풍경의 구리역 개찰구. 그 사이 롯데 백화점도 들어서고 많이 변화된 모습이다. 여전히 변함없이 자리를 지키고 있는 구리역 출구 앞 마을버스 정류장에 잠시 서 있었다. 필자에게 전화를 걸며 다가오는 모습에서 역시 닮았다라는 혼잣말이 나오게 된다. 주인공 함이의 얼굴과 같은 느낌이랄까? 그런데 작가는 함이 보다는 덕만이 쪽에 더 가깝다고 하며 자신의 얼굴에서 덕만이 캐릭터를 그렸다고. 가만히 보니까 덕만이 얼굴도 많이 보인다. 작품 속 캐릭터와 작가의 얼굴이 매칭되는 재미도 인터뷰의 소소한 즐거움이다. 구리역 근처 카페는 그야말로 문전성시다. 우리는 그렇게 북적거리지 않은 카페를 찾아 이

곳저곳 기웃거리며 세 번째 조그마한 카페에서 겨우 자리를 잡았다.

Q 인터뷰는 처음인가요?

A 여러 차례 인터뷰하다 보니 중복된 내용이 되지 않을까 걱정입니다. 사람의 기억력이 오락가락하기 때문에 같은 상황의 질문에도 워딩이 달라져 신경이 쓰이고 걱정이 되더군요. 처음 인터뷰할 때는 신기하기도 하고 해서 아무거나 막 쏟아내서 독자들이 이상하게 생각하는 부분도 있었던 것 같아요. 서면 인터뷰로 진행했을 때는 아무래도 제가 직접 작성하니까 건방져 보이기도 하고, 고리타분하기도 하고, 이런 것들이 신경 쓰이기 시작하니까 조심하게 되고 가식적으로 느껴질 수도 있고, 인터뷰의 딜레마인 것 같아요. ㅎㅎㅎ 제가 하는 이야기가 지망생에게 도움이 될지는 모르겠습니다.

Q 작가가 되기 전의 생활을 말씀해주세요!

A 20대 때 미술학원 생활을 오래 했습니다. 학원생으로 배우기도 했고 후에는 아이들에게 입시 만화를 가르쳤어요. 군대 제대 후에도 만화 이론도 없는 상황에서 아이들을 가르치기 시작한 거죠. 항상 원장 선생님에게 만화를 하고 싶다고 말했더니 저를 위해서 서울에 있는 만화 학원 선생님을 초빙해서 저를 포함한 세 명이 만화 강습을 받을 수 있었어요. 고3 때 대학 디자인과 진학을 목표로 했기 때문에 전문적인 만화 학습은 아니었어요. 결국, 대학도 떨어지고 재수하면서 군대 가기 전까지 아이들을 가르치게 되었어요. 나중에 한성대학 애니메이션과를 들어가긴 했는데 1학년 다니고 중퇴했습니다.

Q 한성대학 애니메이션과 재학 시절은 어땠나요?

A 주변 친구들 이야기로는 아싸(아웃사이더)였다고 하네요. 이상하게 학교 생활이 재미가 없었어요. 과제도 별로 재미가 없었고요. 저는 오로지 그림을 그리고 싶었는데 미디어콘텐츠 학부라고 이것저것 많이 했었어요. 1학년 1학기 다니고 안 나갔어요. 대학 들어오기 전에 갖고 있던 환상과는 너무 많이 달

랐어요.

Q 인터뷰한 여러 작가가 대학 교육과 맞지 않아 자퇴한 이야기를 들었습니다. 왜 그럴까요?

A 개인적인 경험으로는 시스템에 자신을 맞추지 못한 것 같아요. 저는 제가 하고 싶은 대로 하는 스타일이라서요. 누군가에게 간섭받는 걸 싫어해서 네이버에서도 그냥 편안하게 해주시는 편이에요. 저는 특히 출판 만화에 관심이 많았었는데 전혀 다른 것을 배우고 있으니까 맞지 않는 거죠. 포토샵, 일러스트, 애니메이션, 이런 것들이 저와는 맞지 않았어요. 당시 세종대는 만화과가 있었지만, 그에 맞는 입시 준비가 되어 있지 않아서 들어갈 수 없었어요.

Q 어렵게 들어간 대학을 포기할 때는 용기도 필요했을 텐데요?

A 용기라기보다는 어린 시절 생떼였던 것 같아요. 부모님도 많이 화내시고 걱정하셨죠. 힘들게 들어가서 왜 그만두느냐? 부모님이 저에 대한 막연한 믿음은 있으셨지만 이대로 놔두면 이놈은 답이 없고 만화가는 물론 아무것도 못할 거라고 하셨대요. 늙어 죽을 때까지 이놈을 먹여 살려야 한다고 말씀하셨다는군요. 제가 결혼하기 전에 이런 말씀을 해주셨어요. 공부 외에는 부모님 속을 썩이지 않는 모범생이었어요. 반드시 대학을 졸업해야 한다는 일반적인 생각, 사회적 통념이 싫었어요. 그런데도 부모님이 저를 믿어주신 것이 정말 감사해요.

인생의 큰 전환점에서 용기를 준 그녀

Q 와이프를 만난 것이 작가님의 인생에 큰 전환점이었나요?

A 제가 만화에 뜻을 가지고, 다니던 학원을 그만두고 아이들 관리 차원에서 가르치던 아이들을 데리고 다른 학원으로 옮겼는데 거기서 만난 디자인 담당 선생이 지금의 와이프입니다. 와이프는 대학을 나왔고 저는 나오지 않은 것.

말로는 만화를 한다고 했는데 아무것도 보여준 것은 없었고, 서른 넘기 전에는 무언가 좋은 모습을 보여주고 싶었어요. 여자 친구가 생기면 잘 보이고 싶은 마음 있잖아요. 그 전에 조금씩 준비를 해서 습작 수준의 만화를 그리기는 그렸는데 어떻게 할지 갈팡질팡 망설였어요. 당시 여자 친구(지금 와이프)가 도전해보라는 용기를 줘서 네이버 도전만화에 올린 것이 지금의 〈칼부림〉의 시작이었어요. 점점 나이가 들어가는 불안했던 마음과 지금의 와이프가 이 〈칼부림〉을 만들 수 있는 근본적인 이유였던 것 같아요. 그래서 항상 와이프에게 고마운 마음이 있습니다.

Q 당시 미술 학원 선생 수입으로 생활은 어땠나요?

A 제가 학원과 비즈니스 관계로 시작한 것이 아니라 학생으로 시작해서 선생으로 넘어오다 보니 수입이 많지 않았어요. 그때는 부모님과 같이 살아서 생활에 큰 걱정은 없었어요. 20대는 그냥 무미건조한 생활이었다고 얘기하고 싶어요.

Q 네이버 연재는 언제부터 하게 되었나요?

A 2013년 6월에 올려서 정식 연재가 그해 12월부터 시작되었으니 지망생 시절이 아주 짧았죠. 한국콘텐츠진흥원과 네이버가 협력해서 10편씩 뽑아서 연재하는 프로젝트인데, 네이버 도전만화에 올린 작품은 자동으로 참가 되는 형태였어요. 그때 덜컥 뽑혀 연재로 이어졌어요. 갑자기 연재를 시작해서 어안이 벙벙한 상태였고 이걸로 인기가 있을 거란 생각도 안 했어요. 연재 초반은 그림 스타일도 지저분하고 약간 날려서 그렸지만 계속 다듬어 나갔습니다.

Q 만화를 제대로 배워보지도 않았는데 어떻게 〈칼부림〉이라는 작품을 그릴 수 있게 되었나요?

A 도전 만화에 올린 것은 정말 난잡하고 형편없다고 생각했어요. 12화까지 올리고 정식 연재할 때는 3부까지 리뉴얼했어요. 초반 그림은 만화의 칸에 관한 이해도가 부족해서 여러모로 개인적으로 만족하지 못한 그림이에요. 아마

독자들도 그렇게 느낄 거에요. 권가야 선생님의 〈남한산성〉, 이두호 선생님의 〈덩더꿍〉, 백성민 선생님 작품도 참고하면서 많이 연구하고 연습했습니다. 그런 이유인지 작가님들의 화풍 느낌이 난다는 말도 들었습니다.

Q　연재 플랫폼으로 네이버를 선택한 이유는?

A　그때는 아마추어가 도전할 곳은 네이버와 다음 딱 두 군데밖에 없었으니까요. 네이버에서 먼저 연락이 와서 너무 좋았어요. 한 가지 아쉬운 것은 20대 초반부터 열심히 준비해서 이 작품을 들어갔으면 더 좋은 작품으로 만들 수 있었는데, 습작 수준으로 했던 것이 연재로 이어져 이제 그 뒷수습을 해야 하는 문제가 남아있지요.

Q　네이버에 연재하게 되었을 때 누가 제일 기뻐했나요?

A　당시 여자 친구(지금 와이프)가 제일 좋아했죠. 부모님도 웹툰이 뭔지는 모르셔도 네이버에서 연재한다니까 아주 좋아하셨죠. 평생을 먹여 살려야 할 아들이 제 역할을 해주니 지금은 여기저기 자랑도 하십니다.

Q　대학 합격과 네이버 연재로 작가 데뷔 중 어떤 게 더 기뻤나요?

A　네이버가 더 좋죠. 대학교는 실기를 망쳐서 거의 자포자기 상태로 큰 기대를 하지 않았거든요. 대학에 들어가서 회사 입사하고, 그런 생활은 하고 싶지 않았어요. 부모님은 정해진 순탄한 길을 가기를 원했지만. 그래도 지금은 제가 꿈꾼 작가의 길을 가고 있어서 조금이나마 위안을 드릴 수 있는 것 같아요.

Q　작가님이 작가가 되는 과정은 다른 사람보다 간절함이 적지 않았나 하는 생각이 듭니다.

A　제가 좀 게으른 편에 일이 닥쳐야 하는 스타일입니다. 미래를 막연하게 긍정적으로 생각하는 마인드. 작가가 안 되더라도 그림 그리는 쪽으로 밥벌이는 할 수 있겠지라는 생각이 있었어요. 학원 선생을 하든 길거리에서 캐리커처를 하든지 어떻게든 살 수 있다고 생각했고, 굳이 정석적인 코스를 밟을 생각도 없었어요. 그냥 언젠가는 나의 진가를 알아봐 주겠지 하는 막연한 희망. 느

굿한 성격의 영향도 있는 것 같아요.

Q 네이버 연재만으로 생활할 수 있는 환경은 되나요?

A 맞벌이 아니면 사실 조금 모자란 편이에요. 원고료가 조금 오르긴 했어도 소폭이라는 것. 저와 같이 하위권에 있는 분들은 비슷하지 않을까 생각합니다. 중위권으로 올라가면 그나마 광고비도 나오고, 최상위로 올라가면 상당히 차이가 크게 난다고 들었어요. 편차가 심하죠.

Q 스스로 생각할 때, 그림 실력은 천부적인 소질인가요? 노력의 결과인가요?

A 어릴 때부터 종이만 있으면 낙서를 하거나 막 그려서, 어머니가 자라면 그림으로 먹고살겠다는 말씀은 하셨다고 하네요. 잘난 체 할 수도 있다고 하겠지만 재능은 있었다는 주변의 반응과 개인적으로도 열심히 그렸어요. 저도 그림 이외는 생각해 본 적이 없어요. 순수미술, 화가 쪽으로도 관심이 있었어요.

Q 그림 그리는 행동 자체가 재미를 주나요?

A 아! 재미있어요. 일로서의 그림은 다른 느낌인데 휴재 기간 집에서 혼자 그릴 때는 재미있어요. 그림이라는 것이 아무 생각이 없을 때는 재미가 있는데 생각이 많아지기 시작하니까 조금 다르게 느껴져요. 결혼도 하고 나 혼자가 아닌 주변 사람도 생각해야 하고, 마냥 젊은 나이가 아니라는 것.

Q 고일권은 어떤 사람인가요?

A 가까운 것은 사서 걱정하는 스타일이고, 먼 미래는 그냥 막연하게 잘 될 거야 하고 자신을 믿으니, 걱정이 없다는 편이 맞을 것 같아요. 긍정적으로 생각하려고 해요. 작품을 보더라도 인기를 위해서 어떤 것이 필요하다면 그렇게 했을 텐데 인기에 연연하지 않아요.

Q 〈칼부림〉 작품을 보면 작가의 고집이 느껴집니다.

A 제 생각에 이건 아니야 라고 판단하면 하지 않고 저의 뜻대로 하는데, 이것 때문에 안 좋은 소리를 듣기도 해요.

Q 작가님 취향은 어떤가요?

A 저는 〈칼부림〉이 제 코드에요. 이런 걸 좋아하고 작품에 따라서는 바꿔야 하지만 이 스타일을 버리지는 않을 거예요.

Q 작가님을 평가하는 주위의 시선은 어떤 것이 있나요?

A 나이 많은 선생님이라는 말을 자주 듣고 있고 특이하다 그런 정도. 작품에 관해서 진지하게 평가하는 이야기는 아직은 없었던 것 같아요.

Q 작가님 작업 스타일이 어시의 도움을 받기 힘든 구조인데 앞으로도 어시 없이 혼자 작업하나요?

A 사실 혼자 작업하는 것이 편해요. 집단 작업하게 되면 계획적으로 딱딱 정해져 있어야 하는데 제가 그런 성격이 못 돼요. 저랑 같이 하게 된다면 아주 힘들거예요. 힘든 것은 많은데 나름 만족하고 있어요. 이게 또 저만의 아이덴티티가 될 수 있다는 생각을 해요.

Q 롤모델로 삼고 있는 작가가 있나요?

A 연재 시작하기 1년 전에 백성민 선생님 만화 전시회에서 사인회를 하셔서 끝날 때까지 기다리다 직접 뵀어요. 준비하던 〈칼부림〉의 원고 콘티를 보여드리고 조언들은 것이 아직도 기억에 남아요. 데뷔 후에 선생님 블로그에 정식으로 데뷔했다는 글도 남겼어요. 많은 분이 이두호 선생님과 많이 비교하시는데, 저는 백성민 선생님과 권가야 선생님을 많이 따라 했던 것 같아요. 고양시에서 했었던 백성민 선생님 전시를 보고 극화를 하려면 이 정도는 해야겠다고 그때 롤모델로 생각했었죠. 백성민 선생님 작품에서 느껴지는 정신을 따라가고 싶다는 생각이 들었어요.

아버지가 사주신 역사책

Q 왜 역사를 소재로 했나요? 만화 장르 중 역사물은 정말 힘들다는 이야기를 합니다. 작화도 어렵고 역사를 고증하는 작업 등이 신인 작가가 다루기에는

벅차지 않을까요? 그리고 또 왜 '이괄'이었나요?

A 어렸을 때부터 역사에 관심이 많았어요. 아버지께서 『만화 한국사』 전집을 사주셨어요. 그전에는 위인전 몇 권 읽은 것이 전부였는데, 『만화 한국사』 전집이 들어오고부터 항상 밥 먹을 때 읽으면 밥이 더 맛있더라고요. 그 기억이 좋게 남아서 역사에 더 관심을 두게 되었어요. 어렸을 때 저를 기억하는 친구들은 제가 로봇 만화를 그릴 줄 알았다고 하더군요. 워낙에 로봇을 좋아해서. 군대에서 김훈 작가님의 이순신 장군을 1인칭 시점으로 쓴 '칼의 노래'가 너무 재미있어서 언젠가는 한번 만들어보면 좋겠다고 생각했어요. 임진왜란을 읽고 나니까 그 후 이야기가 궁금해져 저절로 병자호란까지 넘어가게 됐어요. 그중 임진왜란과 병자호란 사이의 이야기가 흥미롭게 다가왔고 이괄까지 이어지게 됐습니다. 아쉬움의 역사에서 시작했던 것 같아요. 대체 이괄이 누구인가? 그 당시 조선이 제일 힘든 시기에 그래도 이괄이라는 장수가 나타나 강한 군을 만들어 외세에 저항할 수 있었을 텐데, 정치 싸움으로 인해 조선은 파국으로 치닫는 그런 얘기지요.

Q 극에서 일본 무사가 조선의 이괄을 주군으로 모시는 이야기에 깜짝 놀랐습니다. 일본인이 조선군의 밑에서 싸우다니…

A 이괄을 주인공으로 내세우기보다는 이괄의 호위 무사인 인물 함이를 주인공으로 하고, 이괄을 따랐던 항왜(임진왜란 당시 조선에 투항한 일본군)라는 존재가 있다는 것을 접했을 때 충격이었어요. 일반적으로 조선시대라 하면 딱 조선이라는 땅, 또는 사람만 국한해 생각하는데, 사실은 국제적으로 여러 교류가 일어나고 있었던 겁니다. 틀에 박힌 도식화된 이미지로 역사를 바라보고 있는 것은 아닐까? 일본인이 조선에 정착할 수도 있고 당시 명나라가 망하면서 조선으로 이주한 중국인, 함경도의 여진족 등 이미 여러 나라의 사람들이 조선으로 흘러들어와 더 많은 세상의 정보가 들어왔다는 사실. 이런 역사적인 사실을 바탕으로 항왜촌 촌장을 기독교로 설정했고, 내가 항왜였으면 어땠을

까? 생각한 거죠. 황왜가 조선을 위해 전쟁에 나가 싸웠다는 기록에서 정말 많이 놀랐습니다. 임진왜란에 참여한 항왜의 후손을 거느린 조선의 장수도 여럿 있었다고 하더군요.

Q 이런 역사적인 사료는 어떤 것을 참고했나요?

A 처음엔 인터넷 역사 카페를 돌아다니며 파편적인 정보를 모아 조선왕조실록을 찾아보기도 했어요. 한명기 교수님의 '임진왜란과 한중관계'에서 조선과 명나라의 관계가 임진왜란으로 어떤 영향을 받았는가에 관련한 내용을 알게 되었고, 군대 제대 후 그 교수님의 '병자호란'에서 조선과 청의 관계를 알게 되었어요. 학문적인 토대는 이 교수님의 책을 읽고 출발한 것 같아요. 한명기 교수님이 광해에 대해 긍정적인 면도 있다는 것을 주장하셨다면, 오항녕 교수님의 책은 반대의 입장이었어요. 개인적인 생각에 광해는 약간은 부정적인 면이 있는 것 같아요.

Q 〈칼부림〉 작품의 역사적인 토대가 되었던 책의 저자인 두 교수님은 이 작품에 관련해 알고 계신가요?

A 거기까지는 모르겠어요. 제가 역사적 수양이 부족해서 그분들에게 제대로 된 질문을 할 수 있는 위치는 아니라서 직접 물어보거나 하지는 못했어요.

작업 스케치

Q 역사적인 사실을 바탕으로 여러 조사나 연구가 끝나고 새롭게 이야기를 구성하기 위한 기간은 어느 정도 걸렸나요?

A 제 블로그에 보니까 2011년부터 관심을 갖기 시작했더군요. 〈최종병기 활〉이나 〈광해〉 영화가 나오면서 마음이 좀 급해졌던 것 같아요. 내가 만들려고 하는 것과 비슷한 시기의 작품이 나오니까 다른 누군가가 하기 전에 나와야 한다는 생각에 빨리 서둘렀어요. 네이버 도전만화에 올리기 전에 프롤로그

와 1화는 완성했었어요. 그냥 습작 수준으로 연재할 만한 작품이 아니라 망설였죠. 처음부터 제대로 정리가 돼서 들어간 것이 아니어서 연재하면서 거의 실시간으로 자료를 찾기도 하고 해서, 2부 마지막쯤에는 몸도 많이 망가지고 너무 힘들었습니다.

Q　디지털로 하지 않고 30년 전의 아날로그 형태의 작업 스타일을 고수하는 이유는 뭔가요? 그 흔한 Ctrl C + Ctrl V도 할 수 없고, 특히 전쟁 장면에서 수많은 인물을 그려야 하는데 작가의 고집인가요? 능력이 뛰어난 건가요?

A　어찌 보면 모르는 게 약일 수도 있어요. 작가로서 더 멀리 내다보면서 수련한다고 생각했어요. 이 정도는 해야 나중에 먹고 살 수 있지 않을까? 흑백 만화라서 어떻게 더 독자에게 흡입력 있게 보여줄 수 있을까? 여러 시행착오도 많았지만, 가만히 생각해보면 제 만족인 것 같아요. 컴퓨터 작업을 먼저 하고 수작업으로 넘어가면 더 힘들 것 같다는 막연한 생각 때문에 수작업으로 하고, 디지털로 넘어가면 더 쉽겠다는 생각이 컸어요. 컴퓨터를 잘 사용하지도 않고 별로 관심도 없어요. 디지털로 할 필요성을 못 느낀 거죠. 2016년 네이버 비명에서 단편으로 환향녀를 디지털로 CinticQ 액정 태블릿으로 해보니까 힘들지만 왜 디지털로 해야 하는지 조금은 알게 됐어요. 아우 그런데 너무 힘들어서 엄청나게 고생했습니다.

Q　지금 작업 방식은 어떤가요?

A　서예 붓, 물통, 물먹을 종이컵에 따라 부어 사용합니다. 켄트지 도화지. 입시 학원에서 오래 하다 보니 붓이 제일 좋더라고요. 수채화 붓도 사용해봤는데 느낌이 안 나더라고요. 정식 연재할 때 서예 붓으로 갈아타서 지금까지 쭉~ 만족하고 있습니다.

Q　다른 작가의 작업 동영상을 보면 몇 번이고 그렸다 지웠다 그렸다 지웠다 반복하면서 그리는 것을 볼 수 있는데, 작가님의 작업 방식은 이런 것이 허용되지 않잖아요. 그냥 한 번에 실수 없이 그려야 하는데. 불편하지는 않나요?

작가의 작업책상. 원고종이 밑의 액정타블렛

연필로 대략적인 콘티 작성

원고는 서예 붓으로 작업

A 제가 필요한 만큼 크로키 연습을 했어요. 이 정도는 한 번에 선을 그을 수 있을 만큼은 도달해야 수작업으로 할 수 있겠다는 자신감이 생길 때까지. 대략적인 연필 스케치를 하고 붓으로 그려나갑니다. 연필로 세밀한 스케치를 해서는 도저히 시간이 안 돼서 간략한 스케치 정도. 초반 그림은 이 작업 방식이 익숙지 않아서 그림의 퀄리티가 약간 떨어졌어요. 지금은 1화당 18페이지 정도 작업하다 보니 저절로 연습이 된 것 같아요.

Q 단행본 출간을 생각해서 이런 작업 스타일로 진행했나요?

A 항상 생각은 했어요. 단행본을 생각하면서도 웹툰에 맞는 스타일로 해야 하지 않을까? 라는 생각도 있었어요. 귀가 얇은 편이라 주변에서 웹툰인데 칸 사이가 좁아서 답답하다는 둥, 그래서 넓히면 학습 만화 같다는 이야기도 나오고 갈팡질팡했는데, 지금은 제 마음대로 하고 있어요. 1년 정도 하다 보니까 제 마음대로 하는 것이 최고더라고요. 칸을 만들고 먹 작업하고 그래도 시간이 빠듯해요.

Q 붓으로 작업하면서 내가 왜 이렇게 힘들게 작업을 할까? 한 번도 생각해 본 적이 없나요?

A 이상하게 들릴 수도 있는데, 힘들다는 생각은 들어도 컴퓨터의 편의성에 대해 생각해 본 적은 없어요. 그냥 관심이 없다는 것이 어울릴 것 같아요. 컴퓨터보다는 이 작업이 좋다고 말하고 싶어요. 지금까지 이렇게 해왔고 익숙한 나만의 작업 방식이지만, 아직 수작업의 맛으로 정점을 찍기에는 이르다는 생각이에요. 단순히 독자들은 젊은 친구가 사극을 그린다는 것을 좋게 봐주는 시선도 있는 것 같고요.

Q 하루 작업 시간과 일주일 스케줄은 어떤가요?

A 거의 12시간은 작업하는 것 같아요. 초반에는 8시간 정도 했고요. 초반은 작화가 단순했는데 시간이 흐르면서 더 신경을 쓰게 되니까 시간이 더 걸려요. 작년에 컴퓨터로 단편을 해보니까 수작업으로 하는 거보다 큰 효율성은 없

었어요. 부업 시작하고부터는 주말도 일합니다. 부업을 하지 않을 때는 그래도 일요일은 쉬었던 것 같아요.

Q 부업을(학원 선생님) 시작한 것은 경제적인 이유? 또는 선배의 부탁?

A 경제적인 부분도 있어요. 먼 훗날의 이야긴 줄 알았는데 선배 학원이 바로 시작하는 바람에 갑자기 시작됐죠. 그냥 사기당한 느낌, 하하하하

Q 〈칼부림〉 시작할 때 컬러로는 생각해 본 적은 없나요?

A 붓이나 터치를 줄이면 가능하겠지만, 저의 화풍은 아닌 것 같다는 생각이 들었어요. 컬러를 칠하면 매끈해지니까 그런 느낌을 추구하지 않았습니다. 컬러로 가려면 지금의 완성도에 컬러를 입혀야 하는데 도저히 시간이 안 맞아요. 컬러는 포인트에서만 사용하는 것으로 잡았어요.

칼부림

Q 〈칼부림〉 제목은 어떻게 만들었나요? 글씨체도 멋집니다.

A 원본은 붓으로 화선지에 썼어요. 스무 번 정도 쓰고 그중 괜찮은 거 5개 중 하나 고른 거예요. 제목은 칼이 들어가야 한다는 막연한 생각은 있었어요. 제목은 친구 얘기를 빼놓을 수는 없을 것 같아요. 버프툰에서 〈아비터〉를 연재하는 친구로 인해 저도 웹툰에 더 관심을 갖게 됐어요. 초등학교 2학년부터 20년 지기 친구였고 서로 교과서에 낙서하고 그림 그리면서 낄낄거리던 친한 사이입니다. 제가 준비하는 작품에 관련해 이야기했더니 "그럼 칼부림으로 해봐", "딱이네!" 저도 처음에 칼부림이라는 제목을 생각했는데 무언가 좀 거부감이 들 수 있는 제목이 아

닐까라고 반신반의했어요. 그런데 친구가 입에 딱딱 달라붙고 좋다고. 머릿속에서 칼이라는 단어가 떠나지 않았는데, 친구가 좋다고 하니까 아, 이거구나! 그 시대를 살아가는 무인들의 이야기 내용과도 잘 어울리는 느낌이 들었어요. 그래서 <칼부림>으로 정하게 되었습니다. 친구가 로열티 달라는 얘기도 많이 해요. ㅎㅎㅎ

Q '칼부림'은 작품에서 어떤 의미인가요? 복수?

A 믿었던 왕이 자신에게 칼을 들이댔기 때문에 이괄에게도 복수의 의미고, 주인공 함이도 자신의 모든 능력을 동원해 원수에게 복수하겠다는 의지. 복수와 한(恨)이라는 키워드지만 복수가 좋다는 뜻으로 만들고 싶지는 않아요. 복수에 매몰되어 있는 인간이 어떻게 흘러가는가에 대해서 다루고 싶었어요.

Q 극 중 이괄이 아무 죄 없는 양민을 죽이면서 서서히 미쳐가는 광기 어린 얼굴의 묘사에 소름이 돋을 정도였습니다. 그런 장면을 그릴 때는 작가님도 그런 감정을 느끼나요?

A 다른 작가님들도 그러겠지만, 캐릭터에 몰입하게 되는 것 같아요. 작업하다 캐릭터가 웃으면 저도 웃고 있고, 화가 나면 찡그리고 있고, 이괄의 광기 어린 표정을 그릴 때는 눈에 힘을 주게 되고, 또 하다 보면 침도 흘리고 그래요. 집중하고 몰입이 되는 것 같아요. 내 휘하에 1만 명의 군사가 있고, 아무도 나를 터치할 사람은 없고, 공신인데 조정의 대신들은 나를 탐탁지 않게 생각하고, 그나마 믿어 준 왕이 있어서 버티고 있는데 그 왕이 나를 배신했다. 그랬을 때 이괄의 성격이었다면 어땠을까? 라는 이미지 트레이닝을 하게 돼요.

Q 이미지 트레이닝을 해도 뭔가 부족함을 느낄 때 주변 사람에게 물어보기도 하나요?

A 웬만하면 다른 사람의 피드백을 원하지 않아요. 제 안에 응축된 것을 그대로 풀어내는 것 같아요. 다른 사람에게 이런저런 소리 듣는 것도 싫어하는 성격이라서요.

Q 전쟁 장면에서 이괄의 군대와 조정의 군대가 싸우는 장면 위에 백성은 그냥 즐기고 춤추는 장면의 연출은 정말 훌륭합니다. 한쪽은 생사를 다투는 현장에, 또 한쪽은 마냥 즐거운 대비가 시대 상황을 제대로 알려주는 것 같았어요.

A 제가 역설적인 표현을 좋아하는 것 같아요. 역사 기록에도 백성들이 전투를 심각하게 받아들이기보다는 동네 운동회를 바라보듯이 봤다고 하더군요. 성벽에 매달려 바라보는 장면은 축구 경기에서 관람객이 즐기는 듯한 느낌과 통할 것 같아요. 사람이 죽어 나가는 심각한 상황인데 한쪽은 즐거운 거죠. 그냥 외부자의 시선과 같이 일반 백성은 누가 왕이 되든 상관없거든요. 마치 UFC 옥타곤에서 싸우는 파이터들의 피 터지는 광경을 즐기는 관객이랄까. 철창 안의 피 터지는 장면과 철창 밖 관객의 환호성과 같이 역설적으로 표현하려고 했습니다.

Q 피를 뿌리는 장면이나 컬러가 사용된 다른 장면을 보면 적절한 곳에 멋들어지게 어울리는 느낌입니다.

A 씬시티 영화에서 전체 톤은 흑백인데 어느 한 부분은 컬러를 사용한 것이 느낌이 좋았어요. 제가 디자인 입시 준비할 때도 그런 식으로 많이 그렸었어요.

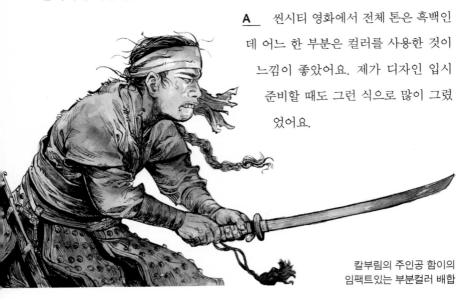

칼부림의 주인공 함이의
임팩트있는 부분컬러 배합

피 터지는 전쟁에 웃고 춤추는 백성의 대비

젊은시절 이괄의 모습

Q 작가님이 작품에서 가장 좋아하는 장면은 어떤 게 있나요?

A 전투에서 백성들이 춤추는 장면도 좋았고, 이괄과 정충신이 다리를 사이에 두고 대화하는 장면, 누구 하나는 죽을 수밖에 없는 상황…. 이괄이 죽기 직전 함이를 처소로 돌려보내는 장면을 이괄의 유언으로 처리했는데 나중에 함이가 많은 생각을 하게 하는 복선으로 만든 장면입니다. 서아지가 항왜촌에 설득하러 가는 장면에서 이괄의 허락을 받지 못하자 칼을 거꾸로 잡는 장면, 함이가 우는 장면, 몸은 살인 병기지만 정신은 아이인 거죠.

Q 〈칼부림〉에서 가장 좋아하는 캐릭터는 누구인가요? 물론 주인공 함이겠지만.

A 그렇죠. 서아지도 참 기구한 운명이라는 생각이 들어요. 본의 아니게 조선에 머물게 되었고 자신이 사모하던 여인의 아들을 양자로 기르면서 복수를 막아야 하는 상황. 마지막은 비참한 죽음으로 끝나는 것이 이괄과 비슷한 연민이 느껴져요.

캐릭터 설정

Q 캐릭터 설정하는 방법에 관해서 얘기해주세요!

A 이괄의 캐릭터가 가지고 있는 성격에서 분화해서 다른 캐릭터를 만들어나갑니다. 주인공 함이는 이괄에서 조금 더 날카로운 이괄. 이괄은 조금 더 묵직한 함이. 서아지는 힘이 빠진 함이. 덕만은 겁 많고 동떨어진 관찰자. 이런 형태로 각각의 캐릭터가 가진 성격을 파생시켜 만들어나갔어요. 중심인물 이괄, 함이, 서아지는 서로 다른 듯하면서도 같은 듯한 느낌으로 표현하려고 노력했어요.

Q 주인공 함이도 결국엔 이괄처럼 미쳐가는 설정으로 나가나요?

A 그럴 생각으로 구성하고 있어요. 이야기를 만들면서 아무리 생각해봐도 끝이 좋게 끝나지는 않을 것 같아요. 해피앤딩이 나올만한 조금의 여운도 없다는 생각. 백성들이 죽어 나가는 사회적인 시대상을 봤을 때 해피앤딩이 아닌 것은 확실하지만 그렇다고 새드앤딩으로 할지는 아직 정하지 않았습니다. 함이의 삶이 순탄하지는 않다는 것만 확실하죠.

Q 〈칼부림〉은 역사물이라서 많은 인물이 나오는데 모든 인물에 몰입하거나 감정이입 할 수는 없잖아요.

A 그렇죠. 1, 2부는 많은 인물을 집어넣었고, 3부는 인물 정리를 하려고 합니다. 주인공 함이의 심리적인 부분과 맞추어 나갈 생각이고 함이가 변화되는 과정이 펼쳐질 겁니다. 초반부는 부모님의 복수를 위한 악귀 같은 설정으로 무

엇이나 할 수 있을 것 같았다면 후반부는 많은 사람의 죽음을 지켜보면서 심경의 변화가 일어나고 그 시대를 어떻게 헤쳐나가는지 그릴 생각입니다.

Q 주인공 함이의 이름엔 어떤 의미가 있나요?

A 모든 것을 머금는다는 뜻의 함(含), 담을 수 있다는 의미지요. 초반에는 함이의 이름을 정하지 못했는데 함이라는 글자가 머릿속에서 떠나질 않았어요. 한, 함, 함 하다가 함이가 되었어요. 함이를 낳은 엄마의 마음은 모든 것을 포용할 수 있는 뜻을 담고 있는데, 역설적으로 함이는 그렇게 받아드릴 상황이 아닌 거죠. 이름처럼 조금씩 받아드리고 포용하는 과정이 3부의 관건입니다. 그런데 막상 작업 들어가면 쉽게 안 돼요. 말처럼 되면 노벨상 탑니다. ㅎㅎㅎ

Q 이괄의 얼굴은 삼국지의 장비를 떠오르게 하지만 성격과 잘 어울린다는 느낌을 받았습니다. 얼굴 디자인을 참고한 것이 있나요?

A 초기 이괄의 디자인은 평범했어요. 수염은 달렸지만, 지금의 눈빛은 비슷했어요. 좀 더 캐릭터성을 부각시키고 싶어서 코도 뭉뚝하게 하고 골격도 키워보고 구레나룻도 더 길게 하고 털도 많게 그리다 보니까 임꺽정과 비슷한 느낌으로 나왔어요. 조금 더 다르게 할 수 있었을 텐데 연구가 부족했어요. 이괄의 초상화를 찾아봤는데 자료가 없었고 글씨는 남아있던데 아주 잘 쓴 글씨였어요.

언젠가는 넘어야 할 산, 이순신

Q 댓글은 좀 보는 편인가요?

A 저야 한번 훑어보면 금방 다 읽을 수 있는 수량이라서요. 처음에는 댓글 하나하나에 일희일비하기도 했는데 지금은 그러려니 하는 것 같아요. 다른 인기 작품보다 악플은 적은 편입니다. 아쉬운 것은 작품에 더 관심을 가져주셨으면 좋겠는데 역사가 스포일러라고 굳이 검색해서 다음 이야기는 어떻게 전개된다는 댓글이 보여서 안타깝기도 해요. 역사책을 읽는 것과 이런 작품을 통

해 역사를 알아가는 즐거움은 다르다고 생각하는데, 정말 즐기고 싶어 하는 독자들의 몰입에 방해가 되지 않을까 염려돼요. 극장에서 명량을 보면서 옆에서 "야! 이순신 노량에서 죽어" 하는 것과 똑같지 않을까요? 또 한 가지는 제 작품을 사랑해주시고 아끼는 마음은 너무 고마운데 다른 작품을 상대적으로 깎아내리는 댓글이 마음 아파요.

Q 저는 댓글의 스포를 보고 알면서 봐도 또 다른 재미가 있던데요.

A 독자들이 작품을 보고 "아! 이런 일이 있었어?" 그리고 직접 검색해 역사를 알아가는 것이 낫지 않을까 생각해요.

Q 댓글에서 작가님이 이순신을 한 번 그렸으면 좋겠다는 이야기가 많습니다. 어떤가요? 이 작가가 이순신 장군을 그리면 정말 멋있겠다고 생각했어요. 대사 중 이괄이 '나는 이순신이 아니다'라는 문구에서도 느껴집니다.

A 언젠가는 넘어야 할 작업이 아닐까 생각해요. 정말로 준비를 철저히 해야 한다는 생각입니다. 만약에 하게 된다면 너무 크게는 못 하고 최소 20편 정도의 중편으로 계획하고 있어요. 제가 이순신 장군을 소화해 낼 수 있을까 라는 생각이 들어 조심스러워요. 지금의 실력으로 이분을 그리는 것은 욕심이지요.

Q 이괄보다 역사적으로 추앙받는 인물이라서 작업하기 힘든가요?

A 그렇죠. 이괄은 아무도 만든 사람이 없으니까, 이 작품을 만들면 "이괄은 내 거야!"라는 인식, 그리고 이괄은 고일권 작품을 봐! 와 같은 선점효과가 있겠지요. 물론 역적으로 남았지만 이괄에 대한 매력도 있고요.

Q 역사적인 고증에도 상당히 신경을 썼다고 느낀 것이 함이의 전신 사이즈를 봤을 때 8등신의 근육 빵빵한 캐릭터가 아니라 상체가 긴 스타일의 전형적인 우리의 옛사람이라는 것이 느껴집니다. 의도적으로 그렇게 디자인했나요?

A 구한말 시대의 사진을 보면 상체가 길고 다리가 약간 짧고 머리가 약간 큰 형태. 굳이 이런 것까지 고증할 필요는 없었는데, 이 작업을 시작하면서 제

가 좀 이상했던 것 같아요. 창작자 관점에서 고증은 양날의 검이라고 봐요. 우리나라 사극이 제가 볼 때는 허술한 점이 많이 보였어요. 시대만 그 시대인 현대극 같은 느낌이랄까. 그 시대 사람이라고는 볼 수 없는 행동거지. 여러 가지 소품들, 재미를 위해서는 생략됐던 작은 부분들이 오히려 재미의 수준을 키우는 데 큰 역할을 한다고 봐요. 하나의 미술 소품일 수도 있고 시각적인 부분일 수도 있고, 사용하는 단어나 대사일 수도 있어요. 이런 부분을 조금 더 신경 써줬으면 하는 바램이 있었어요. 이런 걸 조금 더 준비한다고 해서 이야기가 재미없어지는 것이 아닌데. 저는 리얼리티를 중요하게 생각하는 편이라서 말도 안 되는 것은 피하려고 합니다.

Q 전문적인 미드에 비해 연애를 하는 전문가가 나오는 한국 드라마에 질려, 오히려 독자들이 이런 디테일한 설정과 정확한 고증이 넘치는 칼부림을 좋아한다는 생각이 들어요.

A 대중에게 퓨전도 중요한 요소인 것 같아요. 시대극을 무겁게만 표현하는 것이 아닌 가볍게 받아드릴 수 있게 하는 대중화의 관점에서는 좋지만, 모두가 똑같을 필요는 없다고 생각해요. 지금의 제작 환경이 다양한 것을 보여주기 위해서는 여러 이권이 다르기 때문에 힘들다는 것은 충분히 이해됩니다. 우선순위에서 세세한 부분들이 밀리는 느낌을 받아요. 그런데 이 만화나 웹툰은 1인 제작이다 보니 작가의 의지만 있다면 가능하잖아요. 내가 연구해서 만들면 된다고 생각했어요.

Q 앞으로 3부는 어떻게 전개가 될까요? 주인공 함이가 이괄에 묻힌 느낌입니다.

A 1, 2부는 이괄이 중심이었던 것은 관찰자 시점으로 역사적인 사실에 제 개인적인 생각을 집어넣지 않고, 담담하게 그리고 싶은 생각으로 주인공 함이의 역할이 조금 줄었던 것 같아요. 3부는 1, 2부의 내용이 조금씩 언급이 되면서 함이가 두드러지고, 스케일을 좀 더 키워볼 생각입니다. 병자호란까지는 가

야 하는데 3부에서 거기까지 갈 수 있을지는 모르겠어요. 원래 계획은 3부에서 마무리할 예정이었는데 어떻게 진행될지는 해봐야 알 것 같아요.

Q 1,2부에서 아쉬운 점이 있다면…

A 3부에서는 새롭게 떠오르는 인물도 나오고, 내용이 잘 이어지게 복선을 깔아 놓아야 하는데 제가 그게 좀 부족했어요. 이야기가 세련되지 못하고 툭툭 튀어나오는 느낌이죠. 이런 부분을 보완하기 위해 소설을 읽으면서 공부하고 있어요.

Q 3부에서 완성도가 더 올라가나요? 지금도 결코 낮은 완성도라는 생각은 들지 않는데요.

A 정말 제대로 된 걸 만들어보고 싶어요. "아우 이 작가는 정말 잘하네!" 이런 정도는 듣게끔. 만족해서는 안 되는 것 같아요.

Q 차기작에 대한 불안감이 있나요?

A 그래서 약간 쉬어가는 타임으로 스토리 작가님과 같이하려고 해요. ㅎㅎㅎ 제 마음을 한 번 가다듬어보고 그림에만 신경 쓰면서 배울 것은 배우려고 합니다.

Q 앞으로 어떤 작가로 불리고 싶나요?

A 오래 가는 작가가 되고 싶어요. 원로까지는 아니어도 사극 하면 고일권! 이 사람은 이 분야에서 최고야! 정점이야! 그리고 물론 돈도 많이 벌고 싶어요.

Q 하일권의 인기를 뛰어넘으려면? ㅎㅎㅎ

A 그 작가님과는 직접적인 인연도 없고 초창기에 워낙에 이름 때문에 장난을 많이 해서 필명을 사용해야 하나 생각도 했어요. 그분과는 영역이 다르니까 싸움 자체가 안 돼요. 그분이 극화로 오신다면 아주 단단히 준비를 해야죠. ㅎㅎㅎ 일부러 인기를 끌기 위해 작품에 어떤 요소를 집어넣은 것도 없고 저의 아이덴티티를 가지고 가려고 해요. 만화적 문법이나 이론을 제대로 배운 것이

아니기 때문에 만화에 "이런 요소를 넣으면 독자들이 좋아할 거야" 식의 전개는 제 작품 안에서는 찾아보기 힘든 것 같아요. 웹툰 업계에 들어와 4년 차로 접어들어 나름의 영역을 구축하고 있다는 생각은 들어요. 네이버 덕에 제 이름도 알려지는 계기가 됐고 더불어 작품의 인기는 떨어져도 계속 연재할 수 있다는 것에 감사합니다. 현실적으로 생각해보면 막연한 기대는 있어요. 이번에는 좀 조회 수가 올랐으면 좋겠는데…

Q 앞으로 다른 작품도 흑백으로 하나요?

A 컬러로 해봐야죠. 그런데 연재하면서 컬러로 하는 것은 힘들 것 같고, 언젠가는 일러스트 도감을 내고 싶은데 가령 조선 시대 전투 상황을 그린 멋들어진 작품을 할 때는 컬러로 작업할 생각입니다.

Q 〈칼부림〉 단행본 출간은 언제쯤?

A 예정은 3부 연재 시작하면 동시에 나오는 것으로 잡고 있는데 조금씩 늦어지고 있어요. 2월부터는 연재 들어가야 하는데 아직 준비를 많이 못 했어요.

Q 〈칼부림〉은 작가님 인생에 어떤 의미가 있나요?

A 저 자신이라고 말할 수 있을 것 같아요. 정제되지 않은 순수한 저의 정수. 제가 가지고 있는 것을 가감 없이 담고 싶었어요. 첫발을 디딜 수 있게 한 작품이라 고맙고, 만화 인생을 시작하게 해준 시발점. 두고두고 기억에 남고 제 가슴속 서재에 넣어 놓고 가끔 꺼내 볼 수 있는 작품이지요. 〈칼부림〉에 나오는 캐릭터는 저의 분신이라 생각해요. 이괄도 제 성격의 어떤 부분을 극대화한 것이고 함이도 그렇고 서아지도 그래요. 제 속에 있는 수많은 감정을 꺼내어 극대화한 덩어리의 하나로. 차기작에서는 이 그림자를 벗어나는 것이 숙제로 남았어요. 자기만의 아이덴티티를 가진 작가가 다음 작품에서 슬럼프를 겪는 분이 많다는 이야기를 들었어요. 이 작품에 모든 것을 쏟아부었기 때문에 다른 작품에서는 어떤 것을 꺼내야 할지 모르는 상태에서 시작해서 전작의 틀을 벗어나지 못한다고 하더군요.

Q 재미있는 웹툰 추천한다면?

A 주호민 작가의 〈신과 함께〉 보면서 눈물지었던 장면이 잊히지 않아요. 본지 너무 오래돼서 전체 기억은 안 나지만 딱 한 장면이 기억에 남아요. 가난한 집에서 어머니와 단둘이 살던 아들이 군대에서 의문사를 당해 강림 도령이 원한을 풀어주고 저승으로 데려가야 하지만, 노모 혼자 두고 떠나지 못하는 아들을 강림 도령의 도움으로 어머니의 꿈속으로 들어가 마지막 인사를 하고 저승으로 떠나는 장면. 어머니 꿈속에서 나와서 우는 장면 하나 때문에 기억에 남아요. (울컥) 어머니 생각이 많이 나게 하는 작품인 것 같아요.

자기만의 고집으로 작가의 아이덴티티를 만들어 가는 나이 서른셋의 고일권 작가. 첫 작품이라는 믿기 어려운 완숙한 경지의 완성도를 보여주는 〈칼부림〉에서 다루는 소재는 지금의 웹툰 업계에서는 아웃사이더로 평가받을 수 있다. 아무래도 무겁고 어려운 소재인 역사를 선택했을 때 인기에 연연하지 않고 오로지 작가가 그리고 싶은 만화를 제대로 그려보자는 고집과 열정은 작품 안에서 충분히 느껴진다. 일일이 한땀 한땀 붓으로 종이에 그려가는 작가의 정성은 장인의 이미지를 떠오르게 한다. 스피드가 경쟁력인 지금의 시대에 오히려 반대로 천천히 천천히, 묵묵히 자신의 고집을 내세우며 한 걸음씩 나아가는 고일권. 조회 수와 작품의 퀄리티와는 비례하지 않는다는 사실을 확연히 보여주는 작품이라 자신할 수 있다.

정성 어린 그의 붓놀림은 주인공 함이의 칼부림이 되고, 이괄의 칼부림이 되며, "사극 하면 그래도 고일권이지" 이 한 문장을 완성하는 〈칼부림〉이 되는 날을 기대해본다.

Part.2

판타지

FANTASY

에너지 넘치는 긍정의 젊은이

·곽시탈·
미래에서 온 소년

페이스북 친구로 알게 된 곽시탈 작가. 여느 작가와 다른 점은 SNS에서 활발한 활동을 보여준다. 노래를 좋아해 혼자 부르는 노래방이며 작가만의 작업 프로세스, 작업하는 장소 등등 이곳을 찾아보면 곽시탈 작가는 '이런 사람이구나!'라고 한눈에 알 수 있다. 굳이 인터뷰할 것도 없이 '나! 곽시탈은 이런 사람이오!' 라고 서슴지 않고 자기를 드러내며 표현한다. 작가마다 개인 블로그를 통해 팬들과 교류하는 사람도 있는가 하면 곽시탈 작가는 페이스북을 통해 팬이나 자신이 좋아하는 다른 작가들과 소통을 이어나가는 것 같다. 자신의 작품 홍보 수단으로써 활용하는 건 말할 필요도 없다.

2016년 8월의 어느 날. 저녁 6시가 지났는데도 여전히 기온은 30도가 넘어간다. 작가를 만나기로 한 장소는 강동역 2번 출구. 등 뒤로 배낭 가방을 메고 검은색 뿔테 안경을 쓴, 살짝 볼이 탱탱한, 윗머리를 닭 볏처럼 무스를 발라 위로 올린 머리 스타일의 한 남자가 나를 먼저 알아보고 인사를 건넨다.
'아! 이 작가는 작품의 주인공 캐릭터와는 닮지 않았구나!' 작가에 대한 나의 첫인상은 이랬다. 간단하게 인사를 나누고 적당한 카페를 찾으려 아래쪽으로

내려가면서 그는 '카페에서 작업하다 왔다'는 이야기를 나누었다.

Q 카페에서 자주 작업하나요?

A 처음엔 카페베네에서 주로 작업했었는데, 하남 시청 근처에 있는 자그마하고 맘씨 좋은 주인장이 운영하는 개인 카페를 찾아 그곳으로 주 작업 장소를 바꿨습니다. 종종 카페에서 작업하지만, 작가 지망생 시절에는 주머니 사정이 넉넉지 않아 커피 한 잔 값도 소중할 때가 있었어요.

(근처 카페로 들어갈까 하다가 배도 출출하고 해서 햄버거나 먹으면서 얘기하자고 KFC로 들어갔다. 실은 날이 너무 더워 맥주 한 잔이 간절했던 상황이었지만 초면에 맥주 마시며 이야기를 한다는 것이 우습기도 하고…. 오늘은 햄버거와 콜라로 만족해야 했다.)

오늘의 주인공은 투믹스에서 〈미래에서 온 소년〉의 곽시탈, 필명이 독특하다. 지금은 〈미래에서 온 소년〉 1부를 끝내고 잠깐 여유 시간이 있어 2부 연재를 준비 중에 나오게 됐다고 한다.

Q 후기에 쓴 필명에 대해 말씀해주세요.

A 처음 웹툰작가를 도전해보자고 결심했을 때부터 필명을 만들고자 했어요. 처음에는 웃긴 이름을 짓고 싶어서 곽으로 시작하는 웃긴 말들을 생각해보다가 노래방에서 각시탈 OST를 부르다가 '이거다.' 느낌이 왔죠. 제가 하고 싶은 만화는 선한 영향을 주는 만화였거든요. 딱 맞아떨어지는 이름이었습니다. 각시탈 같은 권선징악 적인 만화를 그리고 싶어요! 마침 좋아하던 허영만 작가의 각시탈 드라마가 방영되던 시기와 맞물려 '곽시탈'이라는 필명을 만들게 되었습니다.

〈미래에서 온 소년〉 투믹스 매주 목요일 연재 중

작가 지망생 시절에 그린 다양한 작품들 〈애프터레인〉, 〈리베르타스〉, 〈트레스S〉

Q 웹툰작가들은 어렸을 때부터 만화를 좋아했다고 하나같이 말합니다. 처음 그림 그리기 시작한 시기는 언제부터였나요?

A 다섯 살부터 그림을 그리기 시작했어요. 어렸을 때부터 만화를 좋아했는데, 집안 형편이 좋지 않아 따로 미술 교육을 받아본 적 없이 오로지 독학으로 그림을 배워왔어요. 대학도 비용이 많이 들어가는 미대가 아닌 사회복지학과로 갈 수밖에 없었지요.

자연히 만화가에 대한 꿈은 접게 되었고 어려운 사람들에게 도움을 줄 수 있는 공부를 하려 했습니다. 그러던 중 인간사 새옹지마라고 대학교에서 연례행사의 하나로 복지순례원을 방문했다가 프로그램 진행 중 다리 인대를 다쳐 입원하게 되었습니다. 병원에 입원해서 할 건 없고 병원 침대에서 친구들의 그림을 그려주기 시작했어요. 그때 그린 그림을 보고 친구들이 많은 칭찬을 해주었고, 그때 저 밑 깊숙이 박혀있던 만화가의 꿈이 다시 일어나기 시작했어요. 꿈에 그리던 만화가의 길을 다리가 부러지고 나서야 깨닫게 되었으니, 참 아이러니죠. 그로부터 쉽지 않은 웹툰작가의 길을 선택하게 되었어요.

Q 작가 지망생 시절은 어땠나요?

A 중학교 때 친구와 협업으로 친구가 글을 쓰고 제가 그림을 그리는 방식으로 네이버 도전만화를 비롯해 여러 플랫폼에 우리들의 만화를 처음 올렸던 작품이 〈애프터레인〉과 〈리베르타스〉였어요. 하지만 첫술에 배부를 수 없는 것처럼 정식 연재로 이어지지 못해 힘든 나날의 연속이었고 여러 공모전에도 나갔지만, 좋은 결과로 이어지지 못했어요. 길다면 길고 짧다면 짧았던 2년이라는 힘들었던 작가 지망 생활에 지쳤던 친구는 '트레스S' 라는 작품을 끝으로 갈라서게 되는 계기가 되었습니다. 그 후로 친구는 작가 지망생을 그만두었고, 저는 홀로서기를 시작했어요.

작가 지망생의 시기는 누구나 경제적으로 힘든 시기잖아요. 저도 캡스 보안업체의 계약직 사원으로 적외선 감지기 설치, CCTV 감시 업무를 병행하며 만화

를 그려야 하는 힘든 나날의 연속이었고요. 수학에 재능이 있어 학원에서 학생들에게 수학을 가르치며 생활을 유지하기로 했습니다.

Q　데뷔작 〈미래에서 온 소년〉은 어떤 의미가 있나요?

A　〈모어레스〉, 〈획〉, 〈트레스S〉 등으로 공모전에 도전했지만, 좋은 결과를 내지 못했어요. 저의 홀로서기 첫 작품인 〈미래에서 온 소년〉은 판타지 장르로 처음으로 혼자서 글과 그림을 책임진 작품이라 많은 부담감을 안고 시작했습니다. 이 작품 역시 여러 플랫폼에 연재를 도전한 끝에 짬툰(현 투믹스)에서 정식 연재가 결정되었고, 비로소 정식 웹툰작가로 데뷔하게 됨에 따라 이 작품에 많은 애정을 가지고 있습니다. 그래서 더욱 한 컷 한 컷 소중하게 그려나가고 있습니다. 이노우에 다케히코(슬램덩크) 작가를 좋아해 그 작가의 그림체를 따라 그리다가 그림 스타일이 비슷해져서 저만의 스타일로 돌아오는 데 1년이 넘는 시간이 걸렸던 것 같아요. 〈미래에서 온 소년〉은 저만의 스타일로 완성하려고 노력 중입니다. 현재 1부가 완결된 상황이고 3부 완결을 목표로 진행 중입니다.

작가의 장비 & 작업 프로세스

Q　작가님의 작업 프로세스를 간략하게 설명해주세요.

A　노트북과 인튜어스 사용. 소프트웨어는 포토샵, 클립스튜디오, 스케치업을 합니다. 간단히 소개하면 다음과 같아요. (오른쪽 페이지 참조)

Q　앞으로의 목표는?

A　저는 다른 작가의 작품도 많이 보는 편에 속하는 것 같아요. 작품으로 본다면 지금은 일상 개그를 위주로 만들어가지만, 순끼 작가나 윤태호 작가처럼 드라마 같은 작품을 만들어보고 싶어요. 제가 지망생 시절에 힘든 나날을 보내와서 웹툰작가 지망생을 위한 작업 사무실을 열어 작품에 열중할 수 있는 곳을

1. 연습장에 그 회차에 담아야 할 이야기 흐름과 들어갔으면 하는 장면 및 대사를 생각 없이 적는다.

2. 손바닥만 한 메모 노트에 정리해가며 이야기 흐름을 다듬으며 추가할 것과 버릴 것을 정리한다.

3. 연습장의 메모 노트를 참고해, 컷과 구도를 대충 그리며 콘티를 짜고, 어색하거나 애매한 건 버리고 필요한 건 다시 추가하는데, 이때 컷 수도 세어가며 정리한다.

4. 포토샵 또는 클립스튜디오로 넘어와서 콘티를 참고해 컷을 배치하며 콘티 때 못 느꼈던 컷의 흐름을 재정비한다.

5. 스케치업을 활용해 구도와 배경을 잡으며, 스케치 및 펜터치를 함께 진행하며 말풍선 배치도 함께한다.

6. 밑색을 칠한다.

7. 명암과 효과를 넣은 뒤 원고사이즈에 맞춰 원본 외의 원고용 파일을 추출한다.

8. 섬네일을 정한 뒤 원고 폴더에 따로 담아 압축한다.

만들어나가고 싶고요. 대학의 전공을 살려 어려운 아이들을 돌보는 기관을 만들어 사회에 봉사하고 싶습니다.

마지막으로 작가가 들려준 세상에 꺼내기 어려운 이야기 하나.
작가의 아버지와 남동생이 스스로 생을 마감한 선택을 할 수밖에 없었던 슬픈 기억을 토대로 자신이 충분히 작가로서 성장했다고 느낄 때가 되면 '비로소 왜? 떠나야만 하는지'에 관한 포괄적인 이야기를 웹툰에 담아볼 수 있겠다는 이야기를 하며 눈가에 맺힌 눈물이 작가의 심정을 대신 말해준다. 남겨진 사람도 물론 힘들었지만, 그런 선택을 할 수밖에 없었던 이야기를 담아보고자 한다고. 곽시탈 작가의 슬펐던 기억에 대한 웹툰을 볼 수 있는 날을 기다리며….

따뜻한 마음씨를 가진, 낙천적이며 항상 긍정적인, 당신을 응원합니다.

다음 이야긴 더 재밌는디~

'오늘은 여기까지~'

'다음 이야긴 더 재밌는디~'

이 만화의 끝은 항상 위 두 문장으로 마무리한다.

엄지손가락을 하염없이 아래로 아래로 내리다 보면 '오늘은 여기까지~'라는 문구를 만나게 되는 순간,

"아! 재밌었는데! 너무 아쉬워!"

"작가 양반 너무 짧은 거 아니야?"라고 혼잣말로 외치게 된다.

절묘하게 끊어내는 작가의 능력이 얄미울 때가 한두 번이 아니다. 그런데 바로 아래 '다음 이야긴 더 재밌는디~'라는 문구를 보게 되는 순간 "맞아! 다음 이야기는 더 재밌을 거야"라고 세뇌당하는 기분이 든다. 마치 작가에게 농락당하고 있는 듯한 착각이 든다.

'오늘은 여기까지~'라는 문구는 작가의 아쉬운 마음이 담겨있다고 한다. 독자에게 더 많은 이야기를 보여주지 못한 아쉬움의 탄식이라 말한다. 그래서 다음엔 더 재미있고 즐거운 이야기를 들려줄 것이라는 작가만의 다짐이라 얘기한다. 그러면서 다음 화수로 넘어가면 작가가 약속했던 '다음 이야긴 더 재밌는

디~'라는 말이 거짓이 아니었다는 것을 매회 느끼게 만들어 준다. 그래도 독자 입장에선 매회 아쉬워하면서 다음 장을 넘기게 된다.

개그맨 이영자가 맛있는 음식을 먹을 때 항상 내뱉는 말이 있다. "음식이 줄어드는 게 성질나" 필자가 〈도깨비언덕에 왜 왔니?〉를 처음 보게 되었을 때 이미 120화 정도 진행되고 있던 시점이다. 1회를 시작으로 120화를 언제 다 보나? 이런 생각이 들었다. 하지만, 한 회 한 회 넘어가며 내가 볼 수 있는 회수가 줄어든다는 느낌이 마치 개그맨 이영자가 말한 "음식이 줄어드는 게 성질나" 딱 이런 느낌이었다. 1화, 2화, 3화, 4화…. …115화, 116화, 117화, 그리고 점점 다가가는 120화. "아! 아까워!" 이제부터는 한 주, 한 주를 기다려야 하는 곳까지 오게 되었다. 애들이나 보는 판타지 만화를 뭘 그렇게 유난떠냐는 말도 나올 수 있을 것이다. 맞는 말이다. 그런데, 애들이나 보는 판타지 만화를 40대 중반의 아저씨가 이렇게 재미나게 보고 있다는 사실이 중요하다. 물론 작가 입장에선 어린아이들이 더 많이 보는 편이 좋을지도 모르겠지만, 판타지 전래동화 같은 이야기를 나이 먹은 아저씨도 즐길 수 있게 만들어 냈다는 것이 놀랍고 기쁘다.

항상 첫 만남은 가슴이 두근두근하다. 첫사랑을 만나러 가는 것도 아닌데 왜 이리 가슴이 쿵쾅쿵쾅 거리는 건지…. 머릿속에는 작가에 대한 무수한 생각과 어떤 질문을 해야 할지, 혹시나 빠트리고 물어보지 못하거나 하는 것들이 있으면 안 되는데… 라는 마음이 항상 든다. 작가들과의 만남에서 자주 등장하는 단어인 '세이브 원고'. 김용회 작가와의 만남도 '세이브 원고'가 없어 세이브 원고가 준비되면 만나자는 연락을 받았다.

오늘은 의정부역이다. 작가를 만나러 가는 길이 멀면 멀수록 그 작가에 관한 정보를 다시 한 번 확인할 수 있는 시간적인 여유가 있어 좋은 점이 있다. 의정

부역의 지하상가는 정말로 미로처럼 복잡하고 어지러워 네이버 지도에 있는 5번 출구를 찾아야 하는데 쉽지가 않다. 겨우겨우 5-2번 출구로 빠져나와 길을 건너니 의정부의 화려한 번화가가 바로 근처에 있다. 이곳이 의정부역의 중심지라는 것은 길거리에 쏟아지는 젊은이들만 봐도 바로 직감이 온다. 그렇게 번잡한 곳을 지나 3층 건물 전체를 사용하는 카페에 도착했다.

카페 3층에서 만난 작가는 회색 비니 모자에 안경을 걸친 모습이 딱! 선생님 같은 첫인상이다. 테이블엔 흰색 노트북과 오른쪽으로 공책과 펜이 있고 왼쪽으론 책 한 권이 놓여 있었다. 토요일이면 포천인 집을 떠나 이곳 카페로 스토리 작업을 위해 찾아온다고 한다. 집에서 쓰는 것보다 카페에서 커피 한 잔을 마시며 가끔 담배도 한 개비 피울 수 있는 공간이 있어 글이 더 잘 써진다는 말을 한다. 웹툰작가에게 카페는 단순하게 커피 한 잔을 마시는 공간이 아니라 독자에게 즐겁고 재미난 이야기를 만날 수 있게 해주는 장소인 것 같다. 이곳에서 수많은 작가가 저마다 다양한 이야기를 만들어내고 있으니 말이다.

행복한 아이의 교육과 판타지의 시작

Q 페이스북에 올리는 산속 사진에 도깨비언덕 작품이 딱 보입니다. 어딘가요?

A 포천입니다. 작품의 발상에 굉장히 도움이 됩니다. 원래 서울에 살았는데 유목민처럼 밀리다 밀리다 어떻게 이곳까지 오게 되었네요. 아이가 학교 갈 무렵이 되니까 어떤 학교에서 교육을 시킬지 고민이 되더군요. 어차피 공교육이라면 좀 더 한적한 곳에서 아이가 배웠으면 하는 생각에 그곳으로 결정했습니다. 아주 조그마한 학교에요. 학생 수가 100명이면 폐교되기 때문에 간신히 100명이 넘어가는 학교입니다. 교장선생님이 아주 심지가 굳으신 분이고 8년간 자신의 의지로 학교를 꾸려나가며 마지막 교직생활을 이곳에서 마칠 예정

이라 하더군요. 아이들이 충분히 놀면서 즐겁고 행복하게 지내는 모습이 좋아 보입니다. 이런 교육이 중고등학교까지 이어지면 참 행복한데 그렇지 않으니까 걱정이 됩니다.

Q 아이의 행복을 위해서 결정했다니 놀랍군요!

A 아이가 하고 싶어 하는 것을 하게 해주는 것이 교육철학입니다. 어렸을 때부터 집안에 문하생들이 많아서 그랬는지 모르겠지만 자기도 만화가를 하겠다고 했었어요. 이 직업이 너무 힘들다 보니까 다른 직업을 선택하길 바랐습니다. 최근에 캐릭터 공모전 출품을 위해 아빠의 직업을 체험해보겠다고 클립스튜디오로 그림 그리고 채색까지 딱! 하루해보고 나서 손이 빠질 것 같고 아빠의 작업이 너무 힘들다고 바로 만화가의 꿈을 접었답니다. (휴우~~ 안심) 다행이란 생각이 들어요.

Q 아이의 더 좋은 환경의 교육을 위해 작가님의 작업 프로세스에도 변화가 생겼나요?

A 예전부터 돈을 많이 벌어야겠다는 생각은 있었죠. 그게 마음대로 되는 건 아니잖아요. 그리고 이 업계 자체가 저임금 구조에서 분명한 히트작이 나오기 전까지는 자기의 체력을 갈아서 버텨나가야 하잖아요.

작업 스케치

Q 작업 툴은 어떤 걸 사용하나요?

A 클립스튜디오. 종이 만화 형식을 기반으로 만들어서 컬러링까지도 가능합니다. 물론 포토샵 브러시만큼 다양한 브러시는 제공하지 않지만, 유저가 브러시를 만들어 웹에 올려 판매도 한다고 하네요. 아쉬운 것은 전부 일본어로되어 있다는 점입니다.

Q 작가님은 한글 버전을 사용하나요?

A 최근에 한글버전이 출시되어 사이트에서 구매해 다운로드할 수 있습니다. 저는 이전 일어판을 구매해 한글패치를 해서 사용하고 있습니다. 국내의 개인이 만들어 올린 한글패치는 일어판 업데이트를 하면 패치적용이 풀려 일어판으로 돌아갑니다. 클립스튜디오를 구매하실 분은 한글판을 구매하시면 됩니다. 포토샵 등 영문 툴이 익숙하신 분들은 영문판을 구매하시면 됩니다.

Q 포토샵을 사용하다 클립스튜디오로 넘어왔나요?

A 네. 코믹스튜디오를 써보고 나중에 클립스튜디오가 나와서 바꾸게 되었어요.

Q 디지털로 그리지 않고 아날로그로 그리는 작가들도 많은 것 같습니다.

A 저도 처음에는 종이에 그린 후 스캔해서 작업했어요. 그게 불과 5, 6년 전의 일이에요. 문하생을 오랜 시간 했던 사람들은 종이에 펜작업을 많이 해서 포토샵 브러시보다는 코믹스튜디오나 클립스튜디오의 브러시가 더 친숙했어요. G펜이라는 툴이 수작업과 아주 비슷한 느낌을 주었어요.

Q 클립스튜디오의 G펜이 어떤 장점이 있나요?

A 포토샵 브러시가 부드럽고 두툼한 느낌이라면 클립은 착착착! 끊어지는 펜 맛을 아는 사람의 기호에 맞췄다고 할까요. 작가가 그려 낼 수 있는 화풍에 근접하게 표현할 수 있게 만들어 주는 것 같아요. 특히 안티엘리어싱을 5단계로 조정할 수 있는 것이 아주 좋습니다. 채색에서는 포토샵의 부드러운 느낌도 좋기 때문에 적당히 조절하면서 작업합니다. 검은색의 G펜으로 펜의 맛을 충분히 살리고 채색을 조금 덜 하는 방향으로 진행하고 있습니다. 펜 작업에서 최대한 효과를 내고 컬러를 최소화하는 작업 패턴입니다.

Q 전부 클립스튜디오로 작업을 끝내나요?

A 네. 후반 작업인 채색과정이 길수록 너무 스트레스에요. 후반 채색과정이 길면 부담되고 힘들어서 최대한 펜 작업에서 많은 부분 효과 작업하고 채색은 하루 정도로 끝내고 있습니다.

클립스튜디오 작업화면

Q 일주일 작업 시간은 어떻게 되나요?

A 일주일 7일 일한다고 보면 될 거예요. 지금은 어시들을 전부 독립시켰거 든요. 새로운 어시를 구하기 전까지는 혼자 작업해야 합니다. 이렇게 혼자 작 업한 지가 몇 개월이 지났습니다. 아우! 죽겠습니다. ㅎㅎㅎ(탄식의 웃음) 지 금은 아주 쪼끔 몸에 익어가는 것 같아요. 그런데 여가시간이 없는 게 제일 큰 문제 같아요. 쉴 수 있는 시간이 없는 것이 스토리에도 지장을 주더군요. 이야 기가 어두워지고. 가볍게 나가야 하는데 자꾸 심오하게 나가려고 하고. 무조건 시내로 나오려고 하는 이유가 이야기를 쓰기 위해서 그럽니다.

Q 작가의 수입이 궁금해요. 작가님 정도면 어느 정도 기반이 다져진 것이라 볼 수 없나요?

A 아니에요. (허허허) 많은 플랫폼이 생기면서 웹툰의 원고료는 올랐지만, 많이 부족하다고 봐요.

Q 미리보기 라던가 유료 웹툰이 생기면서 원고료 외의 수입이 많이 발생한 다고 들었습니다.

A 인기 웹툰에 한정된 거죠. 히말라야 올라가는 등반대와 같은 거 같아요. 거기를 누가 올라갔었고 모두가 거길 향해 올라가는 것이고 가다가 얼어 죽기도 하고 산사태를 만나 죽기도 하고. 하지만, 그걸 무릅쓰고 가는 거잖아요.

Q 예전 출판 때와 지금의 웹툰과 비교하면 수입 적으로 어떤가요?

A 비슷한데요. 요즘 들어 그나마 쪼금 비슷해졌어요. 작년, 재작년에 비하면 좋아진 것 같아요.

Q 지금 갓 데뷔한 신인 작가와 출판 시절의 오랜 경력이 있는 작가와 고료의 차이는 없나요?

A 없어요. 신인 작가와 차이는 없어요. 초기에 웹툰 시장에 기존 작가들이 들어오지 않았던 이유도 가만히 생각해보면 고료 문제가 하나의 이유였다고 봐요. 저도 '대작'이 웹툰으로는 첫 작품이었는데(글: 이종규, 그림: 김용회) 많이 받지 못했습니다. 이렇다 보니 다른 작업을 겸하지 않고서는 힘들죠.

Q 어느 플랫폼은 작가가 외주 일하는 것을 싫어한다는 이야기도 있습니다.

A 그러려면 작가가 생활 기반이 돼야 하는데 안 되는데 어쩔 수 없잖아요. 일단 생활은 해야 하니까요.

지금의 웹툰 업계는

Q 지금 웹툰 시스템이 작가에게 너무 힘든 환경이라 생각됩니다.

A 27살에 데뷔해서 만화 작가 생활한 지가 20년이 됩니다. 데뷔 때부터 힘들었어요. IMF를 시작으로 잡지는 전부 망하고 중간에 학습만화 때문에 몇몇 살아남은 작가도 있고 지금의 웹툰 시장이 발전하면서 세력이 커졌다고 하지만, 조금 비관적이에요. 웰메이드 작품이 나올 수 있는 환경이 아닌 것 같아요. 저임금에 작가들이 성장할 수 있는 기반이 없는 것. 뭐 그 안에서도 고소득을 올리는 작가도 나오지만, 그 작가들이 웰메이드 작품을 만들어 준다는 보장은

없잖아요. 저변이 약하다고 해야 할까? 지금은 우물 안의 개구리 같아요. 작가들의 여가가 없고 작가들의 성장이 없이, 작가들이 행복하지 못하다면 행복한 작품이 나올 수 없잖아요. 작가들에게 안식년을 줬으면 좋겠어요. (ㅎㅎㅎ) 어느 정도 지나면 스토리도 바닥 나는 경우가 있고. 이렇게 쉬는 기간을 주고 어느 정도 월급도 보장된다면 좋은 작품이 많이 나올 것 같아요.

Q 그럼 예전의 출판 만화 시절보다 환경이 더 안 좋아진 건가요? 노동력을 봤을 때

A 사실은 그렇다고 봐요. 그런데 더 좋아진 것도 있어요. 잡지 이전의 단행본 시절에는 작가가 많지 않았어요. 허영만, 이현세 선생님 같은 분이 계셨지만, 신인들은 감히 데뷔하기 어려운 구조였어요. 지금은 여럿 유명한 웹툰작가들이 나와 이 생태계를 이끌어 나가고 있고 어시 작업을 해도 어느 정도 자기 시간을 가져가며 데뷔할 수 있는 여건이 만들어진 것이 좋아진 것 같아요. 그렇다고 해서 많은 작가가 행복을 누린다고는 생각하지 않아요. 대다수가 일에 치여 많이 지쳐있잖아요.

Q 작가님은 웹툰으로 와서 행복한가요?

A 몸은 굉장히 고달프지만, 저는 행복해요. 작가 생활 20년 동안 지금처럼 제 작품을 꾸준히 했던 적이 없었어요. 항상 잡지가 폐간되곤 하니 연재처를 찾을 수가 없었어요. 제 오리지널리티가 있는 작품보다는 출판사의 요구에 따라줬던 작품이 많았던 시기였어요. 그래서 그런 거에 비하면 몸은 힘들지만, 아주 행복합니다.

Q 지금도 출판 만화를 계속하고 있나요?

A 아니요. 지금은 홍보 만화 외주 일을 하기도 합니다. 일주일에 7일을 일하고 있는데 외주를 위해서 더 시간을 빼야 하는 구조에요.

Q 동료들은 웹툰으로 많이 넘어왔나요?

A 아니요. 전부 전멸했어요. 블랙홀 같은 시기를 버텨내지 못하고 전업했

죠. 대표적으로 윤태호, 문정후, 이충호 작가가 어려운 시기를 이겨내고 지금까지 온 동시대 작가들이죠.

Q 웹툰의 세로 스크롤 방식은 어떻게 생각하나요?

A 결국엔, 플랫폼에 맞춰서 만들어진 거잖아요. 휴대폰이 아니었으면 세로 스크롤을 봐야 할 이유가 없었죠. 같은 웹툰이라도 컴퓨터로 본다면 페이지 뷰가 훨씬 가독성도 좋죠. 한 컷 한 컷 보는 미학적인 부분을 놓치고 가는 거잖아요. 만화책으로 나온 것은 칸딘스키의 구조처럼 하나의 페이지로 구성된 미학을 느낄 수 있지만, 스크롤은 손가락을 굴리지 않는 이상 느끼지 못하잖아요. 페이지 만화에 비해서 심미적인 만족감은 떨어지지 않나 생각이 들어요. 강의 자료로 찾던 중 일본 만화에서 세로 스크롤을 아주 미학적으로 잘 표현한 작품이 있었어요. 반대로 이걸 다시 페이지 만화로 전환하면 그 맛이 떨어질 것 같더군요.

Q 출판 만화에서 세로 스크롤로 넘어오면서 작업적인 면에 변화가 생겼나요?

A 저는 세로 스크롤을 염두에 두고 컷 편집을 합니다. 길게 내려가야 하는 부분이 생기면 그 컷을 그냥 길게 연출합니다. 윤태호, 강도하 작가도 처음엔 세로 스크롤로 작업하다가 출판 문제 때문에 다시 페이지 뷰 형식으로 작업을 바꾸기도 했어요.

Q 작가님도 소속이 있나요?

A 누룩미디어. 작가들을 구속하지 않고 좋아요. 안타까운 건 에이전시에 돈을 벌어주지 못하니까요! (허허허)

<도깨비 언덕에 왜 왔니?>

Q 지금(2016년 11월) 반응은 어떤가요?

A 시즌 2 이후 휴재가 길어서 그런지 순위는 좀 떨어진 편인데 독자 수는

오히려 늘었어요. 불과 몇 년 전까지만 해도 다음(Daum)에서의 독자 수는 잘해야 20만 정도였던 것 같은데 최근에는 40만이 넘더라고요.

Q 주 독자층은 어떤가요?

A 세세하게는 모르지만 50, 60대까지 있다고 들었어요. 막걸리를 소재로 했던 데뷔작 〈대작〉은 대부분 중장년층이었어요. 다음 작품 〈한여름 밤 꿈〉에서 더 어린 독자층을 끌어드렸고요. 가족 만화를 해보고 싶기도 하고, 더 어린 독자를 끌어드리려고 〈도깨비 언덕에 왜 왔니〉를 시작했어요.

Q 기획했을 때는 전 연령대를 아우르는 작품을 만들기는 쉽지 않잖아요?

A 작품은 결국 작가의 작품이더라고요. 영화가 감독의 작품이듯이. 제 나이에서 나오는 감정이나 Feel은 같은 세대의 사람에게도 공감이 되는 것 같아요. 댓글에서 10대에서 50대까지 다양한 의견이 있어 폭넓은 층이 보고 있구나! 느꼈어요. 2부에서 인물에 얽힌 인생을 풀다 보니 이야기가 좀 어려워져 어린 친구들이 보기에는 약간 흥미가 떨어질 수도 있지 않을까? 라는 생각이 들었어요. 그렇다고 이 이야기를 빼고 넘어갈 수 있는 것이 아니기 때문에.

Q 아직도 이야기가 많이 남아 있는 것 같아요. 이야기가 얼마나 더 계속되나요?

A 사실은 장난처럼 "1,000회에 에필로그를 해야지"라고 하면서 시작했어요. 그런데 1,000회까지 가려면 어떻게 해야 하는지 100회에 깨달았어요. 다카하시 루미코(이누야샤, 란마) 같은 대작가의 유연한 마음이 아니고선 1,000회까지는 못 가는구나!. 이누야샤 같은 경우 중반 이후에 심각한 캐릭터를 끌어들여 어두운 부분으로 빨려 들어가게 할 수 있었던 대단한 작품이고 '나라쿠'라는 심각한 악역 캐릭터를 등장시켜 이야기의 흡입력을 높여 더욱 더 재밌어진 작품인데, 악역의 캐릭터 성격상 작가가 그 캐릭터의 어두운 면에 빠질 수 있었지만 경계를 잘 유지해 작가의 정신력이 대단히 강하다는 걸 느꼈어요.

Q 너구리는 왜 이름이 없나요?

A 이름은 누군가 불러주기 위해서 짓는 거고. 자기 인식하에 두는 거잖아요. 그런데 너구리는 개인의 인식에 머물지 않고 오랜 세월 살아왔기 때문에 자기 이름이 의미가 없다고 생각했어요. 자기 형상이 너구리니까 너구리로 불린 거예요.

Q 오늘은 어떤 이야기를 쓰고 있었나요? (테이블에 작가의 공책과 노트북이 있음)

A 이미 오래전에 전부 구상이 끝난 이야기인데 자꾸 들여다보니까 애기 캐릭터가 행복해졌으면 좋겠다는 마음이 들었어요. 원래는 새드 앤딩이었는데 산책을 하다가 생각이 바뀌었어요. 해피앤딩으로 하는 것이 독자들의 마음이 아닐까? 라는 생각이 들더군요. 요즘 다시 정신을 차리고 있어요. 가벼워지고 경쾌하게 나가야 한다고.

Q 다음(Daum)이라는 포털에서 연재하는 느낌은 어떤가요?

A 좋죠. 제 성향과도 잘 맞아서. 다음이 네이버처럼 커지기를 바랄 뿐입니다.

작가의 생각

Q 독자들의 마음을 더 많이 생각하나요? 아니면 작가가 생각하는 대로 끌고 나가는 스타일인가요?

A 이야기는 제 위주로 써나갑니다. 저도 독자이기 때문에 제가 읽었을 때 재미없으면 안 되니까요. 그래서 저도 제 작품을 다시 보고 또 다시 보고 해요. 매주 매주 수정하면서 제가 의도했던 대로 끌고 나가고 그 씬에 감정이입을 하게 되면 이번 에피소드처럼 앤딩이 바뀌는 경우도 나오게 됩니다. 이번 에피소드의 앤딩이 바뀐 거는 독자들의 희망이기도 한 것 같아요.
이 이야기는 오래전에 썼지만, 지금의 저는 반은 독자고 반은 스토리텔러의 마음인 것 같아요. 자기 작품을 독자의 입장에서 견제해 나가면서 써나가는 것이

〈도깨비 언덕에 왜 왔니?〉

가람이의 아빠와 같은 존재 너구리

중요한 것 같아요. 소설, 영화 시나리오, 애니메이션, 전부 퇴고라는 작업을 하면서 러프한 트리트먼트를 덜어낼 것은 덜어내고 하는데, 만화는 퇴고할 시간적인 여유가 없어요. 강풀 작가 작품이 다 성공하고 재미있었던 이유는 퇴고했기 때문인 것 같아요. 작품을 미리 다 써놓고 콘티도 준비가 된 상태에서 진행하거든요. 이게 쉽게 보여도 굉장한 노력과 노동력이 필요합니다.

Q 강풀 작가처럼 미리 준비해서 진행할 수 있게 하는 요인은 뭔가요?

A 미리 준비해서 하는 작가들도 많고 제대로 준비되지 않은 상태에서 시작하는 경우도 있어요. 저도 초기에는 그랬었어요. 작품을 하면서 헤매게 되는 경우는 끝까지 시뮬레이션해보지 않았기 때문이에요. 자기 손을 통해서 기록하고 이야기 끝까지 시뮬레이션해보는 것이 중요합니다. 강풀 작가는 언제부터 그런 시뮬레이션을 통해 진행했는지는 모르지만, 오로지 자기희생을 통해 얻어진다고 봐요. 반드시 보상으로 이어진다는 확신은 못 하지만, 자신의 모든 시간을 투자해 이뤄낸 거죠. 결과적으로 금전적인 보상으로 이어져 그 시간이 아깝다 생각하지 않고 계속해서 투자하고 노력하는 거죠.

Q 작가들의 연령이 많이 낮아진 것 같습니다.

A 일찍부터 자기 작품에 관한 경험을 한다는 것은 굉장히 고마운 일이죠. 그리고 앤딩까지 갈 기회가 예전의 잡지나 출판 시기보다는 더 주어졌잖아요. 연재 중에 끝나는 경우도 허다했고 지금처럼 많은 신인 작가들을 받을 수 있는 매체도 없었고, 지금은 어찌 됐건 많은 작가가 들어와서 앤딩까지 경험하잖아요. 이야기의 앤딩까지 경험했다는 것은 굉장한 거예요. 그러면 다음 작품이 달라져요. 진짜 성장의 발판이 되는 거죠. 이 웹툰 시스템의 호황이 10년 정도만 지속한다면 분명히 10년 안에 웰메이드 작품이 나올 거로 생각해요.

Q 작가님이 생각하는 웰메이드 웹툰 작품은 어떤 게 있나요?

A 사실 최근에는 작품들을 못 봤어요. 레진 초기 작품 중 〈마루의 사실〉과 〈먹는 존재〉는 미국이나 유럽의 그래픽 노블보다 경쾌해서 해외로 번역

해서 나가도 충분히 인정받을 수 있다는 생각이 들었어요. 자기 일상의 자기 고백적인 일상툰이었던 것 같아요. 드래곤볼이나 원피스처럼 세계로 뻗어 나가기를 바라는데 쉽지 않은 것 같아요. 이미 네이버에서도 시도했지만, 잘 풀리지 않는 이유는 지금의 만화들이 일본의 스타일과 많은 차이가 없다 보니 서구의 시각에선 한국의 웹툰도 일본만화가 대표성을 선점하고 있는 동양의 만화 중 하나로 인식하지 않나 싶습니다.

Q 여러 가지 규제 심의에 관련해 어떻게 생각하나요?

A 저만 해도 어린 시절 군사, 독재의 규제와 심의 속에서 살아왔습니다. 지금 웹툰에 심의를 만들어 규제한다고 하는데 '만화가협회'에서 많은 분이 활약하고 노력해서 자율심의로 간다는 뉴스를 접했어요. 정말 적은 숫자의 인원으로 고생하시는 분들 덕택에 좋은 환경으로 발전해 가고 있는 것 같아요. 작가들이 목소리를 낼 수 있는 분위기로 만들어 주는 것이 고맙지요.

Q 만화에 관련된 심의는 없어야 한다고 생각하나요?

A 그렇죠. 웰메이드 작품이 나오지 않는다는 이유가 그겁니다. 상상력의 한계. 자라난 환경이 다르기 때문에 표현 수위도 달라요. 북미, 유럽 시장에 나오는 작가나 작품을 보면 살아온 테두리 즉 환경이 다르기 때문에 그들과 갭이 생겨요. 이게 전제 조건이죠. 여기서 상상력의 한계가 차이가 난다고 봐요.

Q 심의나 규제 때문에 작품 하면서 머뭇거리는 부분이 생기나요?

A 당연히 있죠. 사실은 이번 만삭의 캐릭터도 인간의 형상이지만 인간 종족이 아닌 거로 그렸잖아요. 귀도 다르게 그려 동물 종족으로 표현한 부분도 그런 이유가 있습니다. 출산하는 부분도 아주 적나라하게 그리고 싶었는데. 출산은 우리의 일상이고 자연계에서는 당연한 일인데 우리의 정서에서는 터부시하고 아이들에게도 자세한 교육은 하지 않는 것이 현실이고…. 이런 것을 말풍선으로만 표현한다는 것이 아주 아쉽습니다.

Q 그래도 예전보다 웹툰에서 다루는 표현의 수위가 아주 자유롭게 변한 것

같습니다.

A 저는 규제와 검열로 청년기를 보낸 사람이라 자기 작품을 시뮬레이션해 보고 "아! 이건 안 될 것 같아"라고 먼저 자기 검열을 하게 됩니다. 누군가는 자기 검열 없이 자유롭게 표현하는 사람도 있을 겁니다. 생각해보면 자기 검열이라는 자체가 위선이 아닌가?라는 생각도 들어요. 남에게 미친놈으로 인식되지 않게 자기방어를 하는 것.

Q 작가는 그림을 잘 그려야 하나요?

A 잘 그린다는 것보다는 잘 전달되게 그리는 것이 중요한 것 같아요. 자신이 전달하고자 하는 그림을 잘 기호화해서 그렸다면 그건 잘 그린 그림이라고 봐요. 그런데 자신이 전달하려는 메시지가 잘 표현되지 못한다면 그건 드로잉 실력이 부족한 거겠죠. 이미 작가 자신이 알아요. 독자들에게 불만의 목소리도 들어오고. 그래도 독자들은 굉장히 아량이 넓다고 봐요. 부족해도 다 봐주고 이해해요. 개인적으로는 귀귀 작가의 그림을 좋아합니다. 작품 자체도 재미있고 유니크하고. 그런데 못 그렸다고 많이들 얘기하거든요. 기안84 작가도 그렇지만, 자기 작품에 너무 잘 어울리는 화풍을 가지고 있잖아요. 그런데도 독자들은 좋아하잖아요. 작가는 자신의 화풍을 만들어나가는 것이 중요하지 않을까? 생각해요.

Q 작품마다 화풍이 다른 작가들도 있는 것 같아요. 이걸 좋다고 봐야 하나요?

A 그건 작가가 정말 노력을 많이 한 거죠. 스펙트럼이 다양하다는 증거잖아요. 제가 허영만 선생님 문하에서 배운 건 실사 풍의 극화도 있으면서 〈날아라 슈퍼보드〉 같은 어린이 만화풍도 있잖아요. 그걸 경험했던 것이 저한테는 소중한 재산이라 생각해요. 문정후 작가도 살아남기 시리즈에서는 2등신 캐릭터도 그렸었고. 실력이 있는 사람이라면 화풍은 바뀔 수 있다고 봐요.

댓글에 대한 단상

Q　작품에 다양한 캐릭터가 많이 나옵니다. 드래곤볼이나 원피스처럼 끝도 없이 새로운 인물이 등장해 재미를 이어가는 구조와 비슷해 점점 흥미로워집니다. 주인공뿐만 아니라 다른 캐릭터의 특징도 잘 어우러져 즐거움이 배가 됩니다. 하지만, 댓글에서도 어떤 캐릭터를 닮았다는 이야기도 있었습니다.

A　개인적으로는 그렇게 칭찬받을 만한 작품은 아닌 것 같아요. 저도 지브리 작품을 보면서 자란 세대여서 작품 안에 지브리에 관련한 오마주를 사용했어요. 지브리 캐릭터를 닮았다는 이야기도 충분히 나올 수 있겠다는 생각은 있었지만, 작품이 진행되면 점차 달라질 것이기 때문에 넣고 싶었어요. 이런 부분은 다 예상했어요. 시간이 지나면 자연스럽게 이해할 거라 생각됐어요. 〈도라에몽〉만 본 독자는 도라에몽만 생각이 날 것이고 〈하울의 움직이는 성〉만 본 독자는 그것만 생각나겠지만, 제 만화를 한 회 두 회 지나면서 여러 콘텐츠를 접하게 되면 분명히 다르게 느낄 것이라는 자신감이 있어요. 이런 논란으로 크게 동요하거나 그러지는 않았어요.

Q　이런 댓글이 달리면 작가들이 많이 힘들어해서 상처받거나 하잖아요.

A　젊은 작가나 제자들은 많이 상처받을 것 같아요. 학교에서 8년간 강의를 하며 학생들에게 댓글이나 악플에 민감하게 신경 쓰지 말라고 했습니다. 자신이 동요될 행동은 스스로 하지 말아야 한다고 생각해요. 작가 자신이 확고한 의지로 작품을 만들었다면 이런 댓글로 인해 상처받는 것은 너무 무의미해요. 불어오는 바람에 성질을 내는 것과 같은 것이라 봐요. 바람은 자연적으로 불어오는 것이고, 그게 싫으면 밖으로 나가지 말아야 합니다. 바람하고 싸울 필요는 없습니다.

Q　댓글은 전부 보나요?

A　네. 댓글이 많이 달리지 않기 때문에 ㅎㅎㅎ 댓글로 동향을 살피는 거죠.

사람들을 많이 만나지 못하기 때문에 자신을 체크하기 힘들어요. 이런 부분에서는 아주 중요한 것 같아요. 제가 너무 과하게 가고 있다던가 잘못 생각하는 부분을 잡아주는 역할을 합니다.

Q 댓글이 없는 플랫폼을 선호하는 작가들도 있는 것 같아요. 어떤가요?

A 더 위험한 것 같아요. 이건 작가 성향이니까. 저한테는 안 좋은 것 같아요.

독자와 팬과의 관계

Q 도깨비는 작가님 가족들도 많이 볼 수 있는 작품이라 생각합니다. 어떤가요?

A 보죠. 그런데 아들은 요즘 열심히 보지 않더라고요. 웃긴 걸 좋아해서 〈마음의 소리〉가 최고라고 해요. ㅎㅎㅎ 아이들은 경쾌한 상상력에 즐거워하는 것 같아요. 우리도 어렸을 때는 만화는 웃겨야 재밌는 거였잖아요. 지금은 순수하게 웃긴 이야기를 만든다는 것이 쉽지 않아요. 그냥 성향이죠.

Q 마니아 팬층이 좋은가요? 폭넓은 팬층이 좋은가요?

A 폭넓은 팬층이 좋죠. 그건 인기 작가라는 뜻이니까요. 다음(Daum)에서는 제 팬층은 마니아 쪽이라고 하더군요. 독자 수가 많지는 않은데 유입된 독자가 빠져나가지는 않는다고 얘기하네요. 저는 제가 할 수 있는 것에 최선을 다할 뿐입니다.

Q 퀄리티는 떨어지지만, 독자 수는 많은 것과 독자 수는 적지만, 명작인 것 중 어떤 게 좋은가요?

A 그 부분이 어쩌면 퀄리티가 아닐까 생각합니다. 그림을 잘 그리고 못 그리고는 주관적인 관점이잖아요. 학교 강의에서도 종종 하는 이야기가 있어요. 〈크레용 신짱〉이 못 그린 그림이냐? 아니잖아요. 화풍이잖아요. 그림을 잘 그린다는 개념은 똑같이 묘사한다는 개념이 아니잖아요. 디자인적인 개념은

기호화가 잘 될수록 훌륭하다고 생각해요. 만화에서 디자인적인 개념을 따진다면 〈크레용 신짱〉은 아주 훌륭하다고 봐요. 낙서처럼 보이지만, 간결함.

Q 선생으로서 8년간 청강대 강의는 어떤 경험이었나요?

A 재작년까지 강의하고 일과 겹쳐 그만두게 되었어요. 없는 살림에 보탬이 됐지만, 어시 한 명 꾸려가는 수준이었어요. 돈으로 생각한다면 절대 할 수 없는 일이었고 저에겐 일주일에 한 번 외출할 기회이기도 했어요. 학생들을 가르치기 위해 저도 공부를 해야 했기 때문에 좋았던 것도 있고 학생들은 계속 바뀌지만 제가 하는 이야기가 반복되는 부분이 스스로 권태롭게 다가온 부분도 있습니다.

Q 제자 중에 지금 활발하게 활동하는 작가가 있나요?

A 많죠. 대표적으로 남쪽개미, 이은재, 김시호 작가가 있네요. 레진, 올레웹툰 쪽에도 많이 있어요. 다 각자의 개성에 어울리는 작품들을 잘 만들어나가고 있어요.

Q 제자의 작품을 보면서 자극받나요?

A 그럼요. 이렇게 열심히 하는데 내가 뒤떨어지면 안 된다는 생각을 하지요.

Q 문하생과 어시스턴트의 개념이 같은가요?

A 똑같아요. 예전 문하생은 수직 개념이 있었다는 정도의 차이? 저도 집에서 문하생 4명까지 가르쳤던 시기도 있었어요. 펜 작업이나 배경 작업도 가르치기도 했었어요. 무엇보다 만화가는 드로잉 실력이 좋아야 하니까 많이 연습시켰던 것 같아요. 지금은 누구나 쉽게 작가로 데뷔할 수 있는 여건이 되었으니까 누구의 문하로 들어와서 배우기보다는 혼자서 독학으로도 데뷔할 수 있어서 문하생이라는 개념은 줄어든 것 같아요. 일본은 프로 어시가 있어요. 실력이 뛰어난 배경 작화나 인물 펜 작업을 전문으로 할 수 있는 인력이 있어요. 아직까지 출판만화 시장이 크기 때문에. 〈고수〉의 문정후 작가 팀도 그런 프로 어시가 있지 않을까?라는 생각이 들어요. 오랜 시간 같이 작업한 동료. 아

니면 펜 작업은 전부 문정후 작가가 다 하고 컬러만 도움을 받는다던가. 그런데 우리나라는 프로 어시 정도의 실력자들은 이미 데뷔해서 작가를 하고 있잖아요.

Q 작가님에게 〈도깨비 언덕에 왜 왔니?〉는 어떤 의미인가요?

A 지금은 저한테 굉장히 고마운 작품이고 제 인생을 살게 해주는 커다란 한 축이라 생각해요. 단순히 작품을 한다는 것이 아닌, 가족과 행복하게 지낼 수 있는 근간. 내가 버려야 하는 찌꺼기일 수도 있고 넘어야 할 발판이라는 생각도 들어요. 항상 다음 작품이 나의 대표작이 될 수 있기를 바라고 있기 때문입니다.

집 주변의 숲을 산책하며 한 장 한 장 그려나가는 '산책 낙서'로 포스팅하는 작가의 인스타그램에 올라오는 그림을 보고 있노라면 〈도깨비 언덕에 왜 왔니?〉에서 가람이, 달님이, 로라, 시랑, 앵앵, 마고할멈이 힘든 역경을 이겨내며 지나쳐가는 많은 숲과 익숙한 장면이 떠오른다. 작가는 작가가 알고 있는 세계, 지식을 바탕으로 재미있는 이야기로 그럴듯하게 꾸미는 논리화 과정을 거쳐 무한 상상의 세계를 펼쳐 보여 준다. 우리가 상상 속으로만 들어왔던 많은 이야기를 작가의 능숙한 스토리텔링과 오랜 시간 쌓아온 드로잉 테크닉으로 눈과 마음을 즐겁게 만들어준다. 조금은 어렵고 무겁게 진행되는 부분이 있어 아쉽다고 말하지만, 이야기 내내 아직도 흥미롭고 재미있게 풀어낼 이야기는 많이 남아있다는 것을 알 수 있었다.

'다음 이야긴 더 재밌는디~'
작가의 이 한 마디는 결코 거짓이 아니라는 것.

아날로그의 향을 가진 그녀

.슬봉코.
게임의 미학

오늘은 투믹스에서 〈게임의 미학〉을 연재 중인 슬봉코 작가를 만나기 위해 부천시청역으로 왔다. 슬봉코 작가와의 만남은 페이스북에서 알게 된 김경일 작가를 통해 요즘 관심 있게 보는 웹툰을 추천해달라고 했더니 딱! 〈게임의 미학〉을 추천해 주었다. 헝거게임 스타일의 웹툰인데 '작품의 독특함에 놀랐고 작가의 나이대를 알고 한 번 더 놀랐다'는 말에 급 호기심이 발동했다. 〈게임의 미학〉이 어떤 웹툰인지 바로 확인에 들어갔다. 장르는 판타지로 적혀있고 '거듭되는 잔혹한 게임, 그 속에서 목숨을 걸고 싸우는 13명의 노예 플레이어들'이라는 문구가 눈에 들어왔다. 제일 먼저 눈에 띈 건 화장을 한 듯한 독특한 캐릭터였고, 배경에 사용된 원색에 강렬한 인상을 받았다. 필명부터 범상치 않은 느낌에 한 번쯤 만나서 이야기 나누고 싶다는 생각이 있었다. 그런데 문제용 작가 인터뷰 당시 슬봉코 작가를 소개해줄 수 있다는 말에 깜짝 놀랐다. 이렇게 슬봉코 작가와의 만남은 두 명의 작가와 관련을 가지고 출발하게 되었다.

부천시청역에 내려 개찰구를 빠져나가려는 찰라, 1시 방향으로 나의 시선이

강렬하게 끌렸다. 짧은 검은색 원피스에 앞머리 양쪽으로 살짝 빨간색 브리지를 한, 자기만의 스타일을 가진 젊은 여성이 기다리고 있었다. 100% 슬봉코 작가라는 것을 직감하고 인사를 건넸다.

'그런데 저란 걸 어떻게 아셨어요?'

'아아! 카톡 프로필과 비슷한 분을 찾았죠' ㅎㅎㅎ

카톡 프로필과 비슷한 모습에 쉽게 슬봉코 작가를 알아볼 수 있었다. 작품에서 사용하는 강렬한 원색만큼이나 자기만의 개성을 나타낼 수 있는 센스가 있다는 것은 참 부러운 일이다.

취미로 하는 인터뷰다 보니 카메라, 노트북, 노트 하나 없이 작가들을 만나게 된다. 나를 만나는 작가들이 이상하게 생각하는 것도 무리는 아니라는 느낌이 든다. 그런데 작가들과 만나 이야기를 나누면서 나와 작가에게 포커싱이 맞춰줘야 하는데 왠지 그런 것들을 가져가면 작가의 이야기가 노트나 노트북에 적는데 쏠려 정작 작가의 본 모습을 잡아내는 데 방해가 될 것 같은 느낌이 든다. 그래서 오늘도 빈손, 나의 합리화인가?

역 근처 스타벅스로 들어가 커피와 조각 케이크를 주문하고 과연 어떤 이야기 보따리를 풀어낼까 라는 기대감에 자리에 앉았다.

작가의 겉모습과 필명이 묘하게 어울리는 느낌이 든다. 무언가 평범하지 않은, 그리고 개성이 가득 찬….

작가의 목에 목걸이처럼 그려진 문신에 대해 조심스럽게 물어봤다. 보는 이에 따라서는 다르게 생각할 수도 있는 부분이라 왠지 묻기가 조심스러웠다. 목 뒷부분까지 둘레 전부 문신을 했다며 뒷머리를 살짝 들어 올리며 이야기한다. 뭐 문신 자체가 나쁜 건 아니니까 당연한 반응이다. 문신에 대해 잘 모르는 내 입장에선 여러 가지 궁금하기도 하니 안 물을 수 없다.

Q 문신에 어떤 의미가 있나요?

A 제가 좋아하는 GTA 게임에 나오는 캐릭터의 문신을 따라서 한 거예요. 부모님께 끝까지 문신을 감추려고 했지만, 그렇게 하지 못했어요. 특히 감수성이 풍부해, 언니가 쓴 시에도 눈물을 흘릴 정도의 엄마가 놀랄까 봐 걱정을 했거든요. 이 세상 대부분 아빠가 딸의 편인 것처럼 아빠는 긍정적인 반응을 보여 그나마 다행이었어요.

Q 평소 무엇을 하며 지내나요?

A 폴아웃 시리즈나 세인츠로우 시리즈 같은 오픈월드 게임을 좋아해 한가한 시간은 게임을 하며 지내고 있습니다. 작업하는 컴퓨터도 게임 사양에 맞추다 보니 비용이 많이 들어갔어요.

Q 작가님에게 대학이란 어떤 의미가 있나요?

A 대학은 적성에 맞지 않아 졸업할 생각은 없습니다. 예술고등학교 때부터 쭉 만화가 좋아 그려왔으며 대학의 졸업장은 그다지 중요치 않게 생각하지만, 엄마는 꼭 졸업을 해야 한다고 하시지요. 어떤 부모든 그럴 것이란 공감을 하지만. 결국, A 대학교 디자인과 1학년 중퇴의 학력입니다.

Q 작가 데뷔는 어떻게 하게 되었나요?

A 지인 중 '봄 청년'이라는 작가님의 권유로 투믹스에 '게임의 미학' 기획안과 제가 그려왔던 그림을 보냈지만, 한동안 답장이 없어 '속이 타들어 가는 나날을 보냈습니다.'라고. 정말 입사하고 싶은 회사에 이력서를 보냈는데 답장이 없는 것과 같은 심정이었어요. 결국엔 봄 청년 작가의 도움으로 담당 PD에게 연락했더니 저의 연락처를 잃어버려 연락을 못 했다는 소식을 접하게 되었어요. 그래도 작품의 기획이 좋아 바로 연재를 시작할 수 있었습니다. 어떻게 보면 웹툰작가로 데뷔하기 위해 많은 지망생들이 도전하고 포기하는데, 저는 운도 따랐어요. 2015년 12월 23일에 데뷔하게 되었어요.

Q ＜게임의 미학＞은 어떻게 시작했나요?

A 이 웹툰은 처음부터 스토리를 먼저 쓰고 만든 작품이 아니에요. 작품에 나오는 프랭클린 크루도 일명 '뽕쟁이(일정 시간마다 약을 빨아대는)'라는 캐릭터를 먼저 만들었어요. 이 뽕쟁이 캐릭터를 만들고 여러 다른 캐릭터를 만들어 스토리를 엮어 보자는 생각으로 진행한 작품입니다. 캐릭터를 만들 때 다른 작품을 참고하거나 그러지 않고 오로지 저의 상상으로만 그립니다. 물론 스토리 구성도….

작가는 천재인가?(필자생각- 필자같은 평범한 사람은 뭐 하나 그리기 위해서 이런저런 그림이나 자료를 봐야 머릿속에 그려지는데, 무조건 상상력으로만 그린다니 믿기지 않았다. TV도 보지 않는 그녀는 풍부한 상상력으로 그림을 그려 나가며 이야기를 만들어나가는 것이 마치 마법사가 아닐까라는 생각이 들게 된다.)

Q 왜 아날로그 작업을 하나요? 나이가 어려 전부 디지털로 작업을 하지 않을까 라는 선입견이 있었는데…

A 펜으로 종이에 그리는 것을 좋아합니다. 속도도 이쪽이 더 빠르고요. 펜의 느낌, 연필의 감촉이 좋아요. 종이에 칸을 그리고 그 안에 스케치하고 스캔을 하는 프로세스를 앞으로도 이어 나갈 계획입니다.

작가의 작업 프로세스

1. 종이 스케치 (펜터치)

2. 스캔

3. 포토샵 채색 (와콤인튜어스 CTH-680)

4. 망가 스튜디오 효과선

5. 컷 배치 완성 (포토샵)

작가의 작업과정을 소개하면 다음과 같다. (왼쪽 참조)

요즘 배경작업 트렌드로 자리 잡은 스케치업이 정형적인 스타일이라 그다지 좋아하지 않습니다.

4作3休를 즐기는 작가

Q 일주일 중 쉬는 시간은 얼마나 되나요?

A 4일 일하고 3일 정도는 쉽니다.

Q What? 진짜? 거짓말같이 들립니다. 어떻게? 작가들은 거의 휴일 없이 작업한다고 하는데요.

A 편당 60컷 정도 그리는데, 제가 손이 빠른 편입니다. 스토리에 그림까지 그리는데 하루에 10시간 작업하고 4일 정도면 작업이 마무리됩니다. 무엇보다 건강이 최우선이라 생각해요

Q 이 정도 스피드라면 한 달에 두 작품 연재해도 가능해 보입니다.

A 아직까진 그 정도 능력은 되지 않습니다. (수줍은 듯한 목소리로)

Q 다음 작품은 어떤 스타일인가요?

A 〈게임의 미학〉과는 아주 다른

스타일의 작품을 구상하고 있
습니다.

간단한 줄거리를 들어보니 독
자로선 뭔가 또 색다른 작품이
나올 것 같으면서도 섬뜩한 기
분이 들었다. 본인의 작품을
딱 하나의 장르로 단정 짓기는
어렵다 말한다.

슬봉코 작가의 언니가 글을 쓰
고 작가가 그림을 그리는 작품
을 해보고 싶다는 이야기를 한
다. 작가 원고료로 경제적인 어려움은 없어 언니를 웹툰 세계에 끌어드리려는
느낌이었다. 두 자매가 본격적으로 시작한다면 한 달에 두 작품도 가능하지 않
을까요? 그러니…그냥 즐거운 미소로만 답하는 그녀.
순정만화를 싫어하며 솔직하고 숨김없이 이야기하는 만화 속 주인공 같은 외
모. 좋고 싫음이 분명한, 헤비메탈을 좋아하는, TV를 싫어하고 게임을 좋아하
는 자신의 작품을 딱 하나의 장르로 단정짓기는 어렵다는 〈게임의 미학〉의
주인마님! 슬봉코 작가의 차기작을 기대하며….
〈게임의 미학〉을 아름답게 꾸며주시길 기대한다.

아날로그의 감성이 좋아

·홍작가·
스타워즈
네크로맨서

홍작가를 만나기 위해 대학로로 고고!

내 나이 또래에 대학로 하면 떠오르는 것은?

마로니에 공원에서 밤새도록 술 마시고 노래하고 떠들어댄 곳.

'참 그때가 그립다.'

홍작가 덕분에 내 추억을 꺼낼 수 있는 장소에 오게 되었다.

그런데 혜화역에 내려 개찰구로 가는 계단에 엄청난 사람들이 지하철 문에서 뿜어져 나온다. 화아악! 짜증이 밀려온다. 머릿속은 이미 즐거운 예전의 기억으로 가득 찼지만, 현실의 몸은 떠밀려오는 사람들에 밀려 바닥조차 보이지 않는 빽빽함에 가슴이 탁! 막혀온다.

'예나 지금이나 사람 많기는 여전하구나!'

그래도 활기차고 좋다. 만남 장소는 2번 출구에 있는 2층으로 된 스타벅스.

스타벅스 입구에서 5분 정도 기다리니 검은색 챙이 달린 모자를 쓴 남자가 밝은 미소로 나에게 손을 내민다.

혹시...? - 홍작가

아아 ? - 나

반갑습니다. - 홍작가

이렇게 우린 서로를 알아봤다.

2층 구석 창가에 자리를 잡았고 내가 건넨 『나도 웹툰작가가 될 수 있다』 책을 유심히 살펴본다. 이 책에는 홍작가의 〈안되는 건 안 되는 거다〉의 한 컷을 소개했다. (내가 만난 웹툰작가 중에는 홍작가의 〈안되는 건 안 되는 거다〉의 팬이라 말할 정도로 홍작가는 상당한 팬 층을 가진 작가였다.) 툰붐 하모니는 역시나 였다. 뭐 기대도 하지 않았기 때문에 전혀 실망하지는 않았다.
대한민국 웹툰작가에게 얼마나 낯선 툴인가? 반대 입장이라고 해도 마찬가지일 것이다. 이 시점에서 툰붐 하모니에 대해 짤막한 자랑을 했다. 내가 얘기하면 알만한 애니메이션은 전부 이걸로 만들었다고… 심슨, 스펀지밥, 도라도라, 밥스버거 등등 이제서야 쪼끔은 놀라는 눈치의 홍작가.

'바로 이런 툴입니다.' ㅎㅎㅎ

툰붐 하모니에 대한 이야기는 여기까지….

난 홍작가가 미혼인 줄 알았는데 7살 된 아이를 유치원에 데려다주고 왔다는 얘기를 들었을 때 약간 놀라웠다. 보기보다 얼굴이 어려 보이는 편. 역시나 얼굴엔 피곤한 기색이 역력했다. "오늘 새벽 5시까지 작업을 했습니다."라고…. 새로운 곳으로 이사하고 2층에 작업실을 꾸려 작업한다고 말한다. 아이도 있는데 집에서 작업을 한다는 것이 놀라울 따름이다.

페인터의 제왕

Q 다른 작가들은 거의 포토샵을 쓰는데 왜? 페인터를 쓰는지요?

A 처음부터 페인터로 웹툰을 그렸습니다. 미세한 붓터치 느낌 때문에 포토샵으로 하지 않고 페인터를 사용하게 되었네요. 특히 〈스타워즈 : 깨어난 포스 그 이전의 이야기〉 그림 스타일과 라인의 표현에 최고라고 생각합니다.

Q 최근 작가들의 워너비 모델인 와콤의 CinticQ는 사용을 하지 않나요?

A 액정 태블릿에 그리는 느낌이 뭔가 손에 달라붙지 않고 다른 느낌이라 익숙지가 않습니다. 그래서 인튜어스 모델을 사용합니다.

Q 낡은 장비를 사용하는데, 특별한 이유가 있나요?

A 예술가에겐 최첨단 기술이 제일 늦게 오는 것 같습니다. 일반인이야 그냥 그러지면 그만인데, 이런 프로페셔널 아티스트에게는 아무리 좋은 장비라도 아주 미세한 차이가 작품의 퀄리티에 영향을 끼친다는 생각입니다. 이런 첨단 장비는 초기엔 간단한 작업을 하는 일반인이 사용하고 한참 지나서야 안정된 버전이 나오기 때문에 좀 더 안정되면 사용해 볼 생각입니다.

참! 마음에 와닿는 얘기다. 웹툰작가를 지망하는 학생들을 위해 현업의 작가는 과연 어떤 장비를 사용할지 궁금했다.

A 윈도 PC와 인튜어스 태블릿, 페인터가 주된 장비입니다. 맥은 G4 이후로 작업 컴으로 사용하지 않고 있고, 집에는 오래된 2008년산 아이맥과 맥북에어도 가지고 있습니다. 예전에야 출판 때문이라도 맥을 사용해야 했지만, 지금은 그 경계가 허물어져 윈도 PC로 충분하니까요.

Q 웹툰작가로 전업한 이유는 뭔가요?

데뷔작 〈도로시밴드〉

〈닥터브레인〉 다음(Daum) 연재 중

A 극장 장편 애니메이션 〈마리이야기〉에서 원화를 담당했으며 게임회사에서 디자이너로서의 경력도 가지고 있어요. 당시 저의 주 업무는 주어진 사진과 똑같이 그리라는 상부의 지시로 디자이너의 아이덴티티가 무시되는 환경에 회의를 느껴 웹툰 업계로 들어오게 되었어요.

Q 데뷔작품은 무엇인가요?

A 〈도로시밴드〉입니다. 이 작품은 취미로 시작했던 것인데 웹툰작가로 출발하는 계기가 되었습니다.

<스타워즈 : 깨어난 포스 그 이전의 이야기>로 날개를 단 홍작가

Q 스타워즈 작품을 하면서 힘든 점은?

A 스타워즈를 시작하면서 그동안 지켜왔던 주말은 휴식이라는 질서가 무너져 아주 힘든 나날이었습니다. 많은 작가가 주말까지 작업하는 패턴을 가지고 있지만, 그래도 주말은 쉬면서 일하는 스케줄로 웹툰작가로서의 생활을 유지하고 있었거든요. 아무래도 스타워즈라는 타이틀의 부담감이 작가를 쉴 수 없게 만든 가장 큰 이유가 아닐까 생각해요. 물론 그림체도 손이 많이 가는 스타일에 어시(작업 도우미)의 도움도 받을 수 없었던 상황이 저를 더 힘들게 했습니다. 특히 스타워즈 골수팬에게 이러쿵저러쿵 작가를 가르치려는 메일을 받을 때면 상당히 힘이 빠지는 일도 있었고요.

<네크로맨서>, 아날로그로의 귀환

Q 이 작품에서 다시 아날로그 작업으로 돌아온 이유가 있나요?

A 다음(Daum)에서 스타워즈 연재를 끝내고, 2016년 5월 카카오 페이지에서 신작 연재를 위해 제가 좋아하는 아날로그 작업을 선택했어요. 아무리 파워

풀한 디지털 장비로 그려도 종이에 그리는 것보다 속도가 떨어집니다. 〈네크로맨서〉는 종이에 스케치를 해서 스캔하는 방식으로 작업이 이루어집니다.

테크놀로지가 발전함에 따라 디지털로 바뀌기 마련인데 작품의 퀄리티를 생각해 작업 스타일을 변경하는 홍작가의 고집은 당연하다는 생각이 든다.

홍작가는 〈네크로맨서〉 외에 또 한 작품 〈닥터브레인〉을 시작할지도 모른다는 이야기를 남겼다. 어떤 드라마의 프리퀄 형식이라고….
동시에 두 작품을 연재해야 한다는 것에 많은 부담감이 있
다고 말하면서도 물 들어올 때 노 저어야 한다며 힘들
지만 꾸준한 작품 활동이 작가의 생명력을 유지하는
비결이라 말한다. 웹툰 업계의 베테랑 작가로서
많은 팬을 보유한 홍작가님의 앞으로의 행보
가 기대되며 더불어 현재 연재 중인
〈네크로맨서〉를 응원합니다.

이야기꾼이 되고 싶다

집으로 돌아오는 택시 안에서 내 핸드폰의 디지털 시계는 늦은 밤 2시 20분을 넘어가고 있다. 앗! 그런데 아랫배가 조이는 신호를 내기 시작하더니 오줌보가 터질듯한 느낌이 스멀스멀 올라오기 시작한다. 내 배에 찼던 맥주를 하얀 변기통에 여러 번 쏟아냈는데도 불구하고 역시 맥주라는 놈은 나의 중요한 부분을 조여온다. 손으로 꾹꾹 누르며 무사히 집에 도착할 수 있어 천만다행이다. 오밤중 취중 인터뷰의 결과는 이랬다.

오늘은 저녁 10시에 백석역으로 오게 되었다. 이렇게 늦은 시간에 인터뷰를 하는 것은 첫 경험이다. 거리상 왕복 100km가 넘는 여정이라 살짝 고민되기 시작했다. 그런데 작가들에게 저녁 10시는 보통 사람에게 낮 3시와 같다는 작가의 문자에… 아! 내 머리통을 치는 소리가 느껴졌다.

"그들의 타임이 있구나!"

만화 작가라는 직군에서 저녁 10시는 활발한 창작의 시간이었다는 사실을 알게 됨과 동시에, 작가와 만날 수 있는 시간대가 저녁 10시라는 것을 이해하고 나의 고민은 사라졌다. 내 인생에서 만화계의 거장이라 일컬어지는 사람을 만날 날이 올까? 이런 느낌? (작가는 거장이라 불리는 자체가 부끄럽다 말한다.)

네이버의 '한국만화거장전' 타이틀에서 작가 김준범이라는 사람이 만화계에 어느 정도 위치에 있는 작가라는 것을 조금이나마 알 것 같다. 단편 <하늘을 보면>의 댓글에서도 만화 업계의 베테랑 작가라는 사실을 알게 되었고 페이스북의 수많은 웹툰작가들이 응원하는 글에서 '김준범'에 관해서 아주 쪼끔은 알게 되었다. 또한, 필자가 인터뷰한 작가들 사이에서도 "꼭 김준범 작가님 만나서 인터뷰해주세요"라는 이야기를 한 작가도 있다.

필자는 김준범이라는 작가의 사전 지식이 없는 상태에서 <하늘을 보면> 작품을 우연히 보게 되었다. 은은하게 느껴지는 녹색의 나무와 푸른색 하늘의 첫 장면에서 뭔가 따스함이 전해진다. 작품 안에서도 빨간색은 따뜻한 색이고 파란색은 차가운 색이라 외치는 꼰대 선생의 대사가 오히려 나에겐 이 첫 장면의 푸른색으로 따스하게 다가온다. 작가도 그랬으리라 충분히 짐작이 간다. 짧은 단편에 한 사람의 일생을 담아낼 수 있다는 것이 정말 놀라웠다. 역시 거장이라 불릴만한 작가라는 것이 이 한 편을 보고 나서야 이해가 됐다.

오늘 마감해야 하는 작업이 조금 남아있어 마무리 짓고 온다는 작가와의 전화 통화를 끊고 백석역을 둘러보기로 했다. 약속 시각보다 일찍 도착해서 동네 한 바퀴 돌아볼 여유가 생겼다. 와우! 대략 500M 정도, 1자로 이어진 다세대 빌라 주택 단지의 1층이 전부 식당, 술집, 카페의 네온사인으로 어두운 밤길을 환하게 만들어주는 백석동 6번 출구. 길 끝까지 가고 다시 돌아오려고 뒤를 돌아서니 골목 입구 반대편으로 병풍을 친 듯한 고층 아파트 앞으로 상가들이 줄지어 서 있는 광경은 마치 풍수지리에서 말하는 최적의 조건인 배산임수를 떠오르게 한다. 고층빌딩이 산이라면 그 앞에 줄지어 서 있는 상가는 길게 뻗은 강줄기를 연상하게 한다. 인터뷰는 이렇게 생소한 동네 풍경을 구경하는 재미도 있다. 오늘의 만남 장소는 맥주와 음악이 있는 지하에 위치한 오픈한 지 두어 달 됐다는 분위기 좋은 펍이다.

"15년 전의 홍대를 느낄 수 있어서 좋아요."

오늘의 인터뷰는 커피로 끝날 분위기가 아니라는 것을 입구에 서 있는 풍선 간판에 쓰여 있는 메뉴가 말해준다. 이곳이 작가의 아지트라는 것이 내심 부럽다. 남자는 남자만의 동굴이 필요할 때가 있다. 작업을 끝내고 이곳을 찾아 처음 만나는 사람들과 이런저런 이야기를 나누면서 가볍게 맥주를 즐기는 작가의 모습이 바로 머리 위로 그려진다. 들어오는 손님마다 작가를 보고 반가운 인사를 하는 광경은 여러모로 신기하고 색다른 광경이었다. 이렇게 다른 사람들과 즐길 줄 아는 작가의 모습은 지금껏 인터뷰한 다른 작가에게서는 찾아볼 수 없는 모습이다. 반평생을 살아온 노련함과 여유로움에서 나오는 향기인 듯하다.

내 예상대로 역시 메뉴는 맥주와 안주. 작가는 저녁을 먹지 않아 볶음밥도 하나 추가. 거기에 음악이 같이 곁들어진다. 작가의 집과 작업실은 차로는 20분 거리, 대중교통으로는 1시간 정도 거리라, 가끔 자전거를 타고 온다는 말도 한다. 마른 체격이 건강관리는 잘하는 편에 속하는 느낌이다. 안경을 썼지만, 나이 50이라는 숫자는 믿기 어려울 정도로 동안. 친구들이 19살 넘어 어른 흉내 내는 것이 싫어 19살부터 나이 먹지 않기로 결심했다는 이야기를 하며 생각대로 얼굴도 따라온 것 같다고…. 하지만 속은 노인이라며 웃으며 말한다. 페이스북을 안지도 얼마 안 됐고 문자가 아이메시지로 넘어가면 힘들며 카톡으로 오는 문자는 글씨도 작고 스트레스를 받는다고…. 카톡! 카톡! 하는 소리가 싫어요.

Q 10년간 떠나 있다가 단편 반응이 상당히 호평이었을 때 어땠나요?

A 신기했죠. 감동했다는 글도 있어서 이걸로 감동 할 정도인가? 오히려 싫어하면 어떡하지? 그런 걱정은 있었어요. 그런데 의외로 반응이 좋아서 놀라웠고 그냥 아무 생각 없이 내 이야기를 하면 되는구나! 그런 생각이 들었어요. 가벼운 마음으로 부담 없이 평소 생각했던 것을 풀어낸 것뿐인데. 저에겐 엄청난 포트폴리오가 된 것 같아요.

단편 <하늘을 보면>

Q 작가님의 단편 작품이 따뜻하게 느껴졌어요.

A 저도 따뜻한 스토리를 좋아합니다. 미야자키 하야오 영향을 받아 그런 스타일로 표현했는데 대중성이 없다는 이야기를 들었어요.

Q 이번 단편 작품은 대중성에서 입증된 것 아닌가요?

A 이것과 비슷한 작품을 그린 적이 있었어요. 꽤 인기가 있었어요. <기계전사 109> 보다도. 그런데 사람들은 거꾸로 기억하는 것 같아요. 그 당시 드래곤볼에 이어 2위를 달렸는데, 너무나 평범한 스타일이라는 이유로 관계자나 편집자까지 성적을 냈는데도 "너는 너무 작가주의를 고집하느냐?"고…. 그래서 그런 식의 작품은 주눅이 들었었죠. 지금의 이런 반응에 놀라울 따름입니다. "어라! 되는데"

Q <하늘을 보면>은 네이버에 어떻게 연재하게 되었나요?

A 만화가협회의 요청으로 작업을 시작했습니다. 준비 기간은 스토리만 쓰는 데 한 달 정도 걸렸고 그림은 금방 나왔어요.

Q <하늘을 보면>은 작가님 본인 이야기인가요?

A UFO를 목격한 건 제가 겪었던 거에요. 세 번 정도 봤어요. 그냥 하늘 쳐다보다 보기도 하고 911 사건 때 TV에서 같이 본 친구들도 있는데 믿지 않더군요. 결과적으로 저만 본 거예요. 그러다 나중에 유튜브를 통해 확인됐죠. 내가 본 것이 가짜가 아니었다는 것을.

Q 단편 작업 후 응원의 메일 또는 항의 메일 같은 것이 오나요?

A 제가 존경하는 백성민 작가님께 전화가 와서 30분 동안 얘기했었어요. '너무 좋다'는 말씀을 주시는데 정말 놀랐습니다. 도대체 이 만화가 뭔데 이러지? 아직도 놀라는 중입니다. 그래서 차근차근히 다시 봤더니 내가 살아온 얘기가 섞여 있더라고요. 제가 컬러 감각이 없지만, 가끔 나가서 스케치하면 그

하늘을 보면

단편 〈하늘을 보면〉

눈 좀 봐~

아직도 종종
뭐가 보이는 거냐?

컬러는 살아 있거든요. 의도는 없었는데 나이브한 이야기이니까 사람들에게 전달이 되는구나! 느꼈죠.

Q 스토리는 여러 번 수정하셨나요?

A 아니요. 너무 오래된 이야기라 그냥 한 번에 쫘악 나왔어요.

Q 〈하늘을 보면〉에서 가장 이야기하고 싶었던 것은 무언가요?

A 작품을 보면 선생한테 매 맞는 장면도 나오고, 빨간색, 파란색 논란도 나오고, UFO 때문에 계속 당하는 이야기도 나오고, 이게 전부 제 얘기에요. 사람들은 좀 현실적으로 살아라! 이런 얘기들을 하죠. 그런데 전 그걸 되돌려 준 거예요.

"당신들이 사는 현실이 이거다." 내가 말하고 싶은 걸 서태지는 단 두 마디로 얘기했죠. '환상속의 그대'.

새로운 환경 작업

Q 만화 작업 환경이 많이 변했습니다. 출판만화에서 웹툰 디지털로 전환되면서 힘든 부분은 없나요?

A 제가 힘든 건 컴퓨터에요. 만화를 시작한 지 30년 됐는데 이제는 뭔가 원숙해져야 하는데 다시 배워야 하는 단계라는 것이 좀 황당했죠. 만화계가 많이 망가지고 했지만, 지금 다시 웹툰으로 돈을 벌 수 있는 구조가 만들어져 그냥 열심히 할 뿐이에요.

Q 컴퓨터에 관한 부담감은 아직도 진행형인가요?

A 적응하기가 쉽지 않아요. 그런데 나만 그럴 줄 알았어요. 제 동료들 후배들도 마찬가지로 못하더군요. 저는 그래도 첨단을 달린다고 생각했는데 아니더라고요. 만화계가 어렵고 힘들어서 손 뗐다가 다시 해보려 하는데 어려워서 못하는 친구들이 많아요. 동료들이 가르쳐 주는데 전혀 이해가 되지 않았습니

다. 겨우겨우 적응해 나가는 거죠.

Q 막히거나 모르는 부분이 나오면 어떻게 하시나요?

A 연재를 시작하자는 마음을 먹으니, 사람이 궁하면 통한다고 찾아가면서 하게 되더라고요.

Q 동료 작가들은 웹툰 쪽으로 전환했나요?

A 많이 돌아오지 못했어요. 컴퓨터의 장벽이 너무 큰 거예요. 페인터로 웹진 할 때도 레이어가 쌓이는 것이 두려워 딱 두 개만 사용했으니까요. 그런데 지금 너무 놀라운 거예요. 이번에 작업할 때 보니까 레이어가 20개가 넘어가는 것도 신기하고.

Q 처음에 웹툰 쪽으로 어떻게 접근했나요?

A 모르니까 여러 가지 해봤어요. 페인터로 그려보기도 하고…, 8, 9년 전에도 시도해봤는데 힘들었어요. 지금도 원고를 보낼 수 있을 정도의 초보적인 수준인 것 같아요.

Q 어떤 툴을 사용하나요?

A 망가스튜디오. 메뉴가 한글화로 잘 되어 있어서 아주 편해요. 다른 친구들은 대부분 포토샵으로 작업하는 것 같은데 저는 포토샵을 안 쓰고 망가스튜디오로 작업해요. 제가 항상 하는 말이 있어요. "I hate photoshop". 뭔가 수학 계산하듯이 점선으로 뚝뚝뚝 그림을 따는 행동들이 이상했어요.

Q 웹툰 업계에서 성공한 작가로 윤태호 작가를 꼽을 수 있을 것 같습니다. 이런 작가를 보면 자극받나요?

A 윤태호 작가와는 허영만 선생님 화실에 있었고요. 제가 나가고 나중에 들어왔고 지금은 윤태호 작가가 아니었으면 저도 웹툰 업계에 들어올 용기가 없었을 거예요. 윤태호 작가가 할 수 있다는 것을 보여준 사례라서 오히려 힘이 됩니다.

Q 출판 만화 시절의 작업과 지금 웹툰의 작업 중 어떤 것이 더 힘드나요? 노

동시간측면에서.

A 노동시간은 웹툰이 훨씬 많아요. 예전엔 컬러가 없었잖아요. 노동량이 대략 3배 정도라고 보면 될 것 같아요.

Q 동료 작가에게 웹툰으로 들어오라는 이야기도 하나요?

A 그렇게 이야기하고 싶은데 컴퓨터를 배우라고 말하기가 쉽지 않아요. 2~30년 나무와 싸웠던 목수에게 이제부터는 플라스틱과 아크릴로 하라는 것과 비슷한 느낌이에요.

만화를 위한 인문학

Q 10년간 만화계를 떠나 있었다는 작가님의 글을 봤습니다.

A 여러 가지 했어요. 만화를 계속하긴 했어요. 네이버, 다음 웹툰이 있기 전에 1인 웹툰을 시작했어요. 강풀, 조석이 웹툰 1세대라면 제가 0세대일 거예요. 5,000명 정도 회원이 있는 유료 웹진을 만들어서 연재도 했어요. 수익성이 없어 문을 닫았지만. 애플 아이북스 스토어에 최초로 연재했어요. 당시에는 한국에 아이북스 스토어가 없다는 것을 몰랐어요. 힘들게 연재해서 1년간 미국 애플에서 받은 돈이 16만 8천 원이었습니다. 신문 만화도 하고 별자리 천문학도 공부했어요. 여러 가지를 했는데 사람들이 안 했다고 하더군요.

Q 별자리는 왜 공부하셨나요? 저는 제 별자리가 뭔지도 모르고 살았습니다.

A 제 별자리가 흥미를 느낄 별자리고요. 이제는 공부한 지 15년 되니까 누가 깊이 물어보지 않는 이상 얘기하지 않아요. 조선시대에 서당에서 아이를 가르칠 때 돈이 없으니까 집안에서 가장 큰 아이를 가르치죠. 장남이라도 살려서 장원급제 시켜보자고 시작해서 6, 7살부터 처음에 가르치는 것이 인성이죠. 그 과정이 끝나면 시작하는 것이 주역이에요. 하늘을 보는 것. 별자리랑 똑같아요. 천지인 하늘을 알고 땅을 알고 사람을 아는 것이 중요하다. 그 다음 가르치

는 것이 논어·맹자에요. 그래서 주역이 중요하죠.

"공부를 하려면 하늘을 봐라." 이걸 얘기하는 거예요. 지금 말하는 공부와는 개념이 다르죠. 사람들은 그게 공부인지 모르고 사는 거죠.

Q 나이 든 사람들을 꼰대라고 표현을 많이 하던데, 작가님은 어떤 스타일인가요?

A 소문 듣고 별자리 봐달라는 사람들이 오는 경우가 있어요. 그때는 5만 원 받고 얘기해주죠. 전 돈 안 받으면 충고 안 해요. ㅎㅎㅎ

Q 별자리와 만화 어떤 게 더 재밌나요?

A 별자리는 15년 공부해서 강의도 하고 있고 둘 다 재밌어요. 별자리는 저한테는 인문학이에요. 별자리 공부라는 것이 포괄적인 학문이에요. 성경, 불경, 물리학, 유학, 세포학, 양자학 등등. 그래서 다빈치 같은 사람이 나오는 거예요. 대만에 불경이나 노자를 많이 그리는 작가의 책은 우리나라에 출간하고 초청전하고 대단한 작가라는 칭호를 붙여요. 그런데 우리나라에서는 김준범이라는 작가는 15년이나 별자리에 빠져서 그러고 있다. 다른 시선으로 보는 것이 답답하죠. 만화가로서 다른 어떤 소재를 공부했다고 보지 않아요.

Q 작가님이 별자리를 공부한다는 것을 알고 만화에 관한 재미난 소재가 많고 오히려 더 좋지 않을까? 이런 생각을 했습니다. 그렇지 않나요?

A 김준범은 빨리 천문 때려치우고 만화계로 돌아오라는 말도 있어요. 제가 만화를 위해서 인문학을 공부하고 있다고 보지 않는 거죠. 매트릭스 영화 제목도 천문 용어에요. 인터스텔라를 비롯해 많은 영화감독들이 별자리를 통해서 작품을 만들고 있는데… 일본과 우리나라의 작품을 비교해보면, 그들의 주제는 '나는 누구인가?'인데, 우리는 지배, 피지배, 맨날 남 탓만 하는 억울하고 핍박받고… 등의 문제만 꺼내고 있지요.

Q 작가님의 컴백 시기도 천문학으로 예측했나요?

A 십여 년 전에 이미 예측했어요.

Q 웹툰 업계로 컴백하게 된 이유는?

A 이야기꾼이 되고 싶다는 것이 가장 큰 이유 같아요. 사람들에게 재미난 이야기를 들려주고 싶다. 어느 날 새벽에 강풀 작가에게 문자를 보냈어요. "풀아! 나 1화 스토리 쓰는 게 어려워", "방법을 좀 알려줘." 그런데 장문의 답 문자를 보내왔어요. 그 계기로 많이 친해지고 안심이 되더군요.

Q 자존심이 상할 수 있을 텐데 후배 작가에게 물어본다는 것이.

A 저는 누구에게나 물어봐요. 자존심 세우지 않고. 이런 건 전혀 불쾌하지 않아요. 그런데 무지한 사람한테 당할 때 아주 불쾌해요. 예를 들어 어떤 배우가 필로폰(마약)을 배달하다 걸렸어요. 그래도 관리를 잘해서 댓글에 안타깝다, 힘내라는 글이 보였는데, 대마 혐의도 있다는 기사가 추가되자 바로 댓글에 죽어라! 쌍욕이 난무하더군요. 이건 무지거든요. 그 사람들은 대마초가 더 나쁘다고 생각하는 거예요. 팩트를 모르는 무지한 사람들의 이런 행동 자체가 제가 후배 작가에게 물어보는 행동보다 훨씬 저를 기분 나쁘게 합니다.

Q 지금은 어떤 작업을 하나요?

A SF 장르 준비하고 있어요. 12월부터 모 플랫폼에서 연재 예정입니다. (가제 프로토) 1990년 데뷔작인 〈기계전사 109〉의 프리퀄이라 보면 됩니다. 생각한 지는 7년 정도의 독립된 스토리인데 〈기계전사 109〉의 프리퀄이라 해도 괜찮다는 생각을 했어요.

Q 작가님의 기존 팬들이 많은 기대를 하고 있을 것 같은데요?

A 모르고 있습니다. 작업하고 있는 것을 말 안 했어요. 플랫폼 대표님이 제 팬이라고 많은 기대를 하고 있다네요.

Q 그 플랫폼에는 먼저 접근하셨나요?

A 네. 제가 먼저 연재 제의를 했어요. 그런데 그쪽에서도 생각하고 있었다고 하더군요. 딱 시기가 맞아떨어진 것 같아요.

Q 그 플랫폼은 어떤가요? 왜 그곳으로 결정하셨나요?

A　일단 사람들이 좋아요. 그리고 만화에 관한 플랜이 좋았어요. 특히 사장님이 착해요.

Q　연재는 주 1회로 가나요?

A　아직 어떻게 될지 모르겠어요. 혼자 작업하기 때문에 1화 100컷 정도 예상해서 10일 연재도 생각 중입니다. 어시를 찾아야 하는데 찾기 어려운 구조에요. 스텝이 돼야 할 시점인데 데뷔를 하다 보니 더 찾기 어려워요. 이런 악순환이 계속 이어지는 것 같아요. 강풀이나 윤태호처럼 되면 쉬울 거예요. 일단 더 유명해져야 합니다. ㅎㅎㅎ

Q　신작에서 여러 가지 규제 때문에 타협하면서 그리는 부분도 있나요?

A　이번 작품에 벗은 여자를 그려야 하는데 그리지 못하니까 너무 깝깝한 거예요. 19금 만화가 아니라서… 귀귀 작가가 핍박받을 때 참 미치겠더군요. 사우스파크 애니메이션을 보고 많이 놀랐죠. 높은 수위의 대사들이 많이 나오는 작품인데 나는 작가로서 자격이 없나? 그런 생각이 들기도 했죠. 창작자 입장에서 너무 서글픈 일이 많아요. 표현하고 싶은데 그러지 못하는 부분이죠. 대사 중에 "기업권력의 개들"이라는 대사가 있어요. 저는 이것도 좀 걱정이 되더군요. 어떤 작품을 그릴 때 중2 학생에게 항의 전화가 와서 막 따졌던 적도 있어요. 어처구니없죠.

Q　일주일에 작업시간은 어느 정도 되나요?

A　지금은 쉬는 날이 있으면 안 돼요. 계속해야 해요. 연재 시작해도 계속 그럴 거 같아요. 술 먹는 날도 거의 없을 겁니다.

Q　신작은 몇 화까지 예상하나요?

A　지금은 몰라요. 뭐 한 1년 가겠죠.

Q 오랜 시간이 흘러 신작 연재를 시작하는 데 어떤 느낌이 있나요?

A 20년 전에는 사이버 펑크라 불렀어요. 내가 돌아오니까 〈총몽〉이 영화로 나오고 〈공각기동대〉도 영화로 나오고 〈블레이드 러너 2〉도 나오고. 마치 다 같이 돌아오는 것처럼. 결정적으로 미드 〈웨스트월드〉가 나왔는데 제 만화랑 내용이 아주 비슷해서 놀랐어요.

Q 그럼 표절 논란이 발생하겠는데요?

A 아! 저는 그렇게 생각하지 않아요. 내가 십여 년 만에 나왔는데 트랜드를 놓치지 않았구나! 그들과 같은 생각을 하고 있구나! 내 스토리나 트리트먼트를 이미 몇 달 전에 투믹스 쪽에 보여줬기 때문에 상관없다고 봐요. 2070년도의 서울 배경에 경찰이 쌍권총 찬 웨스턴 스타일이에요. 사이보그도 나오고 막 같은 장면이 나와요. 저는 트리트먼트를 설명할 때 주인공 인물은 어떤 배우, 또 어떤 캐릭터는 어떤 배우, 형식으로 설명을 해줘요. 그중에 주인공을 앤서니 홉킨스로 했는데 〈웨스트월드〉도 주인공이 앤서니 홉킨스에요. 그냥 놀라웠어요. 저는 그렇게 생각해요. 같은 소스가 내려오는데 두 길이 하나로 맞은 거다.

Q 〈하늘을 보면〉 단편의 영향이 신작에 좋은 기운을 주는 것이 아닐까요?

A 저처럼 별자리를 공부하는 사람들은 이런 게 있어요. '아카식 레코드(akashic record 우주의 모든 진리가 기록된 일종의 도서관)'의 개념을 빌어 얘기하면 〈웨스트월드〉와 제 작품이 우연의 일치가 아닌, 운명적으로 하나는 미국에서 태어났고 다른 하나는 한국에서 태어났다고 하는 정도가 어울릴 것 같아요.

Q 신작은 〈하늘을 보면〉과 그림 스타일이 다른가요?

A 네. 저는 매 작품 그림 스타일이 다릅니다. 제 페이스북 프로필 캐릭터 얼굴이 지금 〈웨스트월드〉 캐릭터와 아주 비슷해요. 그런데 이게 한 번이 아니고 서른 즈음에 그린 SF 만화 〈아니타레바〉에서 남자 주인공을 제레미 아이

언스로 설정했어요. 2화 연재하는데 길에 영화 〈로리타〉 포스터가 붙어있어
요. 그런데 주연이 제레미 아이언스인 거예요. 내 만화의 첫 장면과 영화의 첫
장면이 같은 거예요. 너무 놀랍지 않은가요? 이번에 신작에서도 똑같은 경험
을 해서 아카식 레코드를 믿는 거예요. ㅎㅎㅎ

Q 주 독자 층은 어떻게 설정했나요?

A 15세로 했어요.

Q 스토리 vs 그림 어느 쪽이 힘든가요?

A 스토리가 힘들어요.

Q 웹툰작가가 많이 늘어났습니다. 어떤 생각이 드나요?

A 좋죠. 저는 국내시장보다는 해외 쪽으로 겨냥하고 있습니다. 데뷔 때부
터 그 생각하고 살았기 때문에. 선배 후배 동료들과 얘기할 때 만화 하면 미국,
일본, 한국인데 쉽게 미국이나 일본보다 못하다는 이야기를 들으면 화가 났어
요. 지금도 일본풍으로 그려진 만화는(우라사와 나오키, 미야자키 하야오, 이
노우에 타케히코를 제외한) 거북해 하는 편입니다. 그게 전부인 양 생각하는
것들. 지금 제가 6살짜리 늦둥이를 키우고 있는데 그 녀석 그림이 아주 놀라워
요. 제가 그걸 웹툰으로 그리고 싶을 정도로요. 그런데 이놈 옆에 미술 선생을
붙이니까 그 후엔 개성이 사라졌다고 해야 할까? 누가 가르쳐 주니까 정리가
돼버리는 거예요. 마찬가지로 지금 작가들도 일본풍으로 큰 눈을 그리고, 엘프
모양의 귀 스타일을 그리는 작품이 많다 보니 재미없어져 안타까워요.

Q TV에 웹툰작가가 나오는 것은 어떤가요?

A 저는 좋아요. 만화가도 연예인처럼 자기를 드러낼 수 있고 보여줄 것이
있다면 그렇게 하는 것도 좋아요. 지금 기안84가 하는 것처럼. 제가 하지 못한
것을 그들이 해주니까 좋아요.

Q 요즘 젊은 작가들 보면 어떠세요?

A 일단 서로 잘 몰라서 어떤지는 모르겠어요. 일산에 있는 작가들과 교류는

하고 있지만….

Q 요즘 웹툰작가들이 카페에서 작업을 많이 합니다. 작가님은 어떤가요?

A 예전엔 안 했는데 아이패드 프로가 생기고서 카페에서 작업도 합니다. 그 전엔 노트북과 맥북이 있어도 안 됐는데, 이젠 되더라고요.

Q 후배 작가들이 조언을 구하나요?

A 잘 나가는 작가들이 가끔씩 "어떻게 하면 그림을 잘 그리나요?"라는 질문을 해요. "잘 그릴 생각하지 말고 재밌게 살 생각해…, 피카소보다 잘 그릴 거 아니잖아"

Q 후배 작가 중에 정말 잘한다고 생각하는 작가가 있나요?

A 저는 뭐… 조석 좋아하고 귀귀 좋아하고 조금산 좋아하고. 예전엔 다른 작가의 만화는 안 봤는데 요즘은 공부하려고 봐요.

Q 요즘 잘 보는 웹툰 하나 추천하신다면?

A 조석의 〈문유〉 좋더군요.

Q 작품을 만들 때 이 작품은 정말 잘 될 거야! 이런 생각은 안 하나요?

A 그건 내가 너무 무식했던 시절 그랬죠. 〈기계전사 109〉 할 때, 그때는 다른 작품은 다 나보다 못 그리는 거로 보였기 때문에. 지금 생각해보면 어떻게 그런 그림으로 그런 생각을 할 수 있었지? 라는 생각이 들어요.

Q 작가님 아이들은 그림 잘 그리나요? 예술 계통에 있나요?

A 뭐 잘 그려요. 저는 돌아다니고 운동하고 그런 쪽이었으면 좋겠어요.

Q 건강관리는 어떻게 하나요?

A 저는 일찍 아팠죠. 30살 때 아팠고 이제는 반대가 됐죠. 죽어라고 운동하고 사회인 야구단 만들어서 시합도 합니다. 지금 애들이 힘들어할 때 저는 점점 더 몸이 좋아지고 있죠. 매를 먼저 맞은 거죠. 지금 작가들은 많이들 세련돼 술도 많이 안 마시는 것 같고 예전엔 술 많이 마셨죠.

Q 작가님 고료는 어떤가요?

<u>A</u>　다른 사람이 생각하면 많고 내가 생각할 때는 적고 그렇죠.

때로는 긴 장편의 스토리보다 짧은 한 편의 만화가 주는 여운이 크게 마음속을 강타하는 일이 벌어지기도 한다. 김준범이라는 이름 세 글자는 필자에겐 유명한 작가도 아니었고, 그저 평범한 사람들의 이름 중 하나였다. 네이버 한국만

화거장전에 올라온 〈하늘을 보면〉, 이 한 편이 필자에게도 많은 감동을 안겨주었지만, 웹툰 업계에 십여 년 만에 돌아온 작가에게는 더 많은 힘이 되지 않았을까 생각이 든다.

〈기계전사 109〉로 젊은 날을 보냈다면 이제는 인문학이라는 아주 강력한 무기를 장착해 돌아와 작가가 쏟아내는 총알을 기꺼이 몸으로 받아내고 싶은 충동이 생겨난다. 무엇보다 반가운 것은 출판만화 시대의 실력 있는 베테랑 작가가 디지털 시대 웹툰으로 어려운 전환 과정을 겪으면서 화려한 복귀를 함으로써 웹툰 업계가 한 단계 더 고급스러워지는 발판을 만든 것이다.

작가에게 별자리 천문학은 어느 작가도 가지지 못한 무한한 상상력과 즐거운 이야기를 우리에게 전해줄 수 있는 옛날에 할머니 할아버지에게서 듣던 이야기 보따리와도 같다.

술집에 흘려 퍼지는 음악과 한잔 한잔 넘기는 맥주를 마시며 듣는 그의 나긋한 목소리로 별자리에 관한 재미난 이야기는 만화가 아니더라고 충분히 즐거운 시간으로 다가왔다. 십여 년 만에 연재를 시작하는 김준범 작가의 새로운 이야기가 너무너무 궁금하다. 그와의 인터뷰는 집으로 돌아오는 택시비가 전혀 아깝지 않을 정도로 한 편의 공연을 보고 온 느낌이다.

× ◲ —

Part.3

코믹 로맨스

COMIC ROMANCE

고 은 | 살아 말아

현마담(현재성) | 아수라발발타

라희(박라나희) | 안녕B612

기다리는 독자에게 실망감을 주지 않기 위해

·고은·
살아 말아

매일매일 쏟아지는 신작 속에서 나에게 맞는 만화를 찾아내기 위한 엄지손가락의 화려한 제스처와 이리저리 바삐 움직이는 눈동자의 피로감은 필자만이 겪어본 것은 아닐 것이다.

2016년 웹툰의 작품 수는 작년보다 두 배가 넘는 숫자로 증가했다. 한국만화가협회에서 주최한 올해의 만화상에 후보작으로 올라온 웹툰의 숫자만도 1,580편이 넘는다. 이 부분은 필자가 1차 심사위원으로 참가했기 때문에 믿어도 되는 결과치라 말할 수 있다.

웹툰이 많아져 우리에게는 고민거리가 생겨났다. 과연 어떤 만화를 골라 볼까? 무심코 클릭한 만화가 재미있으면 다행이고, 그렇지 않으면 1화만 보고 빠져나오게 된다. 필자는 작가들의 추천으로 보는 경우도 있고 SNS에서 올라오는 추천 만화를 보기도 한다. 그리고 마지막 한 가지가 플랫폼의 인기도에 따라 만화를 고르게 된다. 그런 의미에서 플랫폼의 랭킹은 만화를 고르는 하나의 수단이지만, 만화의 퀄리티를 좋다 나쁘다의 기준으로 말하기는 어렵다고 생각한다.

오늘은 다음 웹툰 사이트를 들여다봤다. 일간, 주간 랭킹으로 그 주에 어떤

만화가 인기 만화인지 쉽게 알 수 있다. 주간 랭킹의 만화 중 항상 상위권에 들어있는 고은 작가의 〈살아 말아〉가 눈에 들어온다. 섬네일 이미지에서 잘생김이 넘쳐흐르는 남자와 예쁜 여자의 듀엣이 10대를 겨냥한 만화라는 것이 확실하다. 살면서 순정만화를 본 적이 없는 필자로선 〈살아 말아〉 만화 자체보다는 이런

〈살아 말아〉 다음(Daum) 웹툰 연재 중

유의 만화를 좋아하는 젊은 층이 느끼는 감성과 트렌드가 궁금했다. 인기 있는 만화는 무언가 특별한 것이 있을 것이라는 확신. 젊은 층의 독자를 끌어 안고 있는 작가의 비결이 궁금해졌다. 인터뷰 요청 메일을 보내놓고 기다림의 시간은 이제는 익숙해졌다.

얼굴이 나오면 안 돼요!

고은 작가에게 답장의 메일이 도착했다.

"사진 첨부(얼굴 공개)를 안 해도 된다면 기회 될 때 만나 뵙고 싶네요."

걱정하지 마시라! 가난한 뚜벅이 필자에겐 작가의 이쁜 사진을 찍어 줄 좋은 DSLR 카메라도 없을뿐더러 여태껏 인터뷰한 작가의 사진을 찍어본 적도 없다. 오로지 작가의 이야기를 녹음할 핸드폰 달랑 하나뿐이라는 것을.

필자와 인터뷰한 어떤 작가들은 자신들이 인터뷰할 만큼 대단한 사람이 아니라는 이야기를 종종 한다. 고은 작가도 자신의 자리가 아닌 것 같다고 부끄럽다는

데뷔작 〈제비전〉

표현을 한다. 작가로서 짧은 경력이 문제일까? 자신의 작품에 만족하지 못해서일까? 인터뷰를 낯설어하는 듯하다. 2012년 데뷔작 〈제비전〉의 기간을 더하면 이미 5년 차로 접어들어 새내기가 아닌, 이미 프로의 향이 짙게 풍기는 작가의 반열이라 말할 수 있겠다.

긴장 긴장 긴장

오늘도 역시 사당역이다. 작가를 만나기 위해 네 번째 방문하다 보니 이젠 이곳 풍경도 많이 익숙한 곳이 됐다. 오늘의 시작은 역시나 아메리카노. 다른 작가와의 차이점이라면 도넛이 하나 추가되었다는 것. 따뜻한 커피에 달짝지근한 도넛의 당은 이야기를 좀 더 편안하게 나눌 수 있을 것 같은 기분이 든다.

아주 조용한 말씨의, 조금은 조심스러운 말투. 핸드폰의 녹음 버튼을 누르니 이상한 말을 해서 실수를 하지 않을까? 말을 못 하겠다는 그녀의 걱정이 묻어나는 어감이다. 약간은 후회도 된다는 인터뷰의 첫 시작 지점이다. 카페의 음악 소리가 더 컸더라면 작가의 이야기가 잘 들리지 않을 정도의 긴장감이랄까? 이런 긴장감을 풀기에는 잡담이 제일이라 가볍고 재미난 이야기를 먼저 시작했다. 살면서 처음 필자의 목소리 톤이 좋다는 작가의 감언이설에 동조할 수 없어 정우성의 목소리를 가지고 있는 '이상록' 작가의 이야기를 해주니 외모도 잘생겼냐는 급 호감을 표시한다. 이로써 긴장감은 조금은 해소된 듯하다.

Q　인터뷰 요청했을 때 어땠나요? 저는 거절도 많이 당합니다.

A　아아! 저는 그런 기분 이해할 것 같아요. 솔직히 익명으로 숨고 싶은 마음이고, 드러내고 싶지 않은데, 알려지기 시작하면 부담감이 생기는 것처럼 성향 차이인 거 같아요. 아수라발발타 작가의 인터뷰 글을 읽고 같은 요일에 연재하는 작가님이라 혼자만의 동질감을 느끼고 있었어요. (웃음)

Q　다른 작가들의 스토리가 담긴 인터뷰도 보시나요?

A　네. 지망생 시절에 작가들이 어떤 식으로 데뷔를 하고 어떻게 작업을 하는지 궁금했어요. 제가 흔들릴 때 한 번씩 읽어보면 도움이 되기도 해요.

Q　만화의 시작은 어떻게 하게 되었나요?

A　아르바이트하면서 지망생 시절을 지나왔어요. 여러 잡지에 도전했는데 전부 낙선해서, 이 길은 나의 길이 아니라고 생각하고 그만두었어요. 바로 애니메이션 회사로 들어가 근무하면서 처음으로 웹툰을 해보겠다는 생각이 들었지요.

Q　작가가 되기 전 어떤 직업을 가지고 있었나요?

A　'미르'라는 애니메이션 회사에서 1년 반 정도 〈아바타 코라의 전설〉의 배경을 작업했어요. 감독님도 정말 좋은 분이셨고 재미있었는데 너무 힘든 직업이었습니다. 실력이 붙어서 일의 재미를 느끼기 시작할 때 그만두었어요.

Q　첫 직장이 애니메이션 스튜디오였나요?

A　아니요. 여러 가지 했어요. 홈페이지 제작도 하고.

"나를 받아 준 웹툰 업계야 고마워!"

작가 데뷔

Q　공모전으로 작가 데뷔를 했나요?

A　네. 다음 공모전에 도전해서 합격했어요. 그때가 2011년이었고, 4회였어

요. 상을 받지는 않았지만, 연재 준비를 시작할 수 있었지요. 웹툰 업계로 이른 나이에 들어온 것은 아니었어요. 항상 거절당하고 떨어지는 것이 당연한 일이 었는데 웹툰 업계에서 인정받아서 깜짝 놀랐습니다.

Q 당시 동료 작가는 누가 있나요?

A 〈밤의 베란다〉이제 작가님. 디디 작가님(작품은 어두운데 아주 밝은 분이세요). 〈러브메이커〉정종수 작가님, 만자기 작가님, 현재 〈주간소년열애사〉를 연재하시는 박시인 작가님 등등이 계시지요.

Q 동료 작가들과 자주 교류하나요? 작가 모임이라든지.

A 다음에서 1년에 한번 하는데 그때 나가요. 천계영 작가님한테 사인받고 싶은데 사람들이 너무 많아서 그러지 못해 아쉬워요. 마주쳤는데 너무 바빠 보이셔서…. 저와 같은 요일에 연재하시거든요.

Q 〈살아 말아〉가 더 인기 있지 않나요?

A 아니 아니에요.

Q 웹툰 업계로 전환할 때 두려움은 없었나요?

A 전부터 출판 원고 작업을 해와서 큰 두려움은 없었어요. 많은 공모전에 떨어졌고 그때가 지망생 시절이라 볼 수 있겠어요. 대략 5년 정도 그 생활을 한 것 같아요.

Q 기나긴 지망생 시절을 어떻게 버텼나요?

A 여러 가지 아르바이트도 하고 〈커밍업〉의 '기선' 작가님 배경 어시도 했어요.

Q 작가 지망생이 넘쳐나는 시대입니다. 어떤가요? 네이버나 다음과 같은 대형 포털만 고집하는 지망생이 많은 것 같아요.

A 제 친구들도 네이버 '베스트 도전'에서 도전하고 있고, 저도 공모전에 넣기 전에 네이버 도전만화를 생각했었어요. 네이버 '베스트 도전'을 거쳐 올라가면 팬덤이 형성되고 작가에게 많은 이점이 있지만 그만큼 힘들고 끊임없이 도

전해야 하거든요. 제가 데뷔한 것은 운이 많이 따랐던 거 같아요. 제가 데뷔할 때 보다 지금은 웹툰의 퀄리티가 상당히 좋아졌고, 또 연재할 수 있는 플랫폼도 그때보다 많아진 거 같아요. 다른 플랫폼에 도전해 보는 것도 괜찮을 거 같아요. 이종범 작가님도 다른 플랫폼에서 연재하다가 네이버로 온 케이스라고 들었거든요.

Q 웹툰작가가 돼서 만족한가요?

A 저는 바라고 원했던 일이라 많은 부담감이 있지만, 괜찮습니다.

Q 어떤 부담감이 제일 큰가요?

A 항상 작품을 망칠 것 같은 불안감이 제일 커요. 인기에 연연하지 않아요.

Q 지금 다음(Daum)에서 랭킹은 어떤가요?

A 되도록 신경 쓰지 않으려고 하는데 쉽지 않아요. 나도 모르게 그런 것에 영향받는 부분이 있을까봐 조심스럽고요. 물론 인기가 많으면 좋지만 중요한 건 작품이니까, 작품은 영원히 남으니까 그때그때 평가도 달라질 거 같아서요.

Q 댓글의 영향으로 내용이 바뀌거나 하나요?

A 아니요. 내용이 바뀌지는 않지만, 대사는 약간은 신경 쓸 때도 있는데 주인공이 노부부(77세)라, 나이 든 주인공들 성향의 글과 대사를 쓸 때는 조심스럽긴 해요. 최근 여성 지위 문제라든지 권위적인 할아버지 대사에서 차별 같은 게 있을까 봐 조심스럽죠. 읽고 계시는 독자분들도 성향과 나이 때가 다양하신 거 같아서 저마다 느끼는 것도 다른 거 같고요.

Q 마음대로 표현하지 못하는 것에 관한 아쉬움은 없나요?

A 많이 고민했는데 결국엔 저의 뜻대로 표현하게 되네요. 〈제비전〉 때는 첫 작품이라 스스로 검열해서 걸러낸 것들이 있고, 완성된 후에 두고두고 후회하는 부분이 있었어요. 〈살아 말아〉는 그 후회가 없도록 표현하고 싶은 걸 되도록 많이 하는 편입니다.

Q 주 독자 층은 어떤가요?

A 메일 오는 걸 보면 남성분들도 있지만 10~20대 여성분들이 많긴 해요. 자신들이 그린 그림을 보내주기도 하고요. 답장은 꼭 해 드려요.

Q 댓글에 육갑이 팬이 많아 보여요. 댓글에 육갑이 때문에 심쿵한 단어가 많이 보입니다.

A 아아! 그쪽으로 흐르면 안 되는데…, 저는 코믹이 좋아요.

Q 감정이입된 댓글이 많이 보입니다. 육갑이와 청순이의 사랑을 방해하지 말라는.

A 기분 좋은 댓글을 보면 좋아요. 악녀로 설정해서 표현하면 너무 나쁜 x라는 말도 나와서 오히려 제가 악녀 편을 들어주고 싶은 마음도 있어요.

Q 작품에 관련해 어떤 이야기를 들으면 좋은가요?

A 스토리가 재밌다는 칭찬을 들으면 너무너무 행복해요. 어린 시절엔 잘한다 잘한다 소리 들으면 자만에 빠져 내가 정말 잘한다는 착각을 했어요. 그런데 프로의 세계에 들어오니 내가 잘하는 게 아니었구나! 자각하게 되더라고요. 그래서 이야기가 재밌다는 반응이 오면 즐겁고 행복하고 그래요.

작업 스케치

Q 일주일에 스토리 쓰는 시간은 어느 정도 걸리나요?

A 이틀에서 이틀 반 걸려요. (콘티까지 완성) 다른 작가에 비해 많이 걸리는 것 같아요. 저는 처음부터 정해놓고 그리면 재미가 없어져요. 가령 1~50화까지라면 결말과 징검다리 형식으로 중간 이야기(소재)가 있고 그 징검다리를 건너기까지 이야기는 그때그때 써나가요. 처음에는 노트에 적어가고 세분화해서 중요 대사까지 써 나갑니다.

Q 그림 그리는 시간은 부족하지 않나요?

A 급하게 그릴 때가 있는데 그럴 때는 마음에 안 들어도 일단 올리고 나중

에 전부 수정해서 다시 올려요. 시즌 초반에는 채색 톤도 여러 겹 하는데 시간이 지날수록 조금씩 단순해지네요. 그래도 시즌마다 색이라든지 느낌을 다르게 신선하게 보이려고 보강하고 노력하긴 해요. ㅠㅠ(아쉬움)

Q 제가 본 웹툰 중 주인공이 가장 잘생기고 제일 이쁩니다. 육갑이와 청순이요. 이 중 누구를 더 비중있게 그리나요?

A 더 많이 보셔야 할 것 같아요. ㅎㅎㅎ 더 이쁘게 그린 만화 많아요. 똑같아요. 제가 여자라서 그런지 청순이 쪽이 감정 표현할 때 더 편해요.

Q 일주일 작업시간은 어떻게 되나요?

A 업로드 하고 하루 반 정도는 쉬는 것 같아요.

Q 작가님의 원래 그림 스타일은 어떤가요? <살아 말아>같은 스타일인가요?

A 예전엔 더 이쁘게 그렸어요. (살짝 쑥스러운 웃음) 지금은 더 투박하게 그리는 편이에요. 그때는 눈에 별이 반짝거릴 정도로 섬세하게 그렸었어요.

Q 어시의 도움을 받나요? 그리고 어시의 도움이 없으면 작업이 어렵나요?

A 채색 어시스턴트는 따로 있지만, 제가 작업이 급할 때는 동생에게 채색 어시도 맡기고 있어요. 수고비는 음식이나 화장품으로 대신합니다. 어시의 도움은 밑색을 까는 작업으로, 고난도의 작업은 아니지만, 채색 도움 없이는 일주일 중 하루밖에 쉬지 못해요.

Q 작업은 어디서 하나요? 작업실 or 집?

A 처음에는 기선 작가님의 작업실에서 하다가 너무 멀어서 집에서 하고 있는데 다시 밖에 작업실을 얻을 생각이에요.

Q 다른 작가들은 카페에서 작업도 하는데 어떤가요?

A 저도 카페에서 작업해요. 적게는 한 두 시간 많게는 서너 시간. 이곳저곳 돌아다니며 스토리 쓸 때 이용하는 데 너무 치열해요. 자리가 없어요. 일하기 좋은 카페는 일단 책상, 조명, 노래가 좋아야 해요. 너무 어둡거나 노래가 너무 시끄러워도 안 돼요.

점점 늘어나는 포토샵 레이어

(필자가 서울대입구역 포도몰 8층 반디앤루니스 카페를 추천했더니 고은 작가가 자주 애용하는 카페라는 말을 해서 서로 깜짝 놀랐다.) 제가 그 카페 너무 좋아해서 저번 주 지지난번 주도 갔었어요.

Q 작업 툴은 어떤 걸 사용하나요?

A 포토샵. 배경은 스케치업. 첫 작품은 종이에 그려서 스캔하고 채색하는 과정이었어요. 그때는 배경도 전부 손으로 그렸죠. 〈살아 말아〉 하면서 스케치업으로 바꿨습니다. 중요한 배경은 만들어서 사용하고, 바쁠 때는 기존에 있는 모델 수정해서 사용해요. 직접 그리는 것보다는 스케치업이 편해서 사용하게 돼요. 전 작품은 전래동화 이야기라서 기와 같은 것도 전부 다 그렸는데 지금 작품은 현대물이라 거리 모델을 만들어 놓으면 다시 사용할 수 있어서 편한 것 같아요. 한 가지 단점은 다른 작품과 배경이 비슷해 보인다는 것이지요.

Q CinticQ 사용하나요? 액정 태블릿!

A 이번에 CinticQ 컴패니언 사긴 샀어요. 카페에서 작업 용도로 샀는데 바닥 태블릿 쓰다가 이쪽으로 옮겨오니 적응이 잘 안 돼요. 화면에 바로 그려서 정교한건 좋은데 그림을 너무 확대해서 그리게 되는 것이 오히려 힘들어요.

제가 적응이 안 돼서 동생이 노리고 있어요. 도구가 중요한 게 아닌 것 같아요. 내 손에 딱 맞는 도구라면 싸구려라도 괜찮습니다. 제 주변 작가들도 전부 CinticQ으로 바꿔서 시대에 뒤처지면 안 된다는 생각으로 바꿨는데.

Q 작업 컴퓨터는 어떻게 선택하나요?

A 윈도 베이스 데스크톱. 친척 오빠에게 부탁해서 최신 게임이 돌아갈 사양으로 특히 그래픽 카드 좋은 거로 맞췄습니다. 제 작업은 저사양 노트북에서 하면 멈추는 경우가 많아요. 24인치 델 모니터 2개 사용하는데 가족들이 드라마 보는 용도로 쓰기도 해요.

Q 작업 방식을 얘기해주실 수 있나요?

A 처음엔 따로 그려서 세로 스크롤 방식으로 옮겼는데 지금은 세로로 길게 만들어서 그 안에서 그려 나가고 있어요. 300dpi 1,500 * 15,000 픽셀 크기로 작업합니다. 작업하다 날려먹은 적도 있어서 같은 작업 파일을 여기저기 저장해놔요. 애니메이션 작 경험이 있어 백업은 잘 하는 편이에요.

Q 작업하면서 재미있나요?

A 때로는 재미있기도 하고 재미없기도 해요. 이유는 잘 모르겠어요. 저도 설명할 수 없는 주기가 있는 것 같아요. 스토리가 원하는 대로 풀리면 재미가 있고 안 풀리고 막히면 자신감이 없어지고 힘이 떨어져요.

플랫폼과 작가

Q 연재 중 휴재는 어떤가요?

A 개인적인 사정으로 휴재하거나 몸이 아플 때는 휴재합니다. 휴재하면 쉬기는 해도 마음이 편하지는 않아요. 휴재할 때는 항상 휴재 공지를 올려요. 일부러 보러 왔는데 없으면 실망하게 되잖아요. 독자에게 미안한 마음은 표현해야죠. 소통의 시대라 특히 말 없는 휴재는 독자가 더 싫어해요. 정말 쿨하게

"내가 힘드니까 한 번 쉴게." 이런 마인드를 갖고 싶지만, 현실은 그렇지 못해요.

Q 담당 PD와의 관계는 어떤가요?

A 최근에 새로운 PD님으로 교체되었어요. 좋은 분입니다. 예전 PD님은 원고에 관련해 부족한 부분의 코멘트도 해주시고. 매주 마감 지각을 많이 해서 PD님을 좀 괴롭히고 있습니다. 죄송한 마음이 많아요. 그리고 원고료 인상 관련 이야기도 나누는 편입니다.

Q 원고료는 많이 올랐나요?

A 처음 시작했을 때보다는 많이 올랐어요. 광고와 미리보기가 있어서 괜찮은 것 같아요.

Q 플랫폼의 PD는 만화 전문가인가요?

A 전공이 만화인지는 모르겠지만, 날카로운 분석을 하세요. 잡지 PD가 옆에서 하나하나 코치한다면 이쪽은 비즈니스적으로 독자를 끌어드리는 방법이나 사회적으로 문제가 될 수 있는 부분을 집어주세요. 내용과는 상관없는 욕이 들어간다든지.

Q 플랫폼을 옮겨보고 싶다는 생각은 없나요?

A 지금은 없습니다. 그러나 항상 열어두고 있어요.

Q 〈살아 말아〉 연재는 어떻게 결정됐나요?

A 〈살아 말아〉 하기 전에 많은 작품이 거절당했습니다. 너무 많이 거절당하니까 내가 재능이 없나? 그런 생각이 들기도 했어요. 울면서 다른 일 찾아봐야 하나? 그런 생각도 들었고요. 지금은 웃으면서 얘기할 수 있지만, 당시엔 정말 힘들었죠. 그런데 〈살아 말아〉는 한 번에 통과했어요.

Q 전에 탈락한 아이템은 어느 정도 되나요?

A 4, 5개 되는 것 같아요. 하나의 아이템이 거절당할 때는 꽤나 많은 시간을 허비합니다. 스토리를 보강하고 여러 차례 거절당하다 보면 6개월은 훅 지나

가요. 저는 괜찮아 보여도 플랫폼의 기준에는 못 미쳐 4, 5개월은 서로의 힘겨루기를 하는 기간 같아요. 이 기간은 수입이 없어서 외주나 아르바이트를 하기도 해요.

Q 경제적으로 불안하나요?

A 그렇죠. 쉴 때는 수입이 없으니까요. 많이 거절당할 때는 동료 작가가 다른 플랫폼에 해보라는 권유도 있었어요.

Q 신인 작가가 웹툰 리그를 통해 많이 올라오면 경쟁이 심해지는데 기존 작가에게 뭔가 플러스 알파가 있나요?

A 그런 건 없는 거 같아요. 저도 그런 생각은 했어요. 기존 작가에게 뭔가 호의가 있을 줄 알았는데, 그냥 가차 없이 재미없다고 냉철하게 바로 얘기합니다.

Q 〈살아 말아〉는 어느 정도까지 만들어서 제안했나요?

A 대략의 스토리, 주제, 캐릭터 설정 등… 괜찮다는 반응을 보이면 1화를 작업해서 보여줍니다. 확실하게 연재가 결정되면 그때부터 처음에 설정했던 것과는 다르게 내용이 점점 변해가요. PD님도 놀라는 경우가 종종 있어요. 연재가 결정되는 순간 제 마음대로 흘러가죠. (웃음) 그런데 보통 다른 작가님들도 그렇게 하신다고 이해해 주세요.

Q 제안한 작품이 플랫폼에서 결정되는 데 어느 정도 시간이 걸리나요?

A 3일 정도면 답을 주세요. 그런데 저한테는 그 시간이 너무 길게 느껴지죠. 일주일이 지나면 느낌이 와요. 아아! 이거 안 되는구나!

Q 개인적으로 이 소재는 정말 재미있는데 플랫폼에서 왜 재미없다고 그러지? 그런 아이템도 있나요?

A 다 그렇죠. 많이 흔들리고, 나는 재미있는데 재미없는 거구나! 정말 정성 들여 그려서 보여줬는데 '안 됩니다.' 그러면 허탈하죠.

Q 〈살아 말아〉이야기는 어떻게 시작되었나요?

A 어떤 한 장의 사진으로 출발했어요. 할아버지 할머니가 아주 다정하게 손

을 잡고 있는 뒷모습이었어요. 마음이 아려오는 느낌이랄까. 나이 들어서도 저렇게 애틋한데 젊어서도 저랬을까? 저 사람들이 다시 젊은 시절로 돌아가면 어떨까?라는 생각. 갑자기 떠오른 생각으로 시작했어요.

17살의 청순이와 육갑이

Q 〈살아 말아〉 제목은 어떻게 나온 건가요?

A 처음엔 더 길었어요. 전작은 제목 짓기가 쉬웠어요. 내용에 어울리는 함축적인 의미를 담고 있어야 하는데 제목 짓는 것이 힘들었어요. 초반에는 제목이 왜 이러냐는 등 좋아하는 노래에서 많이 따오는 경우도 있다고 그러네요.

Q 〈살아 말아〉는 완결까지 어느 정도 남았나요?

A 55화(2016년 12월) 연재 중이고 지금부터 좀 스피드를 올려 진행하려고 해요. 90~100화까지 예상하는 데 PD님이 100화를 넘겨도 괜찮을 것 같다는 이야기도 주셨어요. 지금은 기한이 정해진건 없고 열려 있습니다. 기한이 정해져 있으면 부담되는 데 일단 진행해보라는 얘기를 주셔서 심적으로 더 편한 건 있어요.

Q 〈살아 말아〉의 결말은 해피앤딩?

A 완결이요? 비밀로 할게요. ㅎㅎㅎ 완결을 말하고 다니면 저마다 느끼는 걸 이야기하고 그러면 제가 생각이 흔들리고 바뀌기도 해서 (귀가 얇아서) 그 후에는 영향을 안 받도록 말을 안 하는 편이에요.

Q 작가들은 다양한 곳에서 소재를 찾기도 하는 것 같아요. 꿈을 소재로 만

들어가는 작가도 있어요.

A 저도 꿈속에서 꿈인 걸 알고 제가 하고 싶은 대로 해본 적도 있어요. 영화를 보다가 소재가 떠오르기도 하고. 작품을 보면 그 작가의 성격이나 특성이 보이는 것 같아요.

Q <살아 말아> 단행본 출간 예정은 없나요?

A 언젠가는 내고 싶어요. 단행본 시장 상황이 좋지 않아 많은 수입은 내지 못한다고 들었어요. 단지 내 작품을 소장하고 싶은 열망인거죠.

Q 육갑이라는 캐릭터 이름이 촌스러워 핸섬 핸섬이 묻어나는 느낌과는 대조를 이루어 재미납니다. 캐릭터 이름 설정은 어떻게 하셨나요?

A 청순이는 쉽게 지었는데 남자 주인공은 좀 튀고 촌스러운 이름이 없을까? 생각하다 '기선' 작가님이 육갑이를 추천했어요. 그런데 무드를 잡는 씬에서 이름을 부르니 너무 깨더라고요. ㅎㅎㅎ

Q 부모님이나 다른 가족도 작품을 보시나요?

A 아니요. 창피해서 얘기 안 해요. 그런데 저 몰래 보고 계시는 것 같아요. 밖에 나가서도 질색하고 제 만화 얘기하지 말라고 해요. 내 일기장을 가까운 사람에게는 보여주고 싶은 마음이 없다는 표현이 맞을 것 같아요. 막 숨고 싶은 마음. 배우들의 연기도 마찬가지라 생각해요. 제 친구는 부모님이 식당을 하시는 데 메뉴에 친구가 그린 작품을 전부 붙여놓아서 자기 죽을 거 같다고. 여동생은 보고 냉철하게 얘기해줘요. 어떤 부분의 스토리가 좀 더 이어져야 하는데 재미없다는 등의 반응이요. 동생의 조언이 도움이 되면서도 가슴 아파요. 상처받고.

Q <살아 말아>는 작가님에게 어떤 의미가 있나요?

A 항상 작업할 때마다 부담감이 있는데 끝까지 재미있고 잘 끝났으면 좋겠다는 바람이에요. 늘 기다리는 독자에게 실망을 주지 않았으면 좋겠다는 일념밖에 없어요.

Q 다른 작품들을 보는 편인가요?

A 저는 많이 안 본다고 생각하는데 PD님 얘기로는 제가 많이 보는 편이라고 하네요. 깜짝 놀랐어요.

Q 재밌는 웹툰 추천한다면?

A 쉴 때 많이 봐요. 〈허니블러드〉, 〈윷놀리스트〉, 〈매생이가 나타났다〉는 제 취향이에요. 저는 코믹 좋아해요. 코믹을 그리다보면 행복해지고 좀 어두운 거 그리면 시무룩해져요.

Q 성인물 웹툰은 어떤가요?

A 기회가 된다면 해보고 싶다는 생각은 있어요. 남성들 위주로 소비하는 성적인 호기심만 자극하는 성인물이 아닌, 뭔가 짜임새 있고 스토리가 있는 작품, 개인적으로 레진 코믹스에서 연재한 네온비 작가의 〈나쁜 상사〉가 성인물 웹툰으로서 괜찮다는 생각이에요.

소녀 감성과 이야기 내내 웃음이 끊이지 않았던 발랄하면서 조금은 수줍어하는 듯한 향기를 가진 고은 작가. 자신의 나이가 수줍음이 많으면 안 된다는, 웃음이 멈추지 않았던 그녀. 무언가에 홀린 듯 인터뷰를 하게 되어 대단한 사람도 아닌데 대단한 사람인 양 비춰질 것을 걱정하지만, 이미 그녀는 프로의 세계에 자리 잡아 많은 팬에게 공감을 주는 이야기를 만들어나간다. 주인공 청순이와 육갑이가 행복한 사랑을 만들어나갈 수 있게 해달라는 독자의 댓글을 통해 팬들이 작가와 같이 호흡하며 즐기는 느낌을 받는다.

이야기 내내 웃는 그녀의 모습과 목소리는 상대방에게 친근감을 주고 즐거운 바이러스가 내 몸에 침투해, 불행한 세포는 죽이고 행복한 세포로 바꿔주는 힘을 가지고 있다는 생각이 든다.

코믹과 즐거운 이야기를 쓸 때 행복해진다는 고은 작가. 작가의 작품을 읽는 우리도 같이 행복해질 수 있겠다는 믿음이 생겨난다.

틈새 시장을 노려라

매주 수요일이면 찾아오는 마법 주문과도 같은 〈아수라발발타〉.
힙합을 좋아하는 사람이라면 리쌍의 7집 앨범에서 아수라발발타라는 단어를
들어봤을 것이다. 또는 영화 '타짜'에서 백윤식이 화투를 섞으면서 "손은 눈보
다 빠르다"는 대사를 하며 웅얼웅얼하는 주문에서 아수라발발타를 기억하는
독자도 있을 것이다. 무릇 노름꾼이 아니더라도 아수라발발타! 아수라발발타!
아수라발발타! 뭔가 한 번쯤은 주문을 외워보고 싶은 충동이 생겨난다. 다음
(Daum) 웹툰 메인 페이지에 나와 있는 이 만화의 장르는 코믹, 드라마, 무당
이다.

무당! 무당! 이라고? 장르가 무당이라?
독실한 기독교 집안의 아들 박정남. 아버지가 목사님이라 주인공도 목자의 길
로 가야 하는 것이 당연한 수순. 하지만 순리대로 돌아가지 않는다. 신들려서
무당이 돼야 하는 처지에 놓이게 된다. 정말 무당이 되기 싫어하는 주인공이
지만, 자꾸 앞날을 볼 수 있는 이상한 능력이 생겨, 결국엔 화려한 색깔의 옷을
입고 방방 뛰어가며 신내림 굿을 받아야 하는 처지. 우리 고유의 무속신앙으

〈아수라 발발타〉 다음(Daum) 연재 중

로, 다큐멘터리에서는 무당이라는 존재를 신령님을 모시는 허락 받은 자로서, 무겁고 엄숙하고 어둡게 다뤄왔던 영상을 봤던 기억이 있다. 꽹과리와 장구 소리에 맞춰 방방 위로 뛰거나 날카로운 작두날 위에 맨발로 서는 기적같은 그림이 떠오른다. 작가는 무당의 삶이 좀 어둡고 무겁고 접근하기 어려운 편견을 넘어서 밝고 즐거운 이야기로 꾸며보고 싶어 〈아수라발발타〉를 만들게 되었다는 이야기를 한다.

오늘은 건대입구역으로 오게 됐다. 1번 출구 계단을 내려와 작가를 처음 본 순간 주인공 정남이가 반갑게 맞아주는 느낌이 든다. 훤칠한 큰 키에 주인공과 비슷한 헤어 스타일로 실제로 작가도 얼굴에 점이 있었지만 제거했다고 이야기한다. 아무래도 작품의 주인공은 작가의 모습이 깃드는 느낌을 많이 받게 된다. 의도적이든 그렇지 않든 자기 자신의 모습이 주인공에 반영되는 것 같다.
감옥의 좁은 독방에 홀로 외로이 갇혀 있다 풀려난 죄수라는 비유가 맞을지 모르겠지만, 작가는 필자에게 무언가 많은 이야기를 하고 싶어 한다는 느낌이 든다. 이렇게 적극적이며 외향적인 성격의 작가는 처음이다. 그동안 쌓인 한풀이를 하듯 나에게 많은 이야기를 쏟아내는 모습에 내가 오늘 이 작가를 잘 찾아왔다는 생각이 들었다.
어린 시절 자신의 성격과 맞지 않았던 청강대 만화과 1년을 끝으로 10년간 다른 일을 해왔다며, 본인은 좀 많이 다른 케이스로 작가의 길로 들어섰다고 말한다. 옷 판매, 핸드폰 판매 영업, 술집 바, 막노동 등등 자신이 걸어왔던 길이

좋은 경험이었고, 절대 후회하지 않는다는 이야기를 자신감 있게 피력하는 모습에 작가로서는 좋은 이력을 가지고 있다는 생각이 들었다. 자신과 같은 사람도 작가가 될 수 있었다는 것을, 작가를 지망하는 사람에게 용기를 주고 싶다는 말을 꺼낸다.

사람과의 교류를 좋아하며 돌아다니는 것을 좋아하는 외향적인 성격으로 집에만 있을 것 같은 작가들의 선입견을 깨고 싶어 하는, 지금까지 만났던 작가들과는 약간의 차이가 느껴진다. 작가로서 어떤 게 좋다 감히 말할 수 없지만, 어떤 작가가 얘기하듯이 작가는 만화만 그려서는 안 된다는 말이 떠올라, 현마담 작가의 이런 이력을 듣다 보니 앞으로 재미난 이야기를 작품에 담아낼 수 있겠다는 느낌이 풍긴다.

평생 직업을 위해!

Q 10년을 다른 일을 하다가 작가로 전향한 계기는?

A 만화과 나온 친구들은 졸업하고 하나씩 작가가 되었고 저는 돈 때문에 영업 일을 했는데 잘 풀리지도 않고 하기 싫었어요. 과연 이 직업이 나한테 맞는 건가? 고민이 됐지만, 돈이 벌린다는 이유로 빠져나오기가 힘들었습니다.

그만둘 타이밍만 찾고 있었는데, 마침 오토바이를 타다 사고당하고 다리가 부러져 일을 쉬게 됐어요. 쉬는 동안 미래에 대해 생각해볼 시간도 가졌고요. 친구가 항상 입버릇처럼 얘기한 게 사람은 30살 이전에 평생 직업을 찾으면 성공한 거다. 지금 내가 하는 일이 핸드폰 영업인데 이건 평생 할 수 없다고 판단이 섰어요. 더 나이 먹으면 찾아주는 곳도 없을 텐데 고민을 많이 했지요. 결단을 내려 퇴직금 받고 그만뒀어요.

그런데 작가 친구들을 만나서 이런저런 이야기를 나누다 보니 웹툰작가라는 직업이 평생 직업으로 괜찮다는 생각이 들었어요. 평생 직업을 찾은 작가 친구

들이 부럽기도 했고요. 스트레스는 받아도 자기가 하고 싶은 일을 하니까요. 나도 만화 배웠었고 그림 그릴 줄 아는데… 이런 생각이 드는 거예요.

하지만, 작가가 되기 위해 10년이 지나도 데뷔를 못 하는 사람도 있고, 또 어렵게 작가가 된 친구들은 나름 작가로서의 자부심이 있는데, 감히 10년을 다른 일을 한 나란 놈이 작가가 되겠다고 나서기는 좀 어려웠어요. 속으로만 삭이고 있었죠.

Q 작가가 되기 위해 어떤 노력과 그림은 어떻게 배웠나요?

A 처음엔 쇼핑몰을 해보자는 생각으로 국비 지원하는 웹디자인 학원에 수강해서 포토샵도 배웠어요. 처음엔 컨트롤 C도 몰랐죠. 그게 불과 2015년 일이에요. 작가 친구가 사용하지 않는 태블릿도 얻어서 학원에서 배운 일러스트나 포토샵으로 그려봤어요. 그런데 이게 아주 재밌는 거예요. 학원에 같이 다니는 동기들이 다 저보다 나이 어린 동생들이었어요. 그 친구들은 웹툰을 좋아하고 많이 보는 친구들이지만, 저는 웹툰도 보지 않았어요. 제가 그린 그림을 보고 "형! 그림도 잘 그리고 재밌고 하니까 웹툰 그려보세요." 그러는 거예요. 어린 친구들의 이야기에 제 가슴에 응어리졌던 것들이 조금씩 조금씩 풀리는 느낌이 들어 한 번 시도나 해봐야겠다는 생각이 들었어요. 6개월 과정을 수료하기 한 달 전에 타투이스트 친구에게 따로 포토샵을 더 배웠습니다. 이제는 조금 자신감이 붙어 작가로서 어느 정도 자리 잡고 있던 친구에게 비밀이라며 상담했어요. 작가가 되고 싶다고 커밍아웃 한 거죠. 그런데 그 친구가 "야! 이게 쉬운 줄 알아? 쉬운 게 아니야!" 이런 식으로 얘기했다면 제가 자신감을 잃고 더 생각해볼 텐데….

너 할 수 있다고. 너라면 충분히 할 수 있다고, 인맥도 많고 에피소드도 많고, 해보라고 오히려 용기를 줬어요. 그럼 뭐부터 할까? 그냥 막연했지만 시작하기로 마음먹었습니다.

틈새 시장을 노려라

Q 〈아수라발발타〉는 어떻게 나오게 되었나요?

A 그 친구와 이야기하면서 전 사랑 이야기를 만들어보고 싶었는데, 이쪽도 틈새시장이 있을 거로 생각해서 틈새시장을 노렸습니다. 이미 로맨스를 잘하는 사람들은 넘쳐나거든요.

"신인들은 네이버 도전 만화나 다음 웹툰 리그를 생각하는데 거기엔 네가 비집고 들어가 경쟁할 수 없다." "그림도 딸리고 스토리 연출을 해본 것도 아니고…. 특이한 거로 가라! 시선 집중되는 거." 그래야 뽑힌다고 조언을 해주는데, 아주 공감되더라고요.

뭐 있을까? 별 얘기 다 하다가 제가 힙합을 좋아해서 주변에 비보이 댄서 친구들이 있거든요. 특이하다 생각이 들었어요. 그런데 이런 장르는 제가 그릴 수 있는 수준을 뛰어넘는 고난도 작화가 필요해 친구가 그건 안 될 거 같다고 하더군요. 그래서 마지막으로 나왔던 얘기가 무당이었어요. "무당? 무당? 그거 너무 어둡잖아." 그럼 내식대로 가보자. 내가 신들려서 여자친구도 나오고…. 이런 형태로 발전시켰어요. 친구가 많이 도와주고 힘이 되어 용기 얻어 준비하기 시작했지요.

Q 그럼 그 이후 바로 작가 데뷔를 하게 된 건가요?

A 본격적인 도전에 앞서 친구들의 반응을 보려고 개인 카페를 하나 만들어서 카페에 올리고 친구들에게 피드백을 받았어요. 처음엔 친구들에게 많이 욕먹었어요. 그림도 이상하고, 그래서 드라마나 영화도 많이 보기 시작했어요. 일시정지 눌러가며 분석 작업에 들어갔죠. 컷의 구도를 잡는 데 도움 되는 방법이었어요. 슬슬 친구들에게도 좋은 반응이 오기 시작했습니다.

Q 그럼 공모전으로 시작했나요?

A 다음(Daum) 공모전에 2화까지 보내봤어요. 결과는 바로 1회전 탈락. 지

금이랑 내용은 달라요. 아주 허접했어요. 그런데 그해 말에 슈퍼패스라는 랭킹 제도가 나왔어요. 운이 좋았던 게 공모전 1회전 탈락했어도 뭔가 임팩트가 있었나 봐요. 떨어지고 나서도 세이브한 원고를 리그에 올렸어요. 그래서 올해 (2016) 1월에 바로 데뷔를 하게 된 거예요. 완전 초고속으로 데뷔가 이루어졌죠.

Q 작가 지망생 시절 없이 작가가 된 것에 관해 주변에선 어떤 이야기를 하나요?

A 정말 축하해 주는 시선도 있고요. 많이 노력도 안 한 것 같은데 다음이라는 포털에서 연재한 것을 질투의 시선으로 바라보는 것도 있습니다. 독자 입장에서 그냥 즐기는 것이 아니라 나라면 이렇게 그렸을 텐데 같은, 그런 의견들이 있어요. 대중의 잣대가 아닌 작품의 스타일에 관한 의견. 그래서 동기 작가 친구들 만날 때 조심스러워요. 잘 풀린 친구들도 있지만, 그렇지 않은 친구도 있으니까요. 저 때문에 용기 얻어서 시작한 친구도 두 명 있습니다. '나도 늦게 시작해서 했는데'라는 본보기가 된 거죠.

Q 10년을 그림과 떨어져 생활하고 작가의 길을 시작했을 때 어려움은 없었나요?

A 지금도 첫 화 보면 그림을 너무 못 그렸다고 생각해요. 작가 준비하는 기간에 그림 못 그린다는 이야기도 많이 들었고요. 저는 어떻게 하면 좀 다르고 특이하게 그릴까? 그런 고민을 합니다. 밖에 나가서 촬영도 많이 하고 나름대로 연구하고 노력했어요. 드라마나 영화에서 연기 잘하는 배우가 있듯이 웹툰도 마찬가지라 생각해요. 극화체 만화에서는 표정을 잘 표현하는 것이 분위기를 살린다는 생각을 합니다.

Q 필명 현마담은 어떻게 붙인건가요?

A 중학교 때 별명이 현마담이에요. 주인공 눈 밑에 점이 있는데 지금은 빼서 없지만, 예전에 점이 있었어요. 예전엔 그 별명이 싫었는데 작가의 삶은 따로 설계하고 싶었어요. 그래서 본명을 안 쓰고 현마담을 필명으로 사용하게 되

었어요.

A 지망생에게 꼭 이 이야기를 해주고 싶습니다. 천재는 아니지만 노력하면 된다. 저는 친구들과의 갭이 콤플렉스라 생각했어요. 그 간격을 좁히기 위해서 노력을 많이 했어요. 누구와 어울리느냐가 중요한 거 같아요. 친구들이 작가고 그런 모습에 따라가려고 힘쓰고 이 악물고 했죠.

모든 게 경험이에요. 공부하는 것보다 그냥 해보는 게 더 실력이 늘어요. 열심히 하는 친구들은 많아요. 열심히 해서만 되는 것이 아니에요. 어떻게 열심히 해야 하나? '어떻게'가 들어가는 거 같아요. 내가 잘할 수 있는 게 뭘까? 재미있게 스토리텔링 할 수 있는 게 뭘까? 특이한 것은 뭘까? 또 어떤 걸 노려야 할까? 플랫폼마다 추구하는 것이 다 다르기 때문에 플랫폼과 어울리는 소재를 잡는 것이 좋다고 생각해요.

데뷔 전에 지인에게 많이 보여주고 조언을 구하는 것도 중요해요. 주변 사람들에게 묻기도 하고 조언을 구하고 자기가 만든 작품이라 누군가 지적을 하면 그런 이야기가 잘 안 들어와요. 네가 뭘 알아? 이렇게 될 수도 있어요. 그런데 나중에 보면 다 보이게 되더군요. 아! 이 사람이 왜 이런 말을 했을까? 캐치하고 받아드리게 돼요. 데뷔하기 전에는 저는 지인에게 많이 보여주고 많은 조언을 들었어요. 스토리를 전부 완성하고 시작하라. 즉 결말을 정해놓고 들어가라고 말해주고 싶어요. 특히 작가를 지망하는 학생들은. 결말 없이 중간에 어떠한 영향으로 멘탈이 나가는 일이 발생하면 스토리가 산으로 갈 가능성이 커요. 목적지 없이 헤매는 것과 똑같아요. 독자들도 금방 눈치채거든요. 작가에게도 작품에 대한 애정이 떨어지고 멘탈이 나갈 수 있는 위기에 빠집니다. 이쁜 그림보다는 살아있는 색감, 표정, 동작이 중요하다고 봐요. 드라마에서 발연기라고 하잖아요. 표정도 이상하고 몰입도를 깨기 때문에 매력이 떨어지죠. 그래서 항상 표정에 신경을 많이 쓰게 됩니다.

할 수 있는 걸 해라! 뭔가 화려한 시나리오를 보여주는 사람들이 있어요. 그런데 과연 그걸 표현할 수 있느냐 에요. 처음엔 특히 자기 능력이 되는 한도 내에서 했으면 좋겠어요. 내 능력은 단편 영화 수준인데 할리우드 블록버스터 퀄리티를 만들려고 하면 욕심인 거죠.

Q 〈아수라발발타〉 1화 올리고 느낌은 어땠나요?

A 저는 프로 작가가 돼서 1화 올린 것보다 아마추어 때 올린 것이 더 떨렸어요. 저에 대해서 아무것도 모르는 사람이 제 만화를 처음 봤을 때 어떻게 느낄까? 그래서 더 긴장했어요.

Q 주 독자층은 어떤가요?

A 2~30대가 많이 보는 것 같아요. 남녀 비율이 비슷하다고 합니다. 어느 한쪽 치우치지 않고.

Q 캐릭터 설정에 관해에 대해 말씀해주세요.

A 주인공 설정은 사전에 준비를 많이 했어요. 아버지가 목사인 친구들도 많아서 많이 물어보기도 하고 타 종교인이 무당이 되는 좀 자극적인 설정으로 만들었어요. 그래야 더 재미가 있을 것 같았어요. 무당에 관련된 다큐멘터리를 많이 봤습니다. 지금은 자문해주시는 무속인이 있습니다. 작품 후반부에 알게 되었어요. 의외로 무속인도 제 만화를 많이 보시더라고요. 제가 직접 찾아가서 뵙고 많이 친해졌습니다. 그분이 많은 도움을 주세요. 제가 설정한 무속에 관련된 것들이 소름 돋게 똑같다는 말을 해주셨어요. 제 나름대로 픽션을 가미해서 가볍게 표현하려고 했는데 아주 똑같다는 말을 듣고 저도 놀라

윘어요. 저보고 신기가 있다고 하더군요. 똘기도 있고….
지금은 정말로 많은 도움을 주세요.

Q 남자 주인공은 작가님과 외모가 많이 닮
았습니다. 어떤가요?

A 아! 그 이야기 많이 들어요. 다른 작
가들도 비슷하게 그리는 경우가 많아요.
저도 친한 작가에게 실제로 물어봅니다.
"왜 이렇게 비슷하냐?" 자기 작품이고 자기
자식이기 때문에 닮는 것 같다는 말을 합니
다. 대학 다닐 때도 그냥 낙서하면 친구들이
너냐고 물어봤어요. 저도 모르게 무의식적으

주인공 박정남

로 그렇게 그려지는 것 같아요. 저는 다행히 누군가의 그림체를 따라 그리지
는 않았어요.

Q 주인공 얼굴이 작가님을 닮은 것이 좋은가요?

A 네. 저는 마음에 들어요. 잘생기지는 않았는데 매력 있게 그리자. 사실은
주인공 정남이는 '서인국'이 모델입니다. ㅎㅎㅎ 지혜는 김지윤(태양의 후예)
과 배용준의 와이프 수진의 얼굴을 참고로 그렸습니다. 제 이상형이에요. 최
대한 이쁘게 표현하려고 했습니다. 지고지순한 이미지. 성격은 제가 만들었고
요. 남자 주인공은 저라고 보면 됩니다. 측근들은 바로 저라고 얘기합니다. ㅎ
ㅎㅎ 무당 할머니는 김을동 씨가 모델입니다.

Q 완결은 몇 화까지 가나요?

A 지금 시즌 2고, 시즌 4까지 생각하고 있습니다. 앞으로 진짜 이야기가 나
옵니다. 지금은 좀 반응이 그렇지만, 해피앤딩을 추구합니다.

Q 작가가 되고 나서 독자와의 교류가 생겨났는데 어떤가요?

A 카페에서 가끔 작업을 하는데, 제 그림체 알아보고 말 걸어주는 사람들

이 있어요. 즐겁습니다.

Q 〈아수라발발타〉 순위는 어떤가요?

A 주간 랭킹은 상위권에 들어가요. 20위 안에는 꾸준히 들어갑니다. 기분 좋고 힘이 많이 나요. 지인들의 축하 전화도 많이 옵니다.

Q 인기가 오르면서 부담감이 더 생기나요?

A 솔직히 인기 있는 걸 누구나 좋아하잖아요. 스토리가 진행되면서 사람들의 기대치도 높아져 가니까 거기에 어울리는 퀄리티를 만들어야 하는 부담감이 생기더군요. 저는 좀 외향적이라 누가 알아봐 주고 그러면 좋아요. 오히려 즐기는 것 같아요.

Q 한 주 작업 시간은 얼마나 되나요?

A 하루는 무조건 쉽니다. 하루에 10시간 정도 작업을 합니다. 산만한 스타일이라 딴짓도 많이 하게 되네요. 그래도 다음(Daum)은 명절엔 쉴 수 있게 배려해주는 것이 너무 좋아요. 시즌 2 들어오면서 채색파트에 도움도 받고 있습니다. 작업실은 혼자 살아서 집에서 하는데 저는 누군가 옆에서 같이 작업해야 자극받아서 잘하는 스타일인데 좀 힘들어요. 작업실 구할까 생각 중입니다.

Q 수입은 어떤가요?

A 괜찮은 편이에요. 미리 보기 서비스가 있어서요. 고료도 올랐습니다. 전에 직장보다는 훨씬 좋아요. 내가 노력한 만큼 들어오니까 좋은 거 같아요. 저는 누구 밑에서 일하는 성격이 아니라서요. 웹툰작가는 다 내가 만들어나가고 망해도 내가 망하는 거니까 남 탓할 필요도 없고요.

Q 제목 〈아수라발발타〉 제목은 어떻게 나왔나요? 솔직히 제목 때문에 보기 시작했거든요.

A 저는 제목이 중요하다고 생각해요. 영화 타짜에서 주문을 외울 때 '아수라발발타!' 라고 나오고, 리쌍의 앨범에 '아수라발발타'가 있어요. 제목 때문에 고민을 많이 했어요. 처음엔 아주 진부한 제목이었어요. '신의 아들', 그런데 느

낌이 팍 안 오는 거예요. 샤워하던 중 갑자기 아수라발발타가 떠오른 거예요. 이미 영화에서 나왔고 사람들이 어디선가 들어본 말이고. 명확한 뜻은 없지만, 대충 모두 이루어져라. 이런 뜻이라고 하더군요. 한문으로 찾아봐도 없었어요. '모두 이루어져라!'라는 메시지가 제 만화와도 어울리고. 아수라는 팔 여섯 개 달린 악마예요. 발발타는 귀신을 때려잡자는 의미고.

Q 장비는 어떤 것을 쓰는지요?

A 22인치 신티크와 13인치 와콤 컴패니언 사용합니다. 13인치는 주로 마감 급할 때 채색 도와주시는 분을 집으로 불러서 활용합니다.

Q 앞으로의 계획은 어떠세요?

A 20살부터 혼자 살았어요. 내년부터는 어머님을 모셔야 하는데 걱정이에요. 만화가 더 잘돼서 좀 더 좋은 집으로 옮겨야 하는데…. 지금 유일한 낙이 자전거 타는 거예요. 혼자 돌아다니는 것도 좋아하고요. 영감 받으려고 삼청동도 가보고 해요.

Q 웹툰작가 계속하시는 건가요?

A 막 쫓기면서 하고 싶지는 않아요. 제가 하고 싶은 거 재밌겠다고 생각이 드는 것들. 설령 다른 일을 해도 나이 들어도 계속할 수 있기 때문에 좋아요.

제가 결혼을 하고 아이가 생기고 나이가 먹어가면 그때마다 할 수 있는 소재들이 다르게 다가오기 때문에 할 수 있는 것 같아요.

Q 차기작도 준비하고 있나요?

A 하고 싶은 이야기는 있어요. 〈아수라발발타〉 하기 전에 먼저 하려고 했는데 제 능력이 안 돼서 못했어요. 작화도 더 어렵고 제가 더 내공이 쌓인 후에 가능할 거 같아요.

Q 좋아하는 만화는요?

A 〈20세기 소년〉, 〈베가본드〉, 〈슬램덩크〉. 웹툰은 이상록 작가님의 〈사라세니아〉를 보고 공부했어요. 네이버 〈헬퍼〉 좋아합니다. 와! 어떻게 이런 생각을 하지? 저는 작품을 보는 기준이 단순해요. 어떻게 이런 걸 생각하지? 이런 작품을 좋아합니다. 사람을 웃기게 하는 걸 좋아해서 앞으로 개그물도 해보고 싶어요.

작가도 사람이고 감정에 휘둘리는 인간이다. 작가라는 직업은 독자와는 때려야 뗄 수 없는 사이다. 현마담 작가와 이야기 나누는 초반 어딘가 모르게 지쳐있고 힘이 떨어진 느낌을 받았다. 독자의 한 마디 한 마디 댓글은 작가에게 초인 같은 힘을 주기도 하지만, 아주 큰 상처로 남아 작품 활동을 멈추게 하는 경우도 있다. 작가가 다루는 이야기는 아무래도 종교적인 부분이라 누군가에게는 아주 예민할 수밖에 없다. 작가가 신이 아닌 이상 모든 독자를 만족시키는 것 또한 불가능하다. 그렇다고 어느 한 부분 가볍게 생각하고 만들어나가지는 않을 것이다.

〈아수라발발타〉는 아직 많은 이야기가 남아 있기 때문에 독자는 작가를 믿고 기다려 주는 것도 작가에게 한층 발전할 기회를 제공하는 게 아닐까 생각한다. 매주 수요일 독자에게 즐거움을 주기 위해 불철주야 작업하는 작가에게 응원의 박수를 보낸다.

꿈을 쫓아 바다를 건너온 그녀

오늘은 신림역 2번 출구다.

짬툰(현 투믹스)에서 〈안녕 B612〉를 연재 중인 라희 작가(본명: 박라나희)를 만나기 위해 약속한 장소다. 내가 조금 일찍 도착해 조용한 장소가 있을까 해서 둘러보니 '포도몰'이라는 10층짜리 쇼핑몰이 2번 출구 바로 앞에 있다. 이곳은 라희 작가의 본무대라 작가가 추천하는 곳으로 가도 좋겠지만, 혹시라도 좋은 곳이 있을까 싶어 둘러보기로 했다. 마침 8층 반디앤루니스 안에 조용한 카페가 있다. 창밖으로 보이는 뷰도 괜찮다. 서점이니 이야기하기 얼마나 최적의 장소인가! 혹시 몰라 다른 곳도 둘러봤다. 9층에 조그마한 슈크림과 커피가 같이 있는 테이블 3개의 자그마한 카페. 일단 두 곳이 후보다.

약속 시각 10여 분을 남겨놓고 만나기로 한 장소로 내려와 2번 출구 앞 포도몰에 서 있다는 문자를 보냈다. 잠시 후 바로 답장이 왔다. 약속 시각에 늦지 않으려 '걸음이 늦는지라 뛰어가겠습니다 죄송합니답!!'라고 날아온 답장과 빨리 오려고 뛰면서 오타가 섞인 문자를 보내는 모습이 머릿속에 그려진다. 이런 문자만 보더라도 작가가 어떤 사람인지 바로 감이 잡힌다. 사람의 마음을 끌리게 하는 방법은 어려운 데 있는 것이 아니라 이렇게 사소한 것 하나부터 그 사람

이 어떤 사람인지 알아볼 수 있다. 헉 헉 헉!!! 소리를 내며 허리가 90도로 구부러질 정도로 숨차하는 젊은 여성이 바로 내 앞으로 뛰어온다.

'제가여 ~~~~ 허 어 어 헉' 숨이 막혀 말이 제대로 나오지 않는 그녀.

'빨리… 허헉!… 오려고… 허헉!… 뛰었는데… 허허 헉!!!' 100m 달리기를 한 느낌이 이런 느낌일 것이다.

아! 이런 모습이 너무 예뻐 보인다. 사람이 얼굴만 이쁘다고 이쁜 것이 아니다. 물론 라희 작가는 얼굴도 미인이다. 약속 시각에 그렇게 늦지도 않았는데… 이렇게 노력하는 모습, 열심히 사는 모습, 멋져 보인다. 제대로 된 목소리가 나올 때까지 숨을 가다듬고 드디어 라희 작가의 본 목소리를 들을 수 있었다.

테이블 위에 올려놓은 아이폰에 대해 잠시 이야기를 했다. 아무래도 애플을 선호하는 나 인지라 가볍게 아이폰에 관한 이야기로 시작했다. 젊은 여성들이 많이 사용하는 폰이기도 하고…. 그런데 메모리 용량이 너무 모자란다는 이야기를 한다. 내가 아는 여성들은 16GB 메모리도 충분히 여유가 남는다고 하는데, 64GB가 모자라 더 큰 것으로 바꾸고 싶다고 한다. 이유는 간단하다.

작가다 보니 자료 사진을 많이 찍는다고 한다. 이제야 이해가 간다. 그래서 웹툰에 참고할 자료 사진을 찍기 위해 DSLR을 들고 다닌다고. 작가라면 충분히 이 정도는 돼야지… 어딘가 프로다운 느낌이 풍긴다.

인생을 위해 바다를 건너온 여자!

미국에서 태어나 한국에서 10살까지 살다 호주로 건너가 미대를 다닌 작가는 지금 시대에 어울리는 글로벌한 능력을 가지고 있다. 한국어, 영어, 일본어가 가능한 작가는 굳이 웹툰을 하지 않아도 충분히 살아가는 데 많은 무기를 가지고 있어, 이 먼 작은 고향의 나라로 오지 않아도 됐을 텐데라는 생각이 든다.

어릴 적부터 만화 그리기를 좋아하고 일본 애니메이션을 좋아해 학교에서 제2 외국어로 일본어를 선택했다고 한다. 그러면서 자연히 일본어를 배울 수 있게 되고 생활 일본어 정도는 가능하다고 말하는 그녀. 사람이 적은 조용한 동네에 살았던 작가는 그곳에서 미대를 졸업해도 선택할 수 있는 직업은 큐레이터 정도였다며 아쉬워하는 듯하다. 만화가가 너무너무 되고 싶지만, 호주는 웹툰이 라는 것이 없어 웹툰을 배워 웹툰작가가 되겠다는 일념 하나로 한국행을 결정 했다고 한다. 대한민국의 많은 사람이 너도나도 호주나 외국으로 떠나고 싶어 하는 상황에 다시 한국으로 돌아온 작가의 첫 발자국을 아무리 멀리 떨어진 머 나먼 거리라도 방해할 수는 없었던 것 같다.

한국으로 와 원룸 고시텔에 자리를 잡고 웹툰학원에 등록해 웹툰을 배우려 했 지만, 얼마 배우지도 못하고 원장의 이상한 스킨십을 거절한다는 이유로 부당 한 대우를 받아 그만두게 되었다고 한다. 또한, 학원비를 벌기 위해 오피스 사 무실에서 번역 업무도 했지만, 이쪽 사장도 웹툰학원 원장과 같은 행동을 해 견딜 수 없어 그만두게 되었다는 얘기를 밝은 얼굴로 이야기하지만, 듣는 나도 이렇게 화가 날 정도인데 작가는 어떠했을까?

결국, 작가는 페이스북에 웹툰작가가 되려면 어떤 방법이 있을까요? 라는 하

소연 비슷하게 글을 올렸다. 그런데 마침 〈괴기목욕탕〉의 김경일 작가와 〈고교정점〉의 문제용 작가가 댓글을 달아 선배 입장에서 어떻게 해야 웹툰 작가가 될 수 있는지 알려 주었고, 드디어 이곳에서 라희 작가는 은인을 만나 게 되었다.

문제용 작가가 웹툰작가들 모임이 있는데 이곳으로 와보지 않겠느냐며 물어봤 다고 한다. 라희 작가와 문제용 작가의 인연은 이렇게 시작되었다. 그곳에서 웹툰에 대해서 많은 것을 배우며 어린 왕자가 살던 별이었던 B612 행성의 이 름을 딴 〈안녕 B612〉 작품으로 태어날 수 있게 만들어 준 곳이라며 작가 스 스로가 노예 계약을 맺어도 좋다고 할 정도의 즐겁고 밝은 얼굴로 말한다. 문 제용, 송범규 작가는 라희 작가에게 스승과도 같은 존재라 표현할 정도로 항상 모르는 것이 있으면 송범규 작가를 괴롭혔다는 이야기도 빼놓지 않았다.

Q　〈안녕 B612〉는 어떻게 태어났나요?

A　일본 밴드 중 '사운드 호라이즌'의 노래 〈Ark〉에서 사람을 인체 실험하 는 가사가 나오는데, 피실험체 #1096번 통칭 누나와 동일(被験体#1096 通秤『妹』 同じく)피실험체 #1076번 통칭 동생을 살해(被験体#1076 通秤『兄』を殺害)라는 구절이 나와요.

바로 이 구절에서 영감을 받아 인간을 실험체로 만드는 웹툰을 만들게 되었다 며 노래를 들어보면 초반의 물방울 소리가 작품에서 실험하는 장소의 느낌으 로 팍! 와닿는다고 이야기한다. 어찌 보면 쉽게 흘려들을 수 있는 노래 가사 한 구절에서 작품 전체를 끌고 가는 주제를 찾아낸다는 것이 작가만이 가지고 있 는 감성이 아닐까 생각한다.

처음 24부 완결로 기획하고 만든 작품이 현재 60회가 넘어가는 분량으로 연장 되어 스토리를 이어나가는 것에 대한 부담은 가지고 있지만, 웹툰작가가 천직 이라는 생각을 늘 하기 때문에 그래도 즐겁게 작업을 헤쳐나간다고.

Q　〈안녕 B612〉의 남주 모델은?

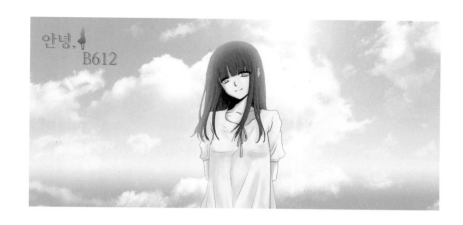

A 작품의 남자 주인공 한선우는 저의 실제 남친이 모델이에요.
외형적인 모습이 잘생긴 외모의 남친과 닮았습니다. ㅎㅎㅎ

라희 작가는 한국으로 오면서 남자 친구는 사귈 생각이 전혀 없었지만, 식당에서 친구와 닭발을 먹다가 우연히 알게 되었다고 '어떻게 하다 보니 남친이 되었네요.'라고 한다. 모델처럼 생긴 외모의 남친 덕택에 주인공인 한선우의 그림을 쉽게 만들어 낼 수 있었다고 회상한다. 현재는 남자 친구도 본인의 일을 관두고 작가의 작품에 어시(도우미)로서 많은 도움을 주고 있다고 한다. 작품 초반엔 작가 혼자 작업을 진행하다가 중반을 넘어설 때 어시의 도움을 받기 시작했으며, 후반부부터 본격적으로 남자친구의 도움을 받는다고 말한다. 물론 라희 작가가 직접 가르치면서 작품을 만들어 나가고 있고, 스토리와 관련된 부분도 상의하지만, 작가는 오로지 '마이웨이 스타일'이라 단지 참고만 할 뿐 타인에 의해서 이야기가 바뀌거나 하지 않는다며…. 그래도 남자 친구의 도움으로 조금이나마 여유가 생겨 작품에 필요한 공부라든지 다른 웹툰을 볼 수 있어 남자 친구의 고마움을 표시하는데 주저하지 않는다.

Q 최근 본 웹툰을 추천해주신다면?

A 이런 여유 시간이 생겨 근래 본 웹툰 중에 〈모기떼〉, 〈바토리의 아들〉,

〈레드스톰〉을 추천합니다. 〈모기떼〉작가는 저보다 훨씬 어린 작가예요. 어린 나이에 어떻게 그렇게 그려내는지 놀라워요. 〈바토리의 아들〉은 제가 표현하고 싶어 하는 배경을 그대로 표현해냈고, 〈레드스톰〉은 중간부터 봤지만 뛰어난 연출력에 매료되었어요.

Q 쓰시고 있는 장비에 대해서 말씀해주세요.

A 저의 작업 컴퓨터는 노트북이에요. 보통 데스크톱을 기본 베이스로 한 작업환경을 갖추고 있지만, 지금까지 나온 52화 전부를 노트북으로 그렸어요. 작품을 만드는 데 장비가 뭐 중요할까 싶지만, 2105년 작가로 데뷔하면서 비싼 장비를 마련할 여유가 없었어요. 바닥 태블릿을 사용하다 신티크 컴패니언을 도입하고, 그 후 CinticQ 21인치 모델을 중고로 구매해서 사용 중입니다. CinticQ 21 구매도 역시 문제용 작가의 도움을 받아 좋은 물건을 살 수 있었어요. 신티크 컴패니언은 외출할 때 사용하는데, 작업 데이터를 드롭박스(클라우드)에 저장하는 방식으로 사용해서 낡은 노트북의 용량을 대신합니다. 이제는 노트북이 한계에 다다랐어요. 바꿔야 할 시기가 온거죠. 한 화수 한 화수 진행되며 점점 더 발전하는 그림 스타일과 독자에게 좀 더 나은 퀄리티의 그림을 보여줘야 한다는 저의 욕심을 더 이상은 낡은 노트북이 따라주지 못하네요. 현실은 역시 돈인데, 최근 이사를 오며 지출이 많아 컴퓨터를 바꿀지 고민 중입니다. 아무래도 〈안녕 B612〉까지는 낡은 노트북이 분발을 해야 할지도.

내 사전에 휴재는 없다

Q 작업시간은 어떻게 되나요?

A 거의 일주일 내내 작업을 한다고 해도 과언이 아닐 정도로 고된 작업을 하고 있습니다. 원래 24부 예정이었던 작품이 60화까지 늘어나면서 최근엔 링거를 맞아가며 작업을 진행하기도 했어요. 웹툰을 보다 보면 휴재라는 단어는

꼭 나타나는 단어 중 하나로 대부분이 작가의 건강상 이유로 휴재할 수밖에 없는 상황에 부닥칩니다. 그러나 저는 지금까지 한 번도 휴재를 한 적이 없이 일명 '칼 업데이트'를 지키고 있어요.

25세 젊은 나이에 얼마나 작업이 고되면 링거를 맞아가며 작업을 하나…. 이것이 이 업계에서 살아가는 작가들의 모습인 것이다. '한 개의 에피소드를 업로드할 때마다 내 자식 학교 잘 다녀와 하는 느낌으로 보낸다는 심정으로 작업한다.' 뭐 그렇다고 모든 작가가 링거를 맞을 정도로 힘들다 단언하기는 어렵다.

이번에 호주에 계신 엄마와 남동생이 작가를 보러 온단다. 나 홀로 고향 땅에서 외로운 싸움을 겪어가며 이제는 어엿한 웹툰작가로 성장한 딸의 모습을 자랑스럽게 엄마한테 보여 줄 수 있다는 것이 얼마나 큰 기쁨으로 다가올지는 굳이 말을 안 해도 누구나 느낄 것 같다. 작가가 예전에 한 인터뷰도 일일이 엄마가 챙겨 읽을 정도로 작가의 엄마는 웹툰작가로서의 '라희'를 응원한다는 느낌

작가의 작업 모습

을 받았다. 한국에 엄마가 오면 그동안 벌어 놓은 돈으로 엄마의 주름살을 펴주겠다며 밝은 미소로 이야기하는 것이…. 아! '엄마와 딸'은 이런 끈끈한 관계라는 것이 말 한마디에서 느껴진다.

역시나 웹툰이 좋은 그녀. 〈안녕 B612〉가 끝나고 바로 차기작을 들어간다는 욕심을 부린다. 욕심이라 표현한 이유는 이야기 내내 작품에 대한 열정과 멘탈을 강조하며, '바로 차기작 시작할 거예요.'라고 말하는 당당함이 작품에 대한 욕심이 대단한 여자라는 느낌을 받게 한다. 차기작에 대한 구상은 아직은 확정된 것은 없지만, 아마도 하게 된다면 지금의 남자 친구를 모델로 이야기를 풀어나가는 로맨스 작품으로 〈개 같은 남자 친구〉(가제)라는 것을 구상하고 있는데, 역시 무언가 남자 친구가 작가의 이야기보따리인 듯하다. 글로벌한 그녀 '라희'의 다음 작품을 기대합니다.

Part.4

액션 공포 스포츠

ACTION, HORROR SPORT

사람도 지침서가 필요해

·이장희·
김탐정 사용설명서

가을이 사라진 날. 봄 여름 겨울이다. 어디 갔어? 가출한 가을을 찾습니다. 가을 나뭇잎이 떨어질 새도 없이 갑자기 -3도로 뚝 떨어졌다. 김탐정이 어딘가에 숨어있는 사건의 인물을 찾아 헤매듯이 도망가버린 시원한 가을을 찾고 싶은 날에 김탐정의 아버지 '이장희' 작가를 만나러 수유역 1번 출구로 왔다. 페이스북에서 종종 롱보드를 즐긴다는 소식을 접해 알고는 있었지만 이렇게 검은색 백팩을 메고 기다란 롱보드를 (스케이트보드 보다 크고 긴 것) 들고 온 작가의 모습이 내가 못하는 재미난 취미를 가지고 있어 부럽다. 이 롱보드는 작가의 취미기도 하고 작품에 활용되기도 한다. 작품에 나오는 '킬스위치'의 이름이 롱보드의 본체인 바닥 판(데크)의 이름이라 한다. 롱보드는 바닥 판대기의 이름이 다 다르다며 작품의 캐릭터에 사용한다고. 롱보드의 스위치라는 기술인 앞뒤로 뒤집는 동작이 '킬스위치' 능력으로 탈바꿈한 것이라 얘기한다. 작가에게 취미는 작품에 조금이나마 영감을 주는 역할을 하는 것 같다.

매주 금요일, 다음(Daum) 웹툰에 연재되는 〈김탐정 사용설명서〉.
'제목이 왜 이래?'라고 말하는 사람도 많을지 모른다. 실제로 작가도 연재 전에

〈김탐정 사용설명서〉 중

제목을 바꿔보자는 주위의 이야기가 많았다고 한다. 필자는 이 제목이 좋다. 평범하지 않은 제목에서 김탐정이라는 인물이 어떤 인물일까? 어떻게 사용하면 되지? 김탐정의 이야기가 궁금해진다. 세상의 모든 제품에는 사용설명서가 있고, 하물며 길거리에서 고양이나 강아지를 사도 어떻게 키우라는 지침서가 있는데, 인간만이 설명서가 없어서 쓸데없이 헛된 삶을 살 수도 있고 잘못된 길로 빠질 수도 있어 사람에게도 설명서가 있으면 좋겠다는 바람에 제목을 〈김탐정 사용설명서〉라 지었다고 말한다.

웹툰을 보면서 내 핸드폰을 가로로 돌려보기도 처음이다. 이 작품은 그렇다. 세로 스크롤인 핸드폰을 가로로 돌리게 하는 매력이 있다. 웹툰의 세로 스크롤의 묘미를 120% 활용한 연출과 구도는 "내 작품은 핸드폰을 돌려서 봐주세요."라 말하는 것 같다. 출판 만화에 오랜 경력을 가지고 있는 작가에겐 디지털 시대의 세로 스크롤 방식이 낯설게 느껴질 수도 있었을 텐데. 작가는 오히려 처음 몇 화를 컷 방식으로 작업했더니 느낌이 살지 않아 과감히 세로 스크롤로 전환했다고 한다. 아직도 시간적인 여유만 있다면 세로 스크롤의 표현 방식을 더 많이 연구해 아주 재미난 연출을 시도해보겠다는 말도 한다.

Q 문하생 시절에 대해서 얘기해주세요!

A 한국의 아키라로 불리는 남자이야기, 〈해와 달〉, 〈남한산성〉의 권가야 선생님과 〈구름을 벗어난 달처럼〉의 박흥용 선생님 문하로 들어가 만화를 배웠습니다. 처음에 그림도 모르는 상태에서 문하생으로 들어갔어요. 문하생은 그림을 잘 그려서 들어가는 것이 아니고, 만화를 하고 싶은데 배운 적도 없고 그려본 적도 없고 오로지 만화를 하고자 하는 의지가 중요했어요. 그 시기에는 만화를 배울만한 학교도 없었고 집안 형편도 좋지 않았습니다. 군대 전역하기 전에 만화가 두 분을(권가야, 박흥용 선생님) 생각하고 있었어요. 무조건 두 분 중 한 곳의 문하로 들어가자고 목표를 세웠습니다. 출판사에 전화를 걸어 연락처를 받아 권가야 선생님께 전화를 걸었죠.

Q 문하생으로 들어가고 싶다 말하면 아무나 들어갈 수 있나요?

A 권가야 선생님은 들어오는 사람은 막지 않으셨어요. 누구나 받아 주셨어요.

Q 문하생은 그림을 잘 그려야 한다는 선입관이 있습니다. 어떤가요?

A 반대죠. 문하생으로 시작한 학생은 대부분 그림을 못 그렸죠. 대학교에서 배웠다면 문하생으로 들어올 필요는 없죠. 대학교에서 배웠어도 들어와서 다시 배우는 친구들도 더러는 있어요.

Q 그림에 재능이 있어야 문하생을 할 수 있는 것 아닌가요?

A 권가야 선생님은 이미 만화를 선택했을 때 그 정도 재능은 갖춘 거라 말씀하셨어요. 보통 그림에 재능이 없는데 만화를 하겠다는 사람들은 없을 거예요. 다음엔 노력과 시간 싸움이죠. 보석도 깎아야 빛이 나듯이.

Q 〈김탐정〉 작품 보고 작가님 실력이 보통이 아닐 거란 생각을 했습니다.

A 옛날엔 이런 실력자들 엄청 많았어요. 저는 잘 그리는 거 아니에요.

Q 문하생으로 들어간 이유는 뭔가요?

A 그냥 만화가 좋았어요. 고향이 경주 아주 먼 시골이에요. 버스를 타고 종점에 내려서도 40분 정도 걸어 들어가야 하는 곳입니다. 만화책을 사서 보지는

못했었어요. 친척 집에 가면 사촌 누나가 쌓아놓은 보물섬이 있어 1년에 두 번 가서 보고 했죠.

Q 만화가 하겠다고 했을 때 부모님은 어떠셨나요?

A 많이 반대하셨습니다. 어릴 때부터 만화가를 하겠다고 우겼기 때문에 눈물도 보이시고, 외면하시기도 하고, 만화책도 불태우셨습니다.

Q 부모님을 어떻게 설득하셨나요? 다른 작가들도 이 부분 아주 힘들었다는 얘기를 합니다.

A 설득은 안 시켰어요. 그건 저의 미래니, 제가 선택하는 거지요. 부모님이 이해를 하셔야지 설득과는 차이가 있는 것 같아요. 설득보다는 이해시키려 노력 많이 했어요. 서울에 있는 대학을 가면 만화 그리는 거 허락하겠다고 하셔서 약속받고 서울에서 대학을 들어갔습니다. 결과적으로 대학은 자퇴하고 만화의 길로 들어선 거죠. 최대한 부모님께 신세 지지 않으려고 노력했습니다. 화실 선배들에게서 독립심이나 자립 의지 같은 근성을 많이 배웠어요. 만화가는 근성으로 만들어진다고 자주 들었죠.

Q 권가야 선생님 문하에서 박흥용 선생님 문하로 옮긴 이유는 뭔가요?

A 원래 두 분 다 제가 존경하던 분들이었고 스타일은 다르시지만, 두 분 서로가 친한 사이셨습니다. 당시에 제 글 실력이 형편없어서 권가야 선생님께서 박흥용 선생님을 추천해 주셨습니다. "재능이 없는데 스토리를 잘 쓸 수 있을까요?"라고 박흥용 선생님께 물었어요. "그림은 열심히 하면 되는데 스토리도 열심히 하면 되는 겁니까?"라고요.

"아이디어나 소재 발굴은 재능적인 측면이 있는데 스토리 구조나 구성은 공부하면 된다"고 해서 열심히 공부했습니다. 이곳에서 2년 정도 배우고 만화가 모임에서 3년 정도 있었어요.

Q 문하생 시기에 경제적인 여건은 어땠나요?

A 별로 안 좋죠. 돈 벌려고 들어간 것은 아니었어요. 일하는 만큼 돈은 받아

요. 어시스트만큼 실력이 좋지 않으니까 작업량이 적었습니다.

Q 동료 문하생 작가들은 웹툰 업계에서 활동하나요?

A 많이 그만두었습니다. 다른 일 하기도 하고 삽화하는 분도 있고 웹툰작가는 〈떠돌이 용병 아레스〉의 류금철 작가, 〈레드스톰〉의 암현 작가 등이 남아있습니다.

Q 〈김탐정〉에 관한 스승님의 반응은 어떤가요?

A 박홍용 선생님은 오탈자 나왔다고 하시고 ㅎㅎㅎ, 권가야 선생님은 "장희야, 넌 아직도 그림 그리는 거 좋아하는구나!" 라고 하셨어요. 칭찬하거나 하는 분들은 아니고요. 선생님께 칭찬 받을 만한 작가는 아니었어요. 저보다 훨씬 잘하는 작가들이 많아요. 저는 그림 잘 그리는 거 아닙니다. 20년 간 두 세번 칭찬 받았던 것 같아요.

Q 요즘은 어시스트라고 하는데 문하생과 어시스트의 차이는 무언가요?

A 문하생은 스승과 제자에요. 제가 권가야 선생님 문하에 들어가서 학생이 되는 거죠. 어시스트는 보조 역할이고요. 요즘은 문하생이 거의 없어진 것 같아요.

<김탐정>은 나를 살리고

Q 웹툰 업계로 오면서 고민됐던 점은 없나요?

A 출판 만화라면 스토리 구조를 여러 방식으로 사용할 수 있거든요. 뷰라던지 복선 구조들이 있는데, 웹툰은 굉장히 호흡이 짧고 독자층이 아무래도 젊은 사람이 많아요. 성인 만화를 선택한 이유는 복잡한 스토리도 표현할 수 있겠다 생각이 들었어요.

Q 〈김탐정〉이 첫 데뷔 작품이었나요?

A 웹툰은 첫 작품이고 그전에 출판 만화를 했었어요. 어린이 만화도 했고 1

〈캠핑, 나를 찾아 떠나는 여행〉 중

년에 한 권씩 나오기는 했어요. 꾸준히는 했어요. 제가 데뷔할 시점에서 출판
사들이 부도나기 시작했고 출판 만화 시장이 너무 좋지 않아 신문사에서 주최
하는 공모전으로 데뷔하게 되었어요. 하지만, 주위에 아는 지인이 많지 않았고
오로지 선생님 밑에서만 배워왔기 때문에 앞으로 나아가지 못하고 길을 좀 잃
었어요. 당시 제 만화가 일본 스타일과는 아주 달라서 연재처를 찾기 힘들었습
니다. (필자는 정말 다행이라 생각한다. 이장희 작가의 그림 스타일이 일본 만
화스럽지 않다는 것이) 점점점 상황이 안 좋아졌어요.

Q 그렇게 힘들고 어려운데 만화를 그만둬야겠다는 생각은 안 들었나요?

A 딱 한 번 그만두고 싶은 생각이 들었어요. 〈김탐정〉 연재하기 직전에
요. 점점점 안 좋아져서 빚도 많이 늘어나서 일러스트레이터나 삽화가로 전향
할까 고민했었어요. 제가 좀 우유부단한 성격인데 남자가 칼을 뺏으면 무라도
자르라고 저에게 아주 아주 가까운 친구가 얘기하더군요. 원래는 〈김탐정〉

이 비주류 만화 하드코어 SF라서 쉽게 받아주는 곳이 없었어요. 웹툰 업계는 그나마 괜찮은데 출판 만화 쪽은 많이 꺼리는 장르에 들어갑니다. 왜 그림을 이렇게 그리냐고 안 좋은 이야기를 많이 들어 좌절도 했습니다.

Q 다음(Daum)에서는 〈김탐정〉이 쉽게 통과되었나요?

A 지금 다음에서 연재 중인 〈레드스톰〉의 암현 작가 권유로 원고 보내고 3일 만에 통과했어요. 제 만화 장르와 겹치는 것이 없었고, 그쪽이 원하는 스타일과 맞았던 것 같아요. 그리고 좋은 PD님을 만난 것이 제게는 행운이었던 것 같아요.

Q 〈김탐정〉 전에는 작업은 어떻게 하셨나요? 출판 만화는 전부 펜으로 그렸잖아요.

A 데뷔하고 2년 지나서부터 컴퓨터로 작업하기 시작했어요. 적응하는데 너무 어려워서 울뻔했어요. 그때 생활이 너무 쪼들려 힘든 시기였는데 돈을 많이 준다는 얘기에 영화 콘티 작업을 하게 되었어요. 하루에 200컷을 그려야 했는데 수작업으로는 도저히 감당되질 않았습니다. 쉬지 않고 계속 일해도 2분당 한 컷을 그려야 하는 수치에요. 2주 작업하다 죽을 것 같은 기분이 들더군요. 그쪽 관계자한테 물어봤어요.
"도대체 어떻게 200컷을 그립니까?" 그랬더니 "태블릿으로 그리면 돼요."
바로 계약금 받은 거 다 털어서 액정 태블릿 13인치를 샀어요. 바닥 태블릿은 적응이 안 되더군요. 13인치도 작아서 결국엔 24인치 중고로 샀습니다.

Q 컴퓨터로 전환하면서 다양한 프로그램을 써야 하는 부담감은 없었나요?

A 못하면 끝나니까. 어려워서 못 한다고 끝나는 게 아니잖아요. 그때야 배울 곳도 없고 가르쳐 주는 사람도 없어 그냥 책 보면서 혼자 공부했습니다. 선배 작가들 만나서 Tip도 배우고 저만 그런 게 아니고 동료 작가들도 다 비슷했어요.

Q 지금은 어떤 툴로 그리나요?

A 〈김탐정〉은 클립 스튜디오로 작업하고 있습니다. 페인터 많이 썼고요. 클립 스튜디오 나오기 전에는 수작업으로 했습니다. 툴은 이것저것 다 쓰는 편이에요. 스토리를 쓰고 그림을 만드는데, 그 그림에 맞는 프로그램을 선택해요. 작품마다 스타일이 다르기 때문에요. 수채화 스타일이라면 페인터를 기본으로 하고, 포토샵으로 후처리하지요. 김탐정은 시간이 촉박해서 이것저것 섞어서 할 수 없었어요.

Q 〈김탐정〉은 작가님의 인생작인가요?

A 지금은 쉬어가는 타이밍입니다. ㅎㅎㅎ

Q 지금 〈김탐정〉 평이 상당히 좋아서 독자 입장에서 작가님의 인생작이 되지 않을까 생각이 들었는데 잠깐 쉬어가는 타이밍이라는 말에 다음 작품이 너무 기다려집니다.

A 아유. 고맙습니다. 저는 성인 만화라고 해서 너무 폭력적인 것이 아니라 독자들이 보면서 우! 와아! 키득거리기도 하고 으으으 이거 왜 이래? 이러면서 어른들만 느낄 수 있는 공감대를 형성할 수 있게 만들고 싶었어요.

Q 〈김탐정〉 이전에 써놓은 작품은 없나요?

A 김탐정 하기 전에 써놓은 작품이 있었어요. 〈비늘〉이라고. 플롯까지 완성되어 있고 제 나름대로 엄청 공들인 작품입니다. 웹툰 업계가 출판 만화의 오랜 경력이 인정되지 않아서 처음 시작할 때는 원고료도 다른 신인 작가와 차이가 없어 제가 애지중지하는 작품을 내밀었다가 실패할 수도 있다는 생각에 〈비늘〉이라는 작품은 아껴두었죠.

Q 〈김탐정〉을 기획하게 된 계기는?

A 〈비늘〉이라는 작품이 3부작이에요. 제일 먼저 만든 것이 먼 미래 SF 〈마인드 트레커〉에요. 이게 원래는 웹툰으로 하려 했던 건데 출판사에서 단행본으로 제의가 들어와서 출간했는데, 출판사와의 계약이 200페이지 내에서 결말

MIND
TRACKER

Korean hard-boiled sty
le science fiction graph
ic novel by Jang-hi Lee.
The website: janghi.com

단행본 〈마인드 트래커〉

을 끝내야 하는 조건이었어요. 제가 쓴 건 단지 2회차 분량밖에 안 된 거라 제대로 풀어보지도 못하고 끝나버렸죠. 그래서 제가 스토리를 다시 점검하고 시간 배경을 〈비늘〉과 〈마인드 트래커〉의 중간 지점으로 잡고 구상하게 되었어요. 원래는 김탐정이라는 사람이 아내를 찾아가는 과정의 로맨틱한 사랑 이야기입니다. 사람들이 아이디어가 독특하다는 반응이 좀 놀라웠어요. 그냥 재미있어서 한 건데.

Q 〈김탐정〉의 세계관을 들려줄 수 있나요?

A 단행본 〈마인드 트래커〉 하면서 〈김탐정〉 이야기를 썼어요. 〈김탐정〉 이야기는 〈마인드 트래커〉라는 직업이 만들어져 가는 과정의 이야기입니다. 〈마인드 트래커〉는 인디언 중에 트래커라는 직책을 맡은 사람들이 있어요. 인디언들이 사냥을 나가면 맨 앞에서 동물들의 발자국을 추적해 나가는 사람입니다. 만약에 사람의 영혼을 추적해 가는 사람이 있다면 과연 어디에 있을까? 그것은 무엇일까? 이것이 커다란 메시지였어요. 영혼, 마음을 추적해 가는 사람을 만들자 생각해서 '마인드 트래커'라는 이름을 만들게 되었고, 이 이야기는 영혼을 추적해 가는 과정을 성형이라는 소재로 다뤘습니다.

성형 수술이 발달해 법이 허용하는 범위 안에서 누구나 외모를 바꿀 수 있잖아요. 불법을 저질러도 성형으로 모든 과거를 지울 수도 있지만, 영혼은 변하지 않습니다. 가령 왼손잡이는 전체 성형을 해도 그대로 남아 있거든요. 말하는 습관이나 좋아하는 취향은 바뀌지 않아요. 이런 것들이 영혼의 흔적이 아닐까 생각했어요. 그런 흔적을 찾아서 실종자를 찾는 직업을 갖고 있는 〈마인드 트래커〉를 만들었어요. '영혼을 추적해 가는 사냥꾼' 이것이 바로 김탐정입니다. 자기 자신이 누군지도 모르면서 실종자를 찾아가는 겉모습은 하드코어지만, 사랑을 찾아가는 이야기 입니다. 〈B612〉 캐릭터도 뇌만 남아있고 누군지도 모르는 인물이고, 헬라이언도 사자 얼굴을 하고 있지만 실제 어떤 얼굴인지 모릅니다. 나중에는 전부 밝혀지지만….

김탐정 작업 스케치

Q 〈김탐정〉 캐릭터 설정 중 가장 어려웠던 것은?

A 저는 캐릭터를 설정하고 스토리를 쓰는 것이 아니라 이야기를 잡아놓고 이야기에 맞는 주인공을 만들기 때문에 아무것도 없는 것에서 캐릭터를 만들지 않고 김탐정의 전체적인 주제가 있어서 그에 맞춰서 캐릭터가 나옵니다. 누군지 모르는 성별조차도 알 수 없는 캐릭터가 필요할지 모른다는 생각에 김탐정 캐릭터를 잡았습니다.

Q 〈김탐정〉 전체적인 컬러톤이 낮아 좀 더 잔인한 느낌이 듭니다.

A 일부러 잔인하게 느껴지게 컬러를 사용하지는 않았습니다. 작가에게는 칼이 있습니다. 작가의 스타일이 될 수도 있고 능력이 될 수도 있고 작품이 될 수도 있습니다. 제 칼의 모양은 기존 작가들과는 너무 다른 거예요. 여러 에이전시를 만났을 때 너무 힘들었습니다. 제 작품을 어떻게 평가할지? 그래서 어떤 스타일로 가야 할지 지향점을 잡았습니다. 아직 나타나지 않은 레트로 박사 캐릭터가 있습니다. 레트로가 복고풍이라는 말과 통하잖아요. 제 그림이 복고풍이라 옛날 잡지 보는 느낌이라 말하는 분도 있습니다. 제 그림의 정체성이 좀 애매했어요. 미국 만화도 아니고 일본 만화도 아니고 그렇다고 한국적인 스타일도 아니었어요.

Q 그림 스타일의 정체성이 없다는 말을 듣는 게 싫었나요? 저는 오히려 작가님의 스타일이 멋지다고 생각합니다.

A 싫은 것이 아니라 일반적인 것과 달라서 저를 안 써주니까 힘들었습니다. 일본 만화 스타일은 이미 충분히 유행하고 있으니까 이곳저곳에서 받아 주거든요. 저는 너무 힘들었습니다. 그래도 유럽풍의 그림은 좋아하는 것 같아서 일주일 내로 그릴 수 있는 그림 스타일을 잡았습니다. 캐릭터 라인도 검은색을 사용하지 않고 다른 컬러를 사용했어요. 만화에서 사람들은 일반적으로 검은

색은 라인이라고 생각해요. 그런데 저는 검은색을 면으로 사용하면 또 다른 느낌을 줄 수 있다는 생각이었어요. 유럽의 삽화나 일러스트에는 레트로 풍의 그림들이 많이 보이거든요. 빈티지 느낌의 단색 인쇄물 같은 느낌. 원래는 명암이 많지 않고 단색조의 심플한 그림이었는데 입체감을 표현하기 위해 명암도 추가하고 지금의 스타일처럼 나오게 되었습니다. 제가 파란색을 좋아해서 좀 강렬하게 느끼는 것 같아요. 저는 원래 흑백으로 시작했기 때문에 김탐정도 흑백으로 만들려고 했었어요. 흑백으로 하면 여러 가지 연출의 이점들이 많거든요. 컬러에서 표현하지 못하는 흑백만의 묘미가 있습니다. 흑백 속에서는 카메라 앵글이나 줌도 다양하게 구성할 수 있습니다. 선과 면으로만 표현하는 재미가 있거든요. 독자들이 컬러를 선호하는 경향이 있어 컬러로 만들게 되었어요.

Q 댓글에 19금인데 수위가 좀 약하다는 이야기도 있습니다. 모자이크를 지워달라는 댓글도 보이고.

A 수위를 올렸더니 못 보겠다는 이야기도 있었어요. 모자이크 들어간 부분은 다음(Daum)과 협의해서 결정했습니다. 아무래도 아직은 이런 장르에 관한 부정적인 시선이 많아 컷을 삭제해줄 것을 요청받았지만, 연출 때문에 결국 모자이크하는 거로 결정을 보았습니다.

Q 인스타그램에 바닷가 사진이 종종 보입니다. 머리 식히러 가는 건가요?

A 제가 시골 놈이라서 도망가는 겁니다. 금요일 연재라서 목요일 6시까지는 끝나야 합니다. 마감 끝나고 딱 하루 쉬고 토요일부터 다시 스토리 작업 들어갑니다. 쉬는 날 그냥 한 번 잠만 자봤는데 육체적으론 풀릴지 모르겠는데 정신적으로 안 좋더라고요. 그래서 바다도 갔다가 산에도 갔다가 그럽니다. 하루를 쉬지 않으면 글이 안 써지는 거예요. 그냥 안 쉬고 해봤는데 더 안 되더군요. 마감 끝났다고 잠이 바로 오는 게 아니에요. 자동차 엔진이 과부하 걸려 달궈진 상태라서 일단 새벽이라도 차 끌고 어디로든 갑니다. 가서 좀 놀고 쉬면서 그다음에 잡니다. 암현 작가는 꼭 일주일 이상 쉬지 말라고 조언합니다. 오

래 쉬면 독자 떨어진다고. ㅎㅎㅎ

Q 독자가 줄어드는 것이 무섭나요?

A 아 네. 겁나요. 그런데 출판 쪽에 있다가 이곳으로 오니까 너무 좋은 거예요. 댓글로 피드백이 바로바로 오니까 너무 좋아요. 처음엔 댓글 때문에 힘들었어요. 좋은 댓글도 있지만 안 좋은 댓글도 있어서. 유료 전환하고 첫 댓글이었는데 돈을 내고 본 독자 입장에서 대사는 없고 그림만 있다 보니 실망했었던 것 같아요. 원래는 대사가 있었는데 연출상 빼고 갔던 것. 제 만화가 좋아서 돈을 내고 본 독자인데 저도 그 회수가 너무 힘들었었고 좀 아쉬움이 남습니다. 항상 55컷 정도로 분량을 조절하고 있어요. 웹툰 독자들은 대사에 더 집중하는 것 같더라고요. 출판 만화 때는 연출 구도 라인에 따라 그림을 음미한다고 할까? 천천히 보면서 그림에 더 치중하는 경향이 있는데 웹툰은 빨리빨리 스크롤 하니까 다른 것 같아요.

Q 〈김탐정〉 캐릭터 중 가장 마음에 드는 인물은 누군가요?

A 저는 〈B612〉입니다. 이 녀석이 이제 제대로 칼부림 액션을 할거예요. 〈B612〉에 관한 선입견이 깨질 겁니다.

Q 〈김탐정〉에서 이 컷만큼은 정말 공들여서 독자들에게 자신 있게 추천하는 씬이 있나요?

A 무대에서 노래 부르는 장면이 있는데 대사 없이 처리해서 많이 불만을 샀던 장면입니다. 원래 대사도 있었는데 대사를 넣으니 소년이 주인공인데 보이지 않더군요. 대사가 없으면 안 된다는 주변의 얘기를 듣지 않고 고집했는데 결과적으로 많은 불만이 있어서 아주 아쉬웠어요. 제일 많이 공들인 회차였거든요. 그런데 그 회가 댓글이 제일 많았어요. 댓글은 사랑받는 증거잖아요. 이것 때문에 일주일 중 6일을 쏟아붓습니다. 몇몇 댓글 아이디는 외웠습니다.

Q 〈김탐정〉은 해피앤딩인가요?

A 커다란 맵은 두 개예요. M&M은 Magic Mirror의 약자로 백설 공주에 나

주인공 김탐정

〈김탐정 사용설명서〉 중

오는 거울입니다. M&M이 유니콘을 만든 이유가 밝혀지는 것이 가장 큰 하나의 라인이고요. 또 하나는 김탐정이 내가 누구인가? 를 찾아가는 것이 결말입니다. 해피앤딩이라 정확히 말할 수 있을지는 모르겠어요. 김형사이기도 한 김탐정이 자기 자신을 찾는 겁니다.

Q 〈김탐정〉의 반응은 어떤가요?

A 저는 잘 모르겠습니다. 다음(Daum)에서는 제 역할 잘하고 있다고 그럽니다. 제게는 생활이 더 중요합니다. 세상에 빛도 못 보고 사라질 뻔한 작품이라서 〈김탐정〉이 돈을 많이 벌어줘야 하는데…. 걱정입니다. 올해는 국가에서 지원하는 사업에 선정되어 어시 도움을 받아 그나마 이 정도 퀄리티를 유지할 수 있는데 내년엔 어떻게 될지 모르겠어요.

Q 댓글 중에 작가가 천재라는 말이 있습니다. 어떤가요?

A 저도 그거 보고 깔깔깔 웃었습니다. 천재면 이렇게 살았겠습니까?

Q 댓글은 전부 읽어보나요?

A 네. 전부 봅니다. 그런데 주변에서 보지 말라고 하더군요. 처음엔 댓글에 신경 써서 스토리가 많이 흔들리기도 했어요. 수위도 많이 낮아지고. 분명히 어른 만화인데 너무 징그럽다는 표현도 하시니까요.

Q 한국의 웹툰이 다양한 듯하지만, 또 한편으론 획일화되어 있는 느낌이 있습니다. 그래서 〈김탐정〉이 더 반갑게 느껴집니다.

A 사람들이 이 정도로 좋아할 줄은 생각도 못 했습니다. 복잡하고 산만하다는 느낌일 수도 있겠다는 생각이 들기도 했어요.

Q 앞으로 작품 스타일도 이런 형태의 하드코어인가요?

A 아니요. 저는 죽을 때까지 해볼 거 다 해보고 싶어요. 차기작은 현대물로 생각하고 있습니다. 20대 직장인에게 하룻밤 동안 벌어지는 사건입니다. 이 작품을 하기 위해서 〈김탐정〉을 하고 있습니다. 〈김탐정〉이 2, 3년 정도라면 이건 1, 2년 정도 예상합니다.

Q 작가가 하고 싶은 이야기를 해야 하나요? 아니면 사람들에게 맞춰야 하나요?

A 그건 작가의 힘인 것 같아요. 저는 만화가가 되면 제가 하고 싶은 이야기 전부 다 할 수 있을 거로 생각했어요. 출판사에서는 시장의 상황과 트렌드도 생각해야 하기 때문에 제가 하고 싶은 이야기를 끌고 나가기엔 힘들었어요. 작가의 인지도가 있고 유명하다면 하고 싶은 이야기를 할 수 있지 않을까요?

Q 지금은 어떠세요?

A 지금은 맞춰야죠. 제가 하고 싶은 이야기를 하기 위해 숨겨진 칼은 따로 있습니다. 지금은 현재에 맞는 칼을 뽑아 쓰고 있습니다. ㅎㅎㅎ 칼은 여러 자루 있습니다.

Q 웹툰작가 지망생이 몇십만 명이 넘습니다. 어떻게 생각하시나요?

A 저도 깜짝 놀랐습니다. 제 주위에도 그런 친구들 많이 보게 돼요. 시작도 못 해보고 사라지게 되고 너무 슬프죠. 예전에 문하생 시절에도 많았습니다. 좀 거품이 있는 것 같아요. 대학교 졸업만 하면 만화가가 되겠지라고 하는 생각들. 만화가는 기술직이라서 기술이 있어야 합니다. 자기가 글이든 그림이든 뭔가를 해야 하는데. 대중 앞에 있는 작가는 우주를 떠다니는 느낌이에요. 내가 지금 얼마만큼 와있고 내 실력이 어느 정도인지 가늠이 안 되거든요. 내가 만든 이야기를 누가 사줄지도 모르고 그 기간이 길어지면 힘들어지거든요.

Q 지금이 웹툰의 전성기라는 생각이 듭니다. 어떠신가요?

A 저는 지금 최악을 벗어났다는 생각이 들어요. 1년에 사라지는 에이전시와 사이트도 많잖아요. 동시에 갈 길을 잃은 작가들도 엄청 많고요. 전성기라 말하는 사람도 있지만, 그렇진 않은 것 같아요. 어느 정도 정리가 되지 않을까요?

Q 앞으로 웹툰 업계에 계속 남아있을 생각인가요?

A 아유. 저는 지금 여기밖에 없습니다.

Q 작가님에게 <김탐정>은 어떤 의미인가요?

A 자식입니다. 돌연변이 자식입니다. 저의 쌓인 빚을 갚아 줄 소중한 아들이고 딸 같은 존재입니다.

작가 스스로도 〈김탐정 사용설명서〉는 B급 분위기의 레트로풍 스타일이고 독자들이 보면서 때로는 깔깔대고 때로는 으허헉! 놀라기도 하고 으으으! 징그러워! 이런 감정을 느꼈으면 좋겠다고 말한다. 공모전에 많은 상을 받기도 해서, 한때는 공모전을 위한 만화를 그린다는 틀에 박힌 만화가라는 칭호도 따라다녔던 시절이 있었던, 그러나 남과는 다른 스타일의 만화를 그렸던 이장희 작가.

지금은 2016년 가을, 웹툰이라는 새로운 환경에서 작가만이 가지고 있는 칼을 제대로 휘두르고 있는 느낌을 받는다. 그래도 작가는 회심의 칼은 숨겨두고 있다는 말을 남기는 것이 아! 정말 이 작가에게 나올 수 있는 칼부림이 아직 많이 있다는 것이 느껴진다. 어느 누군가에게는 목숨을 빼앗는 칼부림이 있을 수도 있지만, 〈김탐정〉에서 시작한 칼부림은 즐거움의 시작에 불과하다는 인상을 준다. 자꾸만 나의 엄지손가락을 위로 위로 스크롤하게 만든다.

이장희 작가의 칼부림은 우리에게 상처를 주는 것이 아니라 즐거움과 엔돌핀이 돌게 만든다.

코딩하는 작가

·문제용·
유토피아
고교정점

보스토 코리아 공호진 과장의 소개로 문제용 작가의 연락처를 받게 되었다. 아무래도 무료로 서비스하는 네이버나 다음 웹툰 위주로 웹툰을 즐기다 보니 작가의 이름이 낯설게 느껴진다.

2016년 6월의 마지막 날. 지금 한국은 수십 개의 웹툰 플랫폼에서 많은 작가가 활약하고 있다. 그중에 일반인들이 알 정도의 유명세를 가지고 있는 작가의 수도 점차 늘어가는 추세. 국민 예능 '무한도전'에까지 특집으로 소개될 정도니… 한 마디로 '에이 부럽다' 그런데… '문제용?' 누구지?

타다다다…. 빨리빨리 검색 시작. 투믹스의 〈유토피아〉, 〈고교정점〉, 〈명인〉이 네이버에 걸린다. 투믹스 사이트로 들어가 보니 두둥! 연재 랭킹 2, 3위를 달리고 있다. 이 시점에 내 머릿속은 '그럼 수입이 얼마야?' 불현듯 제일 먼저 떠오른다. 웹툰 플랫폼에서 랭킹에 들어가는 작가가 과연 나를 만날 여유 시간이 있을까? 일단 약속 시각을 잡을 문자를 보내고 기다리니 금방 답장이 왔다. 내가 시간을 잡으면 맞춰 보겠다는…. 작업하는 시간이 빠듯할 텐데 오히려 내 시간에 맞추겠다고 온 문자 한 통에 내 마음이 놓인다.

내가 조금 일찍 도착해 이야기 나누기 좋은 카페를 검색하니 두 군데로 요약된다. LCD 모니터로 벽면을 장식한 끝의 디자인 장터 출입구로 들어가 식당가를 지나서 내가 찾던 카페가 여러 카페와 옹기종기 하나의 홀에 모여 있다. 시끄럽지도 않고 딱 제격이다. 흰 줄무늬 남방에 청바지를 입고 있다는 문자를 보내니 근처에 있다는 답장이 왔다. 한참을 지나도 오지 않는 걸 보니 약간 길을 헤매고 있는 듯 보여 카페 밖으로 나가니 바로 내 옆으로 지나가는 작가가 나를 알아봤다. 약속 시각에 늦지 않으려 급하게 찾느라 서두른 모습이 살짝 흘러내리는 땀에서 작가의 심성을 보여준다.

대학생처럼 보이는 작가의 겉모습이 나를 또 한 번 놀라게 한다. 나만의 선입견일지 모르지만, 이렇게 젊은 사람이 웹툰 상위 랭킹에 있다는 것이… 웹툰 업계는 나이와 상관없다는 것을 내 눈으로 확인한 날이다.

아메리카노와 블랙 밀크티를 주문하고 작가가 앉아있는 테이블을 보니 아이패드 같은 태블릿을 켜놓고 나를 기다리는 작가의 모습이 뭔가 입장이 바뀐 듯한 느낌이다. 정작 인터뷰하는 나는 아무것도 없고 작가는 이런 걸 준비해 왔으니 지금까지 만났던 작가들과는 또 다른 첫인상이 다가온다.

직접 가져온 태블릿으로 회사에 대해 간략하고 자신감 있는 목소리로 들려준다. 작업으로 지쳤을 만도 한데 카랑카랑한 목소리로 소개하는 모습에 패기가 넘쳐흐른다. 이런 게 젊음인가? 아니다! 7년이라는 시간이 짧다고 말하면 짧겠지만, 이 업계에 잘 정착했다는 자신감에서 나오는 듯하다.

Q 젊은 나이에 생명보험을 세 개나 가입한 이유가 뭔가요?

〈명인〉 연재시에 이세돌과 알파고의 대전이 시작되어 효과를 톡톡히 봤다는 에피소드도 많았다

A 누구보다도 손은 엄청 빠르다고 생각하지만, 닥쳐오는 마감 시간과 웹툰 작업량에 로봇이 아닌 이상 정신적 육체적 피로는 쌓여만 갑니다. 다른 웹툰작가와는 달리 웹툰 제작에 효율적인 시스템을 갖춰 작업하는 편이지만, 항상 시간과의 싸움에 죽을힘을 다해 작업하다가 몇 번이고 작업에 지쳐 죽을 느낌이 들어 생명보험을 3개를 가입하게 되었습니다.

성인물 웹툰

투믹스는 성인물 웹툰으로 자리 잡은 플랫폼 중 하나인 만큼 성인물에 관한 이야기를 빼놓을 수 없다. 어느 작가에게는 민감한 문제여서 이야기하기엔 꺼릴

수도 있겠지만, 〈유토피아〉의 스토리를 담당해 랭킹에 오르게 한 작품으로
작가 본인에게는 애착이 가는 작품일 것이다. 기성 작가들이 이 성인물 웹툰과
비성인물 웹툰 사이에서 많은 갈등을 겪는다고 들었다. 작가들 사이에선 좀 다
른 시선으로 보는 수입이 보장되는 성인물을 할 것이냐? 경제적으로 힘들고 어
렵지만, 기존 웹툰을 고수할 것인가의 갈림길에서 1위의 작가로.

개인적인 생각이지만, 기존에 쌓아왔던 작가만의 명성이 성인 웹툰으로 무너
질 것을 가장 두려워하는 것 같다. 하지만, 성인 웹툰도 엄연히 하나의 장르에
지나지 않기 때문에 오히려 실력 있는 작가들이 훌륭한 스토리와 그림 스타일
로 색다르게 펼쳐 나갈 수 있지 않을까라는 조심스럽게 생각해본다.

'성인물을 하니 너는 하급이야', '신인 작가만 성인물 하지', 이런 딱지를 붙이는
것이 아니라, 다양한 장르를 소화할 수 있는 작가로 바라봐 주는 시선도 있을
것으로 생각한다.

작가의 작업 프로세스

Q 작업에 사용하는 툴은 어떤 것이 있나요?

A 모든 툴은 독학으로 배웠고요. 작업에 사용하는 툴은 포토샵, 망가스튜디
오, 스케치업을 사용합니다.

Q 다른 작가와 다르게 작업에 자동화 프로그램을 개발해서 사용하신다고

하는데, 어떤 것을 말하는거지요?

A 작품에 필요한 툴이라면 적극적으로 수용하는 편이고요. 웹툰 작업에 단순 반복적인 작업을 줄이기 위해 포토샵의 스크립트 기능을 이용해 간단한 자동화 스크립트를 개발해서 하고 있습니다. 대부분의 웹툰작가들은 단순한 반복적인 작업에도 많은 시간을 할애하거나 어시(작업 도우미)의 도움을 받아 작업을 해나가지만, 이런 구조에서 벗어나 웹툰 작업의 시간을 줄여주는 프로그램(포토샵 스크립트)을 만들어 사용하면 많은 시간을 절약할 수 있습니다.

애니메이션이나 CG 업계에선 R&D 부서에서 이런 역할을 담당해 작업 시간을 단축시키는 툴을 만들어 사용하는 예는 있다. 그런데 웹툰 업계에서 이런 시도를 하고 있다는 사실에 놀라지 않을 수 없었다. 그것도 작가 본인이 직접 만들어 사용하다니….

Q 작화에서 가장 시간이 많이 걸리는 작업은?

A 아무래도 배경 작업에 가장 많은 시간이 걸립니다. 웹툰작가라면 당연히 동감할 부분이라 생각합니다. 이 부분을 제가 직접 만든 스크립트를 사용하면 간단하게 배경 채색을 할 수 있습니다.

Q 배경 자동 채색 프로세스를 조금 더 자세히 설명한다면?

A 스케치업 배경 + 포토샵 스크립 = 단순한 배경을 그림자와 하이라이트 추가로 풍부한 느낌의 배경을 완성할 수 있지요. 스케치업 배경은 제 친동생이 스케치업 배경 소스 회사를 하고 있어 어렵지 않게, 그때그때 필요한 장면의 배경을 빠른 시간내에 받아 사용할 수 있습니다. 사진 이미지를 신카이 마코토 스타일의 배경 느낌으로 만들어주는 스크립트도 만들어 사용하기 때문에 작업 시간이 비약적으로 빨라지는 효과를 얻을 수 있습니다.

Q 이렇게 만든 소스나 스크립트는 다른 작가도 사용할 수 있나요?

A 이 모든 스크립트와 배경 소스는 동료 작가 모두에게 공유해 함께 좋은 작품을 만들어 나갈 수 있게 합니다. 이런 시스템이 뒷받침되면 많은 동료 작가에게 큰 보탬을 주지만, 그만큼 저의 휴식 시간 없이 일하는 힘든 나날을 보내고 있습니다. 그래도 웹툰의 인기가 언제까지 지속할지 모르기 때문에 지금 힘들어도 참고 견디어 나가고 있습니다.

툰! 이제는 VR 이다

Q 최근 웹툰 업계도 VR이 도입되고 있다는 소리가 있습니다.

A 세로 스크롤의 웹툰을 벗어나 VR을 접목한 웹툰에 관심이 있습니다. 아직 구체적인 방향은 없지만, 앞으로 기존 웹툰도 한계 상황이 올 것을 대비해 새로운 방향을 찾아 연구하고 있습니다.

제주도가 고향인 문제용 작가는 고교 시절부터 컴퓨터를 좋아하고 게임을 좋아해 당시 '거상' 게임의 웹툰을 그리기 시작했다고 한다. 군대 제대 후 딱 1년만 웹툰에 승부를 보겠다고 부모님의 허락을 받아 웹툰 업계에 뛰어들어 단 8개월 만에 웹툰작가로서 인정받았다고 한다. 이로 인해 디자인 전공의 대학을 자퇴하고 본격적으로 웹툰작가로의 길을 선택했다 말한다. 나의 길을 위해 언젠가는 어려운 결단을 내려야 할 시기는 누구에게나 찾아오지만, 확실한 신념을 갖고 그걸 실제로 실행하기는 어렵다. 이런 선택의 갈림길에서 자기가 선택한 길이 지금의 문제용 작가에게 득이 되었다는 것은 표면적인 결과로 다가오는 것 같다. 더욱 놀라운 것은 30대가 채 안 됐다는 사실도, 이 젊은이가 앞으로 어떻게 발전해 나갈지 궁금하면서도 기대가 된다.

R&D 스타일의 웹툰작가 문제용 응원합니다.

인생을 만화로만 채우지 마라

·김경일·
괴기목욕탕
공자

한 달 가까이 이어진 열대야가 거짓말처럼 하룻저녁 사이에 기온이 뚝 떨어지더니 비가 내리기 시작한다. 가을 옷도 미처 준비 못 했는데, 갑자기 찾아온 비 내리는 가을이라고 해야 옳을지 바람까지 불어 재긴다. 2016년 8월의 마지막 날 드디어 만나고픈 〈괴기목욕탕〉의 김경일 작가를 만나게 됐다.

페이스북에서 드러나는 작가적인 마인드와 세상을 인식하는 그가 썼던 문장에 끌리게 되었던 것이 첫 번째 이유였다면, 작가의 아이들과의 일상을 보여주는 모습이 필자도 두 아이를 기르는 아빠로서 배울 점이 많다는 것이, 김경일 작가를 만나려 하는 두 번째 이유였다. 내 쪽에서 먼저 만나고 싶다는 의향을 비췄을 때 지금 『공자』 책을 작업 중이어서 9월쯤에 만날 수 있다는 답장을 받았다.

앗! 공자 만화를? 괴기, 요괴 만화를 주로 그리는 작가가 동양 인문주의의 아버지라 불리는 '공자' 만화를 그린다고? 그의 전작들을 살펴보면 〈괴기목욕탕〉, 〈68단계〉, 〈괴담패설〉 등등 제목부터가 공자가 주는 이미지와는 전혀 다른, 비슷한 구석이라고는 찾아볼 수 없을 정도로 공포 스릴러 장르라는 타이틀을 달고 대중에게 사랑받는 작가다. 그가 그려왔던 작품 속 캐릭터의 모습이 너무

강렬해 공자라는 인물이 어떻게 만들어질지? 공자의 겉모습이 어떻게 그려질지? 즐거운 상상력으로 머릿속에 그려보며 작가와의 만날 날을 기다려왔다.

근 두 달간 쨍쨍했던 날씨는 어디 가고, 비가 내리는데도 불구하고 내가 있는 곳까지 달려와 준 작가. 작가가 살고 있는 근처로 내가 가겠다고 했을 때 최근에 이사해 서울을 벗어나 내가 있는 곳과 거리가 있다며 일방적으로 누군가를 힘들게 하는 것은 예의가 아니라는 말에(내가 회사에 근무한다는 것을 알고 있는 작가의 세심한 배려가 고맙다.)

'그럼 중간에서 만나는 건 어떨까요?' 잠깐 생각하던 작가는 '제가 차로 움직이면 금방 가니까 그쪽으로 가겠습니다.'라는 말을 한다.

점심시간에 맞춰 도착한 작가와 근처 쪼그마한 주꾸미 덮밥집으로 갔다. 밖에서 보면 장사를 하는 집인지 아닌지 구분이 안 되는 그런 식당. 안은 어둡고 왠지 맛없어 보여 손님이 많지 않은 식당을 일부러 선택했다. 아는 사람만 아는 곳. 시끄럽고 사람 많은 곳은 이야기의 집중이 안 되니. 작가는 어땠을지 모르겠지만, 그래도 먹을만한 집으로. 주꾸미 덮밥 두 개를 주문했다. 드디어『공자, 안 될 줄 알면서 하는 사람』만화책에 사인을 받아야 할 시간이 왔다. 내 평생 처음으로 작가에게 직접 사인받는 자리가 마련된 것이다. 두꺼운 겉 표지를 열고 바로 사인에 들어가는 작가. 역시 작가라서 바로 주인공 공자를 그리기 시작한다. 그냥 사인만 해줄 것이라 기대했는데, 이렇게 손수 책의 주인공인 공자의 얼굴을 그려주는 작가의 모습이 정말 진지하다.

내 바로 옆자리에 아줌마 한 분이 들어와 앉더니 테일블위에 있는 공자 책을 보고 관심을 보인다.

"와아! 공자 책이네요!"

이런 책이 나와서 너무 좋다는 양 아줌마의 수다가 시작됐다. 이 책을 쓰신 작가나는 둥, 자기의 아이한테도 얘기를 해줘야 하겠다는 둥, 정말 대단하시다는

등···. 역시 대한민국 아줌마들의 사교성은 대단하다. 그래도 아줌마가 내 핸드폰으로 작가와 같이 앉은 모습을 찍어줘 그날의 즐거운 기억을 사진으로 남겨둘 수 있는 호사를 누릴 수 있었다. '아줌마 고맙습니다.'

점심을 마치고 본격적인 이야기를 나누려 근처 조용한 카페로 자리를 옮겼다.

공자, 안 될 줄 알면서 하는 사람

Q 『공자, 안 될 줄 알면서 하는 사람』은 어떻게 출간하게 되었나요?

A 저의 전 작품을 보고 출판사에서 먼저 연락이 왔어요. 〈달콤한 제국 불편한 진실〉이 모피와 커피, 와인, 다이아몬드의 어두운 이면을(필요한 물건이지만, 그것들의 생산지에선 얼마나 추악한 일이 벌어지는지에 관한 현실을) 드러낸 사회 고발적인 만화였고, 그리고 웹툰작가라는 것. 출판사 사장님이 저의 책을 읽고 아! 이런 작가라면 기존에 있는 사실을 만화로 재미있게 엮을 수 있다는 생각과 깊이 있게 표현할 수 있겠다는 생각이 들어 저한테 제의하셨다고 합니다. 전혀 만화와는 관련 없는 조그마한 출판사인데 사장님이 동양철학, 특히 제자백가를 위주로 만화로 출간해보고 싶었다는 이야기를 했었고요. 그래서 살짝 제자백가를 접해보니까 공자라는 사람이 우리가 좀 알아야 하는 사람이구나! 우리가 갖고 있는 도덕심이나 윤리심이라는 정신세계를 지배하는 두

축이 있다면 기독교 문화의 서양적인 정서와 동양의 유교문화권이라 말하잖아요. 이런 영향의 사고방식으로 도덕심과 정의심을 가지고 살아가잖아요. 우리가 스스로 생각하는 것 같지만, 다 이런 사람들의 영향을 받은 거라 생각해요. 성인들의 영향력 속에서 살고 있다고 보거든요. 예수님에 대해서는 기독교 신자가 아니어도 대략적인 건 알잖아요. 그런데, 공자에 관해서는 전혀 아는 바가 없는 거예요.

Q 공자의 방대한 긴 여생과 수많은 제자의 이야기도 있을 텐데 짧은 시간 내에 집필이 가능했나요?

A 아! 그 부분을 많이들 놀라해 하세요. 사실 만화로 필요한 부분들은 학문적으로 파고 들어가는 것과는 좀 달라요. 학문이라는 것은, 예를 들어 숲이 있다면 숲에 있는 나무, 풀과 같은 모든 것을 조사하고 배우는 것이지만, 만화라는 것은 그런 디테일한 덩어리들은 필요 없어요. 물론 필요할 때는 필요하지만, 전체 틀에서 큰 덩어리만 있으면 된다고 봐요. 만화에서 필요로 하는 것은 한정적이에요. 대신 나머지는 작가의 상상력이 차지합니다. 캐릭터들에게 충분한 공감을 줄 수 있는 상상력이 이야기와 이야기를 연결하게 해주고 뭔가 굉장한 게 있는 것처럼 보이게 하는 기술이죠.

Q 나오는 캐릭터의 인물상 겉모습은 작가님의 상상으로 만든 건가요?

A 성격은 자료조사를 하고 '이런 사람이면 이러이러하겠구나'라고 느껴서 표현했고요. 이런 사람과 이런 사람이 만나면 이런 일이 일어나겠구나 하는 상상력이 발동한 거죠. 캐릭터의 얼굴 모습은 상상해서 그렸습니다. 2500년 전의 워낙에 오래된 사람들이라 남아있는 자료도 없어서 딱히 참고하거나 해서 그리지는 않았어요. 좀 부족했던 부분이라면 배경을 좀 디테일하게 표현해보고 싶었는데, 자료가 없어서 딱 그 한 가지가 아쉽네요.

Q 처음 제의가 들어왔을 때 생소한 분야고 그에 대한 지식이 없는 상태라서 부담감은 없었나요?

안연 7장

A 없었어요. 그전부터 훈련되어 와서 그런지 자발적으로 오히려 더 하고 싶었어요. 이런 기회가 아니라면 언제 또 동양고전에 대해서 알 기회가 생길까? 그런 생각이 들었어요. 그래서 관련서적도 20여 권을 읽게 되었고요. 봤던 거 또 보고.

Q 처음 제의가 들어왔을 때 기뻤나요?

A 그냥 할까 말까 하다가 솔직히 웹툰보다는 금전적으로 좋지는 않습니다. 콘티에 3개월, 작업에 10개월 정도의 시간과 동양철학의 유학을 전공하신 분에게 2주에 한 번씩 1년 강의를 들었습니다. 이렇게 오랜 기간 걸리는 작업이라서 돈을 생각하면 못하는 작업입니다. 그렇지만, 이런 기회가 아니라면 동양철학을 공부할 기회가 없겠다 생각이 들었습니다. 그리고 강의를 들으면서 중국의 다양한 요괴 관련 서적도 추천받은 것이 너무 좋았습니다. 나중에 읽어볼 생각입니다. 중국 고전으로 방대한 양의 요괴가 있다는 사실에 놀라웠습니다.

Q 웹툰과 공자같은 단행본의 작업방식에 차이점이 있나요?

A 거의 똑같고 비슷해요. 책도 요즘은 컷 방식으로 그려서 편집할 때 재배치하는 것뿐입니다. 저 같은 경우는 웹툰 방식으로 세로로 길게 했다가 〈괴기목욕탕〉 단행본 작업을 위해 컷으로 편집하는 데만 3달 넘게 걸려서 그 이후로는 전부 컷 페이지 방식으로 작업합니다.

Q 이 책을 보면서 공자가 참 불쌍한 인물이라는 느낌을 받았습니다.

A 그러니까 바로 그거예요. 공자라는 인물이 어느 나라에서 인정받아 관리에 등용됐다면 이렇게 훌륭한 인물은 못 됐을 거예요. 비운의 인생을 살았지만, 자기 신념을 깨지 않고, 나중엔 흔들리기도 했지만, 그래도 끝까지 지켜낸 것과 다른 무언가와 타협하지 않은 것. 이 두 가지 사실이 이 사람을 성인으로 만든 것 같아요.

Q 작가님이 의도적으로 거기에 주안점을 두고 쓴 건가요?

A 네. 맞아요. 제목도 〈안 될 줄 알면서 하는 사람〉이잖아요. 제목이 정말 잘 정해진 것 같아요.

Q 앞부분의 인물 설명은 어렵더군요. 전부 모르는 사람만 나오다 보니.

A 네. 그렇죠. 이건 나중에 보는 게 좋을 겁니다. 책을 다 읽고 나서.

Q 단행본 탈고와 웹툰 한 편을 끝내는 느낌의 차이가 있나요?

A 뭐 비슷해요. 하나 끝내도 와아아! 뭐 이런 게 아니고요. 한두 작품 끝내고 끝날 일이 아니잖아요. 저는 죽을 때까지 한 50 작품 그리지 않겠어요. 아니 너무 많나? 30 작품? 예전 만화가들은 몇 천 작품 했잖아요.

Q 이 공자 말고 다른 시리즈도 이런 형태로 출간할 계획이 있나요?

A 제 입장에서는 이 책은 4/5가 창작이라고 봐요. 원래 있던 자료를 가지고 만든 거잖아요. 그걸 재창작한 거지만, 웹툰이라는 건 정말 무에서 유를 만들어낸 거잖아요. 그게 더 어려운 일이고 내가 만들어 낸 캐릭터, 내가 만들어 낸 이야기는 나밖에 못 하는데, 이거는 나하고는 좀 다른 색깔이겠지만, 다른 사람도 할 수 있거든요. 기존에 있는 것을 토대로 하는 거니까. 이 공자 책이 저

한테는 쪼끔 더 쉬워요. 그런데 한 가지 어려운 건 내용을 잘 알고 접근해야지 안그러면, 전문가가 볼 때 유치하게 보일거예요.

Q 공자에서 양화 캐릭터가 제일 마음에 듭니다. 아주 비열하게 생기고 공자와 대립 관계의 구도라는 것이.

A 아! 양화요? 원래 이렇게까지 나쁜 인물은 아닌데, 이야기를 위해서 좀더 강조를 한 거죠. 양화 캐릭터가 이야기를 살린 아주 굉장한 캐릭터에요. 양화 없었으면 별로 재미가 없었을 거예요. 기록에는 노나라에서 쫓겨 도망간 것까지만 나와 있고 후반은 제가 상상으로 그려냈습니다.

Q 책 내면서 아쉬웠던 부분이 있나요?

A 딱히 없었던 것 같아요. 그럭저럭 만족. 좀 더 시간적 여유가 있었다면 작가적 욕심인데 배경을 디테일하게 묘사해보고 싶었어요. 워낙에 시대가 오래됐고, 우리나라가 아니다 보니까. 마음 같아선 각 사상의 시초가 되는 인물은 그려보고 싶은 욕심이 있는데, 이 작업 때문에 웹툰을 떠나 있으면 좀 불안합니다. 실질적으로 이 작업을 시작하면서 웹툰 바닥에서는 손을 놓은 상태거든요.

웹툰 작법

Q 스토리 구상은 어떻게 하나요?

A 스토리 짤 때는 이제 책상에 앉아서 짜야지… 이렇게 하는 게 아니라, 짬짬이 생활 속에서 보이는 만화적인 요소들을 놓치지 않습니다.

Q 그런 요소를 놓치지 않기 위해선 어떻게 하나요?

A 항상 어떤 촉수를 가지고 뻗어 있으면 되거든요. 예를 들어 조금 전 이 카페에서 주문할 때 상황을 보죠.

분명 아이스 카페라테 하나 아이스 아메리카노 한 잔 달라고 했는데, 점원이 카페라테는 따뜻한거요 아니면 시원한거요?라고 질문해서 웃었잖아요.

이런 사소한 것도 웃기고 상황이 재밌잖아요. 분명히 아이스 카페라테라고 했는데, 이렇듯이 눈치 없고 좀 어리바리한 직원을 그려서 재미있게 써먹을 수 있거든요. 이런 에피소드를 살려 다른 아이템이 나올 수도 있고요.

Q 괴기목욕탕은 어떻게 시작되었나요?

A 목욕탕 사우나를 좋아해서 어느 날 마감 원고를 끝내고 새벽에 목욕탕에 갔어요. 그런데 목욕탕에 저 혼자뿐이더라고요. 목욕탕이 참 편안하고 그런 곳인데… 혼자 있으려니까 무섭더라고요. 그런 분위기가 느껴졌어요.

"아! 그러면 목욕탕이라는 공간을 공포의 뭔가 혼령이 사는 스테이지로 만들면 어떨까?"

이런 형태로 자연스럽게 넘어가는 형태인 거죠. 수학 공식과 같이 정확한 답이 있어서 '아아! 그런거!' 이런 것이 아니라 생활 속에서 맞아떨어진 거죠. 목욕탕이라는 곳을 음침하고 무서운 장소로 하고 싶다는 생각이 들던 차에, 때마침 할아버지 한 분이 들어오셨는데 몰골이 좀 흉악하고 추한 모습에서 괴물 같은 게 생각이 나는 거예요.

"그러면 목욕탕을 괴물들이 와 있는 장소로 생각해볼까?"

이곳을 지옥에서 죽은 인간의 영혼을 고문하던 요괴들이 와서 쉬는 곳. 몸 풀고 가는 곳. 이런 생각이 들었던 거죠. 이곳을 이승과 현실의 접점이라 생각했어요. 그럼 어디로 들어가고 나오지? 캐비닛을 열면 딱 공간이 나오잖아요. 그럼 이 캐비닛을 열고 지옥으로 들어가는 공간으로 생각한 거고, 어디는 마물들이 출입하는 곳, 어디는 저승사자가 출입하는 곳. 이런 식의 통로를 통해서 현실과 만날 수 있는 공간을 생각하자. 이렇게 된 거죠. 그리고 이런 목욕탕이 한 개가 있는 것이 아니라, 전국적으로 쫙 깔려있는 구상. 이런 설정을 만들어 놓으니까 그 뒤부터는 이야기가 30%가 풀린다고 봐요.

Q 작가님이 세세하게 일상적인 것들을 메모하시나요?

A 아니요. 그냥 머릿속에 저장해 놔요.

〈괴기목욕탕〉

Q 아! 머리가 좋으신 건가요?

A 아니요. 머리가 좋은 건 아니고요. 필요로 하면 다~ 생각나더라고요. 그 상황들이 들어가 있다가… 어어 어어! 이런 거 찾는구나! 알았어! 딱딱 꺼내는 거죠.

Q 작가로서 아주 좋은 능력인 것 같아요.

A 누구나 그렇지 않나요? 저는 뭐 들고 다니는 것을 좋아하지 않아서 저만의 스타일인 것 같아요. (이 부분은 필자와 똑같다. ㅎㅎㅎ) 뭘 적어 놓으면 나중에 또다시 정리를 해야 자기 것이 되거든요. 그런 과정이 번거롭기도 하고. 안 적어 놓으면 그걸 되새김하고 또 되새기면서 아이디어가 또 새끼를 칠 수가 있거든요.

Q 아! 새로운 방식이네요.

A 아니 또 그런 훈련을 하면 괜찮아요. 적어 놓으면 적어 놓은 것만 의미가 있잖아요. 머릿속에 개념화시켜 놓으면 아이디어와 아이디어가 만나서 새로운 아이디어가 나올 수 있고, 이런 사소한 것이 웃기고 상황이 재밌잖아요. 분명히 아이스 카페라테라고 했는데, 이렇듯이 눈치 없고 좀 어리바리한 직원을 그려서 재미있게 써먹을 수 있잖아요. 이런 에피소드를 살려 다른 아이템이 나올 수도 있고요.

Q 대부분 작가가 그런가요?

A 모르겠어요. 그런데 다 다르지 않을까요? 이런 상황들은 반찬이라고 보면 되고요. 큰 틀을 보자면 수학 기호처럼 쭉 쭉 쭉 풀리거나 그러지 않아요. 수학 푸는 거랑 방식이 다릅니다. 문제 풀듯이 풀리거나 하지는 않고요. 불현듯 시도 때도 없이 풀려나가는…. 저 같은 경우는 독특하고 재미난 설정이 떠올랐을 때 이것이 중심점이 되는 거죠.

Q 〈괴기목욕탕〉 처음 나온 시기가 언제인가요?

A 제가 회사를(문화일보) 2000~2007년까지 다녔는데요. 아마도 2006년 정도 된 것 같고요. 2007년 회사를 그만두기 3개월 전에 KT 상상마당에 연재했죠. 석 달 정도는 남들보다 일찍 출근해서 하고 늦게 퇴근하고 집에서도 하다가 회사를 그만두고 계속 연재했습니다.

Q 다니던 회사를(문화일보) 그만둔다고 했을 때 집에서 반대는 없었나요?

A 네. 집사람도 같은 분야라서 미대 서양화 CC였거든요. 사실 여러 가지 미안하죠. 같은 작가의 꿈이 있었는데 아이들 보육으로 집에 있었으니까요. 그래도 몇 년 전에 그림동화 작가로 출간한 책이(아빠는 곰돌이야) 반응이 좋아 문화관광부 장관 추천 도서로도 선정이 되었네요.

Q 같은 직종에 계셔서 서로를 이해하기 편했나요?

A 네. 아무래도 그렇죠. 거기에 남편의 실력을 믿었던 거죠. '저 남자는 나를 굶겨 죽일 남자는 아니다.'라고 말이다.

Q　단 한 번도 고민 없이 허락하셨나요?

A　네. 그렇죠.

Q　당시 상황은 어땠나요? 회사를 그만두고.

A　그때는 지금처럼 만화 원고료가 좋지 않아서 그거 하나만 해서는 회사 다 닐 때만큼 수입이 나오지 않았어요. 회사 다닐 때 월급도 괜찮았었거든요. 몇 년간 힘들었어요. 회사 다닐 때의 수입 절반 정도 수준이어서요. 그런데 만화 만 그런 게 아니었어요. 매체 자체가 없었고요. 그래서 내가 할 수 있는 그림에 관련한 일들은 모조리 해봤어요. 담벼락 벽화, 실내 인테리어 벽화, 기업 사보 에 들어가는 CEO 얼굴 일러스트, 출판사의 시사 일러스트, 캐리커처 이런 일 을 하면서 만화가의 끈을 놓지 않고 끌고 온 거죠.

Q　어떻게 보면 데뷔가 늦은 편이네요.

A　만화의 꿈은 직장을 다니면서도 유지하고 있었어요. 그런데 다들 그렇잖 아요. 회사 들어갔으니 일단 다녀보자 했던 것이 나도 모르게 시간이 흘러 7년 이라는 시간이 흘렀고요. 더 다니다가는 생활이 단조롭고 뻔하니까 좋은 아이 디어가 더는 떠오르지 않을 것 같고 뇌가 굳어가는 것을 느꼈습니다. 저는 나 름 창조적이라 생각하는 편인데도 항상 똑같은 분위기에서 머물러 있다 보니 좋은 생각들이 안 나오더라고요. 안 나와요. 겁이 났어요. 이래서는 작가를 못 하겠다. 그래서 그만두게 되었죠. 주변의 만류에도 불구하고…, 이런 상황이 만화가로서 데뷔가 좀 늦었던 이유입니다.

Q　언제부터 만화를 하겠다는 마음이 생겨났나요?

A　만화와 그림도 잘 그려서 만화가의 꿈과 화가의 꿈도 있어서 대학교 서양 화과에 들어갔어요. 그런데 분위기가 만화 분위기가 아니더라고요. 화가를 지 망하는 순수 미술 쪽은 만화를 전혀 모르더군요. 저는 자연스럽게 만화와 서양 화 두 개를 다 했는데, 만화를 그릴 수 있는 분위기가 아니었고 순수미술에 비 해 만화는 떨어진다는 사회 통념이 있었거든요. 제 그림이 가뜩이나 만화 스러

웠어요. 그래서 전공인데도 불구하고 항상 C+ 이상 받지 못했어요.

'네 그림은 만화야! 만화같아'

'만화 그리지 말고 순수미술을 그려',

'왜? 만화를 그리고 있어?'

Q 그런 말을 들을 때 어땠어요?

A 그런데, 분위기가 그러니까 반발심 이런거 보다는 약간 혼란이 왔죠. 뭐라고 딱히 정립이 안 됐으니까 반박은 못 하겠고, 그래서 화가의 꿈을 버리기 전에 만화 쪽으로 기울었어요. 그럼 여기서 테스트를 해보자는 식으로 대학교 4학년 때 서울문화사의 빅점프 공모전에 도전했어요. 그리고 제가 수채화를 잘해서 대한민국 수채화 공모전에 출품도 했습니다. 둘 다 냈는데 만화는 되고 수채화는 입선도 못 한 거예요. 그래서 나는 이쪽은 아닌가 보다 이런 느낌이 들었어요. 또 한 가지는 한국에서 정말로 제대로 된 화가가 되려면 실력 외의 것이 필요하다는 것을 깨달아서 그랬던 것 같아요. 공정하지 못한 룰로 움직여진다는 사실이 너무 불편하고 싫었어요.

Q 그래서 작가님의 만화에 이런 것들이 표출되는 것 같아요.

A 네. 맞아요. 만화는 독자가 판단하잖아요. 재미없으면 그만이고 재미있으면 뜨는 거잖아요. 이런 게 너무 좋더라고요. 학벌이 무슨 소용 있어요? 이런 게 너무 좋은 거예요. 그래서 만화가 쪽으로 마음을 굳힌 거죠. 그리고 살면서 공정하지 못하고 불합리하게 느꼈던 것들에 관련해 내가 잘하는 것이 만화이기 때문에 만화로 풀어내고 싶었어요.

Q 웹툰작가가 천직이라는 말들을 많이 하는데, 작가님은 어떤가요?

A 저도 그렇긴 하지만 저는 웹툰뿐만 아니라 이런 책(공자)도 내고, 만화만 할 줄 아는 작가는 아니잖아요. 전작은 사회고발 만화 〈달콤한 제국 불쾌한 진실〉도 출간했으니까요.

Q 〈괴기목욕탕〉 캐릭터는 독특한데, 캐릭터 설정은 어디서 참고하거나

어떻게 하나요?

A 아! 좋은 질문해 주셨어요. 평소에 살면서 사람마다 다른 성격을 보면서 그 모습을 그대로 가져오지 않고-그 모습을 그대로 가져오면 밋밋하잖아요.-좀 더 극대화된 모습으로 표현하고, 40~50명 캐릭터를 각각 분류해놔요. A~Z 까지 미리 설정해놓고요. 이렇게 다양한 성격 유형은 앞으로도 죽을 때까지 더 만들어 놓을 예정이에요. 인간 군상에 대한 모습들은 많으면 많을수록 좋으니까. 이제 재밌는 주제와 소재 설정이 끝나면 역으로 거기에 스토리와 살을 붙여 나가고, 거기에 어울리는 캐릭터는 누구누구를 고르지? 하고, 쭉 쳐다봐요. 아! 그래 D하고 F하고 X면 좋겠다. 이런 캐릭터를 껴 넣는 거예요. 똑같은 스토리라도 어떤 애들을 집어넣느냐에 따라 전혀 다른 이야기가 나옵니다. 큰 틀은 비슷하겠지만, 중간에 풀어가는 과정은 좀 달라요.

Q 어떤 작가들은 스토리를 풀어가는 것에 어려움을 많이 호소하는데요.

A 스토리라는 것은 두 가지예요. 이야기의 흐름과 이야기의 흐름을 연기할 배우들. 이 이야기에 맞는 배우를 캐스팅하는 거죠. 만화에서 보면 스토리적인 부분이 강할 것인가? 아니면 캐릭터성이 강할 것인가에 따라서 작품 성격이 달라져요.

Q 〈괴기목욕탕〉 캐릭터들은 우리 일상생활에서 볼 수 없는 것들이잖아요.

A 그런데 음… 성격적인 걸 좀 더 활용한 거죠. 더 괴물스럽게. 기본 골자는 제가 가지고 있는 캐릭터 성격 유형에서 크게 벗어나지 않아요. 독자들은 결과물만 보는 거고. 비주얼이 괴물이니까.

Q 상상 속의 괴물을 그리기 어렵지 않나요?

A 저는 늘 상상하는 것을 좋아해요. 상상 속의 요괴를 그리는 것은 어렵지 않아요. 요괴를 좋아해서 자유롭게 상상력을 펼쳐서 보여줘도 그게 오히려 강점이 되고 뭔가 증명을 할 필요가 없다는 게 있잖아요. 가령 불을 확 뿜으면,

멀쩡한 사람이 불을 뿜으면 왜? 불이 나오는지에 대한 논리적 근거가 나와야 하는데, 괴물이 불을 뿜으면 아아! 괴물이니까⋯ 이렇게 되잖아요. 뭐라 딱 잘라 말하기는 어렵지만, 그냥 생각이 떠오릅니다.

Q 〈괴기목욕탕〉에서 가장 어려웠던 캐릭터와 가장 마음에 드는 캐릭터는 뭔가요?

A 주인공 헬름이 어려웠던 것 같아요. 요괴라는 속성도 살려야 하면서 주인공이니까 정의감도 느껴야 하고, 또 너무 정의감이 있는 요괴는 너무 요괴스럽지 않잖아요. 요괴스러움과 정의감의 밸런스를 어떻게 맞춰야 할지를 항상 고민하지요. 그리고 할머니 캐릭터가 제일 맘에 들어요. 〈괴기목욕탕〉 시즌 2에 할머니가 등장 할지 안 할지는 비밀입니다. (필자에겐 살짝 공개했습니다.) 사람들이 더러운 캐릭터는 싫어하는데, 징그러운 거 그리면 싫어하면서도 보게 되는 그런 거 같아요. 제가 또 징그러운 거 잘 그리거든요. 그게 더 흡입력 있는 요소로 작용하는 것 같더라고요. 저도 더 재미있고요.

작가는 독자에게 휘둘리면 안 된다!

Q 팬층은 어떤가요? 넓은 편인가요?

A 제 만화는 봤던 사람들이 또 보는 경우가 많다고 하더라고요. 주 팬층은 10~40대까지 있는 것 같아요. 여성들도 은근히 많은 것 같아요. 여성 팬층은 전혀 예상에 없었어요.

Q 댓글이 없어서 팬의 반응을 어떻게 확인 하나요?

A 메일로도 오고요. 〈68단계〉 같은 경우는 네이트에서 연재했었는데, 댓글 달리는 게 마냥 좋지만은 않더군요. 칭찬 일색이었는데, 그게 대단한 의미로 다가오진 않았어요. 기억에 나는 건 일베한테 표적당해 힘들었던 적은 있어요. 또 한가지 에피소드를 소개하면 어떤 친구에게 메일이 왔는데, 자기의 친구가

암에 걸려서 병원에 입원했는데, 뭐 볼만한 거 없냐고 물어봐서 몇 가지를 추천해 줬어요. 그 친구가 저의 〈68단계〉를 가장 좋아해 병든 자기 자신과 비슷하다는 이야기를 하면서 '과연 내가 주인공이라면 몇 단계의 꿈에 와 있을까?'라는 이야기를 나눴다고 하네요. 결국, 그 친구는 하늘나라로 떠났다는 이야기를 해주더군요. 이런 게 진짜 소통인 것 같아요. 댓글로 사람을 괴롭히는 것이 아닌….

Q 작업 중에 타인의 영향으로 스토리가 다른 방향으로 가는 경우도 생기나요?

A 전혀 그렇게 하고 싶지도 않고요. 정말 치명적인 실수를 해서 바꾸지 않으면 안 되는 경우가 있다면 모를까.

Q 너무 슬퍼서 새드 앤딩이 아닌 해피앤딩으로 원하는 독자들의 이야기가 많은 경우에도요?

A 아니에요. 철저하게 무시해요. 만약에 그런 요구대로 수정한다는 것은 정말 아니라고 봐요. 시나리오나 스토리 자체를 다시 공부해야 합니다. 비극이면 비극으로 끝나야 나중에 점점 더 생각이 나는 거고 숙성된 김치처럼 점점 더 맛이 있는 거지…. 저도 〈68단계〉 할 때 '제발 아기 좀 안 죽게 해주세요.' 그런 요구가 있었어요. 저는 전혀 따라주지 않았고요. 중심이 된 스토리가 있는데, 그런 건 있을 수도 없습니다. 독자의 요구를 따라준다면 작가 스스로의 생명을 단축하게 되는 결과를 가져올 거예요.

Q 어떤 작가로 남고 싶나요?

A 묻지마 김경일. 김경일 작품은 재밌어. 돈 주고 보고 싶은 작품. 실패하는 작품 없이 하나하나 새로운 세계를 보여주는 밀도 높은 그런 작품을 그리고 싶네요. 그래서 〈괴기목욕탕〉이 9년이 넘었지만, 지금껏 사랑받고 중국까지 가서 사인회까지 한 거라고 믿고 있어요.

Q 중국과 한국의 반응엔 차이가 있나요?

A 별 차이 없는 것 같아요. 기본적으로 중국은 공포물을 좋아해요. 공포물이 가면 성공할 확률이 높다고 봐요. 댓글 반응도 다채롭게 올라오는 것 같고. 현학적이고 뜻깊은 명작이다. 이런 반응도 있어요. 그래서 제 작품도 글로벌하게 진출할 수 있겠다는 생각이 들더군요. 다른 나라 사람도 공감할 수 있는 코드로 내가 잘 만들어나가고 있구나 하는 생각이 들었어요. 확실하게 나아갈 방향이 선 듯한 느낌이었어요.

Q 한국 웹툰이 중국에 많이 진출해 있나요?

A 네. 어느 정도 있어요. 중국이나 일본만큼은 아니지만. 한국 웹툰에 관련해서 상당히 좋은 시선으로 보고 있어요. 개인적으로 〈괴기목욕탕〉은 게임으로 연계됐으면 하는 바람이 있습니다. 만화 내에 여러 가지 무기도 나오고하니까요.

Q 중국 웹툰의 발전으로 한국 웹툰의 전망을 어둡게 보기도 하는데, 어떠세요?

A 중국 웹툰은 그림 실력은 굉장히 좋아요. 필력이 좋은 작가가 많고요. 그런데 스토리가 좀 단조로운 게 흠이라면 흠이에요. 빠른 시간 내에 우리의 웹툰을 따라 잡을거라고는 생각하지 않아요. 아무래도 체제가 공산주의다 보니 경직된 분위기에요.

Q 중국 웹툰 플랫폼 시스템은 어떤가요?

A 중국은 대부분 무료로 운영하고 있습니다. VIP 전용관이 있는데 한 달 정액권이 아주 저렴한데 그걸 구입하면 모든 웹툰을 다 볼 수 있는 거예요. 그러니까 클릭 수가 아무리 높아도 작가에게 돌아오는 수익은 아주 적어요. 5백만명이 봐도 수익이 몇십만 원 밖에 안 나와요. 그래서 원고료로 수익을 내는 것이 아니라 2차 저작권으로 승부를 걸어요. 〈괴기목욕탕〉은 현재 조회 수가 1,800만 정도 되는데 5,000만 정도 올라가야 중국 쪽 기업이 움직인다고 합니다. 차라리 무료로 전환하고 클릭 수를 올리는 것이 좋다는 어드바이스도 합니

다. 자국 작가 중에 200화를 넘어간 웹툰은 조회 수가 10억 회가 넘어가는 작품도 있습니다.

인생을 만화로만 채우지 마라!

Q 작가 문턱이 낮아졌다는 의견에 관련해선 어떤가요?

A 저는 만화가 말고 다른 일도 많이 해봤잖아요. 만화가가 만화만 배워 만화만 그린다면 자기 밑천 금방 바닥나요. 평소에는 자기가 잘 그리는 것만 그리면, 주위에서 '우와! 너 만화가 해라.' 이런 소리를 하잖아요. 그런데 작가가 되고 나면 평소에 그려보지도 않은 그림을 그려야 하는 경우도 생기고, 공간 연출에 맞춰서 해야 하니까 밑천이 바닥나는 거예요. 자기 세계가 없으니까 내면적인 부분도 그렇고 금방 어려워지죠. 만화도 한 작품하고 나면, 자기 내면적인 것이 다 빠져나가요. 노래는 목소리만 잘 훈련 시켜 놓으면 계속 잘 부를 수 있잖아요. 그런데 만화는 그렇지 않아요. 재탕이 없는 거예요. 이 작품을 통해서 끄집어낸 표현들은 또다시 사용할 수 없는 거예요. 계속 신입사원인 거예요. 한 작품 들어가면 또 신입사원인 거지요. 이런 과정이 힘들지만 자기를 발전시킬 수 있는 원동력이라고 봐요. 가령 똑같은 걸 계속 사용하면 독자들은 금방 알아요. 이 작가는 더 이상 새로운 게 나오지 않는구나! 이렇게 되는 거죠. 그런 두려움이 있는 거죠. 하지만, 계속 새로운 걸 도전하고 해보고 만들어내면 그 작가에 대한 기대치가 올라가잖아요. 그러면서 저절로 자기만의 브랜드가 생성되고 가치를 높인다고 봐요. 그래서 인생을 만화로만 사는건 원치 않아요. 다른 세상의 경험도 해보는 것이 만화가로 길게 간다고 생각합니다.

Q 밑천이 바닥나지 않게 하는 방법이 있나요?

A 저도 물론 많은 노력을 합니다. 저는 그런데 좋아하는 게 과거에 머물러 있지 않아요. 새로운걸 받아들이는 오픈 마인드예요. 제 딸이 부르는 아이돌

노래도 들으면 좋고요. 대부분 자기의 젊었을 때 들었던 노래가 최고고 그렇잖아요. 저는 안 그래요. 정해놓질 않은 거예요. 이렇게 되면 계속 새로운 걸 받아들일 수 있고 즐길 수 있는 거죠.

Q 다른 웹툰은 잘 보나요?

A 거의 잘 안 봐요. 내가 맛있는 음식을 만들 수 있는데, 굳이 다른 음식은 먹고 싶지 않은 그런 느낌이랄까요? 그런데, 〈억수씨〉 같은 경우는 저와는 좀 많이 다른… 내가 파충류라면 그쪽은 포유류 같은 전혀 다르지만, 여성스러운 섬세한 감성으로 그린 예쁜 그림체, 캐릭터의 설정… 뭐 이렇게 나오는 전혀 다른 스타일의 만화는 봅니다. 차라리 영화를 많이 보는 편이에요.

Q 작업 툴은 전부 포토샵만 사용하나요? 전부 디지털로 작업하나요?

A 네. 포토샵만 사용합니다. 첫 단행본 할 때는 펜으로 그려 스캔하고 했지만, 지금은 전부 디지털로 합니다. 편리한 장비가 있으니까, 마감은 분초를 다투는 싸움이라 시간 절약을 위해서도 디지털로 작업합니다.

Q 출판 만화에서 웹툰으로 넘어오지 못하는 작가가 많이 있는 것 같은데, 정말 그런가요?

A 새로운 스타일의 이야기를 만들지 못해 힘들어하는 작가들이 있어, 그 부분은 많은 안타까움이 있습니다. 작업방식이 바뀐 영향보다는 뭔가 새롭고 재미난 이야기를 만들지 못해서 그런 게 아닐까 예상합니다.

Q 웹툰작가가 그림 실력이 없다는 것은 어떤가요?

A 그건 별 관계없다고 봐요. 무슨 그림인지 알 수 없을 정도라면 문제가 있겠지만, 무얼 말하는지 이해할 수만 있게 그린다면 상관없죠. 논란의 여지가 없는 거예요.

Q 최근에 재밌게 본 웹툰이 있나요?

A 어… 정말 신선하게 본 게 있어요. 짬툰(현 투믹스)의 성인만화 〈목줄〉, 〈마조〉(마조키스트의 준말). 그런데 둘 다 스토리작가가 같은 분이에요. 깜

짝 놀란 게 성인만화 보면 대부분 내용은 별로고 벗는 비주얼로 승부하잖아요. 그런데 이거는 그림도 세련되고, 내용도 아주 좋아요. 글솜씨가 다르더군요.

Q 앞으로 웹툰 전망은 어떻게 보나요?

A 사람이 손으로 그린 손맛. 손으로 그려낸 그림과 스토리에 대한 욕구는 사라지지 않을 것 같아요. 기본적으로 스토리를 가진 문화 장르는 망하지를 않아요. 그중에서도 만화는 좀 더 특별한 게 손으로 그린 맛이 있잖아요. 사람 손으로 그린 것을 보는 거잖아요. 삶이 어렵고 각박해지면 더더욱 스토리가 있는 어떤 것을 찾지 않을까요? 위안을 받고 싶고 용기를 받고 싶고 그런 마음이 더 생길 테니까요. 개인적인 바람은 잘 만들어진 웹툰 인프라를 활용해 애니메이션이 같이 연계된다면 좋겠다는 생각을 하게 됩니다. 이렇게 다양한 웹툰을 애니메이션으로 만든다면 그 부가가치가 어마어마할 텐데… 아쉬움이 남네요.

필자와 연배가 비슷한 작가와의 만남에 가장 놀랐던 부분은 상상력으로 가득 찬 사람이라는 것이 놀라웠다. 40대 중반을 넘어서게 되면 생각도 굳어버리기 쉬울 텐데, 김경일 작가는 아직도 풀어내지 못한 무수한 이야기가 남아 있다는 말을 했을 때 작가라서 그럴까?라는 쉬운 생각을 해보지만, 새로운 걸 받아들이는 것에 대한 두려움을 없애는 것이 창의적이고 무한한 상상력을 펼칠 수 있는 토대라는 것을 알게 되었다.

일상생활에서 얻은 사소한 이야기조차 그냥 지나침 없이 머릿속에 담아두는 섬세한 감각과 이러한 원동력이 9년이 지난 작품이 아직도 꾸준하게 인기를 얻는 비결이 아닐까?라는 생각을 해보게 된다. 혹자들은 웹툰은 스낵 컬처라서 심심풀이로 즐기는 상품이라 말하지만, 이 작가의 〈괴기목욕탕〉, 〈68단계〉, 〈괴담패설〉은 그야말로 스테디셀러로서 자리매김하고 있다는 사실이 웹툰을 한 단계 도약시킨 결과물이라 느껴진다.

오감만족 효과툰

·주동근·
귀 도
강시대소동

PC에서 보는 〈귀도〉의 첫 회는 마우스를 아래로 내리면 흰색 바탕에서 검은
색으로 페이드 인(Fade in) 되며 무언가 양쪽 어깨가 어스스한 심상치 않은 분
위기다. '소리와 함께 감상하시면 더 실감 나게 즐기실 수 있습니다.'라는 문구
에서 사운드를 켜야 할지 꺼야 할지 순간 망설이게 된다.

필자처럼 귀신 공포물을 싫어하는 사람이라면 한 번쯤은 고민하지 않았을까?
공포 장르 웹툰을 보는 것도 힘든데, 소리까지 들어있는 작품이다. 여기에 덧
붙여 공포 장르의 긴장감을 만들어 내는데 딱 어울리는 움직이는 웹툰이다. 네
이버에선 일명 '효과툰'이라 부른다고 한다.

이 효과툰은 '무한도전'에서 윤태호·이말련·주호민·기안84·가스파드·무적
핑크 작가와 무한도전 멤버가 콜라보로 작업한 웹툰에서 이미 많은 사람이 경
험해 보았기 때문에 더는 자세한 설명이 필요치 않을지 모른다. 이런 류의 웹
툰은 기존의 정지된 웹툰에서 느끼지 못했던 긴장감과 몰입감으로 독자에게
다양한 즐거움을 제공할 수 있을 것이다. 하지만, 이런 형태의 웹툰을 만들기
위해 일반적인 웹툰에 비해서 3배 이상의 작업 시간이 걸린다는 말을 한다. 한
주 한 주 스케줄과 싸워야 하는 작가의 시간은 밑 빠진 독에 물 붓기처럼 쏙쏙

빠져나간다. 독자에게 좀 더 리얼한 무서움과 공포를 주기 위해 힘들고 어려운 것을 알면서도 이런 '효과툰'을 만들어나가는 작가의 고집이 고마울 따름이다.

오늘은 네이버 웹툰에서 화요일에 연재하는 〈귀도〉의 주인장 주동근 작가를 만나러 사당역으로 왔다. 처음에 〈귀도〉를 접했을 때 작품 소개에 '귀신'이라는 문구에서 이 만화를 볼까 말까? 많이 망설였다. 필자에겐 서양의 공포물은 그다지 무서운 장르가 아니다. 그런데, 한국의 귀신 장르물은 보고 나면 자꾸 등 뒤에서 느껴지는 압박감과 스트레스가 싫다. 누군가는 그런 느낌이 좋아 귀신 장르를 좋아하는 사람도 있겠지만, 한 마디로 싫다. 평상시엔 멀쩡한 엘리베이터 안의 거울도 이런 작품을 보고 난 후에는 일상적인 거울로 느껴지지 않는다. 나와 비슷한 사람들이 분명히 있으리라 생각한다. 갑자기 튀어나오는 귀신(갑툭튀) 물은 이제 신물이 날 정도로 널려있다. 작가를 만나기 전 그 작가의 작품을 보고 만나는 것이 정석인데 이번 경우는 정말 많은 고민이 됐다. 〈귀도〉를 보고 갈 것이냐? 말 것이냐? 이렇게 보기 싫은 작품은 처음이었던 것 같다. 인터뷰를 위해서 싫지만 어쩔 수 없는 선택을 했다. 중간중간 무서운 장면만 요리조리 피해가며 겨우 끝까지 완주. "다행이다. 끝까지 볼 수 있어서"

작가의 첫 모습은 머리 위에 갓만 썼더라면 아래위로 검은색으로 코디한 의상이 저승사자의 느낌을 주는 분위기다. 〈귀도〉 1부를 끝낸 터라 작가와 이야기하기에 적절한 타이밍을 잡은 듯하다. 작가가 계획했던 것보다 좀 짧게 끝나

아주 아쉽지만, 이 작품이 사전 제작으로 만들어서 그나마 스케줄을 맞출 수 있었고, 일반적인 웹툰이 주 1회 연재라면 효과툰은 처음엔 두 달에 1편 만들었다고 한다. 애니메이션은 아니지만, 웹툰에 움직임을 추가한다는 것이 그리 만만치 않은 작업이라는 것이 자명하다. 많은 작가가 효과툰에 관심은 있지만, 쉽게 도전하지 못하는 것은 그만큼 작가가 상당한 각오가 되어 있지 않으면 할 수 없는 어려운 작업임이 틀림없어 보인다.

Q 청강대 애니메이션 학과를 나온 것으로 아는데, 웹툰은 전공과는 약간 빗겨간건가요?

A 친구들은 애니과 나왔지만, 대부분 다른 분야에서 일해요. 저만 웹툰 그리고 있습니다. 돈이 안 돼서 다른 일을 하기도 하고 게임회사에서 간단한 애니메이션 작업을 하기도 합니다. 저는 애니과 다니면서도 계속 만화창작과로 옮기고 싶다는 생각을 많이 했지만, 그냥 나와서 맨몸으로 부딪치는 것이 낫겠다는 생각을 했어요. 저한테 필요 없는 것들을 배워야 하는 것이 싫었고요. 연출이나 스토리면에서는 도움이 됐지만, 나머지는 제가 만화를 그리는 것에 관한 도움은 크게 없었어요. 만화창작과를 갔다면 지금 웹툰 작업에 더 많은 도움이 됐을 것 같다는 아쉬움은 남아요.

〈귀도〉는 '귀신이 다니는 길'이라는 의미로 하나의 큰 스토리에 8개의 작은 스토리가 담긴 액자식 형태의 이야기다. 세상에 떠도는 무수한 무서운 이야기들의 실체는 '알고 보니 그게 귀신이었던 거야'로 끝나는 결말이 무언가 한계가 보였다고 말한다. 그래서 작가는 실제 있었던 일을 기반으로, 반은 가상으로 만들어내고 반은 실제 일을 섞어서 이야기를 구성했다고 한다.

A 독자에게 실제 일어난 일과 가상으로 만든 이야기를 찾아내는 재미를 주

고자 했었어요.

Q 〈귀도〉 제목은 처음부터 귀도였나요?

A 아니요. 4~50가지 있었어요. 그 중에서 추린 것이 5개 정도예요. 이명의 시간, 귀신이 다니는 길 등등 있었는데, 길면 안 좋다는 여자 친구의 말을 듣고 검색하던 중 '귀도'라는 말이 눈에 딱 들어왔어요. 무속인 친구도 제목이 좋다고 그러더군요.

Q 귀신 공포 만화 무서워서 못 보는 사람도 많은 것 같아요. 어떤가요?

A 무서운 거 싫어하는 사람에게 제가 그린 무서운 그림을 보여준다는 것은 상대방에게는 테러나 마찬가지예요. 이전 작품 할 때도 담당자가 무서워서 못 봤다는 이야기도 했었어요. 제 만화가 무서워서 싫어하는 사람은 충분히 이해합니다. 서로 취향이 다르니까 상관없어요. 제 목표는 이런 장르를 좋아하는 사람에게 만족감을 주는 것인데 무서운 만화를 보지 못하는 사람들의 고충도 알고 있습니다. 제 여자친구도 무서운 거 싫어하고 못 보거든요. 저한테 피드백 준다고 억지로 보지만, 힘들어합니다.

Q 〈귀도〉에서 개인적으로 가장 무서운 이야기는 어떤 건가요?

A 저는 '골목길 그 여자' 편이 가장 무서웠는데 독자들은 '기찻길 옆'을 꼽으시더군요. 귀신 얼굴이 나오는 것이 아닌, 머리를 늘어뜨린 채 그냥 가만히만 있는 분위기에 한 표를 주고 싶어요.

Q 다음 내용을 유추하는 댓글이 간간이 보입니다. 이럴 땐 어떤가요?

A 좀 허탈한 기분은 있습니다. '저 댓글 빨리 사라졌으면 좋겠다.'라는 생각은 합니다. 제가 생각했던 것이 들켰다고 해서 내용을 바꾸거나 하지 않습니다. 언젠가라고 생각하며 차근차근 쌓아온 이야기인데 하나 뒤틀렸다고 그걸 뒤엎고 다시 짜기에는 너무 손실이 큽니다. 좀 더 재미난 요소를 다른 곳에 배치한다거나, '더 재미있는 걸 보여줄게.' 이런 식으로 접근합니다.

Q 가족들도 좋아하나요?

A 가족한테 부끄러워서 못 보여줘요. 제 작품이 부끄러운 것이 아니라. 예를 들어 배우가 자기가 출연한 드라마를 가족들과 거실에서 같이 보는 것과 같은 느낌일 거예요.

Q 작업 중 무속인과의 만남에 관해 말씀해주실 수 있나요?

A 〈귀도〉 이야기 중 '기찻길 옆' 작업하면서 20대 젊은 무속인에게 연락이 왔어요. 이런 장르의 만화를 좋아하는 분이었고, 무속인이기 전에 디자인을 전공하고 글을 쓰고 싶어 하는 친구였는데, 무속에 관련된 일을 하지 않고 다른 일을 하면 몸이 아프다고 하더군요. 저한테 많은 조언을 해줬어요. '이누나키 터널' 편은 그 무속인이 직접 경험한 것을 제게 얘기해 준 거예요. 저는 실제로 귀신을 본 적이 없기 때문에 그 친구에게 물어봤어요. 제가 그린 그림이 귀신을 닮았냐고 물어보면 정말 그렇게 생겼다고 말해줬어요. 그 무속인도 정말 신기해서 저한테 연락했다고 하더군요.

'골목길 그 여자 편'은 친구가 겪은 이야기를 바탕으로 꾸몄습니다. 담배 심부름 갔다가 오는데, 골목 전봇대에 어떤 사람이 서 있길래 가까이 다가서는데도 불구하고 뿌옇게 보이더래요. 너무 놀라서 못 본 척하고 집으로 돌아와 엄마한테 얘기했더니 어디 가서 그런 말 하지 말라고 했다네요.

효과툰

Q 효과툰을 시작하게 된 계기를 말씀해주세요!

A 〈강시대소동〉 장편을 오랜 기간 연재하고 1년 정도 휴식기가 있었어요. 다음 작품은 짧게 한다는 목표로 열심히 준비했습니다. 2015년부터 준비하고 있었는데, 그때 마침 네이버에서 효과툰 프로그램을 배포해서 관심 있는 작가들은 사용해보라고 해서 제 계획을 전면 수정하게 되었어요. 공포물은 여름에 연재 시작해야 하는데 시기를 놓친 거죠. 처음에 툴을 배워야 하기 때문에 많

이 힘들었고요. 여러 가지 시행착오도 많았습니다. 처음에 모든 컷에 전부 효과를 넣어서 데이터가 무거워서 구형 핸드폰에선 제대로 플레이가 되지 않는 경우가 많았습니다. 이렇게 해서 한 달에 한 편밖에 만들지 못했습니다. 원래 계획은 20화까지 하려고 했지만, 제작 기간이 너무 많이 걸려 이쯤에서 정리했습니다. 시즌 2에는 새로운 이야기로 담아보려 합니다.

Q 〈귀도〉를 효과툰으로 만든 이유가 있나요?

A 일단 오감을 자극해야 한다고 생각했어요. 음악 하나 집어넣은 것이 상당히 큰 차이가 나더군요.

Q 음악 소스는 어떤 루트로 구하나요?

A 음원 유료 결재 사이트의 소스를 이용합니다. 효과음은 그곳에서 다운받아 사용하고 배경음은 좀 다른 문제라 구글링으로 외국 작가의 무료 음원을 찾아서 사용했습니다. 그래도 저작권 문제는 민감한 사항이라서 검색을 활용해서 써도 되는지 확실히 알아본 뒤에 사용합니다. 무료음원을 제공해주신 분의 이름을 Thank's to에 적었어야 했는데 후기를 경황없이 쓰는 바람에 적지 못했어요. 그것이 못내 아쉽습니다.

Q 일반적인 웹툰은 대부분 jpg 파일로 플랫폼에 전달하는 것 같은데 효과툰은 어떤 포맷으로 전달하나요?

A 작가마다 다를 것 같아요. 일반적으로는 JPG파일로 전달합니다. 효과툰은 효과툰 자체 프로그램 확장자 파일로 전달됩니다.

Q 작업은 포토샵으로 하고 그 파일을 효과툰 프로그램으로 임포트해서 작업이 이루어지나요?

A 네. 효과툰 프로그램에서 포토샵 파일을 읽어드리면 레이어가 전부 들어와요. 저는 보통 원경 근경 3단계 정도로 레이어를 구성해서 작업해요. 움직임을 생각해서 세 장 그리는 경우도 있고, 또 더 크게 그리기도 합니다. 이런 방식으로 한 컷 한 컷 전부 애니메이션을 만들어야 하니까 빨라도 한 편 작업하

골목길 그 여자

이누나키 터널

기찻길 옆

는데 3주는 걸리더군요. 비 내리는 장면은 그림 두 장으로 사이클 시켜 만들었어요.

Q 〈귀도〉를 일반 웹툰으로 만들었다면 어땠을 거 같나요?

A 독자의 30%는 줄지 않았을까 생각합니다. 좋은 선택이었던 것 같아요.

Q 앞으로 효과툰을 계속 만들 생각인가요?

A ㅎㅎㅎ 웬만하면 힘들어서 안 하려고요. 일반 웹툰보다 3배는 더 노동력이 필요합니다.

공포감의 극대화 라이팅

Q 〈귀도〉는 라이팅 효과가 탁월해서 마치 3D에서 사용하는 라이팅 연출을 보는 느낌입니다.

A 빛 처리하는 작업도 시간이 꽤 많이 걸렸습니다. 하이라이트와 섀도 작업을 하고 어두운 부분은 더 어둡게 강조했습니다. 이전 작품과는 다른 것이, 어둠에서 빛을 보여줘야 하기 때문에 아주 적은 빛으로 사람을 표현하는 부분에서 라이팅에 많은 시간과 공을 들였습니다. 어색한 빛 연출은 귀신이 무섭지 않으니까요.

Q 집에서 혼자 작업 할때 무섭지 않나요?

A 아주 가끔씩 무서울 때가 있어요. 거의 무섭지는 않습니다. 자료를 찾을 때 웃음소리 같은 거에 소름끼칠 때는 있어요. 일부러 분위기 살리려고 밤에 작업합니다.

Q 단편 특히 공포물이 창작자 입장에서 가장 어려운 장르라 말하는 작가도 있습니다. 어떤가요?

A 단편 만화는 이야기를 완결해야 하는 부담감이 있어요. 장편은 어느 정도

선에서 마무리하고 다음 이야기로 넘어갈 수 있는데, 단편은 확실한 결말을 내야 하고 장편보다 많은 컷을 그려야 한다는 거예요. 공포물의 경우는 비주얼적인 부분이 커요. 독자가 무섭게 느껴야 하기 때문에. 말로만 무서운 것보다 시각적으로도 무서워야 한다고 생각해요. 그림에 공들이는 시간이 많아요. 장편 시리즈도 힘들지만, 이번 단편 하면서 이렇게 힘들 줄은 생각도 못 했습니다. 짧은 스토리 안에 개연성을 갖추어 완결시켜야 하는 부분이 가장 힘듭니다.

Q 〈귀도〉는 스토리 vs 그림 어느 쪽이 더 힘들었나요?

A 솔직히 그림이 힘들었습니다. 스토리는 잘 짠다고 할 수는 없는데 좋아합니다. 이야기가 너무 무서우면 신나서 부담 없이 그림을 그리는 데 반대로 스토리가 좀 재미없으면 그때는 그림에 엄청 신경을 씁니다. 처음엔 다 재밌게 느껴지지만, 작업하다 보면 어떤 것은 재미없는게 저절로 알아집니다.

Q 주당 스토리와 그림 작업 시간 배분은 어떻게 되나요?

A 사전 제작이어서 주당 가늠할 수는 없고요. 한 달 기준으로 10%가 스토리고 90%가 그림이었던 것 같아요.

Q 하루 작업 시간은 얼마나 되나요? 마감 끝나고는 좀 쉬나요?

A 저는 깨면 작업하고 깨면 작업하고 합니다. 보통 14시간 정도. 마감날 다가오면 욕심 좀 버리고 적당히 타협하면서 그리기도 해요. 그래도 한 이틀 정도는 잠을 못잡니다. 마감 끝나고는 보통은 잠을 자는데 이상하게 푹 잠을 못 자요. 나한테 휴식인 시간이 얼마 남지 않았는데라는 생각이 들면 잠이 안 와요. 프리랜서 직업이다 보니까 연재 끝나면 쉴 수 있는 기간이 많아요. 그래서 연재 중에는 마감이 끝나도 잠은 적게 자고 여자친구와 데이트하거나 다르게 활용합니다. 여

〈귀도〉

작가의 작업공간

자 친구가 많은 힘이 되고요. 저를 많이 이해해 주는 편이에요. 작품에 있어서 여자 친구 덕분에 필요 없는 것은 덜어내고 비우는 법을 배운 것 같아요.

Q 작업 도구에 대해서 말씀해주세요!

A 컴퓨터는 윈도 OS에 바닥 태블릿 사용합니다. 인튜어스 3 사용하구요.

작품성과 순위는 별개!

Q 〈귀도〉의 평이 상당히 좋습니다. 이런 반응은 어떤가요?

A 이전 작품보다 공을 많이 들였고요. 어떤 부분에선 나쁜 반응이 나오지 않게 노력했어요. 대부분 사전 제작으로 만들고, 몇 편만 연재 중 만들었던 것이 좋은 작품으로 이어져 반응이 좋았던 것 같아요. 시간 없으면 막 쫓기고 완성도가 많이 떨어졌을 텐데요. 댓글에서 많은 힘도 얻고 있고요. 많은 독자들

이 오타 수정도 해주시고. 아주 도움 많이 됩니다. 에너지 드링크 같은 기분입니다.

Q 〈귀도〉의 반응은 어느 정도 예상했나요?

A 가늠했던 것보다 좋았던 것 같아요.

Q 〈귀도〉 순위는 어떻게 되나요?

A 요일마다 다르지만, 평균적으로 30위 정도 하는 것 같아요. 화요일 3위. 저는 요일 10위 안에만 들어가면 성공이라 생각해서 만족합니다. 스마트폰 한 화면 내에 잡히는 것이 목표였어요. 순위는 작품성과 전혀 상관없다고 생각합니다. 사람들이 그 작품을 많이 본 것과 그 작품이 얼마나 명작이냐는 별개의 문제 같아요. 많이 보니까 좋다 정도입니다.

Q 〈귀도〉 팬 층은 어떤가요?

A 남녀 비율은 잘 모르겠고 주 독자층은 10대 입니다.

Q 10대가 많은 것이 득인가요? 실인가요?

A 저는 연령층은 중요하지 않다고 생각해요. 어렸을 때 보면 인상이 크게 남아 나중에 커서도 기억해 주지 않을까요? 이전 작품도 10대 아이들이 보고 이제는 대학생이 됐잖아요. 그 친구들은 그냥 하나의 이미지로 기억하고 있는 것 같아요. '아! 그때 너무 무서웠어.' 그런 기억을 유지하는 것 같아요. 우리가 예전에 봤던 〈전설의 고향〉도 마찬가지 아닐까요? 그냥 하나의 이미지로 남는다는 것. 같은 맥락에서 하나의 강한 인상을 남기기 위해 작업에 임하고 있습니다.

Q 고료를 여쭤봐도?

A 열심히 일하면 많이 벌고, 쉬는 기간이 길면 적게 법니다. 만족스러운 고료로 즐겁게 작업하고 있습니다.

Q 다른 작가와 라이벌 의식이 느껴지나요?

A 저는 제 장르와 겹치는 작가님만 그렇게 느껴집니다. 〈비명〉 vs 〈귀도〉

였던 것 같은데 저는 작업하다가 생각이 바뀌었어요. 〈비명〉이 잘 돼야 〈귀도〉가 잘 될 거라고. 라이벌보다는 동질감이 느껴지더군요.

Q 네이버 연재는 어떤 방식으로 이루어지나요?

A 기획안이 통과해야 합니다. 기존에 없던 장르나 소재면 환영을 받는 것 같습니다. 겹치더라도 문제 될 건 없는 것 같아요. 되도록 다른 작가들도 골고루 연재할 수 있게 네이버 측에서 잘 배분을 하는 것 같습니다.

Q 작가님도 소속이 있나요?

A 네. 네이버 소속입니다. 네이버도 3년 전에 에이전시를 시작했습니다. 현재 타 에이전시도 많이 생겨나고 있는 상황이라서 소속 작가를 보호하는 차원에서 하는 것 같아요. 네이버 소속으로 계약했다는 것이 연재처를 잃을 수 있다는 불안감에서 조금은 해소된 느낌이 있어요. 해외 판로와 2차 저작물에 관련한 판권 계약도 네이버 자체 메뉴얼이 준비되어 있어서 일사천리로 진행되는 점이 좋습니다.

Q 다른 작가를 보면서 자극 받나요?

A 많아요. 요즘 신인 작가들이 너무 잘해서 자극 받아요. 〈호랑이 형님〉의 이상규 작가님, 〈스퍼맨〉의 하일권 형님, 억수씨, 정필원 작가님도 좋아합니다. 전 내공 있는 작가님이 부러워요.

Q 네이버에서의 대우는 어떤가요? 담당 PD와의 관계 등등

A 제가 네이버에서만 7년째에요. 2009년에 시작했는데 너무 잘 해주세요. 여러 가지 캐어도 잘 해주시고요. 고민 상담도 받아주시고 복지사처럼 잘 해주세요. 생각지도 못한 선물도 많이 주는 편이고. 일전에는 10주년 기념 케이크도 보내주셨어요. 동료 작가 영화 시사회에 초대해 주거나 많은 부분 신경 써주셔서 고마워요.

Q 웹툰 하나만 추천해 주세요.

A 최근에 본 건 없어서요…. 제가 연재 중엔 작업에 방해될까 봐 다른 작품

을 보지 않습니다. 예전에 본 것 중에 박수봉 작가의 <수업시간 그녀>가 감성적이고 재밌습니다. <패션왕>, <고수> 등도 재밌고요.

Q 작가 지망생에게 한 마디! '베스트 도전' 코너만 바라보기 힘든 거 아닌가요?

A 저도 8개월간 네이버 베스트 도전 출신입니다. 아마 지금은 더 힘들 거예요. 도전 베스트 코너에서 뽑히면 슈스케처럼 팬덤이 형성돼요. 팬이 있는 상태에서 기본적으로 독자를 끌어안고 시작하게 되죠. 자연스럽게 조회수가 보장이 되니까, 힘이 들지만 많은 혜택을 생각하면 베스트 도전도 나쁘지는 않은 선택인데, 어느 정도의 시간이 걸릴지 모르기 때문에 무조건 견뎌내라고는 말하기 힘든 것 같네요.

애니메이션 학과를 졸업하고 그림 그리는 것이 좋아 아르바이트 개념으로 시작했던 웹툰 그리기는 그 시절 아주 적은 고료로 인해 다른 업계로 가야 하는가?라는 고민도 했었다고 한다. 어려운 시기를 견뎌내고 이제 10년이라는 세월이 흘러 독자에게 인정받는 작가로서 자리잡아 나간 것은 1세대 웹툰작가로 일컬어지는 조석, 김규삼과 같은 훌륭한 작가들이 어려운 상황에서도 꾸준히 노력해 준 결과일 것이다. 이후 시장이 커지고 그 뒤를 이어 주동근 작가와 같은 2세대 작가들이 잘 이어받아 좋은 작품이 많이 나온 것이 가장 큰 이유라 짐작해본다. 물론 이 생태계를 크게 키운 플랫폼의 역할도 있으리라 생각한다. <귀도>를 그려낸 작가의 능력이라면, 차기작으로 기획 중인 스릴러 19금 작품이 어떤 즐거움을 줄지 많이 기다려지는 것은 필자뿐만 아닐 것이다.

성실함은 미래의 나의 가치를 올려준다

·민(오영석)·
통, 독고
블러드 레인

2016년 뜨거웠던 한여름의 오후. 휴가 내고 초등학생 둘을 데리고 놀러 간 강남역 만화카페 '섬'. 그렇게도 뜨거웠던 여름. 바다는 구경도 못 하고 번잡한 도시 속에 있는 만화방을 찾았다. 필자의 세대는 만화카페보다는 만화방이 더 친숙하다. 최근 몇 년 사이 웹툰을 즐기는 매체는 모바일이 압도적이지만, 젊은 연인들이 만화책을 보며 데이트하는 장소로 만화카페가 많아지고 있다.

이곳에서 익숙한 제목의 일명 사나이 수컷들의 교본이라 불리는 '글: 민(meen), 그림: 백승훈' 작가의 대표작 〈통〉, 〈독고〉가 슬라이드 형태로 만들어진 책장에 즐비되어 있는 광경이 눈에 들어왔다. 다른 만화들에 비해 책장에서 많은 공간을 차지했던 이 작가들의 작품을 보는 순간 얼마나 많이 팔렸기에 이렇게 많이 준비해놨을까? 궁금했다. 그냥 단순하게 만화가 재미있다, 없다를 떠나서 처음 머릿속을 강타한 것은 얼마나 벌었을까? 유치하지만, 이런 생각이 떠올랐다. 이미 〈독고〉, 〈통〉 시리즈는 웹툰 업계에선 히트작으로 알려질 대로 알려진 작품이다. 막상 만화카페의 책장에서 위용을 뽐내는 책표지를 보게 되니 유치한 생각이 절로 난다.

일단 〈독고〉 6권을 뽑아 들었더니 거친 그림체와도 어울리게 묵직하게 전달

되는 중량감은 만화 속 인물들이 내지르는 주먹의 둔탁함과 액션이 그대로 전해지는 느낌이다. 얼마나 많은 사람들이 봤기에 다른 만화보다 두꺼운 종이로 만들어진 책장이 너덜너덜한 상태다. 조용히 앉아서 책만 봐야 하는 만화카페에서 어쨌든 투덜거리고 짜증내고 엉겨 붙는 아이들의 시달림에도 불구하고 두꺼운 〈독고〉 6권을 독파할 수 있었던 요인은 이야기의 흡입력과 그에 어울리는 그림 스타일이 40이 넘은 아저씨에게도 큰 즐거움 거리였다.

〈통〉 표지

역시나 만화책을 재미있게 읽은 터라 작가가 궁금해지는 것은 당연. 일단 페이스북 검색으로 시작한다. 다행히도 필명 민(meen), 본명 오영석으로 페이스북 계정이 있어 친구 신청에 들어간다. (어릴 적 사용한 이름에서 민을 따와서 필명이 됨)

필자는 항상 같은 고민을 한다. "아! 작가가 과연 인터뷰에 응해줄까?"

그래도 이런 고민보다는 무조건 컨택트 해보는 습성으로 나도 모르게 인터뷰 요청 메일이나 문자를 보내고 있는 나를 발견할 때가 많다. 민 작가도 마찬가지로 페이스북에서 눈팅만 하다가 조심스럽게 인터뷰 요청 문자를 보냈다. 다행히도 작가가 필자의 페이스북에 연재하는 인터뷰를 본 적이 있어 흔쾌히 승낙했다는 이야기를 해준다. 딱! 이 시점. 인터뷰 요청을 하고 답장을 기다리는 순간이 내게는 가장 두근거리는 순간이다. 마침 서울에 올라올 일이 있어 그때 만나자는 답장을 받았다. 고향과 자택이 부산인 작가를 만나기는 어찌 보면 힘들었을 텐데 운 좋게도 서울에 온다는 문자에 안도의 한숨이 나온다. (만나고 싶었던 작가가 지방에 살아 만나지 못한 경우가 여러 차례 있기 때문이다.)

오늘도 사당역의 카페. 눈인지 비인지 분간이 되지 않는 찔끔찔끔 내리는 눈비에 우산을 챙겨야 할까 말까? 고민거리도 아닌 것에 고민하게 하는 오후. 거친 사내들의 이야기를 써나가는 작가는 과연 어떤 모습일까? 필자가 만났던 작가 중에는 자신들이 만드는 작품의 인물과도 닮은 얼굴 모습을 하던 작가도 있었다. 작가를 만나기 전 항상 작가의 얼굴을 상상하며 그려본다. 내가 상상했던 것과 비슷한 얼굴이거나 모습이면 왠지 모를 웃음이 나오기도 했다. 오늘도 과연 웃음이 나올까?

검은색 옷을 입은 작가의 외형은 조금은 작품의 분위기와도 어울리는 느낌이다. 작품에서 펼치는 이야기는 우락부락 하리라는 선입견을 품게 하고도 충분했었지만, 목소리는 부드럽고 거친 느낌은 하나도 없다. 거기에 부산 사람인데 부산 사투리는 전혀 느껴지지 않는 서울 말투라서 약간의 놀라움이 작가를 만난 첫 느낌이다. 요즘은 부산 사람들도 사투리가 그리 심하지는 않다고.

Q 〈통〉, 〈독고〉 단행본의 인기가 제일 궁금합니다. 만화카페의 책장에 가득 채워진 양을 봤을 때 지금까지 몇 쇄나 찍었을까? 의문이 들더군요.

A (웃음) 재판을 찍긴 찍었지만, 단행본보다는 모바일에서 수익이 더 잘 나오네요.

Q 애니메이션 업계에 있는 사람으로서 〈독고〉 애니메이션 PV 영상을 봤을 때 많은 감정이 교차했습니다. 제일 먼저 든 생각은 "와아!"였어요. 그냥 인기 작품이 애니메이션으로 나왔으니 주변에서 형식적으로 말해주는 와아! 감탄사가 아닌, 대한민국의 척박한 애니메이션 시장에 그것도 유아, 아동을 상대로 한 애니메이션이 아니라 청소년 이상이 즐길 수 있는 작품으로 탄생한 건 제가 기억하기론 까마득합니다. 두 번째는 장르를 말하고 싶어요. 학원 액션물을 다룬 국내 애니메이션이 무엇이 있었을까? 곰곰이 생각해봐도 떠오르지 않더군요. 주로 일본 애니메이션에서 많이 봐왔던 것들이죠. 한 번쯤은 국내에서

이런 학원 액션 애니메이션이 나와주기를 기대했습니다. 세 번째는 애니메이션 제작에는 큰 비용이 발생할 텐데 어떻게 투자를 받아서 용케 2D 애니메이션으로 PV 영상까지 나오게 되었을까? 한 마디로 궁금하면서 기쁘다는 표현이 맞을 듯합니다. 애니메이션은 몇 편으로 제작되나요?

A 자세한건 저도 잘 모르겠어요. 투자 금액에 따라서 변동될 수 있다는 이야기를 들었어요. 2017년 하반기를 목표로 제작한다고 그럽니다. 지금 시작했다고 알리는 단계입니다.

Q 〈독고〉가 애니메이션으로 나오게 된 과정은 어땠나요?

A 이 부분은 제가 뭐라 말할 수 있는 것이 아니고, 에이전시 투유드림에서 모든 것을 진행하고 있어 상세한 것은 저도 잘 모릅니다. 오랜 기간 같이 했기 때문에 신뢰할 수 있어 전적으로 맡겨 놓고 저는 결과만 듣는 편입니다. 제가 좀 자세하게 알면 얘기하고 싶지만 그렇지 못해 아쉽네요.

Q 〈독고〉 애니메이션 제작 소식을 들었을 때 어떤 기분이었나요?

A 제가 싫어할 이유는 전혀 없으니까요. 다만 애니메이션은 아동을 위주로 해서 완구 장난감이 나와야만 수익구조가 있을 텐데, 〈독고〉는 어떻게 수익을 낼 수 있을까? 잘돼야 계속 만들 수 있을 텐데… 이런 걱정을 해주는 분들이 있었어요.

Q 작가님의 작품을 보면 애니메이션보다는 영화나 드라마로 먼저 나오겠다는 추측이 들었습니다. 애니메이션이 먼저 나와서 좀 의외라 생각했는데 영화나 드라마 제작 이야기는 없었나요?

A 영화는 이미 3년 전에 진행했었던 적이 있어요. 아쉽게도 최근에 잠정 연기로 결정이 났지요. 제 개인적인 생각으로는 독고는 상당히 무거운 톤의 스타일인데 영화 쪽 관계자들은 다른 생각이었던 것 같아요. 어쨌든 일은 잘 진행되는 것 같았는데 에이전시에서 큰 계획을 조금 바꾼 듯합니다.

Q 영화나 드라마로 제작하게 되는 경우 원작을 벗어나지 말라는 요구는 원

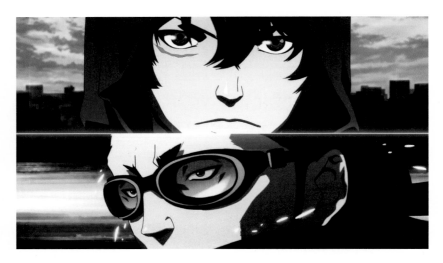

독고 애니메이션 PV 영상

작자로서 당연한 것 아닌가요?

A 　작가 입장에서는 그걸 바라죠. 그쪽 업계는 그쪽 분들이 전문가라서 제가 이렇게 하라 저렇게 하라 할 수 있는 부분도 아니고, 그냥 의견 정도로 전달하지만, 받아들이는 입장에선 또 다르게 해석될 수 있어서 조심스러워요. 그쪽 분들을 믿고 전적으로 맡기게 되더라고요.

웹툰의 시작

Q 　만화 업계로 들어온 계기는 무언가요?

A 　원래 장르 소설을 썼었어요. PC 통신 시절에 유니텔에서 장르 소설을 썼던 것이 〈통〉이에요. 거의 20년 가까이 된 소설인데 출판사 계약하고 잘 될 줄 알았어요. 그런데 IMF가 터지더군요. IMF 터지고 다음 연도에는 별 타격이 없었는데, 1년, 2년(1998, 1999년) 지나면서 굉장히 막막해지던 시기가 있었어요. 출판사가 도산되기 시작하고 갑자기 할 일이 없어지는 거예요. 그 소설

〈통〉을 PC통신 독자들이 긁어서 막 여기저기 퍼 올렸는데 어떤 작가님이 그걸 보고 메일을 보냈어요.

"만화 그리는 사람인데 혹시 스토리 작가해 볼 생각 없나요?"라고요.

같이 만화해보자는 제의를 주신 거죠. 그래서 그분 덕분에 만화 쪽으로 들어오게 되었어요. 그분이 바로 유희석 작가님이에요.

Q 그럼 〈통〉을 왜 유희석 작가님과는 같이 안 하셨나요?

A 〈통〉뿐만 아니라 작품들을 먼저 보여주고 항상 같이하려고 했는데 뭔가 일이 꼬이고 타이밍이 안 맞았어요. 그게 벌써 십몇 년 전 일이니까요. 그때는 주로 학습만화를 같이 했어요. 유희석 작가님은 계속 학습만화에 남아있었고, 저는 어떤 계기로 웹툰으로 넘어오게 되었어요.

Q 웹툰작가가 되리라는 생각이 있었나요? 지금은 인기 작가가 되셨는데.

A 아니요. 장르 소설가 되는 것이 첫 번째 꿈이었고, 영화감독이 두 번째 꿈이었어요. 만화 쪽은 전혀 생각도 없었어요. 지금은 웹툰이 저에게는 1순위고 좋아요.

Q 〈통〉이 웹툰으로 만들어진 것은 언제인가요?

A 2013년 1월에 연재 시작했었어요.

Q 그림 작가인 백승훈 작가님과는 어떻게 만나셨나요?

A 에이전시 투유드림에서 만났어요. 제 스토리와 백승훈 작가의 그림이 잘 맞을 것 같다고 연결해줬어요. 백승훈 작가도 소설 〈통〉을 읽고 이 작품은 자신이 아닌 다른 사람이 하는 꼴은 못 보겠다고 하는 강력한 의지가 있었다고 하더군요.

Q 그 당시 작가님 소속사가 투유드림이었나요?

A 제가 소속되어 있는 건 아닌데, 어느 면에선 소속이라 볼 수도 있을 것 같아요. 유택근 대표님과 그전부터 인연이 있었어요. 백승훈 작가와 하기 전에도 투유와 몇 개 했어요.

Q 〈통〉, 〈독고〉, 〈블러드레인〉의 내용을 보면 학교 일진이나 깡패의 생생한 이야기를 만끽할 수 있습니다. 보면서 내내 들었던 생각은 이 작가가 혹시 그쪽 계통에 경험이 있는 사람은 아닐까? 라는 이런 오해를 많이 받을 것 같은데요?

A 전혀 그렇지 않고요. 그런 이야기는 들어봤어요. 신문기사와 상상력의 결합도 있고, 학창 시절에 한 다리 걸치면 조폭 중 한 사람을 알 수 있었어요. 절대 친하지 않았고요. 친구들한테 재미있게 건네들은 이야기를 구성한 거죠. 이게 벌써 20년 전의 이야기니까요.

Q 웹툰이 연재되고 언제부터 인기가 오르기 시작했나요? 바로 인기가 있었나요?

A 〈통〉은 티스토어(현 원스토어) 웹툰에 연재했는데 사람들이 티스토어에 웹툰이 있다는 걸 몰랐어요. 완전히 묻혀있던 작품이었어요. 어떤 독자가 티스토어에만 있는 것이 아까웠는지 카카오스토리를 통해 막 퍼트렸어요. 그로 인해 웹툰 〈통〉이라는 단어가 실시간 검색에 올라가고 해서 〈통〉이 뜨기 시작했고, 그 작가들이 그리는 다른 만화가 있다고 해서 〈독고〉도 같이 퍼트려서 〈통〉, 〈독고〉가 같이 인기가 올랐어요.

Q 〈통〉, 〈독고〉 어떤 게 먼저 나왔나요?

A 〈독고〉가 2012년 12월, 〈통〉은 2013년 1월. 만들어진 건 〈통〉 1화가 먼저인데 세상에 나온 건 독고가 먼저 나왔어요.

Q 〈통〉은 소설로 먼저 나온 이야기잖아요. 〈독고〉는 어떻게 만들게 되었나요?

A 〈독고〉는 갑자기 만들게 되었어요. 스투닷컴에서 〈총수〉 작품이 마무리되는 시점이었어요. 후속작으로 〈통〉을 밀어 넣었는데 빨리 답변이 없어서 티스토어에도 밀어 넣었지요. 그래서 공식적인 계약을 티스토어와 먼저 했어요. 그런데 스투닷컴에서 〈총수〉가 끝나기 직전 〈통〉을 연재하자는 이야기

가 들어왔어요. 저는 이미 티스토어와 〈통〉을 하기로 계약을 했기 때문에, 에이전시 투유에서 〈통〉과 비슷한 이야기를 하나 더 써달라고 하더군요. 저는 비슷한 거 두 개 하는 게 싫어서 기획안 세 개를 보내고 괜찮은 게 있으면 그걸로 하려는 생각이었어요. 그중 하나가 〈블러드레인〉이고 하나는 사극, 마지막이 〈독고〉였어요. 결국, 〈독고〉를 하자고 해서 그때부터 막 지어내기 시작한거죠.

Q 작품 기획안은 어떤 형태로 만드나요?

A 〈블러드레인〉이나 사극은 좀 길게 했는데, 〈독고〉는 〈통〉이 있으니까 한 페이지 반 정도 아주 짧게 했어요.

Q 〈독고〉를 기획한 세 줄은 어떤 내용이었나요?

A '모범생 후가 죽음으로써 쌍둥이 양아치 동생 혁이 후로 위장하고 학교 들어가서 복수하는 이야기.' 딱 이 정도였어요. 이렇게 써서 보냈는데 뭐가 좋은지 바로 시작하자고 하더군요. 운이 좋았던 것 같아요. 남에게 보여줄 때는 이 정도면 좋은 것 같고 내 무기가 되려면 더 자세한 내용이 있어야죠. 제한적이긴 하지만 제 경험상 길 필요는 없을 것 같아요.

Q 〈독고〉 2부가 지금 막 시작했는데 완결은 몇 화 정도 예상하나요?

A 80화 이상, 1년 반 정도 예상해요. 상황에 따라 더 갈 수도 있고요.

Q 〈마귀〉는 기존 작품과는 장르가 완전히 다른 이야기라 조금은 놀랐습니다. 어떻게 나오게 되었나요?

A 이것도 20년 전에 소설로 먼저 만든 거였어요. 제가 20대 때 만들어 놓은 게 큰 도움이 되는 것 같아요.

Q 〈마귀〉 반응은 어떤가요?

A 이야기 초반 시간 구성이 왔다 갔다 해 약간 복잡했습니다. 폭발적인 반응은 아닌데 꾸준히 늘고 있다고 들었어요. 소설로 볼 때는 이해도 잘 되고 괜찮았는데… 소설이 좀 굉장히 복잡해요. 이걸 웹툰에서 일주일에 한 번씩 기다

리며 보니까 쪼금 쪼금씩 풀기가 어려운 거예요. 최근에 좀 정리가 됐어요.

스토리 작가의 작업과 생활

Q 〈통〉은 소설로 전부 완결된 이야기라 소설 전부를 백승훈 작가님에게 전달하나요?

A 아니요. 각색을 하고 전해줍니다.

Q 어떤 스토리 작가의 경우 콘티까지 그려서 건네준다는 이야기도 하던데요. 어떤가요?

A 콘티는 예전에는 좀 짰는데, 예전에 만났던 그림 작가님이-콘티는 자신의 영역이니 짜지 말라는 말을 했던-자부심이 강한 분이어서 계속 같이 하다 보니까 스토리만 넘겨주게 되었어요. 백승훈 작가도 그 작가님과 비슷해요. 오히려 정해주면 자신이 연출하는데 더 괴로워해요. 그림 작가의 능력을 믿고 스토리만 전해주는 것이 좋은 것 같아요. 그게 더 결과도 좋고. 하여튼 그림 작가와 잘 맞아야 좋은 작품이 나오고. 다른 작가들은 다를 수도 있겠지만.

Q 글과 그림이 분리되어 있으면 커뮤니케이션에 별문제가 없나요?

A 큰 문제는 없었어요. 많은 이야기는 안 하고요. 가끔 백승훈 작가가 전화로 이 부분 이렇게 바꾸는 게 어떻겠냐고 물어보는 정도지요. "그냥 네가 편한 대로 해라." 이 정도예요. 스토리는 건드리지 말고 연출은 알아서 하라고 하는 것이 기본적인 생각입니다.

Q 백승훈 작가님은 최근에 동시에 3작품 진행해서 너무 힘들다는 글을 본 적 있습니다. 스토리를 쓰시는 작가님은 어떤가요?

A 저도 8, 9개를 동시에 진행했던 적이 있어요. 지금은 힘들어서 도저히 그렇게 못해요.

Q 도대체 8, 9개를 돌리면 일상 생활이 가능한가요?

동하고 입학한 정우가 공소민과 대립하는 장면 / 모바일 무비 〈통 메모리즈〉

상평중 졸업식 장면 / 모바일 무비 〈통 메모리즈〉

A ㅎㅎㅎ(웃음) 글 쓰고 자고, 글 쓰고 자고, 글 쓰고 자고.

Q 지금은 어떤가요?

A 3개 진행하고 있고, 시나리오도 하나 쓰고 있고, 한중 합작 웹툰 준비하고 있으니, 준비하는 것까지 합치면 모두 6개 정도예요.

Q 스토리 작가의 경우 한 작품만 해서는 먹고살기 힘들다는 이야기를 들었습니다. 그림작가에 비해 수입이 적은 것도 사실이고. 작가님처럼 히트작이 많은 경우는 좀 다른가요?

A 지금의 저는 괜찮은 편인데 아무래도 스토리 작가의 경우는 좀 힘들죠. 작가마다 어느 정도 받는지는 케이스 바이 케이스라서. 보통 최소 기준은 3 : 7 정도고 5 : 5도 본 적 있고 최소 기준보다 적게 받는 경우도 있긴 있어요. 정부 지원사업의 경우는 4 : 6으로 되어 있어요.

Q 한 시즌 끝나고 휴식기간은 어느 정도?

A 그때는 끝나고 거의 쉬지 않았어요. 백승훈 작가도 그렇고. 쉬면 잊힐까 두려워서 쉬지 못했어요. 지금은 그렇지 않은데 그때는 두려웠어요. 그냥 소처럼 일했지만, 연재하는 것이 즐거웠어요.

Q 작업은 어디서 하나요? 카페에서 스토리 쓰는 작가들이 많더군요.

A 저는 집에서 작업해요. 작업하다 누워있을 곳이 있어야 해요.

Q 글을 안 쓸 때는 무엇을 하나요? 페이스북에 여행 이야기도 올라오던데요.

A 중국, 일본은 일로 갔고 유럽은 여행으로 다녀왔어요. 와이프가 건강이 안 좋아서 병원 치료받고 나오더니 몸이 좋아지면 여행 많이 다니고 싶다고 하더군요. 쉴 때는 확실하게 쉽니다.

Q 일주일 작업 스케줄은 어떤가요? 그림 작가보다는 여유 있지 않나요?

A 〈통〉 하루 쓰고, 〈독고〉 하루 쓰고, 〈마귀〉 하루 쓰고, 시나리오 작업하고, 준비하고 또 하루, 4~5일 일합니다. 딱 이정도만 됐으면 좋겠어요. 8개 할 때는 너무 진이 빠져 힘들었어요.

스토리 작법

필자가 만나 본 많은 작가가 작화보다는 스토리가 힘들다는 이야기를 많이 한다. 최근의 웹툰은 스토리가 주목받는 경향인 것 같기도 한데, 그 가운데 〈통〉이나 〈독고〉, 〈블러드레인〉을 보면 이야기 구조가 이해하기 쉽고 한 번에 빨려 들어가는 흡입력을 가지고 있다. 이렇게 다작의 히트작을 낼 수 있는 것은 잘 짜인 스토리의 힘도 크다고 본다. 세로 스크롤 방식을 사용하는 특성상 그림에 눈이 머무는 것보다 대사에 눈이 머무는 시간이 길다고 말하는 작가도 있다. 출판 만화와는 다르게 그림을 음미하고 느끼는 시간이 현저하게 짧은 웹툰에서 대사 하나하나는 더더욱 중요한 위치로 드러나고 있는 게 아닌가 생각이 든다.

Q 글을 쓰는 일이 익숙했었나요?

A 어릴 적부터 글쓰는 것을 좋아했어요. 글짓기 대회에서 상도 많이 타고. 대학교도 불어불문학과였고 프랑스 문학을 좋아했어요.

Q 작가님만의 스토리 작법, 노하우, 팁이 있으면 소개해주세요.

A 글쎄요. 이건 팁이라고 하기엔 뭐하고 배워야 하지 않을까요? 책을 많이 읽는 것도 확실히 도움이 되는데 난해하고 어려운 책 말고 '소년·소녀 세계 명작동화' 같은 쉬운 이야기를 권하고 싶어요. 플롯이 정확하게 드러나는 것. 이런 것들을 많이 보면 플롯을 보는 눈이 좋아질 거로 생각해요. Tip이라고 하면 스토리가 막혔을 때 왜 막혔는지? 어디로 굴러가다 막혔는지? 그 이유를 한번 되짚어 보면 결과가 나오기도 합니다. 막혔을 때 역추적해보면 해답을 찾는 경우가 있어요. 잘 만들어진 작품은 인과 관계가 명확해요.

Q 스토리 쓰다 막히면 어떻게 하나요? 그런 경우가 종종 있나요?

A 많지는 않은데 있어요. 아무 생각 안 나면 그냥 누워서 자요. 그냥 자지요

뭐… 심각하게 막혀서 몇 날 며칠을 고생한 적은 없어요. 순간적으로 이 표현을 이렇게 할까 저렇게 할까의 문제지, 큰 흐름이 막힌 적은 없어요. 자고 일어나면 많이 풀려요.

Q 부산 출신인데 작품엔 사투리가 많이 보이지 않아요. 때로는 사투리도 재미를 주는 요소가 아닐까? 하는 생각이 듭니다.

A 사투리를 글로 쓴다고 해도 서울 사람이 경상도 사투리를 흉내 내는 거 있잖아요. 그 뉘앙스를 몰라요. 부산 사람만 알 수 있는 뉘앙스를 타지방 사람들은 알지를 못해요. 전달에 오히려 방해되기 때문에 모든 사람이 이해할 수 있는 표준어로 쓰고 있어요. 물론 캐릭터가 확실해서 사투리를 써야 한다면 다른 문제겠지만. 그리고 지금 부산은 사투리가 심하지 않아요. 억양만 남아있어요.

Q 잘 짜인 스토리 구성을 위해서는 독서량이 많아야 할 것 같은데 어떤가요?

A 어릴 때는 많이 읽었는데 커서는 오히려 잘 안 읽었어요. 초등학교 때 '소년·소녀 명작 동화'는 거의 다 읽은 것 같아요. 이걸 다 보고 나니까 성에 차지 않아 어른 책을 찾게 되더라고요. 스무 살 넘어서는 거의 안 읽고 내 이야기 만드는 것이 좋았어요.

Q 어떻게 해야 스토리를 잘 쓰는지 문의는 들어오지 않나요?

A 가끔씩 들어와요. 일일이 전부 자세한 답변은 드리지 못해서 로버트 맥기의 〈시나리오 어떻게 쓸 것인가〉를 추천해요.

Q 스토리를 쓸 때는 세부적으로 들어가나요? 큰 틀을 잡고 들어가나요?

A 기본적인 이야기틀은 미리 짜놓아요. 쓰면서 보충할 것은 보충하고 뺄 것은 빼고. 큰 틀은 두 페이지 정도 분량으로 만들지요.

Q 작가님 작품 전부 큰 틀을 잡는 데 두 페이지 분량인가요?

A 〈독고〉는 시놉시스 세 줄로 시작했어요. 〈통〉은 습작 삼아서 조금조금씩. 〈통〉과 〈독고〉는 좀 예외적이에요. 별생각 없이 쑥 들어가서 그냥 만

들어 논거였는데, 오히려 그게 잘 된 것 같아요. 열심히 공들여서 쓴 것보다 즉흥적으로 쓴 게 잘 된 것 같아요. 〈블러드레인〉은 20 페이지 정도였어요.

Q 간단한 시놉을 자세하고 견고한 스토리로 만들어 나갈 때 가장 중요한 것은 무엇인가요?

A 캐릭터가 잘 나와야 돼요. 캐릭터 배치가 잘 되면 캐릭터가 알아서 잘 끌고 간다는 말이 있어요. 저는 이 말을 그렇게 신봉하지는 않는데, 제가 어떤 상황을 던져주면 "이 캐릭터는 어떻게 나갈거야" 라는 생각이 들어서 그 방향으로 스토리를 쓰게 되더라고요. 1인칭 시점이 되어서 내가 들어가서 하는 것처럼. 캐릭터에 관한 중요성은 누구나 다 그렇게 말하는 것 같아요.

Q 어떤 작가는 독자를 끌어들이기 위해 1화나 2화에 승부를 걸어 집중하게 한다는 이야기도 하는데 작가님은 어떤가요? 초반에 이목을 끌지 못하면 도태된다는 이야기 있습니다.

A 〈통〉은 한 회 한 회 끊는 지점에서 다음 회가 궁금하게 요령을 부렸던 것 같고요. 초반에 힘을 준다는 생각은 없었어요. 〈독고〉는 적당히 끌고 가다 한 달쯤 지점에서 한 번 터트려주고, 또 한 달쯤 해서 터트려주고, 이런 방식으로 갔어요. 13회에서 한 번 터트리고 25화에서 한 번 터트려주고 이렇게 두 달을 하니까 석 달째부터는 쭉 가더라고요. 하지만 모든 작품을 이런 방식으로 하지는 않아요. 항상 같은 방식으로 하면 제가 매너리즘에 빠지는 느낌을 받아요. 익숙한 방식만 찾게 되고, 글을 그냥 스킬로 쓰고 있는 제 모습을 보게 되더라고요. 이런 늪에 빠지지 않기 위해 일을 줄였어요. 다시 초심으로 돌아가자!

캐릭터 설정

Q 작가님 작품을 가족들도 보나요? 어떤 작가들은 가족에게는 보여주지 않

는다고도 하던데요.

A 와이프는 좋아하는 캐릭터 중심으로 봐요. 어떤 캐릭터를 좀 더 멋있게 그려달라고.

Q 정말 궁금한데 특히 독자들도 이 부분 많은 이야기를 합니다. 작가님 작품 캐릭터 중 누가 제일 센가요? 정말 유치한 질문일 수도 있겠지만, 이정우가 제일 강하다는 이야기가 있습니다.

A (하하하하 크게 웃음). 노코멘트입니다. 누가 제일 센지는 정해져 있어요. 많이 물어보는데 그때마다 노코멘트입니다. 죽기 전에는 얘기해줄게요. ㅎㅎㅎ 유언으로 남겨 놓을 거예요.

Q 개인적으로는 〈블러드레인〉의 민규 캐릭터가 제일 멋있어요. 작가님은 어떤 캐릭터를 제일 좋아하세요?

A 저도 〈블러드레인〉 단행본 편집본을 쭉 봤는데 재밌더라고요. 저는 '채수연'이 제일 좋아요. 채수연은 뭔가 좀 정의의 화신 같은 인물이잖아요. 채수연을 만들었을 때 검새(검사를 낮잡아 부르는 말)가 아닌 제대로 된 검사가 있었으면 좋겠다고 생각했어요. 그러니 제가 좋아하는 요소가 많이 들어간 캐릭터죠.

Q 캐릭터의 성격이나 특성을 설정할 때 오랜 시간이 걸리나요?

A 생각해보면 금방금방 잡는 것 같아요. 진행하면서도 잡아나가고. 〈블러드레인〉의 채수연은 캐릭터의 성격 하나하나 다 설정했고, 이정우는 전혀 그런 거 없이 이런 이런 애가 있었으면 좋겠다고 해서 만들었죠.

Q 캐릭터의 생김새나 디자인도 설정을 하나요? 아니면 그림 작가님이 만들어 나가나요?

A 저도 설정을 하는데 그림 작가가 바꾸고 싶으면 알아서 하라고 해요. 이태현 캐릭터도 제가 설정했을 때는 우락부락한 친구였는데, 백승훈 작가가 더 잘생긴 인물로 그렸어요.

Q 캐릭터 설정을 하고 스토리를 쓰나요? 스토리를 쓰면서 캐릭터를 잡아나가나요?

A 저는 거의 동시에 하는 것 같아요. 쓰면서 자연스럽게 캐릭터가 나오는 것 같아요.

Q 작가님의 작품은 유난히 많은 플랫폼에서 서비스하고 있습니다. 보통 하나의 플랫폼에서 연재하는 것이 상식인데 비결이 뭐가요?

A 에이전시의 능력인 것 같아요. 다행히 〈통〉이 네이버 실시간 검색에 오르고 〈독고〉도 영화로 만든다는 이야기가 나오기도 하고, 또 스투닷컴에서 연재한거 치고는 〈독고〉 트래픽이 무척 많았어요. 〈독고〉하나를 보기 위해 찾아오는 독자가 많았어요. 만화계에서 이런 사실을 알다 보니 에이전시에서 공격적인 전략으로 나갔죠.

Q 지금 만화계에서 작가님 인지도는 어느 정도인가요? 작가님을 롤모델로 생각하는 작가나 지망생이 많은 것 같아요.

A 글쎄요. ㅎㅎㅎ 그냥 일부 만화가들이 아는 정도. (겸손) 네이버에서 연재 안 하지만, 그래도 조금 본다는 것. 딱 이 정도입니다.

Q 연재 플랫폼으로 네이버를 많이 선호합니다. 어떤가요?

A 예전엔 그런 게 좀 있었는데 무리하게 할 생각은 없고요. 인연이 닿는다면 하면 좋죠.

Q 작가님의 팬은 유난히 충성 팬이 많아 보입니다. 댓글에서 연재하는 작품뿐만 아니라 작가님의 모든 작품에 관련된 이야기가 자주 나타납니다. 팬층은 어떤가요?

A 중고등학생이 많은 것 같고요. 그리고 40대, 50대 분들도 있는 것 같아요. 따지고 보면 10~50대까지 다양하게 있고, 중심층은 10대 후반에서 30대까지. 여성 팬은 상대적으로 소수지만 사인회 같은 행사에는 오히려 더 많이 나타나십니다.

Q 작가님 작품을 본 독자나 지금 작가로 활동하는 사람들 사이에서도 작가님을 롤 모델이라 말하는 사람들이 있습니다. 누군가의 롤 모델이 된다는 것은 어떤가요?

A 제가요? (작가 웃음) 글쎄요. 직접 들은 적은 없어서요. 잘 모르겠어요. 별다른 느낌은 없어요. 얼마 전 탑툰에서 연재한 〈청소부 K〉가 영화로 만들어진다는 이야기를 들었는데 스토리 쓰시는 신진우 작가님한테 〈독고〉를 분석해서 썼다고 들었어요. 제 작품으로 파생되었으니 잘돼서 〈독고〉를 더 소문 내주기를 바랄 뿐이에요. ㅎㅎㅎ 〈독고〉는 여기저기 많이 분석했다는 이야기를 들어요.

Q 최근 연말 작가 모임이나 파티 이야기를 종종 듣습니다. 그런 모임이 있으면 자주 나가서 다른 작가들과 활발한 교류를 하시나요? 후배 작가들이 롤 모델이라는 이야기는 안 하나요?

A 모임에 잘나가는 스타일은 아니지만, 나가면 주로 이야기하는 그룹이 있어요. 지나가다 인사하는 정도라서 옆에 와서 이야기한다거나 그런 기회를 많이 가지지 못해요.

Q 혹시 작가님에게 포스를 느끼는 건 아닐까요?

A ㅎㅎㅎ 아니 아니요. 절대 그런 건 아니고요.

Q 부산 쪽 만화가들이 활발한 움직임을 보이고 있는 것 같아요. 뭔가 특별한 이유가 있나요?

A '부산만화가연대'라고 작가들 모임에 100명이 넘게 모입니다. 부산에서 잘 된 작가들이 서울로 가지 않고 부산을 지켜서 그런 거 아닐까? 추측을 해봅니다.

Q 업계에 친한 작가님은 누가 있나요?

A 뭐 백승훈 작가. 〈통엣지〉의 이세운 스토리 작가. 〈마귀〉의 큰빛 작가는 지금 시작 단계라 친해져 가는 사이. 요즘은 예전보다 뜸해졌지만, 저를 만

화판으로 끌어들인 유희석 작가 등 입니다.

Q 지금의 웹툰 업계에선 스토리 작가보다 그림 작가가 상대적으로 더 두드러지는 경향이 있어 보입니다. 받는 페이가 더 높아서 그럴 수도 있다는 생각이 드는데요.

A 제가 이 인터뷰를 통해서 인식을 바꾸는 걸로 노력하겠습니다. ㅎㅎㅎ (큰웃음) 예전과는 다르게 스토리에 관한 인식도 바뀌고 있는 것 같아요.

Q 웹툰 업계가 히트작이 나오면 돈을 많이 벌 수 있는 환경은 갖춰졌나요?

A 인기 가수보다는 못 버는 것 같고요. 그래도 남들이 보기에 꽤 버네! 정도는 된 것 같아요. 80년대의 황금기와 비교하면 그 정도 수준은 아니라고 봐요. 빈익빈 부익부 차이가 크다는 것.

Q 앞으로 웹툰 업계 어떻게 전망하나요? 이미 국내 시장은 포화상태라는데.

A 웹툰 업계 자체는 거의 포화상태라고 보고요. 웹툰 시장이 커지기보다는 서로의 파이를 뺏는 게 아닌가라는 생각이 들고, 불법 공유가 심해져 오히려 위기 상황이 아닌가 생각이 들어요. 정부 관계자들과 협의하면서 불법 공유 근절 방안을 모색하고 있다는데 좀 더 빠른 결과가 나왔으면 좋겠어요.

마감과 성실함은 최고의 무기

Q 작가에 따라서는 차기작보다 마감에 관한 스트레스가 더 크다고 말하기도 합니다.

A 그건 성격인 것 같아요. 예전에 학습만화할 때부터 마감은 아주 잘 지켰습니다. 마감일보다 훨씬 전에 끝내고 수정할 곳을 다 수정해서 보내도 마감날까지 가지는 않았어요. 이렇게 마감을 잘 지키니까 항상 마감에 늦는 사람보다 자연스럽게 저에게 경쟁력이 생기더라고요. 마감을 잘 지키는 것이 중요하다는 것을 깨달았죠. 펑크를 낸 작가들은 넥스트 찬스를 받지 못했지만, 저는 다음 작품

도 해보실래요?라는 말을 들었어요. 그러다가 〈통〉, 〈독고〉를 하게 된 거죠. "젊었을 때 성실한 것이 미래의 나의 가치를 올려준다."라고 생각하지요.

Q 작가님의 경험상 성실함과 재능 중 어떤 게 더 인기 작가의 비결인가요?

A 아~하! 성실함이 더 큰 것 같아요. 재능이 아무리 있어도 펑크내고 그러면… 재능 있고 성실하면 제일 좋고요. 같은 조건이라면 재능이 더 중요한 것 같아요.

Q 스토리 작가 지망생에게 어떤 이야기를 해줄 수 있나요?

A 일단, 마감을 잘 지켜라! 스토리 작가는 야구로 치면 포수, 그림 작가는 투수. 자기 주장만 펼치지 말고 잘 조율하면서 나가라고 말하고 싶네요.

Q 단행본이 나왔을 때의 기분은 어땠나요? 웹툰작가라면 자신의 작품이 단행본으로 나오는 것에 관한 기대를 많이 하던데요.

A 저는 성격이 그래서 그런지 나와서 와아! 좋다! 감동적이다, 이런 건 없어요. 그냥 나왔구나! 이 정도. 아버지가 옛날 분이라서 "밥 먹는데 소리 내지 마라", "밥상머리에서 이야기하지 마라", "남자는 함부로 울면 안 된다", 뭐 이런 가르침을 받다 보니 요즘 아이들처럼 감정을 솔직하게 표현하는 법을 배우지 못했던 것 같아요. 그래서 감정 표현이 좀 서툰 면이 있어요. 이런 성격이 작품할 때는 도움이 되는 것 같아요. 쉽게 무너지지 않으니까요.

Q 작가에게 소속사가 있는 것이 좋은가요?

A 저의 경우는 좋아요. 직접적인 작가 계약은 하지 않았지만, 아마 잘 되면 잘 될 수록 있는 편이 좋은 것 같아요. 특히 신인 작가의 경우는 여러 가지 보호 받을 수 있는 장점이 있어요.

Q 최근에 재밌게 본 웹툰은?

A 제가 다른 작품은 거의 안 봐요. 이세운 작가는 〈통엣지〉를 하니까 그 작가의 〈샤크〉는 꾸준히 결제하면서 보고 있어요. 다른 작품 보다가 물들까 봐 안 보게 돼요.

Q 작가님의 작품이 영화나 드라마로 나오는 것을 바라나요?

A 나왔으면 좋겠다 이 정도지, 꼭 나와야 한다 그런 생각은 없어요. 드라마나 영화가 만화보다 상위 개념은 아니라고 봐요. 여러 매체로 만들어져 많은 사람이 즐길 수 있다는 장점인 거지 영화화, 드라마화 이런 거에 집착하지 않아요.

Q 작가님 작품 중 가장 마음에 들고 애정이 있는 작품은?

A 아유 어렵네요. 작품적으로는 〈독고〉, 애정이 있는 것은 〈통〉. 모든 작품 세계의 시작은 〈통〉이었고 시작점이었거든요.

Q 작가님에게 영향을 준 작가나 사람이 있나요?

A 프랑스 문학가 '삼총사'의 알렉상드르 뒤마, 영국의 추리소설 작가 '셜록 홈즈'의 아서 코난 도일. 이 두 사람한테 플롯을 짜는 것과 캐릭터가 어떻게 치고 나가는지 책을 읽으며 저도 모르게 습득이 되었던 것 같아요.

2000년대 초반 시작된 웹툰은 이제 17, 8살의 젊은 청년과도 같이 젊고 파릇파릇하다. 이런 웹툰 업계에 활동하는 젊은 작가들은 1997년 불어닥친 IMF의 시절을 잘 알지 못할 것이다. 많은 사람이 직장에서 쫓겨났던 시절. 같은 시기 출판사도 고스란히 칼바람을 피해 갈 수 없었다. 만화가이든 만화 업계에 뛰어들려고 했던 이들에게도 힘든 시절이었다. 장르 소설을 쓰던 작가도 그 여파로 할 일이 없어졌던 힘든 시기라 제대로 꿈을 펼쳐볼 기회가 없었다는 이야기를 한다.

40년간 쭈그리고 살다 빛 본 지 이제 얼마 안 됐다 말하는 작가. 이제 민(meen) 또는 오영석 작가는 웹툰 업계에서 알 만한 사람은 다 아는 스타 작가의 길을 걷고 있다 해도 과언이 아닐 것이다. 하지만 이에 자만하지 않고 '열심히 살자'는 한마디를 남겨준다. 작가로서 성실함이 무엇보다도 중요하고 이 성실함은 다음의 기회를 잡아 또 다음의 기회로 넘어갈 수 있는 징검다리 역할을

한다는 것을 계속 강조하고, 그 또한 그렇게 살아왔음을 알 수 있었다. 그 사람의 속사정을 모르는 상태에선 아! 저 작가는 하루아침에 스타 작가가 됐구나! 라고 쉽게 말할 수 있겠지만, 힘들고 어려웠던 시기에 꾸준한 성실함을 유지한다는 것은 쉬운 일은 아니다. 오랜 시간이 흐른다 해도 누군가에게 보상받으리란 보장도 없는 컴컴한 길, 두려웠을 길. 앞으로 작가가 되고자 하는 지망생에게도 많은 길이 나타나겠지만, 그때마다 성실한 자세로 헤쳐 나간다면 다음, 다음, 다음, 또 다음의 기회가 만들어질 것이라 믿는다.

돌아온 *6백만 불의 사나이!*

·릴매·
루갈

1970년대 후반 방영된 TV 외화 시리즈 '6백만 불의 사나이'와 '소머즈', 이 단어를 아는 세대는 지금의 젊은 청춘들에겐 올드하다는 말을 들을 수 있는, 이미 아저씨의 세계로 접어든 사람들이다. 네이버에서 '6백만 불의 사나이' 검색해 보니 미국드라마 일간 검색어 순위 386위! 어쩜 이렇게 순위도 올드할까?

전직 우주 비행사였던 주인공(스티브)은 비행기 사고로 생명의 위험에 이르자 양쪽 다리와 한쪽 팔, 한쪽 눈을 그 시대 최첨단 생체공학으로 대체해 엄청난 파워를 가진 '인조인간'으로 다시 태어난다. 그렇게 다시 태어난 괴력의 사나이 '6백만 불의 사나이'가 달리거나 괴력의 힘을 낼 때마다 내는 슬로 모션의 시각 효과와 기계음 같은 효과음은 지금도 필자의 귀에 생생하다. 뚜 뚜 뚜 뚜 소리가 나면 멀리 있는 소리까지 들을 수 있는 '소머즈'가 귀에 손을 가져가는 동작도 잊히지 않는다. '6백만 불의 사나이'를 흉내 내다 높은 곳에서 떨어져 다리가 부러지는 동네 아이들도 많았던 시절. 필자에게는 영웅이고 어벤저스나 엑스맨에 나오는 어떤 초능력자보다 멋진 히어로였다.

〈루갈〉의 주인공 강력계 형사 강기범. 전국구 폭력조직 불개미파에게 아내와 딸이 죽임을 당하고, 자신 또한 양쪽 눈을 잃고 살인범으로 몰리는 최악의

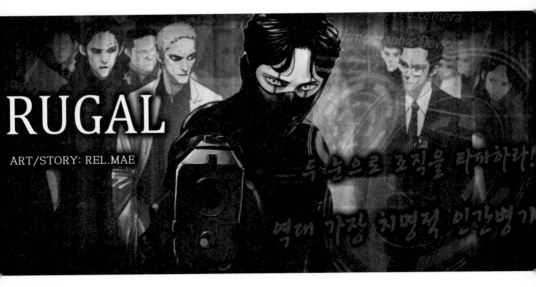

RUGAL

ART/STORY: REL.MAE

〈루갈〉 투믹스 연재

상황에 빠진다. 하지만 조직폭력배를 소탕하는 특수 조직 루갈의 생명공학 기술로 새로운 눈을 갖게 되고 복수는 시작된다.

특수한 능력을 가진 양쪽 눈. 아무리 빠른 물체의 움직임도 슬로 느린 화면으로 볼 수 있는 능력. 이 만화를 보면서 제일 먼저 머리에 스친 것은 30여 년 전에 봤던 '6백만 불의 사나이'가 아주 멀리 있는 물체도 가까이 당겨서 보는 능력이 떠올랐다. 특수 조직 루갈의 멤버들은 저마다 각각의 특수한 능력을 갖추고 있다. 어떤 의미가 있는지도 모를 이 만화의 제목 〈루갈〉은 필자에겐 '6백만 불의 사나이', '소머즈', '원더우먼'의 기억을 떠올리게 하는 향수를 자극한다.

부산을 기반으로 둔 웹툰 플랫폼 진코믹스 설립 초기, 몇 안 되는 작품 중 눈에 띄었던 작품 〈루갈〉. 그렇게 한동안 잊고 지내다 시간이 흘러 투믹스에서 연재한다는 소식을 접했다. 페이스북을 통해 진코믹스에서 〈루갈〉에 관련된 매니지먼트를 담당하고 있다는 이야기를 대표님께 전해 들어 〈루갈〉의 릴매

작가와 만날 기회를 얻었다. 지금까지 작가와 직접 메일을 주고받아 인터뷰를 했다면 이번엔 작품의 소속사를 통해 이루어진 첫 작가 인터뷰였다.

그런데… 작가가 사는 곳이 전주란다. 이런!

예전에도 작가가 사는 곳이 지방이라 인터뷰하지 못했던 적이 있었는데, 어렵게 잡은 인터뷰의 작가가 전주에 산다는 것. 마침 12월 31일에 서울에 온다는 이야기를 들어 2016년 병신년 마지막을 약속 날로 잡았다.

2호선 건대입구역 5번 출구 바로 앞에 있는 2층의 카페베네. 오늘의 주인공은 〈루갈〉의 릴매 작가. 필자가 만난 작가 중 제일 젊은 25살의 젊은 청년이다. 작가의 어머니가 필자보다 두 살 위라는 사실이 내가 나이를 많이 먹은 건지? 작가가 젊은 건지 헷갈린다. (작가가 어린 쪽으로 결론짓고 싶다.)

Q 필명 릴매는 무슨 뜻인가요?

A 제 본명이 백진우. 한자로 쓰면 참진(眞), 벗우(友). 영어로 쓰면 리얼메이트(real mate). 이걸 줄여서 릴매가 되었어요.

Q 만화를 배우고 시작한 시기는 언제인가요?

A 군에 있을 때부터 만화를 하겠다는 생각은 있었어요. 어렸을 때부터 만화가가 꿈이었는데 정식으로 배우기 시작한 것은 예술고등학교의 만화애니과에서 배웠어요.

Q 만화 교육은 고등학교가 전부였나요?

A 네. 대학은 집안 사정이 좋지 않았던 부분도 있었고 저에게 대학이 과연 필요할까?라는 의문이 있었어요. 바보같은 생각일 수도 있겠지만 제 인생을 만화에 올인할건데 대학보다는 작품을 먼저 만들어서 인정받고 싶었어요.

Q 고등학교 졸업해도 나이는 19살인데 그동안 공백 기간이 있잖아요. 그 기간 무엇을 했나요?

A 고등학교 시절 완전 비뚤어져, 고교 2학년 때 자퇴하게 되었어요. 그때부터 허송세월을 보냈어요. 일하다 그만두고 일하다 그만두고 계속 이런 생활의 반복이었어요. 무기력한 생활이었어요.

Q 왜 그런 허송세월을 보냈나요?

A 집안 사정에 대한 불만이 많이 쌓였었어요. 자신이 하고 싶은 걸 못하는 게 그냥 부모님 탓인 것만 같았던 시절이었어요. 저는 너무 의미 없는 시간을 보내서 지망생 시절이 있었다 말하는 것도 부끄러워요.

Q 그럼 어떤 계기로 허송세월을 끝냈나요?

A 군대에서 그동안 내가 너무 편하게 살았구나 하는 깨달음이 있었어요. 갱생하는 계기가 되었지요. 또 군대에선 자기 자신에 관해 생각할 시간이 많잖아요. 전문 하사가 되면서 출퇴근할 수 있어서 그때부터 그림을 그리기 시작했습니다. 그때 만들었던 그림이 군 병사들한테 혹독한 악평을 들어 많은 상처가 되기도 했었어요. 군 제대 후에도 만화를 그린다고 하니 부모님이 정신 못 차리고 그런다고 걱정도 많이 하셨고.

Q 부모님이 만화 그리는 걸 반대하셨나요?

A 네. 확실하지도 않고 보장된 직업도 아니고, 제게 이런 재능이 있었는지도 모르셨기 때문에. 그래도 주변에선 그림 잘 그린다는 이야기를 들어 저 개인적으로는 소질이 있다고 느꼈어요.

Q 만화 작가가 되는데 큰 영향을 받은 작품이 있나요?

A 〈나루토〉. 끝이 좀 흐지부지하게 끝났지만, 액션 연출 스토리가 아주 뛰어난 것 같아요. 만화 보면서 처음 쿵쾅거렸던 것이 〈나루토〉였어요. 만화가가 되고 싶다는 생각이 〈나루토〉를 보고 들었으니까요. 제 작품 〈루갈〉에도 나루토에서 사용하던 연출이나 스토리, 캐릭터가 조금씩 보일 거예요.

Q 웹툰 업계로 들어오면서 '나도 저런 작가가 되고 싶다'라고 생각했던 적이 있나요?

A 하일권 작가님의 〈스퍼맨〉 작품이 저를 신선하게 충격을 줍니다. 개그 센스가 정말 뛰어난 것 같아요. 지금 상황에선 고영훈 작가님 〈외발로 살다〉 보면서 팬이 됐고, 이 작가님처럼 스토리를 만들고 싶다는 생각을 많이 했어요. 고진호 작가님 〈테러맨〉도 볼 때마다 감탄하는 작품입니다.

나를 작가로 만들어 준 진코믹스

Q 이른 나이에 데뷔하셨는데 어떤 비결이 있나요?

A 군대 제대하고 편의점 알바를 하면서 네이버 도전 만화에 올리던 중 진코 믹스에서 제안이 들어왔습니다. 처음엔 성인물이라는 것을 강조해서서 조금 이상한 생각이 들어 거절했었어요. 그런데도 세 번씩이나 제안을 주서서 직접 뵙고 이야기를 들어보니 제가 잘못 이해한 부분이 있었고, 아주 좋은 분이었어요. 진코믹스 대표님이요.

Q 네이버 도전 만화에 올린 기간과 내용은 무엇이었나요?

A 7, 8화로 두세 달 정도였어요. 제목도 〈루갈〉이었는데 지금처럼 어두운 액션이 아닌, 병맛이 섞인 내용이었어요.

Q 진코믹스로 넘어오면서 왜 내용이 바뀌었나요?

A 지금 〈루갈〉은 도전 만화에 올린 것을 리메이크 한 작품이라서 이왕에 하는 거 스케일 좀 크게 키우고 제대로 해보자는 마음으로 많이 바꾸었어요.

Q 〈루갈〉이 진코믹스에서 연재하다 플랫폼을 옮겨 투믹스에서 연재하는 데 어떤 차이가 있나요?

A 두 플랫폼 다 댓글 시스템이 없어서 차이는 못 느껴요. 시작하자마자 순위는 좋았는데 별 실감은 나질 않아요.

Q 진코믹스 대표님은 작품에 관련해 어떤 코멘트를 주시나요?

A 저에게 신경 많이 써주시고 배려를 많이 해주세요. 잘할 수 있도록 용기

주시고 투믹스로 연재처를 옮긴 것도 큰 그림을 만들려고 움직였다는 말씀도 해주세요.

Q 네이버 도전 만화에 올리다 진코믹스에서 제안받았을 때의 기분과 네이버 도전을 접은 아쉬움은 없었나요?

A 솔직히 네이버 연재 욕심은 없었어요. 네이버에 연재할 만한 깜도 아니라고 생각했었고, 어디든 연재할 곳이 있다면 감사하게 생각하자고 맘 먹었죠.

Q 작업이 끝나면 진코믹스에 넘겨주나요? 아니면 투믹스 쪽 PD와 이야기를 하나요?

A 진코믹스로 전달합니다.

Q 작가님 작업 결과물에 관련해 진코믹스에서 어드바이스도 하나요?

A 네. 초반엔 많이 해주셨는데 최근엔 많이 바빠서 예전보다는 줄었어요. 제 작품에 관련해 도움 주시는 말씀이 제게는 많이 힘이 됩니다. 제가 아직은 신인 작가라서 부족한 점이 많아서 애매할 때 좋은 이야기 많이 해주세요. "이 이야기가 재밌을까?" "너무 허무맹랑한 건 아닌가?"라든지….

문득 떠오른 생각이 작품으로!

Q 〈루갈〉은 어떻게 시작되었나요?

A 군대 전문 하사 시절 구상했던 이야기입니다. 친구랑 사우나에 있다가 문득 떠올랐어요. "내가 만약에 눈이 안 보이게 되면 어떻게 될까?" 작가들은 이런 상상은 한 번쯤은 해보는 것 같아요. "내 손이 없어지면 어떡하지?"와 같

은…, 예전에 시각 장애인에게 이미지를 뇌에 입력해서 보이게 하는 기술을 뉴스에서 봤었던 기억이 있었어요. 이걸로 충분히 이야기를 만들 수 있겠다는 생각에 출발했어요.

Q 그렇게 문득 떠오른 아이디어를 구체화하는데 어느 정도 시간이 걸리나요?

A 네이버 도전 만화에 올릴 때는 스토리 생각 안 하고 막 그렸는데, 진코믹스와 미팅 후 한 달 정도 걸린 것 같아요. 부족한 게 많아서 지금도 구상 중이라고 생각합니다. 먼저 전체적인 것을 만든 후 세부적인 것은 즉흥적으로 만들어 나가기도 해요.

Q 이야기의 결말은 나와 있나요?

A 네. 흔한 결말은 아니에요. 반전이 있다고만 말해둘게요. ㅎㅎㅎ

Q 제목 〈루갈〉이 무슨 뜻인가요? 도대체 감이 안 잡힙니다.

A 〈루갈〉은 최 팀장이 지은 이름입니다. 정보국 요원이 되기 전 고시생 시절에 썸을 탔던 여자랑 자주했던 게임이 '킹오브 파이터'였고, 그녀가 선택했던 캐릭터 이름이 '루갈'이었어요. 그녀는 불개미파에게 죽임을 당하고 최 팀장이 후에 '루갈'을 대신해서 복수하는 의미에서 〈루갈〉이라는 제목을 만들었어요.

Q 극에서 루갈은 어떤 조직인가요? 조직원의 능력이 인간을 뛰어넘는 수준인데. 특히 두목 태웅의 캐릭터가 궁금합니다.

A 정부 주도로 만들어진 기관으로 불개미파에 원한이 있는 인물을 모아서 만들어졌어요. 태웅

루갈 조직 주요 인물
중앙 강기범, 왼쪽 태웅, 오른쪽 송미나

캐릭터는 원래 파계승이에요. 불개미 조직원으로 활동하다 함정에 걸려 죽음의 위기에 처해 도망치다 스님의 도움으로 살아남은 인물. 결국, 불개미파로 돌아가지 않고 최 팀장의 도움으로 루갈의 두목으로 남게 됩니다. 불개미파에 관련해 제일 잘 알고 가장 파워가 센 캐릭터라 두목이 됩니다.

Q 루갈 조직 요원들의 과거도 이야기에서 펼쳐지나요?

A 네. 전부 하나씩 풀어나갈 예정인데 지금 어떻게 풀어야 할지 고민중입니다.

Q 〈루갈〉의 포인트는 인공눈인가요?

A 핵심이라 말하기는 그렇지만, 어떤 움직임이든 슬로 화면으로 볼 수 있는 인공눈. 총알도 피할 수 있는 능력. 공상과학에서 느낄 수 있는 재미를 주려고 합니다.

Q 〈루갈〉은 지금 몇 화까지 만들었나요?

A 40화까지 만들었어요. 업로드한 건 19화.

Q 지금까지 작업한 것 중 후회되는 부분이 있나요?

A 많이 있죠. 초반부까지 마음껏 싸질러놓은 것을 이제 정리하는 느낌이 들어요. 초반에 던진 무리수를 어떻게 좋게 마무리할지 고민입니다. 용두사미가 되면 안 되기 때문에 요즘 원고 작업이 늦어지고 있어요.

Q 캐릭터 디자인은 작가님 상상으로 그리나요? 무언가 참고해서 그리나요?

A 다른데서 참고하기도 해요. 캐릭터 만들 때 많은 생각은 하지 않고 느낌대로 그리는 편입니다. 간략하게 핵심만 설정해서 그리고 있어요. 군대 전역할 때 유행했던 머리 스타일이 5대 5 투블럭이서 주인공 헤어 스타일을 만들었어요.

Q 도전 만화의 〈루갈〉과 지금의 캐릭터 디자인이 다른가요?

A 주인공은 그대로인데 주변 인물 캐릭터가 확 바뀌었어요. 태웅은 완전 병맛의 캐릭터였고, 송미나는 각지고 굵은 얼굴에 웃기려고 만든 캐릭터가 많았는데 전부 바꿨어요.

Q 〈루갈〉에서 가장 마음에 드는 캐릭터는? 주인공을 빼고. 저는 황득구 악당이 제일 맘에 들더군요.

A 루갈팀 다 애정이 가는데 태웅이 애착이 갑니다. 황득구 캐릭터가 지금까지는 조금 밋밋하다는 느낌이 들었겠지만, 앞으로 20화부터는 항득구의 악행이 제대로 펼쳐집니다.

악당 불개미파 황득구

Q 〈루갈〉 작품으로 이루고자 하는 것은 무엇인가요?

A 거창한 의미를 두고 싶진 않지만, '이 정도면 재밌었다'라는 정도지요. 루갈은 제가 좋아했던 게임의 캐릭터 이름이라서 그 게임 '킹오브 파이터'의 오마쥬라고 생각해요.

Q 〈루갈〉은 작가님에게 어떤 의미가 있나요?

A 나의 첫 아이, 자식. 가장 서툴지만, 가장 애착이 가는 작품이지요. 앞으로의 작품에 있어서 〈루갈〉이 기준이 될 것 같아요.

스토리 구성

Q 스토리텔링을 위해 따로 공부하는 것이 있나요?

A 작법서를 많이 읽어봤어요. 가장 유명한 마이클 티어노의 '스토리텔링의 비밀'부터 스토리텔링에 관련된 책 서너 권. 책을 읽기 전과 후가 이야기를 구성하는데 많은 차이가 나더라고요. 작법 중 제일 명언이라 생각하는 구절은 '초고는 느낌대로 쓰되 재고는 철저하게 한다.' 처음엔 느낌대로 생각나는 대로

쓰다가 다시 다듬는 과정이 중요한 것 같아요.

Q 스토리를 쓰다 주변에 조언을 구하기도 하나요? 재미있는지 없는지?

A 초반에는 친구들에게 많이 물어보고 했는데, 그러면 그럴수록 제 줏대가 흔들리더라고요. 제 생각대로 하는 것이 좋아요. 다른 거 보여줬을 때는 재미 없다고 말하기도 했지만, 〈루갈〉은 괜찮다는 반응이었어요. 재밌다고까지는 아니고, 나름 괜찮다 정도.

Q 스토리 vs 작화 어느 쪽이 더 부담되나요?

A 스토리요. 그림은 언제라도 수정할 수 있잖아요. 스토리를 바꾸려면 통째로 바꿔야 하기 때문에 매우 부담스럽지요.

Q 신인 작가의 원고료로 생활하기엔 어떤가요?

A 그냥 근근이 먹고삽니다. 휴대폰 값 내고. 아르바이트하던 시절보단 훨씬 좋아요. 그땐 편의점 아르바이트하면서 작업했으니까요.

Q 부모님이 작가가 된 것에 관련해 좋아하시나요?

A 남들에게 자랑까지는 아니어도, 작가 생활을 하고 있다고 자신 있게 말씀하시는 것 같아요. 명절 때마다 친척들의 듣기 싫은 소리 있잖아요. '기술 배워라!' 스무 살 때부터 계속 그런 소리를 듣다가 작가가 되고서 안 들으니까 너무 좋아요. 이제는 작가라고 자신 있게 말할 수 있으니까요.

Q 주위에서 작가라는 호칭으로 불리고 있는데 어떤가요?

A 솔직히 신인이라서 실감이 나지 않아요. 아직도 군대 전역한 지 얼마 안 되는 일반인 같고, 학교에서 과제하고 제출하는 느낌이에요.

Q 만화를 배운 경험이 고등학교 2년이 전부라서 부족하다는 생각은 해본 적이 없나요?

A 대학을 안 가서 모르겠지만, 학원이나 대학이나 가르쳐 주는 것은 일부분에 불과하고, 나머지는 자신의 노력으로 얻어지는 것으로 생각했어요. 저 자신이 열심히 그리고 한다면 별 상관없지 않을까? 라는 생각이었어요. 어른들 말

씀으로는 네가 아직 어려서 모른다고 그러시지만, 제 나름대로 계획이 있어서 대학에 가지 못한 것에 대한 후회는 없어요. 제가 선택한 길이기 때문에 어려운 상황이 온다고 해도 감내할 수밖에 없다고 생각해요.

Q 지망생 시절 없이 작가로 데뷔했는데 운도 따랐다고 봐야 할까요?

A 게임, 술, 아르바이트 등등 허송세월만 하다가 틈틈이 그림도 그렸는데 의미 없게 지망생 시절을 보냈어요. 일본 바쿠만 만화처럼 웹툰작가가 되고 히트 작품을 만든다는 것은 도박과 비슷한 것 같아요.

Q 앞으로 다양한 스펙트럼이 있는 작가가 되길 원하나요? 아니면 〈루갈〉 같은 장르의 대가가 되길 바라나요?

A 저는 여러 다양한 장르의 작품을 해보고 싶어요. 지금은 세상 물정 몰라서 일수도 있고 돈 욕심보다는 작품 욕심이 더 커요. 고료를 받지 못하더라도 재밌게 만들어야겠다는 생각으로 마감이 자꾸 늦어지고 있어요. 지금은 욕먹는 것보다 시간이 늦어도 재밌게 만들자!라는 생각으로 하고 있어요. 지금은 작품성보다는 독자들이 보고 재밌다는 평을 듣고 싶어요.

작품의 반응 & 인기

Q 투믹스가 댓글이 없는 플랫폼이라서 반응을 알 수 없잖아요.

A 도전 만화에서 시작했기 때문에 무플이 얼마나 비참한 지 알고 있잖아요. 재밌다는 댓글이 달리면 그게 진짜 힘이 되더라고요. 기분이 좋고 책임감이 생기고 욕설이 보여도 조금 화가 나기도 하지만, 자극제가 되어서 좋아요. 댓글이 있는 것이 더 좋은 것 같아요.

Q 다른 작가님들은 개인 블로그나 SNS에서 활발한 활동하시면서 작품에 관련한 반응도 보는 것 같은데 작가님은 일절 이런 활동을 안 하시나요?

A 지금은 시간도 없고 성격이 SNS를 잘하는 성향이 아니라서요. 그러나 이

일을 계속하기 위해 독자와 소통을 해야 하는데 어떻게 할지 고민중입니다.

Q 투믹스에서 〈루갈〉이 상위권을 달리고 있는데 어떤가요?

A 지금은 살짝 떨어지고 있어서 걱정이에요. 재밌는 작품이 많아져서요. 제가 좀 불안한 감정을 보이면 진코믹스에서 많은 용기를 주세요. 이 정도만 해도 과분하다는 생각은 있지만, 자꾸 욕심이 생기네요. 웹툰작가로서의 길을 계속 가려면 욕심도 필요한 것 같아요.

Q 〈루갈〉완결은 어느 정도 예상하나요? 보통 드라마가 인기 있으면 연장해서 가기도 하는데 지금 같은 분위기라면 연장도 할 수 있나요?

A 결말은 나와 있는데 정확히 정해진 것은 없고요. 대략 7~80화에서 끝날 것 같아요. 상황에 따라 더 추가될 수도 있어요.

Q 인기 작가가 되고 싶나요?

A 네. 물론이죠. 아직은 저 자신이 어떤 것이 부족한지 알고 있어서 다행인 것 같아요. 초반에 그렸던 그림보다 현재의 그림이 더 좋아지는 것이 느껴지고. 부족하지만 조금씩 나아지고 있다는 것을 느끼지요.

작업 스케치

Q 일주일 작업시간 비중은 어떤가요? 스토리 구성과 작화 작업하시는 비중이 어떤지 궁금하네요?

A 하루는 스토리, 6일은 그림. 작화하면서도 즉흥적으로 떠오른 건 바꾸기도 해요. 콘티를 짜거나 스케치를 하면서 바뀌기도 합니다.

Q 작업 툴은 어떤 걸 사용하나요?

A 클립스튜디오. 처음엔 포토샵을 사용했었는데 〈한울의 나라〉 작가님 추천으로 바꿨어요. 그리는 맛이 확실히 다르더라고요. 포토샵 단축키와 똑같고 간편해요. 포토샵은 마무리 편집할 때 사용합니다.

Q 웹툰작가들은 주로 CinticQ 액정 태블릿을 사용하는데 어떤가요?

A 이번에 CinticQ 컴패니언 샀어요. 장비 탓하면 안 되는데 예전에 바닥 태블릿 쓰다가 이거 쓰니까 그림이 너무 잘 그려져요. ㅎㅎㅎ 휴대하면서 작업할 수 있어서 샀는데 고장나거나 잃어버릴까 봐 집에서만 작업합니다.

Q 이야기를 흥미롭게 하고 독자를 끌기 위해 작가님만의 장치가 있나요?

A 작법서에서 나오는 '강약중강약'이 핵심인 것 같아요. 다음 화를 궁금하게 구성하면서 '강약중강약'을 최대한 지키려 노력합니다.

Q 작업하면서 제일 힘든 것은 무언가요?

A 아무대로 시간 조절이에요. 작년 1년간은 밤을 많이 샜어요. 지금은 생활 패턴을 바꾸려고 노력 중이고요. 콘티나 스토리를 짜다가 욕심이 생겨 막판까지 가는 경우가 허다했어요.

Q 일주일 작업 시간은 어떻게 되나요?

A 하루는 쉬지만, 쉬면서 스토리를 구상하니까요. 엄밀히 말해서 쉬는 날이 없네요. ㅎㅎㅎ 아직은 제가 요령이 없어서 작업 시간 단축이 안 되네요. 콘티 스토리에 많은 고민을 하게 돼요. 뭔가 더 없을까? 더 없을까?

Q 평소에 웹툰을 많이 보시나요?

A 요즘은 작업 때문에 보지 못하지만 예전엔 많이 봤어요. 웹툰보다는 영화를 많이 봅니다. 액션 스릴러.

Q 〈루갈〉 2차 저작물을 기대하나요?

A 솔직히 기대는 하는데 안 될 가능성이 크다고 봐요. 설정이 광범위하고 표현하기 어렵다고 생각해요.

Q 웹툰작가가 많이 늘어나서 걱정은 되지 않나요?

A 부담도 되고 경쟁심도 생겨요. 제가 고등학생 때도 만화는 안 좋은 시선이었어요. 웹툰 규모가 커지고 잘되고 있어서 더 좋은 것 같아요. 앞으로도 믿고 보는 작가가 될 수 있게 노력할 겁니다.

Q 차기작으로 구상하고 있는게 있나요?

A 〈루갈〉 시즌 1 끝나고 2부는 바로 들어가지 않고 좀 더 정리할 생각이고, 그전에 일제 강점기를 배경으로 한 스케일이 큰 사극 판타지 장르 하나 해볼 생각입니다. 지금은 그림만 잡아놓은, 추상적인 구상 단계라서 자료 조사도 많이 해야 합니다.

액션 스릴러의 남성향이 짙은 영화를 좋아하고, 어린 시절 4차원과 변태의 감성이 있었다는 스물다섯 젊은 작가의 말이 〈루갈〉이라는 작품을 보면서 거짓말처럼 느껴진다. 고등학교 시절 폐인과도 같은 흑역사가 있었기에 지금의 작가가 될 수 있었다 말한다. 어느 힙합 가사에 바닥을 쳐 본 사람은 그 높이의 위험함을 안다고, 그래서 올라갈 때 더 견고해지는 것 같다는 이야기가 나이는 어리지만 무언가 숙성된 맛이 느껴진다. 이제는 어엿한 작가가 되어 친척의 집안 행사도 즐거운 마음으로 참석할 수 있게 만들어 준 만화, 웹툰이 너무나도 좋다고 말한다. 아직은 돈보다는 작품에 욕심을 내는 남자.

근성과 투쟁심은 나를 최고로 만든다

오늘은 부천에 있는 한국만화영상진흥원 206호를 찾았다. 인터뷰를 위해 이곳이 세 번째 방문이지만, 이렇게 작가의 사무실까지 들어온 것은 처음이다. 생각보단 널찍한 내부 공간, 앉은 자세에서 건너편이 살짝 보일 정도 높이의 파티션, 족히 10자리 이상 보이는 책상에 두서너 명이 열심히 작업 중이다. 작가의 방은 안쪽으로 따로 벽을 만들어 배치되어 있어 사장님 방에 들어가는 느낌이 든다. 지금까지 만났던 작가들과는 다른 점은 팀을 꾸려간다는 것이다. '김성모 자유구역'이라 불리는 이 구역에서 20명가량의 사람이 작품을 만들어 나간다는 이야기에 놀라지 않을 수 없었다. 웹툰이라는 것이 대부분 작가 혼자서 작업하거나 많아야 어시 두 명 정도로 작업하는 것으로 알고 있던 필자에게 이런 팀과 시스템으로 작품을 만들고 있는 작가와의 만남은 많은 걸 궁금하게 만든다.

〈용주골〉, 〈마계대전〉, 〈대털〉, 〈럭키짱〉에서 많은 인기를 얻었던 작가 '김성모'는 만화를 좋아하는 사람들 사이에선 이미 유명 작가로 자리 잡고 있다. 필자는 어릴 적 이현세, 박봉성, 고행석 작가의 만화를 즐겨보던 시절이 있

었지만, 커가면서 만화와 멀어져 사실 김성모 작가의 유명세를 모르는 편에 속한다. 아마도 만화와는 거리가 있는 삶을 살아온 많은 사람이 그러하지 않을까 생각한다. 누군가의 마음속엔 대단한 작가로 남아있겠지만, 필자에겐 지금의 웹툰 업계에 활동하는 작가와 별 차이 없는 만화가로 생각했다.

일회용 종이컵에 반쯤 담긴 적당히 뜨거웠던 물과 봉다리 커피. 일회용 봉다리 커피의 점선이 있는 윗부분을 엄지와 검지 사이에 끼고, 순간 손톱의 힘을 실어 입구를 뜯어 종이컵에 따라 부은 후, 정수기의 뜨거운 물을 컵의 2/3 정도까지 부어 빈 포장지로 잘 저어서 마시는 것이 일반적인 봉다리 커피의 제조법이다. 사람에 따라선 물의 양을 컵의 반만 넣는 사람도 있고 마시는 방법은 천차만별이다. 일회용 종이컵에 반쯤 담긴 적당히 뜨거운 물과 봉다리 커피 하나를 내밀며 조촐하지만 이거라도 마시면서 이야기 나누자고 하는 작가. 뜨거운 물이 담긴 컵에 일회용 커피를 부어 마신 내 인생 처음의 봉다리 커피 한 잔. 작품의 댓글에서 작가에 관해 잘 알지 못하는 독자들이 쉽게 쏟아붓는 거만하다는 표현은 어디에서 왔을까? 작가를 만나기 전 필자도 이런 선입견을 품을 수밖에 없었다.
"진짜 거만하면 어쩌지?"
"그러면 이야기가 힘들어질 텐데"
커피 한 잔 마시는 법은 조금은 다르고 소박했던, 나름 찾아온 손님을 대접하는 작가의 조그마한 마음 씀씀이가 거만하다는 선입견을 깨기에는 충분했다.

10점 만점의 1점! 과연?

최근에 네이버에서 연재 중인 〈돌아온 럭키짱〉을 보는 순간 어릴 적 퀴퀴한 냄새 나는 지하 만화방에서 낡고 닳아빠진 흑백 만화책을 넘겨 보며 낄낄거리

던 기억이 떠오른다. 옛날 냄새가 푹푹 풍기는 황토색 배경에 검은색과 스크린 톤으로 처리한 옛날 만화책 스타일. 전국 싸움 신이라 불리는 이 만화의 주인공과(강건마) 대통령 지대호, 외로운 주먹 풍호, 총사령관 마영웅, 1사단장 나도하 등등…, 고등학생이라 하기엔 너무나도 늘어 보이고 올드한 겉모습은 이 시대와는 완전히 동떨어진 느낌이다. 특히 주요 등장인물이 가진 별명이 웃지 않을 수 없게 한다. 이렇듯 〈돌아온 럭키짱〉은 예전 만화방에 돌아온 느낌을 준다. 그런데 이 만화는 뭔가 좀 다르다.

댓글과 같이 보면 더 재미를 느낄 수 있다는 만화다. 작가에겐 치명타일 수도 있는 '스토리가 산으로 간다', '올드하다', '유일하게 스포가 자유로운 만화', '맨날 욕하면서도 손가락은 럭키짱을 누르고 있어', '정말 발 냄새같은 중독성이 있는 만화', '두들겨 맞는 극 중 인물보다 김성모 맷집이 더 센 듯' 등등… 지금 〈돌아온 럭키짱〉을 보는 독자들의 반응이다.

어찌 보면 오랜 세월 작가로서 쌓아온 명성과 인기에 흠집이 생길만한 댓글이 달라붙지만, 댓글이나 조회 수를 보면 결코 인기가 떨어지는 작품은 아닌 듯하다. 필자 또한 만화를 보고 댓글을 읽으면서 낄낄거리거나 하하하 크게 웃게 하는 묘한 마력에 끌려 〈돌아온 럭키짱〉을 끝까지 보게 된다. 정말로 이상한 마력과 매력이 있다고 하면 누군가는 비웃는 사람도 있을 것이다. 그래서 이번 김성모 작가의 인터뷰는 이런 독자의 반응에 과연 작가는 어떤 마음이 들까? 이런 의문이 제일 크게 작용했다.

〈돌아온 럭키짱〉 네이버 웹툰 연재 중

작가의 방에서 <돌아온 럭키짱>을 서두에 꺼냈을 때 "하하하" 작가의 큰 웃음소리에서 이 작품을 생각하는 작가의 마음을 바로 눈치 챌 수 있었다.

'돌아온 럭키짱'은 아우! 아우!
쫌! 쫌! 쫌쫌!
아쉽죠!

Q 어떠세요? 작가님 이 작품에 대한 느낌?

A 2012년도에 시작했어요. 그때는 네이버가 많이 활성화되어 있지 않았어요. 그리고 신문이나 다른 매체에 연재가 많고, 그쪽 비중이 크다 보니 웹툰에 관련해 제가 잘 모르고 있었고, 주의 깊게 보고 있지 않았어요. 화실이 1997년에 결성되었어요. 지금 이곳뿐만 아니라 외부에도 있고, 외국에도 있고, 그중 핵심만 빼서 부천만화영상원으로 왔습니다. 저희처럼 팀으로 구성된 곳은 거의 없을 거예요. 새로운 작품이 들어가면 팀을 제대로 정비하고 확실한 계획 하에 움직여야 하는데, 처음 웹툰으로 진입하면서 그쪽 생태계를 잘 이해하지 못했던 부분이 있었던 것 같아요. 네이버와 조율하는 데만 해도 1년 넘게 시간이 걸렸고요. 지금 <고수> 작품 보면 아주 반응 좋잖아요. <고수>처럼 제대로 했어야 했는데, 많은 아쉬움이 남습니다. 충분히 하이 퀄리티의 작품을 만들 수 있는 팀과 시스템이 있는데 못한 것에 대한 아쉬움이죠. 나도 충분히 1위 할 수 있는 자신감과 근성이 있는데.

Q 네이버에서 1위를 하지 못한 것이 창피한 감정이었나요?

A 그런 거죠. 창피하죠. 왜 1위를 못할까? 트랜드를 쫓아가지 못해 밀려났나? 극화체 만화가 아주 힘들고 제대로 잘 만들려면 오랜 시간이 걸리지만, 흡입력이 강해 흐름만 잘 타면 독자에게 사랑받을 수 있는데, <돌아온 럭키짱>을 좀 서둘러서 진행했던 것이 여러 이야기를 많이 듣게 되었네요. 우리 팀이

가진 능력의 50% 밖에 발휘하지 못했는데 또 다른 작품이 동시에 진행되다 보니 많이 신경 쓰지 못했어요.

Q 〈돌아온 럭키짱〉 댓글 1점 주기 운동 어떠세요? 댓글이 더 재밌다는 반응이던데요. ㅎㅎㅎ

A 아유 감사한 거죠. 어떤 식이든 작가에게 관심을 주는 거잖아요. 안티도 팬이라고. 젊었을 때는 화도 나고 그랬는데, 지금은 그러지 않아요. 경험이 쌓이니까 이런 것도 독자들의 관심이라는 것을 간파해야 한다는 것을 알게 되었죠.

Q 〈돌아온 럭키짱〉 초반 별점 8점대를 유지하다, 중반 3점대를 달리고, 후반 지금 다시 8점대로 돌아왔습니다. 원인이 뭔가요?

A 예전에 했던 인터뷰가 메갈 사태가 터지면서 다르게 해석된 것 같아요. 감사해요. 깔깔깔! 디씨인사이드 갤러리에 메갈 사태와 관련한 글을 누가 저인 양 써놨더라고요. 저는 정치나 이런 문제에 관련해선 어떤 이야기도 글을 쓴 적도 없다는 것을 밝혀두고 싶어요.

Q 내용 중 '10점 만점에 1점'이라는 대사가 나옵니다. 작가님이 아시고 의도적으로 쓰신 거죠?

A 그냥 같이 놀자는 의미였어요.

Q 〈돌아온 럭키짱〉 캐릭터가 올드하다는 평이 많습니다. 개인적으로는 작가님이 일부러 그렇게 디자인한 거로 느껴지는데요.

A 원래는 지금의 스타일로 하려고 했어요. 그런데 예전에 우리가 입었던 스타일로 가보자고 해서. 이런 학원, 그림, 이런 마인드가 있었습니다. 자기 자신을 희생하며 싸우는, 요즘은 부모 자식 사이도 희생하지 않으려 하잖아요. 희생하는 모습을 보여주고 싶었어요. 거창한 의미는 이런 거라면 옛날 만화는 이런 거야! 그냥 봐봐!

Q 독자들이 가장 궁금해하는 질문입니다. 〈돌아온 럭키짱〉 도대체 누가 제일 센가요?

A 당연히 강건마지요. 저는 주인공을 너무 강력하게 내세우지 않아요. 때로는 맞고 질 수도 있고 하지만 다시 일어서는. 이기기도 하고 지기도 하는 것이 세상 이치가 아닌가 싶어요. 처음부터 강한 것이 아니라, 도전하는 정신이 강한 것으로 생각해요. 어떤 목적을 위해 희생하는 정신은 강하다

주인공 강건마

김성모 팀 자유구역

Q 지금 김성모 팀의 규모와 연재하는 작품은 몇 작품인가요?

A 총 20명이고, 분업화되어있는 구조에 6작품 연재하고 있어요. 기본적으로 한 달에 24번 마감이죠.

Q 작가님이 팀에서의 역할과 주로 사용하는 툴은 어떤 게 있나요?

A 저는 기획과 스토리를 하고, 작화팀은 다양한 소프트웨어를 사용합니다. 캐릭터 설정이나 마스크(얼굴)는 제가 직접 그려줍니다. 오랜 시간 같이 일해온 친구들이라서 저보다 잘 그려요. 처음엔 저도 혼자 다 했었는데, 팀이 꾸려지고 규모가 커지니까 작업을 분업화해서 하고 있어요.

Q 오랜 시간 팀을 유지한 비결은 뭔가요?

A 출판 만화 때부터 많은 작품을 해왔고, 지금도 한 달에 여섯 작품을 하고 있잖아요. 지금 화실 막내가 마흔넷이에요. 한 가지 바라는 것은 딱! 환갑 때까지만 버텨보자! ㅎㅎㅎ 밀려오는 물결에 쓸려나가는 것이 순리지만, 버틸 수 있을 때까지 버텨보자! 좋은 그림, 좋은 스토리 만들면서 앞으로 나가보자고

서로 다독이면서 가는 거죠. 20년 지기 친구들이라 제가 아! 하면 어! 하고 알아들어요. 20년 전에는 저를 무서워했는데 지금은 같이 늙어가니까 그냥 친구예요, 친구.

Q 앞으로 신작은 학원 액션 장르인가요?

A 아니요. 다양하게 하려고 해요. 네이버 1위를 위해서. 정치판에 가는 사람들 최고의 목표가 대통령 아니에요. 지금 만화 업계 1위는 네이버니까, 네이버에서 1위가 목표죠.

Q 네이버에서 1위를 하지 못한 아쉬움을 날릴만한 프로젝트가 있다면?

A 안 그래도 하나 준비해서 새롭게 들어갈 준비하고 있어요. 그림이나 만화적인 가치에서 가장 상위에 올릴 수 있도록. 예전에 럭키짱 끝나고 구박 많이 받아서 〈용주골〉이나 〈대털〉 시작할 때 새롭게 팀을 정비하고 준비해서 아주 좋은 반응도 받았습니다. 이렇듯 웹툰도 적응 기간이 필요한 것 같아요.

Q 웹툰 시작하기 전에는 전부 아날로그 작업이었나요?

A 네. 종이 작업했어요. 이번에 새로 시작하는 프로젝트도 종이로 작업할 계획입니다. 컬러를 비롯해 여러 가지 새로운 스타일을 보여주려고 노력하고 있습니다.

Q 신작에서 아날로그 작업을 고수하는 특별한 이유가 있나요?

A 그게 왠지 좋아요. 다른 작품은 디지털로 하는데 종이에다 작업하는 것이 좋아요. 아마도 배경은 디지털 작업이 되겠죠.

Q 아날로그 작업을 하면 시간적인 여유가 있을까요?

A 배경은 디지털로 하니까 그렇게 크게 차이는 없을 것 같아요. 문제는 스토리와 기획이라는 것. 이것만 잘 조절해서 네이버에서 1등 해야죠.

Q 작가님 꼭 1등을 해야 하는 건가요?

A 아니 어디 가든 1등을 했다니까요. ㅎㅎㅎ 사람은 투쟁심이 없으면 끝난다고 봐요. 못하더라도 일단은 해보자 하는 열정과 투쟁심이 있어야 중간이라

김성모 작가의 작업실, 자유구역

도 갈 거 아닙니까? ㅎㅎㅎ 최선을 다하는 마음가짐이 있어야 하잖아요. 항상 새로운 작품이 들어갈 때는 "우리는 최고의 작품을 만들 수 있다.", "우리가 최고의 그림이다" 라고 주문을 걸지만, 되는 것도 있고 안 되는 것도 있으니까요. 할 수 있다는 자신감을 갖는 것이 제일 중요하죠.

Q 김성모 작가의 네임 밸류로 네이버에 입성하기 어려운가요?

A 그렇죠. 어려워요. 기성 작가들도 1년 이상 걸려요. 전부 경쟁 구조라서 똑같다고 봐요. 내가 유명하니까 어떤 특혜를 받을 수 있는 구조는 아닙니다. 이 분야가 제일 좋은 것은 뇌물이 통하지 않는다는 것이지요. 아무리 밀어주고 해도 작가가 실력이 없으면 안 돼요. 내가 아무리 20, 30년 내공이 있는 작가라도 신인 작가와 동등한 위치입니다. 작가는 무조건 독자에게 인정받아야 합니다. 경력과 내공에 따른 고료의 차이는 있을 수 있으나 독자는 냉정합니다. 작가가 되기 전엔 모르지만, 작가로 홀로 서면 어느 곳이나 동등합니다. 요즘 올라오는 작가들과 붙어서 살아남으려면 강한 투쟁심만이 해결책입니다.

Q 〈돌아온 럭키짱〉에서 '근성'이라는 단어는 투쟁심과 같나요?

A 제가 이 인터뷰를 하는 이유도 다음 작품을 지켜봐 달라. 럭키짱이 아니다. 지금까지는 웹툰의 적응 기간이었다. 뛰어난 작품을 독자에게 보여주고 싶은 마음이 큽니다. 젊었을 때는 정말 전투력이 강했어요. 아주 세게 나갔죠. 많은 팀원이 먹고살아야 하니까 제가 강하게 나가지 않으면 안 됐어요. 단행본 20~30권씩 작업할 때였으니까요. 지금은 나이가 드니까 세게 못 해요. 부드러워져야 해요. 2000년 초반 작품성보다는 일찌감치 상업적인 만화로 갔던 이유는 많은 식구와 먹고 살려는 목적이 제일 컸어요.

베껴라!

Q 작가 지망생에게 한 마디 부탁드려요.

A 베껴라! 최근에 K코믹스 강의에도 똑같은 말을 했지만, 자신이 좋아하는 작가의 작품 10권만 똑같이 베껴보는 작업을 해보라고 권하고 싶어요. 저도 이현세 선생님 작품 3권 똑같이 베껴서 데생맨 됐었어요. 이 작업이 너무 힘들고 어려우니까 잘 하지 않으려고 해요. 한 권 베꼈을 때와 두 권 베꼈을 때, 그 이상을 베껴보면 많이 달라지는 것을 알게 됩니다. 자를 사용하지 말고 오로지 자신의 손으로. 자동차, 인물 같은 거 몇 장만 해봐도 엄청 어렵다고 느낄 겁니다. 이렇게 참고하다 보면 연출이나 인물 구도를 잡는데 많은 공부가 됩니다. 세 권이 넘어가면 자신감이 붙는 걸 알게 됩니다.

Q 예전엔 제대로 만화를 그리려면 어느 정도 시간이 걸렸나요?

A 뒤처리 3년, 배경 2~3년, 터치 2~3년, 마스크(인물) 2~3년 과정을 마쳐야 데생맨으로 올라갑니다. 대략 10년은 필요했어요. 지금 〈고수〉 작품을 보면 작화가 정말 뛰어나잖아요. 예전엔 그렇게 잘 그리는 사람들이 많았어요. 그런데 요즘은 웹툰 시대라서 인기를 얻으려는 목적으로 젊은 친구들 그림을 쫓아가려는 느낌이에요. 하지만, 극화체는 그림의 기본기가 있어야 하기 때문에 인

체나 기계 메카닉에 필요한 기본기가 탄탄해야 작화가 가능하다고 봐요. 인체, 옷의 주름, 구도를 보면, 극화체에서는 그 실력의 차이가 극명하게 나타납니다.

Q 네이버 연재만 바라보기보다는 다른 플랫폼에서 먼저 데뷔하는 것이 좋다는 의견도 있습니다.

A 저는 그거 찬성이에요. 왜냐하면, 도전 만화에 올리는 것과 직접 연재하는 것은 천지 차이라는 것. 그러면서 능력을 쌓아나가는 겁니다. 작가는 작가가 됐다고 해서 완전체가 아니에요. 절뚝발이라서 하면서 보완해 나가는 거예요.

Q 성실이 최고! 작가님의 문하생 기간은 어느 정도였나요?

A 저는 습작만 하다가 금방 뛰쳐나왔어요. 배경 하다가 데생맨 하려 했지만, 단계를 밟고 올라가야 하는 시스템이라 그러지 못했죠. 다른 화실로 옮겨서 초보 데생맨이라 이야기하고 시작하다 실력이 딸려 나오게 되었고, 그렇게 몇 군데 돌아다니다 운 좋게 데뷔를 하게 됐죠.

Q 문하생을 오래 하다 보면 자신의 그림 스타일보다는 그 선생님의 그림만 그려서 데뷔하기가 어렵다는 이야기 있습니다.

A 그건 좀 웃긴 것 같아요. 처음 들어간 사람이 자기 그림 스타일이 있을까요? 처음엔 무조건 배우는 겁니다. 데뷔한다고 해도 얼마든지 그림 스타일은 바꿀 수 있습니다. 다만, 자신이 게을러서 못할 뿐이죠. 아무리 뛰어난 역량을 가진 사람들도 게을러서 자신의 진정한 힘을 발휘하지 못한 사람이 많아요. 성실! 성실! 이게 제일 중요한 것 같아요. 성실하면 하나하나 정복할 수 있어요. 이렇게 실력을 쌓으면 그림은 저절로 조절할 수 있게 됩니다. 더 잘 그리고 싶으면 시간만 투자하면 가능하다는 것. 더 중요한 것은 기획과 스토리에요. 그 시대에 맞는 스토리를 쓰느냐가 관건이라 봅니다.

Q 어떤 작가들은 자신이 좋아하던 작가의 그림을 따라 그려서, 그 그림체에

서 벗어나는 데 오랜 시간이 걸리고 힘들다는 이야기를 합니다.

A 그러면 반문해보고 싶어요. 과연 너의 그림체는 뭐가 있느냐? 물론 문하생 시절이 길다면 그럴 수도 있겠지만, 충분히 바꿀 수 있다고 봐요. 제 그림도 이현세 선생님 그림체가 나오잖아요. 윤태호 작가도 허영만 선생님 그림 스타일이 나오고. 그렇지만 정확하게 보면 허영만 선생님 그림도 아니고, 저 또한 보다 보면 제 그림이지 이현세 선생님 그림은 아니거든요. 그래서 저와 같은 극화체 스타일에서는 기본기가 무엇보다 중요하다는 이야기를 해주고 싶어요. 많이 그리다 보면 자기만의 스타일을 찾아 나갈 수 있습니다.

몸으로 경험하라!

Q IMF 시절 매우 힘들었는데 작가님은 어땠나요?

A 저는 IMF 때가 최고로 좋았어요. 어떤 식으로든 살아남았고 지금 제 또래가 거의 없어요. 윤태호, 강도하, 문정후 형 정도만 남아있잖아요.

Q 작가로서 기획과 스토리가 중요하다는 이야기를 하시는데 작가님은 어떻게 준비하나요?

A 〈럭키짱〉은 오로지 상상력으로 만들었던 작품인데 코믹스가 무너지면서 성인물 쪽으로 돌아섰어요. 그때 〈신이라 불리운 사나이〉, 〈도시정벌〉은 상상력을 극대화한 작품이고 아주 재밌고 인기가 많았어요. 그런데 저는 성인물이면서 리얼한 이야기를 만들고 싶었어요. 사람들의 밑바닥 이야기, 깡패, 도둑, 강도, 교도소 등. 기존에 나왔던 깡패는 멋있게 그렸다면 그것에 탈피해서 실제적인 경험을 해보자는 의욕으로 용주골 취재를 갔었죠. 취재하고 직접 겪어보면 새로운 스토리도 생겨요. "아! 이런 거구나!" 하면서 좌악좌악 생깁니다. 작품을 시작하면 리얼 취재를 합니다. 이게 아주 큰 도움이 됩니다.

Q 취재하기란 쉬운 일은 아니잖아요. 취재하면서 겪었던 일이 있다면? 요

즘은 취재할 여유가 없어서 취재하지 못하는 경우가 많은 것 같습니다.

A　제가 상의를 벗으면 몸에 상처가 한두 군데가 아닙니다. ㅎㅎㅎ 정말 고생 많이 했습니다. 얻어맞기도 많이 했고. 작가들은 리얼한 상황을 느껴봐야 한다고 봐요. 돈에 관련한 작품을 만든다면 실제로 사채를 빌려보기도 하고 갚지 않았을 때는 어떤 희생을 치르는지… 자신이 겪어보면 확실히 다른 이야기가 나옵니다. 우리는 팀이 있어서 취재하는 것이 그렇게 어렵지는 않았어요. 작품이 끝나고 쉬는 기간 취재를 합니다. 책이나 인터넷으로 아는 것보다 직접 가보라고 말하고 싶어요. 실제로 겪으면 100배 이상의 다른 이야기를 만날 수 있어요. 하물며 친구에게 돈을 빌려달라는 이야기를 하더라도, 전화로 하는 것과 만나서 하는 것과는 많은 차이가 있습니다. 특히 전문 분야 이야기를 다룬다면 직접 경험하는 것이 최고라고 생각합니다. 실제로 소매치기, 날치기, 강도, 도둑도 만나서 이야기를 들어봤으니까요.

Q　그 시기의 다른 작가들도 이런 리얼한 취재를 하면서 작품을 만들었나요? 아니면 작가님이 좀 특별한 케이스인가요?

A　제가 좀 특별했죠. 그래서 용주골이 인기가 많았던 것 같아요. 용주골 취재 가서 갈빗대가 4개나 부러졌어요. 용주골 지도까지 그릴 수 있었어요. 상상력으로만 그렸다면 독자들은 금방 눈치챕니다. (작가가 책장에서 용주골 한 권을 찾아 실제 지도까지 그려 넣은 부분을 직접 펼쳐 보여줬다)

Q　작가라는 호칭을 듣고 어느 정도의 시간이 흘러서 작품에 자신감이 생겼나요?

A　성인물 하면서에요. 〈용주골〉, 〈대털〉 등 신문 연재하면서 그랬던 것 같아요. 특히 신문 연재는 팀이 있고 계속 끌고 나갈 수 있는 여력이 있는 사람만이 할 수 있었어요. 지금 웹툰으로 보면 매일 40컷씩 작업했습니다.

Q　성인물이라면 지금의 에로물을 말하나요?

A　아니요. 스토리도 없는 포르노 같은 만화가 아니라 성인들이 즐길 수 있

는 장대한 스토리가 있는 만화. 물론 그런 포르노 만화도 필요해요. 만화는 다양해야 하니까. 하지만, 오래가지는 못할 거예요. 포르노 만화를 그려도 자기이름을 내고 하라고 후배들한테 얘기해요. 작품이라는 것은 장르가 이상하다고 비난할 수는 없는 거예요. 자기 분야에서 자부심을 만들어 나가면 돼요. 걱정스러운 것은 너무 그쪽으로만 쏠리지 않았으면 하는 바람뿐. 진짜 성인 만화가 무엇인지? 제대로 보여줄 생각입니다. 좋은 작품이 많아지면 독자들 스스로가 걸러낼 거로 생각합니다. 모든 판단은 만화가나 평론가가 하는 것이 아니라 독자가 하는 거예요.

Q 작가님을 제외하고 오랜 시간 만화를 그렸던 기라성 같았던 작가들이 지금의 웹툰으로 넘어오지 못한 이유는 뭔가요?

A 난다 긴다 하는 작가들도 내가 웹툰 가서 다 쓸어버려야지, 그런 생각들할 수 있어요. 저처럼. 그런데 안 된단 말이야. 그것엔 어떤 갭이 있는 거예요. 나이를 먹으면서 어쩔 수 없이 생기는 갭일 수도 있고, 트렌드를 읽지 못해 생기는 좌절감일 수도 있어요. 그래서 아까도 말했지만, 작가는 투쟁심, 열정을잃지 말아야 해요. 잘난 체를 하든 뭐하든 좀 더 적극적으로 나서야 하는데, 나이가 들면 세상 이치를 알아 이런저런 상황에 수긍하게 되고 바꿔볼 용기가 없는 거죠. 젊은 친구들은 그렇지 않잖아요. 아! 이게 좀 이상하면 바로 바꿔보기도 하고, 거기서 무언가 신선한 것이 나올 수 있죠. 젊음의 열정이 무모하고 서툴지만, 반드시 거기서 무언가 나온다고 봐요. 저도 나이가 들다 보니까 예전추억팔이도 하게 되는데 그게 정말 싫은 거죠.

웹툰 시대

Q 출판 만화 시절과 지금의 웹툰 수익을 비교하면 어떤가요?

A 히트 작가들은 비슷한 것 같아요. 그때도 좋았고, 지금은 모바일 수익이

많아서 한 작품만으로도 승부를 걸 수 있는 구조라는 것이지요.

Q 지금 웹툰 업계의 수익 구조가 빈익빈, 부익부 현상이 심해 힘들어하는 작가들이 많다는 이야기가 있습니다.

A 이런 구조는 신인 작가에게는 더 노력할 수 있는 계기가 되잖아요. 나도 충분히 히트 작가가 될 수 있다는 목표 설정이 가능하다는 것이지요. 한 달에 4번 연재는 예전과 비교하면 단행본 4~50장 정도 분량인데, 이 정도 분량으로 승부를 낼 수 없었거든요. 지금은 이 정도 분량으로도 충분히 독자에게 인상을 줄 수 있잖아요.

Q 플랫폼에 따라선 90~100컷을 요구하는 곳도 있어서 오히려 작가가 만들어야 할 분량은 점차 늘어가는 추세라 힘들어합니다.

A 예전의 생산력이 많았던 팀과 비교하면 많지 않지만, 지금은 혼자 작업하니까 부담이 될 것 같아요. 거기에 컬러까지 들어가니까요. 웹툰 처음 시작하면서 만화에 누가 컬러를 넣었냐고 말하기도 했어요. ㅎㅎㅎ 네이버에서 하나쯤은 흑백이라도 좋을 것 같다고 해서 〈돌아온 럭키짱〉이 흑백으로 연재를 시작했죠. 지금은 컬러 시대니까 컬러로 하는 게 맞는다고 봐요. 이미 웹툰은 컬러라는 공식이 되어버린 것 같아요.

Q 작가님처럼 팀으로 움직이는 시스템과 대부분 작가의 나 홀로 시스템 중 어떤 게 더 좋을까요?

A 1인으로 가면 아무리 실력이 뛰어난 작가라도 나중에 망가져요. 작가는 신이 아니라서 혼자 하면 얼마 못 가서 쓰러져요. 〈고수〉도 여러 명이 같이 작업하고 있듯이, 특히 극화체는 혼자서는 오래 하기 힘듭니다. 지금은 팀을 꾸릴만한 환경이 되지 못한 작가가 많기 때문에 혼자 버티지만, 어느 정도 레벨이 올라가면 팀으로 작업하는 것을 추천합니다.

Q 출판 만화 시장이 무너지고 웹툰 시장이 커지고 있습니다. 어떤가요?

A 아우! 좋죠. 출판 만화가 죽어서 만화가 끝난 줄 알았는데 웹툰이 나와서

활성화되고 더 깔끔하고 좋은 환경이 된 것 같아요. 예전엔 작가 되기가 너무 힘들었어요. 작가가 많이 등단할 수 있는 구조가 됐다는 것은 아주 좋게 봐요. 한 가지 걱정되는 것은 수련 기간이 짧은 사람들이 작가가 되어 연출이나 그림이 많이 딸리는 작품이 보이는 게 아쉬워요. 조금 더 배우고 나왔으면 하는 마음이죠. 끝으로 극화체를 그리는 작가가 많아졌으면 좋겠어요. 일본을 보더라도 극화체 만화가 주류를 끌고 가고, 많은 히트 작품이 극화체에서 나오고 있어요. 우리나라도 세계 만화 시장과 경쟁하려면 어렵고 힘들지만 극화체 작가가 많아졌으면 하는 바람입니다.

Q 지금의 트랜드를 쫓아가기 위한 작가님만의 활동이나 방식이 있나요?

A 젊은 작가들과 많은 교류는 하지 않지만 절대 선배나 선생님이라는 호칭은 하지 말라고 합니다. 그냥 형!이라 부르라 얘기하죠. ㅎㅎㅎ 벽을 두지 않으려고 하고 독자들에겐 나이가 많다는 느낌을 주지 않게 하려고 노력합니다. 그래서 인터뷰할 때면 "네이버에서 1등 할 거야"라고 하는 이유도 그냥 즐겁고 재밌고 웃기게, 나이 먹었다고 고상한 척하기보다는 같이 놀자는 의미예요. 페이스북에도 제가 1위 하면 올리는 이유가 "나 아직 안 죽었어! 쓸만해!"라고 알리는 거예요. 재밌잖아요. 한때 잘나가는 작가였다고 폼잡고 거만하게 얘기하기는 싫어요.

Q 예전 출판 만화보다 독자와 교류할 수 있는 공간이 많아졌습니다. 그때와 비교해 어떤 게 좋은가요?

A 반반인 거 같아요. 작가는 항상 독자들보다 한 발자국도 아니고 반 발자국만 앞서가면 된다고 생각해요. 그 속에 들어가서 너무 나댈 필요는 없지만, 지금 어떤 일이 벌어지고 있는지 알려면 그 속으로 들어가야 하니까 마치 계륵 같아요. 저에 관한 댓글은 어떤 내용이든 관심의 표현이라고 봐요. 욕을 하든 뭐 하든 고마워해야 한다는 입장이지요.

Q 후배 작가 중 괜찮게 생각하는 작가나 작품이 있나요?

A 최고 사랑하는 작가는 〈통〉, 〈독고〉 작가예요. 죽이잖아요! 일본 그림체도 아니고 자기만의 세계가 있잖아요. 캐릭터도 좋고 스토리도 좋고. 다음에 어떤 게 나올지 모르는 정말 기대가 되는 작가예요. 그림 작가는 잘 모르지만, 오영석 작가는 만나서 이야기도 나눠봤는데 장차 대형 작가가 될 수 있지 않을까 생각합니다. 돈 내고 다 읽어봤어요.

Q 작가님이 재밌게 보는 웹툰 추천한다면?

A 아… 아… 아직은 없어요. 〈통〉, 〈독고〉처럼 강렬하게 와닿은 작품이 없어서요.

작업 스케치

Q 모든 작품의 스토리를 혼자 하는 것에 부담은 없나요?

A 연재하는 작품 스토리는 전부 제가 쓰고 있습니다. 일이 너무 많아서 다른 사람에게 넘기고 싶을 때가 한두 번이 아니에요. 어떤 독자들이 다른 스토리 작가 써라, 마라, 얘기를 하는데 이게 나름대로 맛이 있어요. 저의 스타일을 좋아하는 독자들이 바라는 무엇인가가 있기 때문에요. 지금까지 200 작품 2,000권 넘게 단행본을 출간했던 기록을 따져보면 제가 스토리를 썼던 것이 히트작이었어요. 여러 작품을 동시에 기획하고 만들다 보니 작가의 머리에는 여러 개의 방이 있어야 해요. 이 작품은 어느 방에 집어넣고 또 다른 작품은 저쪽 방에 집어넣고, 항상 메모하면서 하는 이런 작업이 상당히 고통스럽긴 하죠.

Q 일주일에 스토리 작업 시간은 어느 정도인가요?

A 하루 15시간 이상은 작업한다고 보면 돼요. 일요일도 없이 밥 먹고 작업하고, 유일한 낙이 사우나 가는 것. 집은 일주일에 한 번 갈까 말까. 운동하지 않으면 버티지를 못해 2월부터는 운동 다시 시작하려고요. 건강의 문제로 휴재하기도 하는데 작가들의 생활이 이렇다 보니 독자들이 너무 구박하지 말았

으면 좋겠어요. ㅎㅎㅎ(애원하며 웃어넘기는)

Q 여가는 있나요? 가족들과 어디를 간다든가?

A 선택과 집중이죠. 그래도 할 건 해요. 하지만 작업실 돌아와서 죽죠. 쌓인 작업 다시 밤새도록 해야 하니까요.

Q 혹시라도 자녀가 만화가가 된다고 한다면?

A 하지 말라고 할 거예요. 경쟁이 심한 곳이라서 대다수가 자신의 꿈을 이루지 못하고 그만두는 편이라서요. 뇌를 파먹으면서 하는 작업이라는 말도 있어요. 계속 새로운 이야기를 만들어 나가야 하니까요. 만화가들은 글도 써야 하고 그림도 그려야 하잖아요. 너무 힘들죠. 저는 집안에서 거의 쓰레기였어요. 제대하고 거지도 아주 상거지였어요.

Q 어떻게 그런 악조건을 뚫고 만화가가 되었나요?

A 근성! 으허허허허! 근성은 제 인생의 모토입니다.

Q 작가님 작품 중 최고라고 생각하는 작품은?

A 〈마계대전〉. 이거 해서 내집 마련의 꿈을 이뤘으니까요. 그때 정말 눈물 흘렸어요.

근성 투쟁심

남성적이며 호탕한 목소리, 테이블 종이컵에 쌓인 담배꽁초, 책장 가득히 진열된 작가 생활 20년간의 찬란한 결과물인 단행본, 책상 위로 켜켜이 쌓인 스토리 원고, 이런 설명이 작가 김성모의 전부를 알려주지는 못한다. 단지 필자와 만나 이야기 나누면서 강하게 와닿은 것은 근성, 투쟁심 이 두 단어가 지금까지 많은 작품을 할 수 있게 만든 원동력이라는 것은 충분히 느낄 수 있었다. 작품을 보는 독자들이 우스갯소리로 '근성모', '김화백'이라는 표현을 서슴지 않고 하는 것을 보면 그의 작품에는 근성과 극화체 그림에 관련한 강한 고집이

김성모 작가의 책장에 진열된 단행본

담겨있다. 지금까지 이 업계에 살아남아 작품을 만들어 나간다는 사실이 고맙고, 작가는 작품으로 말하는 것이지 자신이 쌓아온 경력으로 추억팔이를 하고 싶지 않다는 이야기를 한다.

"젊은 시절 한때는 주변 사람에게 상처 주는 것이 특기였고 말도 제대로 붙이지 못할 정도로 피해 다니기 일쑤였다."라고 말하는 김성모 작가. 젊은 시절 팀을 꾸려 많은 인원이 먹고살기 위해 작가 자신이 욕을 먹어가며 해야만 했던 것은 더욱더 강한 팀을 만들어 누구에게도 뒤지지 않는 작품을 만들기 위함이 아니었을까? 젊었을 때의 근성, 투쟁심이 주변 동료에게 상처가 되었다면 현재의 김성모 작가의 근성, 투쟁심은 주변 사람들과 좀 같이 놀아보자는 의미 또는 즐겁게 같이 공감하며 좋은 작품을 만들어 나갈 수 있는 원동력이 되는 것 같다.

자유 구역! 프리존! 을 외치며 누구나 편하게 일할 수 있는 공간, 눈치 보지 않고 좋은 작품을 자유롭게 만들어 가는 공간. 김성모 작가는 외친다.
근성! 투쟁심! 이거 하나면 끝.

새로운 걸 보여주겠다는 욕심을 버려라

·권오준·
러브 올

2016년도 추석이 지나가고 닷새가 흘러 일교차 영향으로 아침 반소매는 쪼끔 쌀쌀할 정도의 느낌이지만, 낮에는 뜨거운 햇볕이 있어 아침 풍경은 반소매와 긴소매가 섞인 길거리의 사람들이 보인다. 오늘 만날 작가는 투믹스에서 <러브 올>을 연재 중인 권오준 작가다.

탁구에 관한 지식이 없는 사람이라면 '러브 올'이라는 단어에서 로맨스 만화라고 생각할 수도 있을 것이다. 국내에서 스포츠를 주제로 다루는 웹툰은 흔하지 않다. 필자가 알기론 네이버의 <윈드브레이커>, 다음의 <퍼펙트게임> 정도가 될 것 같다. 작가는 만화 장르에서 스포츠를 다룬다는 것은 3D 업종에 들어간다는 이야기를 들려준다. 전문적인 지식과 많은 취재 그리고 짧은 시간 내에 그려야 할 것들이 다른 장르보다 많아, 연재되고 있는 작품 중 스포츠 웹툰이 적은 것을 보면 충분히 이해가 간다. 특히 러브 올은 탁구 자체에 포커싱을 맞춘 작품이라 국내에서 보기 드문 스포츠 전문 만화가 될 것 같다.

필자도 중학교 내내 동네 탁구장에서 주인아저씨한테 탁구를 배우며 살았던

러브 올(love all) : 탁구에서 0대0의 스코어. 시작을 알리는 말

추억이 있어 탁구 만화를 그린다는 작가와의 만남이 설레었다. 1986년 아시안 게임부터 탁구는 그야말로 인기 스포츠였다. 안재형, 김기택, 양영자, 유남규, 김택수, 현정화, 유승민으로 이어지는 한국 탁구는 전성기를 달렸고 동네마다 탁구장이 들어섰던 시절이 있었다. 지금의 PC방이 들어서면서 탁구장이 줄어든 원인 중에 하나라는 이야기도 흘러나온다.

그 시절 탁구장은 아이들에게 놀이와 꿈을 주는 장소였던 것 같다. 스포츠 중에 제일 작고 가벼운 공을 사용하지만, 시원한 파워 드라이브와 스매싱으로 전해져 오는 라켓의 감촉은 정확하게 상대 테이블에 내리꽂아 튀겨 나가는 소리에 스트레스가 다 빠져나가는 기분을 느끼게 해준다. 38밀리의 아주 작고 가벼운 공이 그 시절 어린 나에게는 어떠한 공보다 무게감 있고 중량감을 전해주는 물건이었다. 권오준 작가의 〈러브 올〉은 40대 중반의 아저씨에게 옛 추억을 떠올리게 하는 작품으로 다가왔다.

오늘은 사당역이다. 4번 출구에서 권오준 작가를 만나서 내가 아는 조용한 카페로 가려 했더니 저녁 시간이라 밥을 먹자는 작가의 말에 근처 가까운 곳의 2층에 있는 중국집으로 들어갔다. 나는 짬뽕, 작가는 짜장. 오늘은 2차로 이어지는 여정이다. 1차 식당, 2차 카페. 3차~~는 나중에 ㅎㅎㅎ.

서른넷의 나이는 요즘 웹툰작가 연령대를 보면 빠르지도 늦지도 않은 나이다. 데뷔 1년 차지만, 앞으로 쭉 몇십 년을 작가로 살아갈 것이라 말하기 때문에 결코 늦은 나이는 아닌 듯하다. 경북 의성이 고향이며 충남의 공주 대학을 거쳐 서울로 입성한 작가의 지망생 시절은 약 2~3년 정도라 말한다. 아버님이 하늘로 떠나시고 집안 가장으로서의 역할을 짊어져야 했던 시기에 혼자만 좋아하는 만화를 그린다는 것이 죄송스러웠다고 말한다.

"먼저 돈이 필요했기 때문에 텐트 수리공, 청원경찰(은행에서 안내해주는 경찰), 시카프 전시팀 등의 일을 하며 월급쟁이 생활도 해봤습니다."

잠시 만화가의 꿈은 접어두고 생활의 전선에 뛰어들었지만, 이 생활을 계속하다가는 더는 만화를 그리지 못할 것 같은 두려움에 일을 그만두게 되었어요. 일을 딱 끊고 그동안 모아둔 돈으로 1년 정도 지망생 생활을 하니 통장의 잔고가 줄기 시작해 결국 바닥을 보게 되었어요. 다행히 친구들의 소개로 동영상 편집 일거리를 잡아, 그런대로 지망생 생활을 이어갈 수 있었습니다.

첫 작품 무스토이

그 시기에 친구의 소개로 '무스토이'라고 이색적인 스타일의 카페를 운영하는 사장님을 만나게 되었어요. '무스토이'는 이미 만들어진 도자기 인형에 자기만의 그림을 그려 완성해 즐기는 젊은이들이 주로 이용하는 장소였어요. 그쪽 사장님이 홍보수단으로 웹툰을 만들어 달라는 제의로 무스토이 웹툰을 그리게 된 것이 저의 첫 웹툰 작품이었어요. 그런데 작가로서 경험이 없다 보니 거의 재능기부 수준으로 비용을 청구했는데, 친구들이 말도 안 되는 돈이라고 다시 얘기해서 조금 더 받고 일을 시작했습니다. 사장님도 비용을 많이 지급할 형편

은 아니어서 서로 절충을 하고 진행했습니다. 돈보다는 탁구만화 준비 기간이
라 생각하고 작업했습니다.

6개월간 18화를 끝으로 연재는 끝났고 첫 작품이어서 많은 걸 배우게 된 계기
는 되었지만, 뭔가 부족하다는 느낌에 정말 나의 작품을 만들겠다는 각오로 계
속 준비를 했던 것이 탁구를 주제로 한 만화였어요. 남들이 안 해본 코드를 접
목시켜 새로운 것을 해보겠다는 일념으로 외계인도 나오고 우주도 나오는 설
정을 잡아 친구들에게 보여줬지만, 반응은 시큰둥. 탁구 만화니까 탁구를 하는
모습을 보여주는 것이 제일 좋다는 친구들의 조언이 제 머릿속을 강타했어요.
"아! 내가 너무 빙빙 돌아왔구나"
이 부분에서 작가 지망생에게 꼭 해주고 싶은 말은 뭔가 새로운 걸 보여주겠다
는 욕심을 버리라고 말하고 싶어요. 지망생들이 자주 실수하는 부분이 새로운
게 좋다고 생각해 자꾸 어렵게 가려고 한다는 거예요. 사람들이 좋아하는 건
새로운 것이 아니라 그냥 평범한 것이에요. 그리고 힘들고 어려웠던 시기에 제
자존심을 전부 내려놓고 만화를 그리는 친구들에게 많은 조언을 구했어요. 특
히 네이버에서 〈헬퍼〉를 연재하는 친구의 냉철한 조언에 많은 도움이 되며
자극을 받았습니다.

"넌 너무 서정적이야."
"너의 캐릭터는 너무 착해 보여!", "나쁜 놈은 더 나쁘게"
"좀 더 MSG를 첨가해야 해! 요즘 코드는 이런 스타일이 유행이야!" 라는

이렇게 탁구 만화를 준비하며 2014년까지 해보다 안 되면 포기하고 다른 일을
알아볼 생각이었어요. 가장으로서 만화만 그리고 있는 것이 미안해서라도…
그런데 잘 아는 동생이 짬툰(현 투믹스)의 PD와 대학 동창이라서 운 좋게 소개
받게 되었습니다. 3년간 공모전을 위해 정말 공들여서 준비한 탁구만화였는데

당시엔 짬툰(현 투믹스)이 그렇게 유명한 플랫폼이 아니라서 고민을 했어요. 공모전에 낼 것이냐? 짬툰(현 투믹스)에 제출할 것이냐?를 두고 고민한 끝에 작가로서 데뷔가 먼저라는 생각에 짬툰(현 투믹스) 쪽으로 기울었습니다. 짬툰(현 투믹스) 운영진의 만장일치로 저의 첫 정식 작가로서 데뷔가 이루어졌습니다. 만화를 포기하려는 찰나에 연재가 결정돼 너무 기뻤던 기억이 납니다.

탁구는 작가의 꿈을 만들고

〈러브 올〉의 주제인 탁구는 작가가 가장 잘하는 스포츠라 말한다. 탁구 동호회에서 7~8년 경력이 있으며 군대 시절에 잠깐 시작했던 것이 재미있어 20대 중반부터 시작했다고 한다. 요즘 탁구 하면 그나마 떠오르는 인물은 '우리동네 예체능' 프로그램의 배우 조달환이 아닐까? 생각한다.

Q 조달환과 비교해서 어느 정도 실력인가요?

A 객관적으로 제가 조달환 씨보다 조금 못 칩니다. (와우! 이 정도면 준 프로급 실력자라는 사실)

Q 탁구를 소재로 선택한 이유?

A 취미이자 제일 잘하는 것이라 다른 사람에게 재미있게 보여줄 수 있다는 생각에서지요. 하지만 내가 재미있는 것과 남을 재미있게 만드는 건 전혀 다른 차원의 문제라는 것을 알았어요.

Q 탁구장은 자주 가나요?

A 예전에 자주 갔지만, 지금은 그러지 못합니다. 가끔 가면 동호회 부원들이 있어 재미있게 치고 즐기며 부원 중 제일 막내라서 대부분 맛있는 걸 얻어먹는 편입니다.

Q 동호인 기준은 어떤가요?

A　운동복과 신발과 본인 라켓을 가져가면 암묵적으로 동호인으로 인정합니다. 동호인들은 탁구 비용도 저렴한 것이 장점이고요.

Q　데뷔작 〈러브 올〉의 반응은 어떤가요?

A　처음 연재했을 당시는 100 작품 정도 있었는데 10~20위 사이에 있었어요. 9위까지 올라간 것이 최고 순위였습니다. 너무 기뻐 스크린샷까지 저장했을 정도니까요. 반응은 괜찮은 편이라고 짬툰(현 투믹스)에서 이어서 연재하자는 제의로 2부 계약이 끝난 상태입니다.

Q　순위는 어떻게 결정되나요?

A　코인 결제로 이루어집니다. 조회수가 높아도 결제로 이어지지 않으면 순위는 떨어져요.

Q　완결은 어디에서 끝나나요?

A　큰 줄거리는 이미 다 끝난 상태이고요. 1부는 24화로 끝났습니다. 3부 완결로 예정하고 있는데 변수가 많아 어떻게 될지 예상하기 어렵습니다.

Q　계약 기간은 어떻게 되나요?

A　제 경우는 24화까지 계약하고 2부는 따로 계약합니다. 짬툰(현 투믹스)과 서로 조율하면서 진행합니다. 작가에 따라서는 50화를 계약하는 경우도 있는 것 같아요. 작

러브 올 초기버전

가에게는 끊어서 계약하는 것이 좋은 것 같아요. 앞으로 작품의 인기가 어떻게 바뀔지 모르니까요.

Q 작품의 저작권은 어떻게 되나요?

A 저는 3년 계약되어 있고, 그 기간 내에는 공동으로 저작권을 가지고 있습니다. 3년 계약 기간이 끝나면 완전히 저한테 넘어오는 구조입니다.

Q 일주일 중 쉬는 날은 며칠인가요?

A 지금은 하루에 12~14시간 작업하고, 6일 일하고, 하루 쉬는 거로 하고 있습니다. 하루는 여친을 위한 시간. ㅎㅎㅎ 작품 초반엔 일주일 내내 쉬지 않고 하기도 했고요. 이틀은 작업실에서 지내는 경우가 많았습니다. 디지털 작업이 양날의 검이라 '컨트롤 Z'가 있는 것이 사람을 더 힘들게 만듭니다. 너무 쉽게 취소가 되니까 라인 하나를 그렸다 지웠다 수도 없이 반복하게 되니 오히려 시간이 더 걸리는 경우가 있습니다. 아날로그 작업이 그리워 대략적인 콘티는 스케치북에 그립니다. 결국, 디지털로 다시 그리지만요.

Q 작업방식에 대해서 말씀해주세요!

A 스토리와 콘티는 노트에 직접 그립니다. 보통 3일 정도 시간을 두고 작업을 진행합니다. 그다음 종이에 그린 콘티를 클립스튜디오로 좀 더 디테일하게 그려나갑니다. 처음엔 콘티의 퀄리티를 데생 수준으로 그려 작업시간이 많이 걸리기도 해서 지금은 작업 시간 단축을 위해 퀄리티를 조정하면서 진행합니다. 후반부 작업을 위해 스토리 콘티 작업의 시간을 줄이려는 노력을 하고 있고요. 다른 작가들은 이 부분을 짧은 타이밍으로 가져가는 분도 있을 거로 생각합니다.

Q 스토리 구상은 어떤 방식으로 하나요?

A 가령 서울에서 부산을 간다면 고속도로도 있을 것이며, 국도도 있잖아요. 오늘은 진도를 좀 많이 빼야 한다고 했을 때 고속도로로 달리면 되고, 때에 따라서는 국도로 가도 되거든요. 이렇듯 여러 가지 길 중의 하나를 선택하는 것

이 스토리가 되는 거예요. 처음엔 큰 줄기의 스토리를 설정하고, 그 안에서 재미를 만들어 나가야 하는 과정이 어렵다고 말할 수 있겠네요.

Q 취재는 어떻게 하나요?

A 탁구 대회에 가서 사진을 찍기도 하며 들었던 이야기가 많아서 하나씩 풀어나가고 있습니다. 그리고 저의 레슨 코치님께 자문하기도 합니다. 탁구 기술 중 제가 정확하게 인지하고 있는지 세밀한 부분을 체크하는 과정을 거쳐요.

Q 스토리 vs 작화 어떤 것이 더 어렵나요?

A 저는 스토리와 콘티가 제일 재미있고 반면 데생이나 후반 작업이 더 힘듭니다. 욕심에 너무 고 퀄리티로 작업하면 정말 죽을 것 같은 느낌이 들 정도로 힘들어서, 마인드 컨트롤을 하면서 적당한 선에서 저 자신과 타협점을 찾습니다. 특히 웹툰작가 지망생에게는 "내가 감당할 수 있는 퀄리티로 시작하라"는 조언을 해주고 싶습니다.

Q 작화 프로그램과 장비는 어떤 걸 사용하나요?

A 처음엔 코믹스튜디오를 사용하다 '무스토이' 작업하면서 클립스튜디오로 바꿨습니다. 코믹스튜디오는 수작업을 디지털로 바꾼 것 같은 느낌이라 좀 불편했거든요. 반면 클립스튜디오는 인터페이스도 세련되고 벡터가 지원된다는 점이 좋았고 여러 가지 편리한 점이 많았습니다. 무엇보다도 만화에 최적화되어 있다는 느낌을 받았습니다. 태블릿은 신티크 13인치를 사용합니다. 이것저것 다 써봤는데 저한테는 작은 게 좋더라고요. 저는 딱히 거부감은 없어요. 무엇이든 상황에 맞게 적용하는 것 같아요.

Q 프로그램은 전부 독학으로 배웠나요?

A 이미 코믹스튜디오를 사용했기 때문에 클립스튜디오로 전향하는 것은 어렵지 않았어요. 책을 보면서 공부도 했고요. 제가 아는 작가들은 클립스튜디오로 작업을 많이 합니다.

Q 연재 중 세이브 작업의 비율은 어떤가요?

수작업 스토리와 콘티

연재 후반 콘티

연재 초반 콘티

금메다알~~!
유성민 금메달!!!

KBC

남자 탁구 단식
유성민 금메달

펜홀더의 마지막
자존심 유성민,

유승민 선수 모티브 장면

A 저는 보통 들어가기 전에 준비를 많이 하는 스타일입니다. 4화 이상 세이브를 가져가야 덜 쫓기면서 작업을 무난하게 할 수 있어요. 연재 중엔 편당 8일도 작업을 하는 경우가 있으니까요.

Q 스케치업은 독학으로 배우셨나요?

A 송래현, 이종범 작가의 스케치업 수업을 수강했어요. 책으로 공부도 했습니다. 지금은 간단한 건물은 하루 정도면 만들 수 있고 복잡하고 큰 규모의 건물은 시간이 오래 걸립니다. 한 가지 팁이라 할 수 있는 건, 컷에 필요한 부분만 만들어 사용하기도 합니다. 여러 가지 툴을 사용해서 시간 절약하는 부분도 있지만, 툴보다는 콘텐츠가 중요하다고 생각합니다.

Q 요즘 재밌는 웹툰을 추천한다면?

A 네이버에서 연재하는 김뎐 작가의 〈마이너스의 손〉을 추천합니다. 제 작품도 이런 스타일로 그려보고 싶어요. 그림체가 간단하고 연출이 좋아요. 쉽고 간편하게 읽혀 가독성도 좋고요. 이말년 작가 그림체도 좋아합니다. 항상 쉽게 읽히고 가독성을 좋게 하기 위해 고민과 연구를 합니다. 그리고 〈고수〉, 〈테러맨〉, 〈신도림〉 정도 보고 있습니다.

Q 차기작에 대해 구상하고 계신 것이 있나요?

A 차기작은 여러 가지 생각 중인 것은 있는데, 아직 구체적으로 정하지는

권오준 작가

않았어요. 앞으로의 추세는 노말러브(NL) 형태(로맨스인데 성인 코드가 섞인)
의 작품이 인기가 있을 것 같아요. 완전 성인물도 해보고 싶은 생각도 있습니
다. 무조건 벗고 나오는 것이 아닌, 잘 짜인 스토리가 있는 성인물이요.

Q 작가가 되고 나서의 변화가 있나요?

A 내가 하고 싶은 일을 하고 돈을 벌 수 있다는 것이 다행이라는 생각이 들
어요. 이런 사람이 얼마나 될까요? 아마도 10%도 안 될 거예요. 웹툰작가 지
망생에게는 네이버, 다음 같은 대형 포털만 겨냥하지 말고 작은 곳이라도 빨리
작가의 길을 시작할 기회가 있다면 빨리 잡으라고 말해주고 싶어요. 빨리 작
가가 돼서 내공을 쌓아 나가는 것이 좋습니다. 지금 웹툰작가에게는 여러 가지
제공받을 수 있는 혜택이 많이 있어요. 마지막으로 본인이 감당할 수 있을 정
도의 퀄리티로 작업하라는 것을 꼭 말해주고 싶어요.

Q 작가로서 힘든 부분은 뭘까요?

A 아무래도 혼자 일하는 프리직이어서 자신을 스스로 채찍질해야 하고 꾸준하게 관리를 해줘야 하는 부분이 힘드네요. 혼자 하다 보면 나태해지기 쉽기 때문에 항상 조절해야 합니다. 내가 열심히 안 하면 돈이 안 들어오기 때문에.

이야기하는 내내 웹툰작가 지망생에게 도움 될만한 이야기가 있을까?라고 걱정하는 작가!, 타인의 관점에선 특히 아직도 작가의 길로 들어서지 못한 모든 지망생에게는 현역에서 활동하는 작가의 소소한 이야기 하나라도 충분히 도움이 될 것으로 생각한다. 작가가 되기 위해 수많은 시련과 고통이 이 이야기 속에는 담겨 있으니….

필자 캐리커쳐

이야기가 끝날 무렵 작가가 필자의 캐리커처를 그려주겠다는 말을 했을 때 놀랍고 즐겁고 좋았다. 이런 경험은 처음이라 작가의 마음 씀씀이가 너무 고맙다. 조금 더 친해지면 그림이 아주 잘 나온다며 약간 걱정하면서 결과물을 보여주었다. 나는 대만족이다. 나처럼 특징 없는 사람의 얼굴을 이렇게 그려 내다니, 역시 작가는 작가구나 하는 생각이 든다.

〈러브 올〉은 탁구에서 시작을 뜻하듯이 작가로서의 출발은 0대0 스코어지만, 차곡차곡 점수를 올리며 내공을 쌓아 승승장구하며 앞으로 다양한 장르의 작품을 만들어 낼 수 있겠다는 느낌이 이야기하면서 전해져온다.

부록

1. 웹툰작가 인터뷰, 그것이 궁금하다

아래의 데이터는 필자가 인터뷰한 작가들의 이야기를 기반으로 만든 자료라, 전체 웹툰 업계를 대변하는 데이터가 아니라는 점을 미리 밝혀두고 싶다.

웹툰작가는 싱글?

미혼이 기혼보다 두 배 많다.

웹툰작가의 남녀 비율

남성이 여성보다 약 3.5배 많다.

만화를 연재하는 매체

인터뷰한 작가 중 유일하게 단행본으로 출판한 작가는 1명이었다. 국내의 웹툰 플랫폼에 연재하는 것이 보통이지만, 조금은 특별한 케이스로 일본 출판만화 시장에서 출간한 사례도 있다. 국내는 웹툰 시장에서 인기있는 작품이 단행본으로 출간되는 것과는 다르게 일본은 출판만화 시장으로 먼저 진출하는 경향이 있다.

스토리만 쓰는 작가 분포도

필자가 만난 작가 중 스토리만 쓰는 작가는 단 2명이었다. 글과 그림을 작가 홀로 하는 작품이 있고, 글과 그림을 분리해 두 명의 작가가 만들어가는 작품이 있다. 웹툰은 역시 그림을 즐기는 재미가 크게 작용하지만, 스토리 구성도 웹툰에 중요한 포인트로 작용해 공동으로 기획하는 작품이 늘어나는 추세라 뛰어난 스토리텔링이 요구되는 시점이다.

웹툰작가의 연령별 분포도는?

30대가 가장 많은 15명, 그 다음이 20대 10명, 40대 6명, 50대 순으로 나왔다.

- 20대
- 30대
- 40대
- 50대

작가의 필명 사용 유무

그래프상으로는 필명을 사용하는 작가와 본명을 사용하는 작가의 비율은 비슷하다. 조선시대의 학자나 정치가에게 붙는 '호'와 웹툰작가의 필명은 같은 개념이 아닐까 생각한다. 작가 지망생이라면 미리 좋은 필명을 만들어 보는 것은 어떨까?

- 본명 사용
- 필명 사용

단행본 출판 경험 유무

예전의 출판 만화 시절부터 경력을 가진 작가들은 디지털로 만화를 만들기 전에 출판만화 단행본이나 잡지에서 연재를 했다. 일본. 프랑스에서 단행본을 출간하거나 또는 문하생의 시기를 거치며 기본기 탄탄한 실력으로 단행본을 출간한 작가도 있다. 필자가 인터뷰한 작가 중 1명을 제외하고는 모두들 작품의 단행본 출판을 기대하고 있었다. 웹툰은 디지털로 남지만, 단행본은 손에 닿는 매력이 있다.

- 없다
- 있다

2차 제작물로 만들어진 경험

웹툰은 다양한 분야로 확대 재생산이 이루어지고 있다. 대표적인 예는 드라마나 영화가 일반적이며 최근에 게임으로 만들어지는 사례도 늘어나고 있고, 인형. 피겨, 그리고 백봉 작가의 '노점 묵시록'에 나왔던 떡마귀. 흑마귀 떡볶이가 실제로 출시되었다.

- 음식
- 드라마

작업할때 사용하는 프로그램

역시 국민 툴, 포토샵이 1위, 바로 뒤를 클립스튜디오가 따라오고 있다. 주목할 만한 점은 웹툰 업계 배경 작업에 스케치업이 자리잡았다는 결과이다. 작가에 따라서는 호불호가 갈리는 스케치업이지만, 많은 작가 사이에서 좋은 호응을 받고 있다. 또한, 여러 툴을 병행해서 사용하는 작가도 있었다.

연재 플랫폼

2016년 현재 웹툰을 연재하는 플랫폼은 36개가 넘는다. (웹툰인사이트 데이터 자료) 빠른 속도로 신생 플랫폼이 나타나기도 하며 사라지기도 한다. 이미 시장은 포화 상태로 접어든 시점에 서로의 파이를 뺏는 구조라 말하는 이들도 있다. 필자가 인터뷰한 작가들의 연재 플랫폼으로 다음(Daum) 웹툰이 가장 많았다.

웹툰 장르별 분포

웹툰의 장르는 플랫폼마다 적용하는 기준과 명칭에 약간의 차이가 보인다. 따라서 좌측의 결과치는 필자가 작품의 내용을 기반으로 설정한 값이다. 상대적으로 스포츠 분야의 웹툰이 적은 경향을 보인다.

2. 하마탱 작가가 작성한 웹툰 샘플 견적서

<	> 웹툰 제작 견적서	작성자 : 하마탱
		작성일 : 2017. 00. 00

OOO 브랜드 웹툰 제작 (총 24화, 1화 50컷 내외)	공 급 자	작가명 (필명)	홍길동 (홍기동)
		소속 대행사	동그라미디어
		주소	십상시 깡다구 스스로
OOO 담당자 귀하		전화번호	000-000-0000
		이메일	@

아래와 같이 견적합니다 (유효기간: 발행일로부터 00일)

품명			회별 단가	월	1시즌 24화
기획 (프리프로덕션)		총괄 기획, 비즈니스 계획	00,000	00,000	00,000
		원안, 콘셉트 아이디어, 포맷			
		기존 캐릭터 사용 로열티			
		신규 캐릭터 개발 (설정, 디자인)			
스토리		시놉시스, 트리트먼트	00,000	00,000	00,000
		시나리오			
		각색 (원천스토리 ▷ 맞춤스토리)			
연출		글, 콘티 (대사, 상황묘사)			
		그림, 콘티 (연출, 작화 영역)			
작화	데생	밑그림 스케치, 데생	00,000	00,000	00,000
	펜선	펜터치 (극화체, 캐릭터체)			
	배경	배경 (수작업, 스케치업)			
		특수효과 (텍스쳐, 질감)			
	채색	컬러링 (기본바탕, 밑색)			
		컬러링 (음영, 색조, 톤)			
	텍스트	말풍선, 대사			
		손글씨, 효과어			
		내용 감수, 교정, 번역			
후반 기업	보정	리터치, 색감보정	00,000	00,000	00,000
	편집	편집 디자인, 레이아웃			
		칸, 칸새, 리사이징, 연출 변환			
		매체 최적화 (출판, 웹, 모바일)			
	기타	타이틀, 로고, 캘리그래피			
		표지, 썸네일, 스냅 이미지			
기본 제작 인프라		장비, 소프트웨어	00,000	00,000	00,000
		폰트 구매, 사용료			
포스트 프로덕션		에이전시 (매니지먼트), 수수료 계약, 미팅, 수출, 행정지원	00,000	00,000	00,000
		배급, 유통, 홍보, 마케팅 등	0	0	0
합계 (공급가액, 세액, 수수료 등 미적용)			0,000,000	0,000,000	0,000,000
특이사항		a/s 매절, 2차 저작권 사용 조건 등 세부사항은 협의 후 개별 계약			
		기타 참조자료 (프로필. 샘플. 시안. 기대효과. 산출근거)			